广东哲学社会科学规划优秀成果文库

东南亚粤讴辑录(1901—1933)
(第一辑)

张翠玲　编著

中山大学出版社
SUN YAT-SEN UNIVERSITY PRESS
·广州·

版权所有　翻印必究

图书在版编目（CIP）数据

东南亚粤讴辑录（1901—1933）. 第一辑 / 张翠玲编著. 广州：中山大学出版社，2024.9. -- （广东哲学社会科学规划优秀成果文库：2021—2023）. -- ISBN 978-7-306-08209-1

Ⅰ. J826.5

中国国家版本馆 CIP 数据核字第 2024MP7330 号

DONGNANYA YUEOU JILU（1901—1933）（DI-YI JI）

出 版 人：	王天琪
策划编辑：	金继伟
责任编辑：	凌巧桢
封面设计：	林绵华
责任校对：	林梅清
责任技编：	靳晓虹

出版发行：中山大学出版社
电　　话：编辑部 020-84110283，84113349，84111997，84110779，84110776
　　　　　发行部 020-84111998，84111981，84111160
地　　址：广州市新港西路 135 号
邮　　编：510275　　传　　真：020-84036565
网　　址：http://www.zsup.com.cn　　E-mail：zdcbs@mail.sysu.edu.cn
印 刷 者：佛山家联印刷有限公司
规　　格：787mm×1092mm　　1/16　　20.875 印张　　374 千字
版次印次：2024 年 9 月第 1 版　　2024 年 9 月第 1 次印刷
定　　价：98.00 元

如发现本书因印装质量影响阅读，请与出版社发行部联系调换

《广东哲学社会科学规划优秀成果文库》
出版说明

 为充分发挥哲学社会科学优秀成果和优秀人才的示范带动作用，促进广东哲学社会科学繁荣发展，助力构建中国哲学社会科学自主知识体系，中共广东省委宣传部、广东省社会科学界联合会决定出版《广东哲学社会科学规划优秀成果文库》（2021—2023）。从2021年至2023年，广东省获立的国家社会科学基金项目和广东省哲学社会科学规划项目结项等级为"优秀""良好"的成果中，遴选出17部能较好体现当前我省哲学社会科学研究前沿，代表我省相关学科领域研究水平的学术精品，按照"统一标识、统一封面、统一版式、统一标准"的总体要求组织出版。

<div style="text-align:right">2024 年 10 月</div>

序

粤讴，又称"越讴"，别名"解心"，是清代中晚期到民国中期在珠江流域盛行的广府民间说唱文学。相传起源于珠江一带的疍歌和咸水歌，经清嘉庆年间冯询、招子庸等文人改良而成。早期粤讴由粤方言咏唱，也可加用琵琶、洞箫、扬琴伴奏，内容主要描写男女之情和下层社会生活，以清代招子庸的作品集《粤讴》为代表，粤讴别名"解心"便出自该作品集开篇第一首名为《解心事》的粤讴。

19世纪末，粤讴成为宣传民主革命和反帝反封建的利器，多有新作刊登于当时的进步报刊。20世纪初，《中国日报》(《旬报》)、《有所谓报》、《时事画报》、《广州共和报》等均设专栏刊载粤讴，知名作者有廖恩焘、黄鲁逸、郑贯公等。为有别于招子庸的"粤讴"体式，此类粤讴多称"新粤讴"。和传统粤讴相比，学界普遍认为新粤讴内容广泛反映社会现实，具有反帝反封、开启民智、宣传革命等价值。

在海外，粤讴成为海外华人特别是粤籍华人表达思乡之情以及褒贬时政的重要文学工具。很多早期华文报章，如东南亚地区的《槟城新报》《叻报》《中兴日报》《振南日报》《益群报》①《国民日报》等，都刊登了很多粤讴作品。《振南日报》主编邱菽园的《招子庸粤讴》(《振南日报》1914年6月22日) 一文曾描述了当时南洋地区粤讴普遍流行的情形："无论日报旬报，皆有歌谣一门，而粤讴尤多，则以粤人多任报中记者之故耳。"

20世纪20年代后，新文学的小说、散文、新诗受到大众欢迎，粤讴逐渐在报刊上消失，只作为一种曲牌 (又称"解心腔")，偶见于粤曲 (或粤剧唱词) 的演唱中。

粤讴作为广府民间说唱文学形式，在民俗、文学、历史、语言等方面具有很大的研究价值和现实价值。2019年，粤讴成为广州市第七批非物质文化遗产代表性项目。近来学界对粤调说唱文学进行整理研究，亦把粤讴作为其中的重要组成部分。这些现象意味着粤讴日益受到社会和学界的关注。

然早年进步报刊所载粤讴，迄今未得到妥善、系统的整理和研究。于

① 《振南日报》《益群报》：《振南日报》于1914年4月25日改名为《振南报》，《益群报》于1919年8月8日改名为《益群日报》。

国内而言，岭南学者冼玉清最早对新粤讴进行了小范围的整理和研究，肯定了新粤讴的研究价值。1965年，冼玉清《一九〇五年反美爱国运动与"粤讴"——纪念广东人民反美拒约运动六十周年》一文中就指出：粤讴站在进步立场上，反映了广大人民群众的政治斗争，具有积极作用。1983年，冼玉清教授在其长文《粤讴与晚清政治》中论证了新粤讴在近代中国民族民主革命各个历史时期所起到的宣传鼓动作用，肯定其在研究中国近代革命斗争历史上的史料价值，并分"反映广大人民反对帝国主义侵略与迫害的粤讴""反映广大人民反对封建统治者的残酷剥削与血腥镇压的粤讴""反映资产阶级维新派改良主义的政治要求的粤讴""反映资产阶级革命派革命活动的粤讴"四部分，辑录、注释了近80首粤讴作品，并指出粤讴这一活泼、富有战斗性文学形式和大众通俗化的语言风格可以继续为社会主义革命和社会主义建设服务。梁培炽《南音与粤讴之研究》（2012）引用了《南越报》《广东日报》《有所谓报》上的粤讴作品10余首。施议对所辑《中外小说林》（2012）有粤讴9篇。李继明、周丹杰（2018）辑录了《时事画报》的粤讴作品目录。梁世峰、龙开义（2013）整理了《农民俱乐部》第1—23期上的粤讴作品。只是前人多局限于某一报刊或围绕某一主题的粤讴进行了举例式整理，并不全面。

朱少璋在其《粤讴采辑》（2016）卷七《粤讴补辑初编》收录了选自50种报刊中的粤讴作品300首，并坦言"研究者尚未为1949年前的粤讴作品作过较系统、较全面的整理"，"散见于各处的粤讴材料所在多有，有待各方学者进一步挖掘和整理"。此外，全书采用繁体字，仅有少量校记，释读内容较少，对当下新粤讴的传播和宣传有限。陈寂、陈方评注的《粤讴》（2017）收录了招子庸《粤讴》和部分新粤讴作品，对每一首粤讴都做了详细的注释和评释，但新粤讴收录数量仅156首。陈方在后记中称"'新粤讴'作者众夥，数量庞大，本编所选不过是其中小部分"。

上述研究和整理主要集中在粤、港两地的新粤讴作品上，澳门粤讴所见较少。杨永权（2011）言1964年《澳门日报》连载了《粤讴选》，《粤讴选》由时任广州博物馆馆长的郑广权先生以工作之便翻遍馆藏清末民初的报刊钞录粤讴，佟绍弼先生执笔进行题解和注释，他本人保存了《粤讴选》的全部剪报，可惜未见公开发行。邓小琴《晚清粤港报刊粤调文献整理与研究》收录《有所谓报》（香港）、《岭南白话杂志》（广州）、《改动白话报》（广州）粤讴作品共194首。目前仍有大量粤讴散落在民国时期的进步报刊上，且以粤（广州）、港、澳三地报刊为主。

随着科技的发展和国际交流的日益便利，中外学者在海外俗文学汉籍

的编目与文学研究方面开始有了丰硕的成果。流于海外的粤讴，也逐渐走进学者视野。李庆年（1998）、李奎（2021）围绕新马粤讴展开论述，谭雅伦（2010）、崔蕴华（2015、2017）、徐巧越（2021）在分析英、德所藏曲艺文学时谈及粤讴，赵庆庆（2017）研究的加拿大早期华文文学也包括粤讴。但总体来看，学界对粤讴的关注和研究依然有限。

新加坡李庆年《马来亚粤讴大全》（2012）辑录了近代新加坡、马来半岛13家报刊的粤讴作品共1420首，该书对了解和研究东南亚粤讴具有一定的参加价值。然其虽名为"大全"，收录却并不全面。整理中发现，该书遗漏了部分粤讴作品（见表1）。

表1　粤讴作品统计

报章名	粤讴数量/首		
	《马来亚粤讴大全》	笔者统计	遗漏数量
《槟城新报》	15	21	6
《叻报》	226	243	17
《中兴日报》	18	22	4
《星洲晨报》	13	19	6
《振南日报》	163	180	17

在表1列出的五类报章中，《马来亚粤讴大全》遗漏粤讴作品共50首。且早年报章印刷质量相对较差，未得到妥善保管，以致个别报刊遗失。如：《振南日报》1913年1月1日创刊，但现存日期均在1913年4月1日后，意味着该报前3个月的报章遗失；此外，1913年4月9日、5月27日、6月7日和9日，9月14日、15日和16日，10月10日、11日和18日的报章缺失；后几年的报章份数也不全。这是早年华文报章的普遍情况，因此存在仍有粤讴未被发现和统计的可能。

另外，《马来亚粤讴大全》在辑录过程中对粤讴作品进行了修订，如"知到"改为"知道"，"唔驶"改为"唔使"等，未真实记录当时的粤方言用字状况。笔者认为，对于语言研究而言，为更好地了解汉语、汉字的规范化历程以及近代粤方言的用字特点，还原真实的文字表述是很有必要的。

此外，该书辑录中也出现一些错误，给大众了解和学界研究带来不便。以《振南报》为例，大致有以下几类错误。

1. 错别字

如《郎去后》(《振南报》1913年12月4日)"好在君义妾贞，情冇别向"中"冇"误作"有"（《马来亚粤讴大全》第371页）；《成眷属》(《振南报》1914年2月20日)"遇时大吉，不用择良辰"中"用"误作"永"（《马来亚粤讴大全》第377页）。

2. 记录有误

（1）作者有误

《钱一个字》(《振南报》1914年4月23日）作者为"鉴"，《马来亚粤讴大全》误作"晓风"（《马来亚粤讴大全》第378页）。

（2）收录有误

首先是重复收录。《不认妻》(《振南报》1913年4月15日）重复收录（《马来亚粤讴大全》第346页）。

其次是报纸日期错误。《成日话戒》(《振南报》1913年4月28日）误录为1913年4月27日（《马来亚粤讴大全》第348页）。

（3）遗漏部分字句

如：《声声话恭喜》(《天南新报》1904年3月3日）原文"须奋气，有日复仇还雪耻，我就喜逐颜开，笑皱面皮"，误作"笑面皮"（《马来亚粤讴大全》第36页）；《广东禁扒龙船》(《振南报》1916年6月12日）原文"索性将佢驱除，免使日后再把人伤，至好就把佢个的龙仔"，误作"索性将佢个的龙仔"（《马来亚粤讴大全》第379页）。

（4）增多部分字句

《话到口淡》(《振南报》1913年6月13日）开头"莲可爱，怪不得有君子芳名。淤泥不染，香远犹清。春融花国，百卉皆争竞"（《马来亚粤讴大全》第355页）应为1913年6月6日《莲可爱》首三句；《唔止罚跪》(《振南报》1913年8月25日）文末"呢阵飘茵堕溷，跳不出琵琶巷。唉！娇太雯戆，净系听人摆动，日日替人忙"（《马来亚粤讴大全》第363页）应来自1913年8月15日的《娇你走路》。

以上种种错误，不一一列举，这些错误给读者了解、研究粤讴带来不便。语句错误严重者易致语义不明，影响理解，或不符合粤讴的行文规律，对于未见其原文者，容易使他们产生困惑，皆有待勘正。

国内学者李奎《新马汉文报刊载广府说唱文学文献汇辑》（2023）收集了1815—1919年新加坡、马来西亚汉文报刊所载的南音、粤讴、班本、龙舟调等广府说唱文学文献资料，其中包括《叻报》《槟城新报》《天南新报》《中兴日报》《总汇新报》等12份报纸的粤讴作品，开国内东南亚粤讴

整理之先河。然其收录的粤讴作品仅限于1919年以前，未包含1919年后的粤讴作品。笔者整理发现，《新国民日报》创刊于1919年10月1日，自创刊至1922年间共刊登了17首粤讴作品，李庆年收录15首，李奎仅统计了1919年的粤讴作品1首。

东南亚是华人华侨最多的地区，新加坡、马来西亚是东南亚一带一路的重要节点国家，不仅粤籍华侨华人众多，粤讴作品也极为丰富。从题材上看，粤讴着眼于广阔的社会现实，描摹粤籍华侨华人的异国生活，讽刺腐败社会，讴歌时代革命等，具有政治意义和历史意义，是研究粤人华侨海外生活和政治历史的宝贵史料。艺术特色上，粤讴偏于俚俗，贴近生活方言，俚语、俏皮语无所不包，但也有部分粤讴出现语言雅化的倾向，极具文人意趣。

随着国内革命的发展及孙中山等革命者多次南下，粤讴开始出现关注国家局势、国内民生的内容，反封建、反专制、反军阀、反侵略逐渐成为其重要主题。如《天南新报》中的《唔好咁做》（1904年1月5日）、《唔好守旧》（1904年1月8日）批判清政府的守旧腐败；《益群日报》中的《抵制劣货》（1919年7月15日）、《真可恼》（1919年8月29日）提倡爱国，抵制日货，在吉隆坡、槟榔屿等地掀起一片抵制日货浪潮；《真抵死》（1926年2月1日）、《哀沈阳》（1933年2月17日）体现了当地华侨的爱国之情及对日本侵略者的仇恨。

从语言特色来看，海外粤讴承自国内粤讴，在语言特色上表现为用粤方言写作，是了解当时粤方言历史及其在海外发展情况的宝贵语料。

粤讴以粤方言书写，运用了大量的粤方言词汇，如："睇"表示"看"，在《振南日报》的粤讴作品中共出现83次，而"看"字仅出现了3次；"佢"是粤方言第三人称代词，在《振南日报》的粤讴作品中共出现141次，"渠"出现2次，"他"仅出现5次。

粤讴粤方言口语色彩浓厚，但从诗歌角度来看，语言表达也具有典雅的一面，特别是对成语、歇后语的使用和化用。如：《唔好咁做》（《天南新报》1904年1月5日）"你日夜系咁殷勤来去运动，我睇你执迷唔醒反咊有过无功"化用成语"执迷不悟"；《唔舍得你》（《天南新报》1904年3月25日）"呢阵插翼难飞，还不了孽债"化用成语"插翅难飞"；《酧胜灯（解心）》（《天南新报》1905年4月3日）"亏我好似哑子嚼食黄连，难以出口"化用歇后语"哑巴吃黄连——有口难言"；等等。

东南亚粤讴在发展过程中还受到其他方言、当地语言的影响。如粤讴作品中出现"马打"原是马来语mata（眼睛）的音译词，因福建华侨认为

警察就像眼睛一样进行搜寻，便把警察称为"马打"（马来语"警察"），此外，还有穆拉油（马来语"马来人"）、"马因"（马来语"游玩"）、"千钗"（闽语"随便"）等音译词出现在东南亚粤讴作品中。

可见，东南亚粤讴具有文学、史学、语言学等多重研究价值。李庆年（2012）称"马来亚粤讴是空前绝后的作品"，"是海外粤语文化的珍贵遗产"。然迄今为止，其研究价值远未获得充分认识，也未获得深入研究，这样的忽略令人遗憾。

东南亚粤讴作为岭南文化域外发展的具体表现和珍贵遗产，对其进行深入挖掘、整理和研究，是保护、传承岭南文化、中华文化的应有之举，中国学人尤其是岭南学人义不容辞。

为有助于读者了解当时真实的粤讴作品，避免以讹传讹，有利于学界对粤讴的研究，加强海外粤讴的研究，本书收录了东南亚（主要以新加坡、马来西亚为主）早期华文报章，主要包括《天南新报》《槟城新报》《中兴日报》《星洲晨报》《四州日报》《振南日报》《国民日报》《新国民日报》《益群日报》共 9 份报纸的粤讴作品 400 余首，并对其中的异体字、俗体字、方言词、古语词、典故等加以注释，供读者参阅。限于篇幅，考虑到不同报刊排版不同，粤讴所占版面大小不一，且年代久远字迹过于模糊，附上《振南日报》报纸部分粤讴原图，以便读者一窥当时东南亚早期华文报章的粤讴原貌。

本书原始文献取自新加坡国立大学图书馆，特此鸣谢。

本书体例、注释参考了《马来亚粤讴大全》《粤讴》《粤讴释读》《粤讴采辑》等相关著作，以及《现代粤语词典》《广州话词典》等粤语词典，在此一并致谢。

因早年印刷技术不够发达、保管不当，部分作品存在字迹模糊现象，加上海外华语自身特色、报纸选字有误等原因，文献录入有较大难度；华文报章距今已达百年之久，海外粤讴用早年粤方言书写，一些粤方言字、词、俗语如今或意义有变，或不复使用，限于本人学养，注释亦难度倍增。尽管笔者倾尽心力，仍难免力有不逮。错谬之处，还望专家、学者和广大读者斧正，不吝赐教。

凡　　例

一、本书所汇编、采辑的作品主要为早期东南亚华文报刊所载粤讴，每种报纸尽量全面，但因年代久远、材料遗失、字迹模糊等原因，可能有遗漏。

二、本书的粤讴按照报刊粤讴发表时间先后排序，且副题、题引、附识文字等均录入，并附《振南日报》部分较为清晰的粤讴原文以供参考。

三、原文为繁体字，考虑到当下的阅读习惯，以简体字录入，但辑录过程中原文中的错别字、借字、异体字等都尽量保留，以了解当时汉语域外发展的原貌，涉及改订、增删等说明，均以注释形式注明，相同问题同卷（报刊）不重复交代。

四、原文无法辨识者，编者按照上下文补订，并附校记，无法补订者以"□"代替。标点符号由编者参考原文标点，根据句意添加或改写。

五、书中括号内容，为报纸原文，格式不做修改。

六、辑录粤讴立场不代表编者立场，读者阅读时但作理性分析，折衷去取。

目　录

《天南新报》（1901—1905） ... 1
1. 唔好咁做 ... 2
2. 唔好守旧 ... 3
3. 反解心 ... 4
4. 自题新解心 ... 5
5. 辨一个字（其一） ... 5
6. 辨一个字（其二） ... 6
7. 世事恶解 ... 8
8. 狮呀你唔好睡住 ... 8
9. 咁好咁懵 ... 9
10. 架厘饭 .. 11
11. 真晦气 .. 11
12. 需要见谅 .. 12
13. 门神自叹 .. 13
14. 声声话恭喜 .. 14
15. 唔好赌 .. 15
16. 真系好笑 .. 17
17. 醒世解心 .. 17
18. 唉真正丑咯 .. 18
19. 咁嫩沙 .. 19
20. 唔在咁蔽翳 .. 21
21. 须务正业 .. 22
22. 食生菜 .. 23
23. 唔舍得你 .. 24
24. 新山赌害 .. 25
25. 被拐自叹 .. 27
26. 咁淡定 .. 28
27. 唔使问亚贵 .. 29

28. 怕乜野好看管 ………………………………………………… 30
29. 真系惨咯 …………………………………………………… 32
30. 明知到系错 ………………………………………………… 33
31. 戒赌 ………………………………………………………… 34
32. 除去了鸦片 ………………………………………………… 35
33. 酬胜灯（解心）…………………………………………… 36
34. 仿吊秋喜调 ………………………………………………… 37

《槟城新报》（1905—1911） …………………………… 39

1. 容乜易（解心）…………………………………………… 40
2. 容乜易（解心）…………………………………………… 40
3. 闻得尔起解咯 ……………………………………………… 41
4. 唔好发梦 …………………………………………………… 42
5. 新闻纸 ……………………………………………………… 43
6. 时一个字（解心）………………………………………… 44
7. 分离泪（代裴景福作）…………………………………… 45
8. 流水落花（解心）………………………………………… 45
9. 和尚陈情 …………………………………………………… 46
10. 又和尚陈情 ………………………………………………… 47
11. 车仔佬 ……………………………………………………… 48
12. 唔系计 ……………………………………………………… 49
13. 国势日蹙 …………………………………………………… 49
14. 真正不便 …………………………………………………… 50
15. 花有恨 ……………………………………………………… 51
16. 真正要发奋 ………………………………………………… 52
17. 秋后热（解心）…………………………………………… 53
18. 中秋月（解心）…………………………………………… 54
19. 假立宪 ……………………………………………………… 55
20. 听见话禁赌 ………………………………………………… 56
21. 你唔曾咁快去 ……………………………………………… 56

《中兴日报》（1907—1910） …………………………… 59

1. 慌到咁样 …………………………………………………… 60
2. 奴隶两个字 ………………………………………………… 61

3. 全系假柳 ··· 62
4. 真正不忿 ··· 63
5. 舟解缆 ··· 64
6. 心事 ··· 65
7. 秋节至 ··· 66
8. 奴隶性 ··· 67
9. 中秋已过 ··· 68
10. 肉紧 ·· 69
11. 问天 ·· 70
12. 心心点忿 ·· 71
13. 谁系异种 ·· 72
14. 来得巧 ·· 73
15. 冬日赶住 ·· 74
16. 亚保哥叹五更 ·· 74
17. 亚保哥叹五更 ·· 75
18. 奴隶性 ·· 76
19. 年又过左略 ·· 77
20. 题扇 ·· 78
21. 无限恨哀秋瑾 ·· 79
22. 可怜哥 ·· 80

《星洲晨报》（1909—1910） ·· 81
1. 星洲晨报 ··· 82
2. 臭货 ··· 82
3. 听钟声 ··· 83
4. 将近打醮 ··· 84
5. 吊某保皇党 ··· 85
6. 岭南酒楼广告 ··· 86
7. 奴系有意 ··· 87
8. 由得你笑 ··· 88
9. 年又已过 ··· 89
10. 吊督军 ·· 90
11. 流血泪 ·· 90
12. 清明节 ·· 91

13. 三月十九 ………………………………………………………… 92
14. 打乜主意 ………………………………………………………… 93
15. 激得我咁透 ……………………………………………………… 94
16. 唔好死得咁易 …………………………………………………… 95
17. 端阳节 …………………………………………………………… 96
18. 真正失运 ………………………………………………………… 96
19. 明是系血 ………………………………………………………… 97

《四州日报》（1910） …………………………………………… 99
1. 针易摸 …………………………………………………………… 100
2. 断肠语 …………………………………………………………… 100
3. 过三秋 …………………………………………………………… 101
4. 连夜雨 …………………………………………………………… 102
5. 真可喜 …………………………………………………………… 103
6. 辫系要剪 ………………………………………………………… 103

《振南日报》（1913—1919） …………………………………… 105
1. 连宵雨 …………………………………………………………… 106
2. 春日暖 …………………………………………………………… 106
3. 你知系咁快散席 ………………………………………………… 106
4. 君既有意 ………………………………………………………… 107
5. 我唔愿眼见 ……………………………………………………… 108
6. 风日丽 …………………………………………………………… 108
7. 春带郎归 ………………………………………………………… 109
8. 唔好咁放荡 ……………………………………………………… 109
9. 不认妻 …………………………………………………………… 110
10. 开又落 …………………………………………………………… 110
11. 心要把定 ………………………………………………………… 111
12. 今年咁耐 ………………………………………………………… 111
13. 奴去花地 ………………………………………………………… 112
14. 无乜事 …………………………………………………………… 112
15. 偷自叹 …………………………………………………………… 113
16. 花事已了 ………………………………………………………… 113
17. 成日话戒 ………………………………………………………… 114

18. 你妹唔敢开口	114
19. 花咁好	115
20. 送春	115
21. 乜你要激颈	116
22. 轻舟一舸	117
23. 玉骢归	117
24. 情一个字	118
25. 君要念妾	118
26. 花欲卸	119
27. 闻折柳	119
28. 怨天	120
29. 如果你要叫佢	120
30. 无了赖	121
31. 钱一个字	122
32. 春欲去	122
33. 唔见左你咁耐	123
34. 天欲晚	123
35. 归来燕	124
36. 花咁好	124
37. 情一个字	125
38. 闺怨	125
39. 奴要去	126
40. 唔怕丑	126
41. 今晚有事	127
42. 一面落雨	127
43. 奴想去睇	128
44. 唔怕丑	128
45. 莲可爱	129
46. 如果唔系真靓	129
47. 睇你个样	130
48. 无乜意味	130
49. 话到口淡	131
50. 自由雌骂新官	131
51. 无乜好去	132

52. 郎你雪藕 …………………………………… 132
53. 无乜可问 …………………………………… 133
54. 奴要换季 …………………………………… 133
55. 红荔熟 ……………………………………… 134
56. 须要保重 …………………………………… 134
57. 芒果熟 ……………………………………… 135
58. 花你命薄 …………………………………… 135
59. 情一个字 …………………………………… 136
60. 真正热 ……………………………………… 136
61. 咪讲个嘅 …………………………………… 137
62. 寄家书 ……………………………………… 137
63. 奴想去 ……………………………………… 138
64. 须要忍气 …………………………………… 138
65. 君到港 ……………………………………… 139
66. 须鬼去 ……………………………………… 139
67. 钱字作怪 …………………………………… 140
68. 难尽写 ……………………………………… 140
69. 奴等你 ……………………………………… 141
70. 缘一个字 …………………………………… 141
71. 奴为你打扇 ………………………………… 142
72. 同系姊妹 …………………………………… 142
73. 还未老 ……………………………………… 143
74. 风月 ………………………………………… 143
75. 无乐土 ……………………………………… 144
76. 还不自量 …………………………………… 144
77. 你如果系叫妹 ……………………………… 145
78. 唔系个杠 …………………………………… 145
79. 鸡冠 ………………………………………… 146
80. 奴要独立 …………………………………… 146
81. 遇着你个懵仔 ……………………………… 147
82. 娇你走路 …………………………………… 147
83. 娇去就罢 …………………………………… 148
84. 唔止罚跪 …………………………………… 148
85. 好在我唔肯扯自 …………………………… 149

86. 风飐	149
87. 真惨切	150
88. 无情雨	150
89. 秋有恨	151
90. 热到咁惨	151
91. 牡丹虽好	152
92. 唔驶拍	152
93. 秋风起	153
94. 留你不住	153
95. 唔准结	154
96. 秋节过后	154
97. 奴系女子	155
98. 扒到够	155
99. 单思病	156
100. 娇呀监住要别你	156
101. 电风嘅煽	157
102. 离开几日	158
103. 无乜嘱咐	158
104. 究竟系真鼻（口旁）假	159
105. 情一个字	159
106. 灯黯黯	160
107. 规定身价	160
108. 唔使几耐	161
109. 先生你	161
110. 火车快	162
111. 男教习	162
112. 温老契	163
113. 娇去睇戏	163
114. 须要自重	164
115. 唔愿睇	164
116. 心沓沓跳	165
117. 还要取缔	165
118. 唔愿发梦	166
119. 君有相好	166

120. 近日纸币 …… 167
121. 郎去后 …… 167
122. 闻得你就走 …… 168
123. 听见就怕 …… 168
124. 真不幸 …… 169
125. 相思泪 …… 169
126. 他事尚易 …… 170
127. 君既有妇 …… 170
128. 唉唔得了 …… 171
129. 莺燕散尽 …… 171
130. 郎倖薄 …… 172
131. 无用暗杀 …… 172
132. 有边个情愿认老 …… 172
133. 愁到病 …… 173
134. 微丝雨 …… 173
135. 扒少的 …… 174
136. 无可避 …… 174
137. 你唔好去赌 …… 175
138. 打乜主意 …… 175
139. 写不尽 …… 176
140. 谁请开赌 …… 176
141. 频击鼓 …… 176
142. 君呀你要跟住我出去 …… 177
143. 天气咁冻 …… 177
144. 扒唔倒 …… 178
145. 抱着琵琶又唱歌 …… 178
146. 春宵短 …… 179
147. 成眷属 …… 179
148. 愁就唅病 …… 180
149. 奴亦要去 …… 180
150. 摇钱树 …… 181
151. 真懊恼 …… 181
152. 钱一个字 …… 182
153. 无限恨 …… 182

154. 闻得你有外遇 …… 183
155. 开赌局 …… 183
156. 广州禁扒龙船 …… 184
157. 吊袁世凯 …… 184
158. 年年都话十四 …… 185
159. 心心点忿（筹安会派） …… 185
160. 蛇系要斩 …… 186
161. 唔见咁耐 …… 187
162. 猪你作怪 …… 187
163. 奴定要去 …… 188
164. 地网天罗 …… 188
165. 赌一个字 …… 189
166. 废帝官儿 …… 190
167. 讲心 …… 190
168. 中秋月 …… 191
169. 烦到极 …… 191
170. 灯蛾 …… 192
171. 爱情两字 …… 192
172. 心都死晒 …… 193
173. 水又咁大 …… 193
174. 娇你打乜主意 …… 194
175. 同寨姊妹 …… 194
176. 娇你话守 …… 195
177. 君你恀恶 …… 196
178. 第一亲爱 …… 196
179. 丑字点样写 …… 197
180. 唔驶几耐 …… 197

《国民日报》（1914—1919） …… 199

1. 奴卖国约 …… 200
2. 真翳气 …… 200
3. 想做好事 …… 201
4. 花就有榜 …… 202
5. 勋章雨 …… 202

6. 唔好命 …………………………………………… 203
7. 真古怪 …………………………………………… 204
8. 真无味 …………………………………………… 205
9. 自由婚 …………………………………………… 206
10. 赌博累 …………………………………………… 206
11. 媒人累 …………………………………………… 207
12. 投降贼 …………………………………………… 208
13. 投降贼（其二） ………………………………… 208
14. 迷信累 …………………………………………… 209
15. 神棍术 …………………………………………… 210
16. 真可贺 …………………………………………… 210
17. 真贱格 …………………………………………… 211
18. 劝捐 ……………………………………………… 211
19. 点算好 …………………………………………… 212
20. 无可奈 …………………………………………… 213
21. 东风紧 …………………………………………… 213
22. 心要把定 ………………………………………… 214
23. 国民报 …………………………………………… 214
24. 乜得你咁瘦 ……………………………………… 215
25. 吊顾君时俊 ……………………………………… 215
26. 思想起 …………………………………………… 216
27. 劝你唔好发梦 …………………………………… 217
28. 心心点忿 ………………………………………… 217
29. 愁到极地 ………………………………………… 218
30. 英雄泪 …………………………………………… 218
31. 风猛烛 …………………………………………… 219
32. 唔好讲大话 ……………………………………… 219
33. 跟过别个 ………………………………………… 220
34. 唔割得断 ………………………………………… 220
35. 遮住个月 ………………………………………… 220
36. 心唔系咁热 ……………………………………… 221
37. 纪念又至 ………………………………………… 222
38. 唔着卖国 ………………………………………… 222

《新国民日报》（1921—1922） ········· 223
1. 知有今日 ········· 224
2. 我踩过你啫 ········· 224
3. 唔得盏 ········· 225
4. 水 ········· 225
5. 心要把定 ········· 226
6. 钱一个字 ········· 226
7. 一自自转 ········· 227
8. 心有事 ········· 227
9. 心事系点 ········· 228
10. 真可恨 ········· 228
11. 折挫（录《大光报》） ········· 229
12. 烟花地 ········· 229
13. 同心结 ········· 230
14. 何必要入 ········· 230
15. 唔题罢 ········· 231
16. 今日可爱 ········· 231

《益群日报》（1919—1933） ········· 233
1. 益群报 ········· 234
2. 鸡公仔 ········· 235
3. 唔好咁热 ········· 235
4. 益群报 ········· 236
5. 真架势 ········· 237
6. 背前盟 ········· 238
7. 唔顾日后 ········· 239
8. 唔好咁恶 ········· 240
9. 祝朝鲜 ········· 240
10. 同你好过 ········· 241
11. 奴要你戒 ········· 242
12. 清明柳 ········· 243
13. 枉你话系我领袖 ········· 244
14. 唔好咁牛（口旁） ········· 244
15. 吊老顽固 ········· 245

16. 君要爱国货 …………………………………… 246
17. 怪鸣 …………………………………………… 247
18. 奴已睇透 ……………………………………… 247
19. 清明节 ………………………………………… 248
20. 唔系处 ………………………………………… 248
21. 超你真正混账 ………………………………… 249
22. 何须动愤 ……………………………………… 250
23. 乜你咁戆 ……………………………………… 251
24. 鹰咁静 ………………………………………… 252
25. 亡一个字 ……………………………………… 252
26. 伤心泪 ………………………………………… 253
27. 虽要猛醒 ……………………………………… 254
28. 抵制劣货 ……………………………………… 254
29. 你唔系好货 …………………………………… 255
30. 人地高庆 ……………………………………… 256
31. 凉血子 ………………………………………… 256
32. 君莫高庆 ……………………………………… 257
33. 西斜日 ………………………………………… 258
34. 夏已去 ………………………………………… 259
35. 人地咁富 ……………………………………… 259
36. 盂兰节 ………………………………………… 260
37. 你重唔死 ……………………………………… 261
38. 秋后扇 ………………………………………… 261
39. 容乜易 ………………………………………… 262
40. 真可恼 ………………………………………… 263
41. 君快返国 ……………………………………… 264
42. 闻得你要出境咯 ……………………………… 264
43. 你系咁做 ……………………………………… 265
44. 起势咁话 ……………………………………… 265
45. 水深火热 ……………………………………… 266
46. 听吓我劝 ……………………………………… 267
47. 秋节近 ………………………………………… 268
48. 双十节 ………………………………………… 268
49. 断肠词 ………………………………………… 269

50.	青楼妓	269
51.	解心	270
52.	风声咁紧	271
53.	愁到极地	272
54.	风猛烛	272
55.	送秋	273
56.	愁到绝地	273
57.	燃犀录	274
58.	人格	275
59.	西厢月	276
60.	东篱菊	276
61.	连天风雨	277
62.	愁到极地	277
63.	同是姊妹	278
64.	风声咁紧	278
65.	偷自怨	279
66.	年已过	280
67.	欢场梦	281
68.	埋街系好	281
69.	金钱毒	282
70.	金钱毒（二）	283
71.	金钱毒（三）	284
72.	金钱毒（四）	284
73.	金钱毒（五）	285
74.	金钱毒（六）	286
75.	金钱毒（七）	287
76.	金钱毒（七）	287
77.	金钱毒（十）	288
78.	金钱毒（十）	289
79.	金钱毒（十一）	290
80.	金钱毒（十一）	291
81.	金钱毒（十三）	291
82.	金钱毒（十四）	292
83.	点算好	293

84. 楼前月 ………………………………………………… 294

85. 心有火 ………………………………………………… 294

86. 芒果熟 ………………………………………………… 295

87. 真抵死（附序）………………………………………… 295

88. 叹米贵 ………………………………………………… 297

89. 哀流民 ………………………………………………… 297

90. 哀沈阳 ………………………………………………… 298

参考文献 ……………………………………………………… 299

附录：《振南日报》粤讴原文选录 ………………………… 302

《天南新报》
（1901—1905）

 1898年5月26日，邱菽园、王会仪、徐季钧、林文庆等在新加坡创办《天南新报》，宗旨是期望"信息通灵，大开民智，扶翼我国家，宣传我圣教"[①]，拥护与鼓吹变法维新，为保皇党在南洋地区制造舆论。1905年4月30日停刊。

 粤讴作品载于该报《士商告白》栏前，或为《京报照登》《外人来稿》《词人妙翰》（载有粤讴）。

[①] 《添延外埠来访人告白》，《天南新报》1898年6月17日，第1版。

1. 唔好咁做

佚名

　　唔好[1]咁[2]做，劝你唔好咁做，免至[3]入了牢笼。你睇[4]近日做官人仔[5]有边一个[6]建立奇功？虽则[7]你懿旨奉承肩任算重，当朝声势算你极地走红。你日夜系[8]咁殷勤来去运动，我睇你执迷唔醒反哙[9]有过无功。况且今日民党咁多人又咁拥，广西平乱断冇[10]与别省咁易相同，佢接济又近安南容乜易[11]运送，械精粮足岂有怕你督抚王公？你筹饷至系开捐重有[12]何计可弄？浩繁兵费任你打算到借款都穷。你护阵虽系有咁多无一个系有用，就系老冯唔死亦都老到龙钟。劝你换过个个心肝唔好咁懵[13]，要识吓[14]民权自治正是近世英雄！今日你作个同种操戈全系冇用，至使祖坟被挖呀，我问你怎样有面目见先翁？就系他日纵使你有功，今日粮饷亦无处可弄！唉，难以食俸，想落唔中用[15]，我做你就弃官唔做咯，去做个廿世纪嘅[16]豪雄！

<div style="text-align: right">1904 年 1 月 5 日</div>

【注释】

[1] 唔好：不要，别。唔，不。
[2] 咁：指示代词，这么，那么。
[3] 免至：免得。
[4] 睇：看。
[5] 人仔：青年人。
[6] 边一个：谁，哪一个。
[7] 虽则：虽然。
[8] 系：是。
[9] 哙：同"会"。
[10] 冇：没有。
[11] 容乜易：多容易。
[12] 重有：还有。
[13] 咁懵：那么糊涂。唔好咁懵，不要那么糊涂。
[14] 吓：同"下"。
[15] 唔中用：没有用，不管用。
[16] 嘅：结构助词，相当于"的"。

2. 唔好守旧

佚名

唔好[1]守旧，旧极总要想吓[2]回头，回头想过，就唔会[3]旧得咁[4]心嬲[5]。舍得[6]大陆有咁样子[7]风潮，我亦都由得你旧。你睇[8]翻天覆地，问你点[9]止得住海水东流？人话世界点得[10]件件咁新，是必有新正形得出佢[11]系旧。点估[12]维新捞埋[13]守旧，真正好似水构油。佢往日旧呢，只话系[14]个[15]副面口，而家[16]埋咁多旧毒，容乜易[17]变了附骨疽瘤[18]。烂铜烂铁，日久就会生锈；咸鱼霉菜，好极都怕难留。算你系鸦片烟，咁旧都唔入得斗，陈皮咁法制，咪话[19]煮水就润得龙喉！大抵[20]物理人情，都系一样嗷[21]解究，旧日个的[22]尘羹土饭，总要一笔来钩。唔信[23]你睇吓[24]人地[25]国富兵强，总系从新政处着手，乾坤新造咁就雄视全球，讲乜[26]气运使然，实在靠人事黎[27]凑！你若肯别除旧弊，即刻就建起新□。芍药咁鲜红，到了春残就会开透；明珠咁照耀，太阳一出，就把夜光收！唉！真吤豆[28]，昏庸兼及腐臭，唔在几久[29]，我怕塞维尔国个的惨剧，就要演出一班东亚名优！

1904 年 1 月 8 日

【注释】

[1] 唔好：不要，别。
[2] 吓：同"下"。
[3] 唔会：不会。
[4] 咁：指示代词，这么，那么。
[5] 嬲：生气，发怒。
[6] 舍得：假设，如果。
[7] 咁样子：如此，这样子。
[8] 睇：看。
[9] 点：怎么。
[10] 点得：怎么才能够。
[11] 佢：他。
[12] 点估：谁料到，怎料。
[13] 捞埋：吞光。
[14] 系：是。
[15] 个：那。

［16］而家：现在。
［17］容乜易：多容易。
［18］附骨疽瘤：紧贴着骨头生长的毒疮。比喻侵入内部而又难以除掉的敌对势力。
［19］咪话：别说。咪，不要，别。
［20］大抵：大概。
［21］噉：结构助词，相当于"地"。
［22］个的：那些，那种。
［23］唔信：不信。唔，不。
［24］睇吓：看下。睇，看。
［25］人地：人家，别人。
［26］乜：什么。
［27］黎：来。
［28］吽豆：同"吽哣"，迟钝，蠢笨。
［29］几久：多久。

3. 反解心

笑罕

今日嘅[1]世事，总要进取为先，但求解脱未必咁[2]就得安然。好笑个个[3]子庸[4]推去命蹇[5]，佢话[6]苦中寻乐咁就算系神仙，若果[7]系[8]依佢此言真正累世不浅，唔求[9]进步反以退步为言。若使佢今日在生睇见[10]我地[11]黄种咁贱，瓜分祖国佢定不生怜，身做奴才佢便话牛马更贱，若为牛马佢又话胜过鸡豚！讲到国破家亡将变缅甸，佢又话暂时安乐咯点[12]计得万载千年？即使妻子被淫田地被践，焚佢楼房掘佢祖先，佢亦必定执迷心一便，诿为阴骘[13]叫一句苍天，好似《红楼梦》上个位[14]迎春姐，日言感应手庸篇。寄语我地四万万同胞须要共勉。唉！物竞原精神还要冒险，切莫信渠[15]谬说放失我地个个自由权。

1904 年 1 月 9 日

【注释】

［1］嘅：结构助词，相当于"的"。
［2］咁：指示代词，这么，那么。
［3］个个：那个。
［4］子庸：招子庸，字铭山，号明珊居士。广东南海横沙人。清代文学家。相传为粤讴的文人创制者之一，著有《粤讴》。

[5] 命蹇：命运不好。蹇，不顺利。
[6] 佢话：他说。佢，他。话，说。
[7] 若果：如果。
[8] 系：是。
[9] 唔求：不求。唔，不。
[10] 睇见：看见。睇，看。
[11] 我地：我们。
[12] 点：怎么。
[13] 阴骘：俗说"阴德"，造孽。
[14] 个位：那位。
[15] 渠：同"佢"，他。

4. 自题新解心[1]

珠海梦余生

软红何处醉花仙，一掬胭脂洒大千。不见秦时旧明月，鹧鸪啼破梦中天。

万花扶起醉吟身，想见同胞爱国魂。多少皂罗衫上泪，未应全感美人恩。

小蛮装束最风华，螺髻香盘茉莉花。除是后庭歌玉树，不教重谱入琵琶。

当筵谁唱望江南，传遍珠江亦美谈。一样侠情今日记，箫声吹满白鹅潭。

1904 年 1 月 9 日

【注释】

[1] 此为廖恩焘《新粤讴解心》自题词，不属于粤讴作品，但为粤讴作者自题，故录入。共 6 首，此为后 4 首，应为国内来稿。

5. 辩一个字（其一）

笑罕

辩一个字，提起我就心伤，装成个鬼样实在断人肠。你睇[1]有的打作大松拖在背上，亦有的挷[2]条豆角系[3]咁[4]尺零长，被人耻笑骂佢[5]系乌

猪相，佢重[6]摇摇摆摆烂装腔。试想吓[7]海国亦有咁多人种亦有几样，何曾见过呢个[8]野蛮装？纵使话[9]洋女有时亦同我一样，但系[10]须眉巾帼岂不羞煞貌堂堂？奉劝我地[11]同胞唔使[12]想象，不若把八千烦恼尽地过刀亡。若果[13]话断发乃系蛮戎和尚状，是必挘条辫仔始为唐。试问你地[14]祖宗尊及长，二百年前系点样[15]妆？更有一言堪作榜样。你地读书明理我试共你[16]讲句书囊[17]，你睇吓[18]断发逃荒宣圣奖，一毛不拔孟讥扬，料必孔子翻生佢亦从众是尚。唉！唔[19]在想剪辫为最上，唔信你睇吓日本如今也去改良。

1904 年 1 月 12 日

【注释】

[1] 睇：看。
[2] 挘：编，梳（辫子）。
[3] 系：是。
[4] 咁：指示代词，这么，那么。
[5] 佢：他。
[6] 重：还。
[7] 吓：同"下"。
[8] 呢个：这个。
[9] 话：说。
[10] 但系：但是。
[11] 我地：我们。
[12] 唔使：用不着。
[13] 若果：如果。
[14] 你地：你们。
[15] 点样：怎样，怎么样。
[16] 共你：和你。
[17] 书囊：书袋子。
[18] 睇吓：看一下。
[19] 唔：不。

6. 辫一个字（其二）

笑罕

辫一个字，提起我就心悲，再提辫字不觉重[1]悽其[2]。前者我既把剪

辫来劝你地[3]，但未讲到其中利害恐怕你地都重[4]唔知[5]，等我再讲一番唔怕忏气。今日闲来无事喜值星期，第一辱国系[6]有时间犯例，个的[7]大头差役佢[8]就喝住执执哥威，佢重绑作一团牵住你的多辫尾，眼冤到咁[9]你话[10]岂不难为？就系行去行埋多少掉忌，□亲枱凳[11]佢就会扯你番黎[12]。有阵物件掂亲佢就揸了落地，打得零星落索呀重惨过五马分尸。就系日日要走去梳头咁就够厌弃，一时唔洗咯佢就会纳痴痴。至怕[13]重系个的做工人仔[14]唔留意，痴埋[15]机器咁就任你有翼难飞。有的话摈辫虽则系咁兮剃了又好似系咁势。有时跌落水咯佢亦易得去施为，有辫就会易捞无辫就会浸死，但不想吓[16]辫缠船底呀我问你有计何施？今日我一片苦心来劝你地。唉！想起就气，参透其中旨，若果[17]你话剪辫唔好[18]咯，我就共你[19]死过都唔迟。

1904年1月13日

【注释】

[1] 重：更。
[2] 悽其：同"凄其"，悲凉伤感。
[3] 你地：你们。
[4] 重：还。
[5] 唔知：不知道。唔，不。
[6] 系：是。
[7] 个的：那些，那种。
[8] 佢：他。
[9] 咁：这么，那么。
[10] 话：说。
[11] 枱凳：桌凳。枱，桌子，案子。
[12] 番黎：回来。
[13] 至怕：最怕。
[14] 做工人仔：做工的年轻人。仔，年轻男子。
[15] 痴埋：黏在一起，亦形容缠绵不分离。
[16] 想吓：想一下。吓，同"下"。
[17] 若果：如果。
[18] 唔好：不好。
[19] 共你：和你，同你。

7. 世事恶解

笑罕

世事恶[1]解,解极我都唔明[2],做乜[3]我地[4]支那[5]人仔[6]每每被外人轻?我想中国人人都同有一种特性,讲到维新经济佢[7]总总[8]唔听[9],大抵[10]旧字入得症深故把新字诟病,唔除旧念怎样子见得文明?仕宦途中更易沾染此症。竞争场上你话[11]岂免刀兵,革去旧观方正有进境,昏迷守旧咁[12]就会灭种屠城!唉!难以唤醒,个的[13]守旧更兼奴隶性,重话[14]边[15]一国为君佢就向边一国有情。

1904 年 1 月 15 日

【注释】

[1] 恶:难。
[2] 唔明:不明白。
[3] 做乜:做什么,为什么。
[4] 我地:我们。
[5] 支那:旧指中国。"支那"作为古代域外对中国的旧称之一,直到清末民初,使用时并无贬义。此后,随着日本军国主义的兴起,"支那"一词演变为近代日本侵略者对中国的蔑称。本书为保持历史文献原貌,对此不做改动,特此说明。
[6] 人仔:年轻人。
[7] 佢:他。
[8] 总总:总是,一直。
[9] 唔听:不听。
[10] 大抵:大概。
[11] 话:说。
[12] 咁:指示代词,这样,那样。
[13] 个的:那些,那种。
[14] 重话:还说。
[15] 边:哪。

8. 狮呀你唔好睡住

笑罕

狮[1]呀我劝你唔好[2]睡住[3],做乜[4]你睡得咁[5]凄凉?睇见[6]你大梦

沈沈[7]，我就实见惨伤，一睡千年几似死去一样，点[8]不想吓[9]你身躯肥大各兽会把你来尝。舍得话[10]独处深山我亦由得你睡胀，可奈四边禽兽眼都光。你地[11]北边有一只大熊[12]凶恶到怎样，但磨牙耸鼻屡屡把口来张。狼虎企住[13]在西南如有想象，佢[14]想择肥而噬久已利伸长。重有[15]苍鹰[16]一只高立在个幅[17]花旗上，唔声唔气[18]我怕佢都会把你来将[19]。此外□□禽兽尚多皆有所想，无非食肉与及拖肠，做乜你鼻鼾还重咁响，原封不动咁就睡在个亚细亚中央？待等我大声来把你叫上。唉！狮呀，你好混帐，快些开眼望，立刻发起个雄威共佢大战一场。

　　□字借□音□读丁史切。

<div align="right">1904年1月16日</div>

【注释】

[1] 狮：指中国。
[2] 唔好：不要，别。
[3] 睡住：睡着，睡下去。住，动态助词，相当于"着"，表示动作的持续。
[4] 做乜：做什么，为什么。
[5] 咁：指示代词，这么，那么。
[6] 睇见：看见。睇，看。
[7] 大梦沈沈：同"大梦沉沉"。
[8] 点：怎么。
[9] 想吓：想下。吓，同"下"。
[10] 舍得话：如果说。舍得，假如，如果。话，说。
[11] 你地：你们。
[12] 大熊：指俄国。
[13] 企住：站着。企，站。住，动态助词，相当于"着"，表示动作的持续。
[14] 佢：他。
[15] 重有：还有。
[16] 苍鹰：指美国。
[17] 个幅：那幅。
[18] 唔声唔气：不声不吭。
[19] 将：将军，象棋术语，句中指使一方陷入危险的境地。

9. 咁好咁懵

<div align="center">何栩然</div>

我劝你唔好[1]咁懵[2]，你重要[3]佢[4]打抽丰[5]？今日人情实与往日不

同，往日睇见[6]你地[7]咁斯文故此人地[8]把你敬重，虽系[9]无相不识[10]佢亦格外手头松，是以往岁个[11]进士翰林来到走动，莫不荷包丰满实捞铜。但系[12]事到如今人亦识透你地个担杠，实乃人情难过佢正把个几鸡来封。至怕[13]重有[14]的不顾交情唔把礼送，佢话[15]你一文不值恐怕你面都红。况且往者咁多来者又有咁众，头汤捞晒就许你拂倒亦唔浓。做乜[16]你时势不明都重[17]瘟咁戆[18]。南洋咁隔涉亏你也不怕飘蓬。睇你马褂长衫长日去碰，逢人拜会实在系可怜虫。重有家用车马痴去用，跟班一个系咁两头香，唔信你个的朱卷几篇联扇一捧，大张名片咁就吓得吓洋佣。睇见你咁样子行为真正冇用[19]，枉你地翰林进士探花榜眼状元公，就许你铜臭薰心亦都要知吓体统，就系面皮唔顾你都要念吓商穷，今日生意咁艰难人又咁拥，况且里边个的弗朗赌码势色都话唔同，亏你只顾自己贪囊唔怕人地肉痛！星洲[20]到后又话去芙蓉[21]，知你别有一副心肠咪话[22]被我估中，势必托言游历乱甘骗愚蒙。今日我唔怕直言将你动。艾[23]，你真正发梦[24]，共你[25]唔同宗与种，劝你不若回京后补去巴结个的督抚王公。

1904年1月18日

【注释】

[1] 唔好：不要，别。唔，不。

[2] 咁懵：那么糊涂。咁，指示代词，这么，那么。

[3] 重要：还要。

[4] 佢：他。

[5] 打抽丰：同"打秋风"，指假借某种名义向别人索取财物。

[6] 睇见：看见。睇，看。

[7] 你地：你们。

[8] 人地：别人。

[9] 系：是。

[10] 无相不识：应为"无相布施"，佛教语，指不求回报而做的善事。

[11] 个的：那些，那种。

[12] 但系：但是。

[13] 至怕：最怕。

[14] 重有：还有。

[15] 话：说。

[16] 做乜：做什么，为什么。

[17] 重：还。

[18] 瘟咁戆：发疯似的那么傻。形容迷头迷脑像得了瘟病。戆，傻。

[19] 冇用：没用。冇，没。

[20] 星洲：指新加坡。
[21] 芙蓉：指马来西亚。
[22] 咪话：别说。咪，不要，别。
[23] 艾：同"唉"。
[24] 发梦：做梦。
[25] 共你：和你。

10. 架厘饭

笑罕

架厘饭[1]，捞起在盘间，愁人睇见[2]不觉顿开颜。今日廿世纪风潮如此浩漫，岂敢话食餐洋菜咁[3]就解却了心烦。但系[4]我别有一种感情生在眼里，等我与君谈吓[5]愿你地莫当为闲。都只为天演竞争真正系可叹，白忧黄祸久已播在人寰。或者世界将来如此饭，我地[6]黄人势大不久就会把佢[7]个的[8]白种淘删。唔[9]翻原色咁久[10]十二分难，故此我睹物思人增浩叹。唉！心想烂，前程何可恨，但愿我地同胞齐发奋呀，怕乜[11]佢白种咁摧残。

1904 年 1 月 20 日

【注释】

[1] 架厘饭：即"咖喱饭"。
[2] 睇见：看见。睇，看。
[3] 咁：指示代词，这样，那样。
[4] 但系：但是。
[5] 谈吓：谈下。吓，同"下"。
[6] 我地：我们。
[7] 佢：他。
[8] 个的：那些，那种。
[9] 唔：不。
[10] 咁久：这么久。
[11] 怕乜：怕什么。

11. 真晦气

佚名

真系[1]晦气，撞着个老大宗师，监生唔估[2]有报效嘅[3]名词。一向秋

关来巧,试遗才有冇[4]?我未敢半句瑕疵,行运童生。九月还可及第,点想[5]颁行新政,事实离奇。人劝我二百两银,咪话[6]唔舍弃,一举成名天下所知,佢[7]点晓[8]我地读书人气味!中秋节近,馆谷重未[9]担嚟[10],当初悔恨贪名利,如斯巨款,亦枉费心机。意欲问吓[11]亲朋行吓好事,又怕□才虽录,金榜无期。记得旧时主考,几咁[12]开恩旨。我三场完满,始买棹回归。虽则朱衣点□,本□非容易,但系[13]门墙伤人,亦可光吓门楣。从今我亦唔希冀,八股烧完策论亦撕。唉!真有味,不若闩埋书柜去学生意,或者发财有命亦都唅一样扬眉。

<div align="right">1904 年 1 月 20 日</div>

【注释】

[1] 真系:真是。

[2] 唔估:没想到,想不到。唔,不。

[3] 嘅:结构助词,相当于"的"。

[4] 有冇:有无。

[5] 点想:怎么想到,没想到。

[6] 咪话:别说。咪,不要,别。

[7] 佢:他。

[8] 点晓:怎么知道。

[9] 重未:还没有。

[10] 嚟:来。

[11] 问吓:问下。吓,同"下"。

[12] 几咁:多么。

[13] 但系:但是。

12. 需要见谅[1]

佚名

需要见谅,知到近来无。个的神□实系冇得捞。虽则到处都是赌场,总系□冇边到。佢品天□皇帝,收了上□□。到□□知,□吓□钱。当帮你系绅士咯,□□来□问。得一面□□,暗□乜□□。□□□□,跌落了□□脚□□。□□馆个行□,□□□□,你睇学堂逼实□□□分毫。教习□□好□。□□话唔□做,总系点样子时做□□,点样子□教□□。平□个的□时八股,一阵无销路。断育人□□□□□,□□知到捐个实官还

□好。个吓地□产□咯，就一滴滴肥膏。佢□绅衿，唔系阔佬，冇钱□□咯，实□想□徒劳。眼白□听衰，就怕穷到老。点咕家□行运，赶住老李佢押在□牢。求大众联名，为佢将冤诉。白缳相送拔佢半条□。或千□百唔知数，计起番来，亦□出手高。立刻签名，唔在□稿，就向轩辕□禀，个个跳得气嘈嘈。点想督台，话佢好梦得早，把姓名挂起真正□□难逃，自后穷极我亦唔敢贪钱，宁愿食难。望你地各报，莫把真姓名露，自□唔到绅士咯，认系奴奴。

<p style="text-align:right">1904年1月20日</p>

【注释】

[1] 报刊原文过于模糊，有待校勘，因此只做记录，不做注释。

13. 门神自叹

佚名

真正可恨，今日咁[1]依人，总系[2]前世唔修[3]故此[4]罚我守阉[5]。想我态度系咁雍容人品亦不算笨，人人睇见[6]都话[7]我一笔斯文。讲到二酉胸藏虽则系冇份[8]，但系[9]文采章身亦可以骗得吓俗人。天呀，做乜[10]你不许我身进洪门偏要我在呢处[11]门口凭，傍人门户曾在□艰辛讲自由都系空过口瘾。唔爱唔自立咯终系少埋群。日日要顶硬条腰唔合眼瞓[12]，周年到晚系咁对住诸君，九点收灯人地话[13]歇一阵，我重要[14]关心门扇未敢走去行云，绝早又要依样葫芦唔敢乱混，朝晚如斯恐怕硬了脚跟。舍得[15]话好似同事个的[16]亚哥[17]我亦唔使[18]怨恨，佢牛高马大又有甲胄遮身，可奈我弱智书生长袖衮衮[19]，遇着个的野蛮鬼仔我就先怕佢[20]两三分，就许唔怕大魁身亦带困，迎来送往又要礼云云，细想吓篱下寄人都系赐[21]混。唉！心点忿[22]，真正肉紧[23]，待等新正行过好运，或者司阉唔使做咯我便去做个钱神！

<p style="text-align:right">1904年3月1日</p>

【注释】

[1] 咁：指示代词，这么，那么。

[2] 总系：只是。

[3] 唔修：缺乏修行。

[4] 故此：因此，所以。

[5] 守阁：守门。

[6] 睇见：看见。睇，看。

[7] 话：说。

[8] 冇份：没份。

[9] 但系：但是。

[10] 做乜：做什么，为什么。

[11] 呢处：这个地方。

[12] 合眼瞓：闭眼睡觉。

[13] 人地话：别人说。

[14] 重要：还要。

[15] 舍得：假如，如果。

[16] 个的：那些，那种。

[17] 亚哥：阿哥。

[18] 唔使：用不着。

[19] 衮衮：纷繁众多的样子。

[20] 佢：他。

[21] 魋：赚钱。

[22] 心点忿：心里怎么能不愤恨。点，怎么，怎么样。忿，生气，怨恨。

[23] 肉紧：紧张，着急，烦躁。

14. 声声话恭喜

佚名

声声话恭喜，恭喜在何时？年来喜事说与君知。你睇[1]我地[2]河山原跨大地，北京南粤尽挂龙旗，今日的咁交关[3]，你话[4]打乜野[5]主意？听人分别有乜心机[6]，倘若箇箇[7]都系[8]蠢才，唔怪[9]得你，做乜[10]神明种族，坐受凌夷？大抵[11]积弊多端非止一事，总唔提起你又唔知[12]，弊在大家忘国耻，丢开公□，只管营私。若系此弊不清，唔驶[13]叹气，一盆散沙，□怎样子施为？天咁大个地球，都唔到[14]我地企[15]，万千恭喜，都系枉费言词。任你富比石崇[16]无趣味，堆金积玉，也□□人赀[17]。任你福比姬昌[18]生百子，做人牛马，你话几咁[19]心悲。睇吓[20]□太强人，君你要记，赶渠入海，□□肝脾。人话外邦时有的义气，究竟强权世界，乜谁共你讲慈悲？今日我黄帝裔孙须要争一啖气[21]，破除俗见敢为铁血男儿。虽则系强敌已深，除亦不易，但要齐心去做，亦总唔迟！但怕[22]我志唔坚，不怕

佢[23]船炮利。须奋气,有日复仇还雪耻,我就喜逐颜开,笑皱面皮[24]。

<div style="text-align:right">1904 年 3 月 3 日</div>

【注释】

[1] 睇:看。
[2] 我地:我们。
[3] 咁交关:那么严重。咁,指示代词,这,那么。交关,严重,厉害。
[4] 你话:你说。
[5] 乜野:什么。
[6] 有乜心机:有什么心思。
[7] 箇箇:同"个个"。
[8] 系:是。
[9] 唔怪:不怪。
[10] 做乜:做什么,为什么。
[11] 大抵:大概。
[12] 唔知:不知道。
[13] 唔驶:同"唔使",用不着。
[14] 唔到:轮不到。
[15] 企:站。
[16] 石崇:字季伦,渤海南皮(今河北南皮东北)人,西晋大富豪。
[17] 赀:同"资"。
[18] 姬昌:姓姬,名昌,岐周(今陕西岐山)人,史称周文王。
[19] 几咁:多么。
[20] 睇吓:看一下。吓,同"下"。
[21] 争一啖气:争一口气。啖,口。
[22] 但怕:只怕。
[23] 佢:他。
[24] 面皮:脸皮。

15. 唔好赌

<div style="text-align:center">佚名</div>

唔好[1]赌,都要守分为先。新山[2]条路,我劝你莫去流连。如果立心勤且俭,积少成多自有万万千。点好[3]妄想横财,去趁墟四便[4],荷兰脚

与及宝子件件齐全。莫话得心应手财神现，恐怕赢钱唔到[5]反输钱，明系陷坑一坐人人见，做乜[6]自投罗网咁[7]黑地昏天？重话[8]佢[9]赌码格外招呼茶酒面，架啡[10]牛奶兼共大口洋烟，即使输钱亦得快活一遍。谁想食开寻味就唅[11]痴缠[12]，个阵[13]输到亏空唔得过线，叫几句心伤眼白白望眼天，所□铺底咁多喊冷，寮口[14]又咁多改变，都系赌之为害苦不堪言。虽则开赌在于柔佛[15]地面，与皇家商务亦不干连，扑火灯蛾又系由自己作贱，并非强逼你去输钱，总系[16]火车来往咁便，谁人唔想[17]过海就系神仙？闻得今日禁条出有自大宪，坡内四色之人不准去赌钱，第一商家须要行正路个便，第二妇女人家切勿发癫[18]。更有个的[19]工务差人休要错见，免至[20]误了皇家公务车怕罪相连。唉！的善政颁行真系为大众起见[21]，各人须改变，凛遵[22]王法乐得合埠安然。

1904 年 3 月 4 日

【注释】

［1］唔好：不要，别。
［2］新山：马来西亚柔佛州首府。
［3］点好：怎么好。
［4］四便：四周。
［5］唔到：不到。
［6］做乜：做什么，为什么。
［7］咁：指示代词，这么，那么。
［8］重话：还说。
［9］佢：他。
［10］架啡：即"咖啡"。
［11］唅：同"会"。
［12］痴缠：极度迷恋而纠缠。
［13］个阵：那时候，那时。
［14］寮口：以前的妓院行业。
［15］柔佛：马来西亚的一个州，位于马来西亚西部的最南端，首府为新山。
［16］总系：总是。
［17］唔想：不想。
［18］发癫：发疯。
［19］个的：那些，那种。
［20］免至：免得。
［21］起见：着想。
［22］凛遵：严格遵守。

16. 真系好笑

佚名

真系[1]好笑,好笑在元宵,本埠[2]原来有俗例一条,一交七点黄昏夕,家家齐把炮仗来烧,有的烧三四五箱唔计得数[3]了,有的全红数万高挂在云霄,大约花费百十洋银唔系[4]少,唔够[5]一时响喨[6]化作烟消。大抵[7]好胜之心还未了,最怕隔邻拍住只着把钱(读上声)来涫,虽则庆贺上元也无乜[8]紧要,究竟伤财无谓重怕把事来招,弹著男女往来兼共老少,烟焰迷天阻住大陆一条。既是生意场中非是讲小,钱财有用做乜[9]当作无(读上声)用花销。新正春酒乐得同欢笑,醉月开筵好过买炮仗烧,实惠同沾快乐不少,胜过嘈完一阵又是明朝。明知习俗难移了,谐谈来取笑,不过尽其职任编一个俗话歌谣。

1904 年 3 月 7 日

【注释】
[1] 真系:真是。
[2] 本埠:本地。
[3] 唔计得数:无法计数。
[4] 唔系:不是。
[5] 唔够:不够。
[6] 响喨:响亮。
[7] 大抵:大概。
[8] 无乜:没有什么。
[9] 做乜:做什么,为什么。

17. 醒世解心

佚名

劝你唔好[1]学阔,问你实在有几多钱?浪子穷途我见过万千。你祖父一生勤与俭,积些钱财重望你子孝孙贤,你有眼识看,个淫朋来牵引线,一条好路带你到酒场花天,遇着一个知心嘅[2]缱绻,山盟海誓几咁[3]缠绵。有阵阔到好似霸王开夜宴,迷香洞里乐境无边。点估[4]到过眼烟花容易改

变,床头金尽老举[5]就无缘。近日有一种混号鳄鱼心阴险,食人唔吐骨实在见牙烟,花酒场中开赌局骗,任你聪明子弟睇佢[6]伎俩唔穿,入佢牢笼真系错算,纵有铜山金穴立地输完,赌债难偿还勒写券,卖埋大厦又鬻[7]尽良田,个阵[8]衣服不周人地[9]厌贱,亲朋借贷不敢开言,往日做乜[10]咁[11]辉煌今日做乜咁靦觍[12]?唉!须要检点,择友亲良善,但凡嫖赌切莫流连。

<div align="right">1904年3月9日</div>

【注释】

[1] 唔好:不要,别。
[2] 嘅:结构助词,相当于"的"。
[3] 几咁:多么。
[4] 点估:谁料到,怎料。
[5] 老举:妓女。
[6] 睇佢:看他。
[7] 鬻:卖。
[8] 个阵:那时候,那时。
[9] 人地:别人。
[10] 做乜:做什么,为什么。
[11] 咁:指示代词,这么,那么。
[12] 靦觍:即"腼腆"。

18. 唉真正丑咯

<div align="center">佚名</div>

唉,真正丑咯,你话[1]点样子[2]遮羞,缩埋一便,总系[3]唔敢[4]当头。你睇[5]东三省事情,日本几咁[6]得手,不过系[7]区区三岛,都重会[8]雪耻寻仇,轰烂俄国几只战船,赶到佢[9]无路走,重要[10]整齐军备,打佢出大东沟。我地[11]正好趁俚个时机,帮助日本打斗,况且个虎狼俄国,共我[12]有海洋深仇。往日被佢百种欺凌,无可奈何都忍受,做乜[13]今日有人替我出力,我重一味缩尾藏头。今日咁样[14]嘅[15]行为,夸乜野[16]大口?重号讲话文明古国,禹城神州?你睇富国地大员,一味唸[17]办吁[18],亦有强兵坐拥,几系[19]咁优游[20],平日筹饷练兵,似乎都几[21]讲究。做乜临时观望,总冇到[22]机谋。怪不得各国人民,将我地睇透[23],话我[24]系血凉动

物,蠢似猿猴。唉!真至吽豆[25],从此国威名誉呀,付去水东流。

<div align="right">1904 年 3 月 10 日</div>

【注释】

[1] 你话:你说。
[2] 点样子:怎样,怎么样。
[3] 总系:总是。
[4] 唔敢:不敢。
[5] 睇:看。
[6] 几咁:多么。
[7] 系:是。
[8] 重会:还会。
[9] 佢:他。
[10] 重要:还要。
[11] 我地:我们。
[12] 共我:和我。
[13] 做乜:做什么,为什么。
[14] 咁样:这样。
[15] 嘅:结构助词,相当于"的"。
[16] 乜野:什么。
[17] 哙:同"会"。
[18] 办吽:装傻。吽,笨,傻。
[19] 几系:同"都几系嘢",达到某种相当的程度。
[20] 优游:同"悠游",悠闲,舒服自在。
[21] 几:挺,表示程度。
[22] 冇到:没有到。
[23] 睇透:看透。
[24] 话我:说我。
[25] 吽豆:同"吽哣",迟钝,蠢笨。

19. 咁嫩沙

<div align="center">佚名</div>

因乜野[1]事,搅得咁样子[2]嬲沙[3]?唉!官呀你呢回[4]做事咯,委实[5]加拿[6]。你睇[7]市面嘅[8]情形,天咁高价,都只为釐金[9]太重,迫住

要起势[10]嚟[11]加。但虽则有本经商亦都唔系[12]大把，点[13]怪得佢[14]有加无减咯，咬实棚牙[15]。我估话[16]个的[17]官场，都知得吓[18]，或者关心民事，会救吓人家。点知[19]个个唔桥梁，埋关抽税喇[20]，就晓得嚟查，点想[21]广西闹出个新闻话。个处[22]忽然走出只大生虾，货物抽釐听见鬼怕。两宗柴米呀，越发骨肉都麻。大道生财还有吉卦，人头抽税正系食骨吞渣。激起商人将市罢。人情汹汹咯，吵到官衙。我想时世系咁艰难，官又奸诈，冇乜心机嚟睇世界花花。官呀你睇地皮真正凹下，须顾吓，咪[23]搅得饥荒成祸，世乱如麻。

<div style="text-align: right;">1904 年 3 月 14 日</div>

【注释】

[1] 乜野：什么。

[2] 咁样子：这样子。咁，指示代词，这么，那么。

[3] 嬲沙：生气，发怒。

[4] 呢回：这回，这次。

[5] 委实：确实。

[6] 加拿：硬插进来做自己不该做或不会做的事。

[7] 睇：看。

[8] 嘅：结构助词，相当于"的"。

[9] 釐金：同"厘金"。

[10] 起势：拼命地。

[11] 嚟：来。

[12] 唔系：不是。

[13] 点：怎么，怎么样。

[14] 佢：他。

[15] 棚牙：整排牙齿。棚，排（用于牙齿）。

[16] 估话：以为。

[17] 个的：那些，那种。

[18] 吓：同"下"。

[19] 点知：怎么知道。

[20] 喇：相当于"了"。

[21] 点想：怎么想到，没想到。

[22] 个处：那处。

[23] 咪：不要，别。

20. 唔在咁蔽翳

佚名

你唔[1]在咁[2]蔽翳[3]，勿怨话运蹇舆时低[4]。我想人世的穷通，都冇乜[5]定例。一时运转，便立判云泥。你睇[6]老周佢[7]噉[8]多钱，难道我就穷了一世？论来才干亦有甚高低，不过佢的运红，就得驾势[9]。时来顽铁亦哙[10]生辉，唔信[11]你睇近日的山票，唔怪得话过制。一钱博万满载而归。月月都有人同佢兜偈，但求有些运气，便捞了过嚟[12]。你看茶馆个企堂，穷了半世，忽然财捞数万，佢反应有处来剂。更有城内个烟精穷似鬼，求神唔买，十三字嚟齐。点得[13]今生注定穷到底，点想[14]前回走宝，后会又翻嚟[15]。转眼贫穷成了富贵，都为时运催人就哙发威。就算未必人人能捞大偈，得些小彩，亦可救吓目前危。况且钱不在多，惟在够驶，但求衣食两无亏。若系讲到钱多，谁似李世桂[16]，做乜[17]一时倒运便贱如坭[18]，闻得佢为侵吞个[19]缉捕经费，致令监押不得回归，若再审实佢科场来舞弊，更妨去了个个食饭东西，都为佢贪得无厌招蔽翳，反不若小小人家，尚不致吃亏。就算个的横财，唔听我驶，唔通[20]两餐茶饭都蕴唔嚟[21]。罢咯，不若随遇而安混过一世，休作千年计。安步当车，无罪当贵，个的正系人真乐，反怕你做唔嚟[22]。

1904 年 3 月 18 日

【注释】

[1] 唔：不。
[2] 咁：指示代词，这么，那么。
[3] 蔽翳：同"闭翳"，担忧，发愁。
[4] 勿怨话运蹇舆时低：不要埋怨说时运不好。
[5] 冇乜：没有什么。
[6] 睇：看。
[7] 佢：他。
[8] 噉：这样，那样。
[9] 驾势：同"架势"，体面，有气派。
[10] 哙：同"会"。
[11] 唔信：不信。
[12] 过嚟：同"过来"。
[13] 点得：怎么才能够。

[14] 点想：怎么想到，没想到。

[15] 翻嚟：回来。

[16] 李世桂：清光绪年间任广州守城参将，为非作歹。李鸿章放开番摊赌禁文后，委任其负责收取和管理番摊赌饷，光绪三十一年（1905）因侵吞赌饷而被革职。革职后李世桂承包了番摊赌博，成为清末大赌商。一说粤讴《唔使问阿桂》中的"阿桂"便指此人。

[17] 做乜：做什么，为什么。

[18] 坭：同"泥"。

[19] 个的：那些，那种。

[20] 唔通：难道。

[21] 蕴唔嚟：赚不来。蕴，同"揾"，赚。

[22] 做唔嚟：做不来。

21. 须务正业

佚名

须务吓[1]正业，莫箇[2]佢[3]望个的[4]横财，守分营生理系[5]本该[6]。大抵[7]赌博好似一口花针沈[8]在大海，思量捞起，你话几咁[9]痴呆。围姓叫[10]做赌博斯文，似系无甚大害，近来个宗赌棍，又会设法扛枱[11]。此外票赌虽多，亦难以获彩。就系番摊[12]容易中宝，你见边个[13]得宝归来？总系[14]箇李鸿章贪了赌贿，赌博准佢承商，种下个的祸胎。个个想望个的偏财来自意外，累到倾家失业，尚未意转心回。他日佢的臭名流到万载，生平功业尽化尘埃。今日大吏知到[15]害人思想变改[16]，但系[17]欸[18]难筹补，故此赌饷[19]难裁。奉劝赌仔回头须自爱，贫要忍耐，你试问力唔[20]辛苦点[21]博得个的世间财？

<div style="text-align: right">1904 年 3 月 22 日</div>

【注释】

[1] 吓：同"下"。

[2] 箇：同"个"。

[3] 佢：他。

[4] 个的：那些，那种。

[5] 系：是。

[6] 本该：本来应该

[7] 大抵：大概。

［8］沈：同"沉"。
［9］几咁：多么。
［10］呌：同"叫"。
［11］扛抬：即"抬杠"。
［12］番摊：赌博的一种。用斗牌、掷色子等形式，拿财物作注比输赢。
［13］边个：谁，哪个。
［14］总系：总是。
［15］知到：知道。
［16］变改：即"改变"。
［17］但系：但是。
［18］欵：应为"款"。
［19］赌饷：清政府对赌博行为及赌博营业场抽取的税捐，是晚清广东地方财税制度的重要组成部分。
［20］唔：不。
［21］点：怎么，怎么样。

22. 食生菜

佚名

好大生仔嘅[1]引[2]，做乜[3]搵仔[4]要去到官窑[5]。你睇[6]年年个生菜会[7]，都系[8]大开销。自古话[9]冇仔[10]就住在狗栏，都唔算[11]系妙，若系凭神保佑委实无聊。我话男女讲吓[12]卫生唔怕[13]个肚冇料，但得[14]室家和好，就系有无儿女亦命里当招。冇话取吓食生菜意头，即刻就唅[15]生个大少，做乜要走去山头兀地咁[16]无聊，佢[17]重[18]点起个送子灯笼，随路咁照。神红一幅扎住[19]个只[20]元猪腰。我想妇女之家，都话唔好[21]去入庙。况且出来求仔你话几咁[22]招摇。更怕生菜食得过多唔得[23]稳妙。寒凉虚弱反要把经调。大抵[24]生仔不是寻常，凡事亦有个凑巧。或者今年食过，亦唅碰着有仔洗三朝。若话唔去食过就冇仔生，真系呆得好笑。唉，唔得了！重有[25]下回去拜个睡佛，更重[26]睇见[27]佢赤体条条。

<div align="right">1904年3月24日</div>

【注释】

［1］嘅：结构助词，相当于"的"。
［2］引：应为"瘾"。
［3］做乜：做什么，为什么。

［4］揾仔：指求子。揾，寻找。

［5］官窑：位于佛山南海区狮山镇北部，古为南粤北入中原的枢纽，享有"百粤通衢"的美誉，因官府特办的陶窑而文明，故称"官窑"。

［6］睇：看。

［7］生菜会：粤语"生菜"与"生财"谐音，民间多借生菜寓"生财""生育"之意。生菜会是广东省珠江三角洲一带特有的传统过年民俗活动，有拜神求子、求财，吃生菜包等习俗，以及舞狮、粤剧表演等活动，南海、佛山、番禺等地不少乡村均举办生菜会活动，尤以南海为盛。官窑生菜会是南粤有名的民俗活动，《南海县志》（卷五）载"多诸赛神，礼毕，登凤山小饮，啖生菜，名生菜会，是岁多有梦熊之喜"。2009年被定为广东省非物质文化遗产。

［8］都系：都是。

［9］话：说。

［10］冇仔：没儿子。冇，没有。

［11］唔算：不算。唔，不。

［12］讲吓：讲一下。吓，同"下"。

［13］唔怕：不怕。唔，不。

［14］但得：只要。

［15］哙：同"会"。

［16］咁：指示代词，这么，那么。

［17］佢：他。

［18］重：还。

［19］札住：应为"扎住"。

［20］个只：那只。

［21］唔好：不要，别。

［22］几咁：多么。

［23］唔得：不得。

［24］大抵：大概。

［25］重有：还有。

［26］更重：更加。

［27］睇见：看见。睇，看。

23. 唔舍得你

佚名

我唔舍得你咯，我死哩亦要共你同埋。唉！妻呀点解[1]我八字成得咁命乖[2]？想我往日做官，唔系[3]劣晒，就系殃民作恶点似个个大烟装，或

者有的唔啱官你亦都唔好[4]见怪,就系唔留情咯。你亦要念吓我往日当差,点估[5]革了功名,还要递解。军台效力呀,叫我点样[6]嚟[7]挨?呢阵[8]插翼难飞,还不了孽债。重怕残年唔保,命丧尘埃。咁就无主嘅孤魂,留落异塞,无亲无故,有边个收拾尸骸?今日生死嘅关头,我亦都唔计带,总系心肝命订,点样舍得裙钗?我今日上禀求情,话要回个贱内,得佢量情批准咯,确系遂我心怀。虽则我系犯官,无乜野[9]世界,总系同衾同穴,亦要白首相偕,我亦把心事解开。唔驶挂带[10],唔挂带,等到公文嚟到喇[11],我地[12]就双携玉手走到天涯。

1904年3月25日

【注释】
[1] 点解:为什么,什么原因。
[2] 命乖:命运不好。
[3] 唔系:不是。
[4] 唔好:不要,别。
[5] 点估:谁料到,怎料。
[6] 点样:怎样,怎么样。
[7] 嚟:来
[8] 呢阵:现在。
[9] 无乜野:没有什么。
[10] 挂带:牵挂,挂念。
[11] 喇:语气词,相当于"了"。
[12] 我地:我们。

24. 新山赌害

赌国冷眼人

真拼烂[1],箇箇[2]都话[3]佢[4]吓[5]新山[6]。你睇[7]个的[8]赌徒猖獗,势若狂澜。赌码也咁[9]迷人,所为个种招呼的确系赞(读上声)。点心茶饭,一日都讲话□多餐。房口咁好铁床,兼共上毡下毯,自由出入,总有关阑。男客若系星君[10],随便邀老举[11]到叹。买□鲍鱼翅肚,佢重[12]逐日新出菜单。三鞭酒第一壮阳,问你平日曾否饮惯。重有沉油项旧,挑几口俾[13]过你顽顽[14]。若系[15]女客到来,更重唔敢[16]怠慢,场中听用,另外使婆[17](上声)成班[18]。你要洗面与及梳头,一一同你打扮。饮醉三杯

和两盏，小心留意，都唥[19]共尔收拾钗环。男女同一窑人，大抵[20]都系好人有限，风流快活，不知在天上人间。个的丝竹管弦，无分朝共晚，知音人遇，又只管女唱男弹。叹罢或打宝与及番牌[21]，睇尔好（去声）门边一瓣。推完牌九，又去买吓番摊[22]，尔身上带有八千，还是一万，输干为止，誓冇俾尔捧璧归还，任尔痛哭秦廷[23]，亦系空手便返，若系斑兵[24]来赌过咯，至好[25]尔大注孤番。点想[26]买一闻[27]三，一输到斩斩吓双眼，个阵[28]山穷水尽[29]，问你几咁[30]苦楚艰难。自古道贪字变贫，唔信就唥撞板，无门生借，点样[31]打得新闻。唉！容乜易[32]散，面皮都抓烂，重怕[33]女人失节，就唥壮士无颜！

<p style="text-align:right">1904年3月28日</p>

【注释】

[1] 拼烂：撒泼，耍赖。
[2] 箇箇：同"个个"。
[3] 话：说。
[4] 佢：他。
[5] 吓：同"下"。
[6] 新山：马来西亚柔佛州首府。
[7] 睇：看。
[8] 个的：那些，那种。
[9] 咁：指示代词，这么，那么。
[10] 星君：指调皮捣蛋的孩子，喜欢挑逗人的人。
[11] 老举：妓女。
[12] 重：还。
[13] 俾：给。
[14] 顽顽：同"玩玩"。
[15] 若系：若是，如果。
[16] 唔敢：不敢。
[17] 使婆：老妈子，女佣人。
[18] 成班：成群。班，指群体、帮派。
[19] 唥：同"会"。
[20] 大抵：大概。
[21] 打宝与及番牌：一种游戏。用纸折叠成正方形的"宝"，两人或几人轮流抽打，"宝"翻过来为胜。
[22] 番摊：一种类似押宝的赌博。
[23] 痛哭秦廷：借用"完璧归赵"的典故，指赌博会输光所有的钱。
[24] 斑兵：应为"班兵"，指清朝轮班上调京师执勤的军队。

[25] 至好：最好。
[26] 点想：怎么想到，没想到。
[27] 阗：充满。
[28] 个阵：那时候，那时。
[29] 山穹水尽：应为"山穷水尽"。
[30] 几咁：多么。
[31] 点样：怎么样。
[32] 容乜易：多容易。
[33] 重怕：更怕。

25. 被拐自叹

佚名

真正恨错，实在见心嬲[1]。石脚墙边正好坎头[2]，当初只为难糊口，兼且好闲学懒，冇[3]地求搜，遇著个个奸人将我计诱，甜言蜜语把我收留。佢话[4]今日有好路一条同我去走，代谋生计免使我担忧，重话[5]带我去到外洋，工价更厚，况且辛苦全无事事自由，去得几年财发到手，荣归满载可以乐享无忧。点估[6]落到船嚟[7]还贱过狗，藏埋暗处卖往他洲，个的[8]园主各人来买售，带我番去[9]园林当作马牛。大病临身唔到[10]你颤抖，一时歇手就把乱鞭抽，苦楚万般难以抵受，个阵[11]要生唔得死日临头。旧日同来今日亡去八九，欲还乡并只可[12]向梦中求。劝你地[13]大众同胞唔好[14]学我咁吽[15]。须想透，若然唔醒定[16]，就唪[17]坠入佢的奸谋！

1904年3月29日

【注释】
[1] 嬲：生气，发怒。
[2] 坎头：田地四周高出的部分。
[3] 冇：没有。
[4] 佢话：他说。佢，他。话，说。
[5] 重话：还说。
[6] 点估：谁料到，怎料。
[7] 嚟：来。
[8] 个的：那些，那种。
[9] 番去：回去。
[10] 唔到：不到。唔，不。

[11] 个阵：那时候，那时。
[12] 只可：只可。
[13] 你地：你们。
[14] 唔好：不要。
[15] 咁吽：那么笨。咁，指示代词，这么，那么。吽，笨，傻。
[16] 醒定：注意，警觉。
[17] 唅：同"会"。

26. 咁淡定

佚名

乜[1]你咁[2]淡定，总不见你担愁，你睇[3]日俄开战，都系[4]想把东省来收，势[5]唔估[6]你阔佬[7]拘[8]偏肯袖手，况且占你发祥之地咯，亦都要纪念吓[9]个点[10]冤仇。平日你话[11]共佢[12]联盟，点解[13]佢又唔帮你手[14]？噉[15]就屯兵不撤，骗得你口水流流。故此日本醒来，更防佢捞埋高丽个白[16]，登时[17]火滚[18]喇[19]，誓不共佢干休！你又想吓东三省既入俄国口中，点肯[20]俾[21]你嚟[22]挖开出口？恐怕两家唔肯下气，就唅[23]试吓拳头。这个话要占京城，那个又话要同你代守，你睇吓旌旗战舰，塞满个大东沟。个阵[24]炮火连天，问你谁一个挡受？你纵无兵力，亦该要出吓机谋，重怕佢两个打到眼花，唔顾得你个母后？咁就将北京城座变做佢地嘅[25]八大碗珍馐！万一烧了颐和园嘅老鸦窦，又怕五更溜路咯，豆粥难求！呢阵[26]唔似联军旧时，犹有挽救，一定瓜分鱼烂啫[27]，你话着乜来由？我劝你的红顶白须，唔好咁吽豆[28]，就算虎头蛇尾，亦要顶硬几句京喉！今日事到临头，亦知你机器唔够！唉！须想透，切勿顾前唔顾后，就系暂时中立咯，亦怕你唔做得几耐[29]优游[30]！

1904年4月25日

【注释】
[1] 乜：怎么，为什么。
[2] 咁：指示代词，这么，那么。
[3] 睇：看。
[4] 系：是。
[5] 势：的确，确实。
[6] 唔估：不料，没想到。唔，不。
[7] 阔佬：财主，阔气的人。

[8] 拘：拘束。

[9] 吓：同"下"。

[10] 个点：这点。

[11] 话：说。

[12] 共佢：和他。共，和。佢，他。

[13] 点解：为什么，什么原因。

[14] 唔帮你手：不帮你忙。帮手，帮忙。

[15] 噉：这样，那样。

[16] 捞埋高丽个臼：把朝鲜那块地也占领了。捞埋，吞光。高丽，旧指朝鲜。个臼，那块。

[17] 登时：马上。

[18] 火滚：生气。

[19] 喇：语气词，相当于"了"。

[20] 点肯：怎么肯。

[21] 俾：让。

[22] 嚟：来。

[23] 哙：同"会"。

[24] 个阵：那个时候。

[25] 嘅：结构助词，相当于"的"。

[26] 呢阵：现在。

[27] 啫：语气词，同"呢"，仅此而已。

[28] 吽豆：同"吽哣"，迟钝，蠢笨。

[29] 几耐：多久，多长时间。

[30] 优游：同"悠游"，悠闲，舒服自在。

27. 唔使问亚贵

佚名

唔使问亚贵[1]，贵极都系参游，想起旧事番来[2]叫[3]我怎不羞。想我自小在家游荡日久，故此见军营一走就把官位来谋。想我咁[4]晓钻营又哙[5]笼络得透，历案升为参将喇[6]，咕话[7]一世永远无忧。撞着摊馆个项赌场承了饷后，把权力全盆归我咯你话几咁[8]优游[9]。我重咕[10]打过呢个[11]算盘无乜[12]错漏，乘机想计把佢[13]暗地来抽。唔想激起街坊众怒把我来归咎，白抄齐贴咯唔知[14]共佢[15]有乜[16]冤仇？重话[17]借饷谋财我原系祸首，众人入禀共我誓不干休。大吏就叫广协把我生擒委实系丑。个阵[18]叫官员看管咯，好似入了羁囚，重叫我将四十万缴完才肯赦宥。咁就

查抄家产重波累及个的[19]兄弟朋俦，唔想有咁像风流有咁样罪受。人地[20]话我贯盈罪恶故此天怒人嬲[21]。唉！真系无可救！望财神嚟[22]保佑，等我脱离灾难咯再把恩酬。

<div align="right">1904 年 5 月 7 日</div>

【注释】

[1] 唔使问亚贵：用不着问阿贵。又为"唔使问阿桂"。阿桂，指清光绪年间任广州守城参将李世桂，因侵吞赌饷而被革职。"唔使问亚贵"为广府俗语，指毫无疑问，不用问别人。另有"亚贵"指清末两广巡抚柏贵，以及南宋绍兴元年（1131 年）从南雄珠玑巷南迁至江门良溪村安家落户的罗姓南迁始祖罗贵。

[2] 番来：回来。

[3] 叫：同"叫"。

[4] 咁：指示代词，这么，那么。

[5] 哙：同"会"。

[6] 喇：语气词，相当于"了"。

[7] 咕话：同"估话"，本以为，原本料想。

[8] 几咁：多么。

[9] 优游：同"悠游"，悠闲，舒服自在。

[10] 重咕：同"重估"，还以为。

[11] 呢个：这个。

[12] 无乜：没有什么。

[13] 佢：他。

[14] 唔知：不知道。

[15] 共佢：和他。

[16] 有乜：有什么。

[17] 重话：还说。

[18] 个阵：那时候，那时。

[19] 个的：那些，那种。

[20] 人地：别人。

[21] 嬲：生气，发怒。

[22] 嚟：来。

28. 怕乜野好看管

<div align="center">佚名</div>

怕乜野[1]好看管，总要我地[2]神通，唔系[3]归山老虎哩，定系[4]出海

蛟龙。当日任得佢[5]查抄，非系我懵[6]，一面钻营[7]去紧一面打算来松。若系[8]钻到唔钻得嚟[9]，才至去郁动，靠住个烟屎同僚，叫做扭计祖宗[10]，唔信[11]你睇吓[12]边[13]几位红员，肯担保佢咁重[14]？带歇[15]埋我老李咯，委系依样通融！记得个日[16]点抄衣物，开到个皮衣杠，怕我皮袍冇[17]件哩，不久就哙[18]番风，我个阵[19]委实领佢好心，总系怜佢大懵。外埠边一处银行有我老李个宗，若系我地三小姐计埋真吓坏你大众！人话[20]咁多[21]私己应份手头松，今日十万头买所洋行唔算浪用，重要[22]去东华医院把绅士来充。听见话木排头个座新屋昨日人挤拥，有两位同寅拜送呀，怪我走得倥忽[23]。若系众位同寅要来港补送，咁就话"父连"，英语好朋友之称。讲句咯，多谢你救出牢笼。

<div style="text-align:right">1904年5月10日</div>

【注释】

[1] 乜野：什么。

[2] 我地：我们。

[3] 唔系：不是。

[4] 定系：或者，还是。

[5] 佢：他。

[6] 懵：糊涂。

[7] 钻营：设法巴结有权势的人以谋求私利（多含贬义）。

[8] 若系：若是。

[9] 钻到唔钻得嚟：指（钻营）钻不来。嚟，来。

[10] 扭计祖宗：指出鬼点子、坏主意，暗算别人的人。扭计，出鬼点子，耍心眼，勾心斗角。

[11] 唔信：不信。

[12] 睇吓：看下，看看。睇，看。吓，同"下"。

[13] 边：哪。

[14] 咁重：这么重。咁，指示代词，这么，那么。

[15] 带歇：提携。

[16] 个日：那日。

[17] 冇：没有。

[18] 哙：同"会"。

[19] 个阵：那时候，那时。

[20] 人话：别人说。

[21] 咁多：这么多。

[22] 重要：还要。

[23] 倥忽：同"倥偬"，匆忙，急迫。

29. 真系惨咯

佚名

近闻本坡多有因赌而致歇业伤生者，记者恻然，戏倚粤声聊代苦口。

真系[1]惨咯，至惨[2]系去新山[3]。自古话[4]财命相连不是当顽，你睇[5]千个赌钱千个撞板，好似陷坑埋伏，果寔[6]实□开，个个都话夫到招呼直便好叹，火车迎接又坐火车还。酒肴丰美传杯盏，洋烟大盒重有[7]老举[8]成班。点得[9]有咁[10]便宜唔[11]怕去晚，或者时来运到中宝唔难难。点想[12]买一开三，人地[13]中烂，临到自己□三，又遇着五摊，眼见得相如捧壁唔能返，任你秦庭痛哭也亦虚闲，所以寮口[14]输干休想话[15]执且，就系商人好赌亦要把店头冚，更有输到凶狠唔怕面烂。骑硫磺马都话想络通还，不料覆没全军空手返，一筹莫展问你点样子[16]通关？生计无门难以救挽，只可自寻死路，就把命偿还。芙蓉生食睁睁眼，更有悬梁上吊直往鬼门关。试问你性命轻比鸿毛，乜得[17]咁拼烂[18]，都系赌之为害致使壮士无颜。罢咯！究竟不赌即是赢钱，须要听我劝谏。唉，回头犹未晚，莫等到水尽山穷，个阵[19]就悔恨难。

按，此专为男子汉说法，至妇女赌祸，惨更过之，容俟续击警钟，原非挂一漏万也。

记者志。

1904年12月7日

【注释】

[1] 真系：真是。系，是。
[2] 至惨：最惨。
[3] 新山：马来西亚柔佛州首府。
[4] 话：说。
[5] 睇：看。
[6] 寔：同"实"。
[7] 重有：还有。
[8] 老举：妓女。
[9] 点得：怎么才能够。
[10] 咁：指示代词，这么，那么。

[11] 唔：不。
[12] 点想：怎么想到，没想到。
[13] 人地：别人。
[14] 寮口：以往的妓院行业。
[15] 想话：想要，打算。
[16] 点样子：怎样，怎么样。
[17] 乜得：为什么。
[18] 拼烂：撒泼，耍赖。
[19] 个阵：那时候，那时。

30. 明知到系错

冷眼生

明知到[1]系[2]错，未必重想[3]去联俄。谋人国事计何疏，引火焚身原系自己作祸，将人比物你都莫笑个只[4]灯蛾，东三省事情人尽见过，问谁启衅致动干戈？开口讲话靠人原属不可，主权尽失所以误却支那！你睇[5]个列国同盟边个[6]系卫我？况且俄人横暴欺藐尤多，如此汉奸天呀你应要折堕[7]！一言为定被佢卖了锦绣山河。瓜分已种他年果，被佢春来酝酿更易成坡，记得西匪猖狂佢又求法助，春犹言蠢愤做亚庚。哥，唉！真和（读上声）妥，怪不得党人来动火，我想铸个福华真像当作顶礼弥陀！

事有凑巧，戊戌变政事起，时翁常熟被放归里，是年状头胪唱乃贵州嘛哈夏同龢，名同、科第同，而一进一退。事有凑巧，则得失盛衰路迥不同矣。人有戏为一联云：翁同和夏同和常熟嘛哈同和，一则以喜一则以惧；旧状元新状元丁未戊戌二状元，彼归则出彼出则归。又联云：胪唱传来时，值清廷刚宣夏；先生归去者，回断送老鬓翁。

<div style="text-align:right">1904年12月27日</div>

【注释】

[1] 知到：知道。
[2] 系：是。
[3] 重想：还想。
[4] 个只：那只。
[5] 睇：看。
[6] 边个：哪个。
[7] 折堕：倒霉，遭报应。

31. 戒赌

佚名

须要醒定[1]，又过了新正，奉劝诸君要立至诚。赌博逢场休要作兴。王家例禁本属严明，何苦聚众赌钱来犯命。昨因拏[2]赌颇觉心惊，拏到公衙官审定，个个阿公几只大鹰。欲想发财须要务正，即使访查唔到[3]亦坏自己声名。试看年晚埠上各人如此闲景，借挪十处九唔应。买卖寥寥唔见得茂盛，大抵[4]都系[5]为新山[6]条路，致使商务咁[7]凋零。坡内本来禁赌真干净，无奈赌棍□谋计更精，闻得近日暗在坡中来设陷阱。因为新山条路近颇孤清，待等各人贪近道吓新年景，点想[8]渠[9]系就坎移船捉亚丁，但愿人人心自醒，勿落人坑井，尤□严行拏缉，见误了商务首程。

记者于赌之为害洞若观火，故劝人戒赌亦不惜舌敝唇焦，试看旧岁晚坡中生意淡薄买卖□条其为因赌困难，于此可见惟棒喝钟警，无非欲尽转移风化开益民智之义务，乃迩闻腾谤者反以讹索不遂见诬，不思记者文字生涯足以自给，如唐六如句云：闲来写幅丹青卖，不使人间作孽钱。试问柔佛地面有鄙人踪迹否？至于冒名影射，或所不免，全在彼中人勿轻堕其计，亦全在局中人可自白其心而已。谨附志数语于此，俾见疑者得以水落石出。

1905年2月13日

【注释】

［1］醒定：注意，警觉。
［2］拏：捉拿。
［3］唔到：不到。
［4］大抵：大概。
［5］系：是。
［6］新山：马来西亚柔佛州首府。
［7］咁：指示代词，这么，那么。
［8］点想：怎么想到，没想到。
［9］渠：同"佢"，他。

32. 除去了鸦片

佚名

除去了鸦片，重有[1]边样[2]解得人愁？执住呢半笃崖竹，免却烦忧。人地话[3]世界要维新，我话烟界要旧。第一数十年胶土更妙哉沉油，对住个盏烟灯，烧到透，馨香奇味，治得百病全瘳此物既可消□，又除得疾疚，世人唔嗜好[4]，真系[5]笨如牛。曲睡烟床，昏了昼夜，任得兴衰成败，亦忘忧。日与芙蓉仙子，为朋友，胜似终朝劳碌，把利名求体质炼似仙形，唔怕[6]太瘦，就系缩腮尖嘴，亦妄不知羞。烟霞烟雾，凌霄斗，他日烟界成功，总胜你一筹。唔信试睇吓[7]我地[8]四万万同胞，有大半被烟浸透。呢一件[9]叫做群行义务，大约致死唔取，每每听见话明日戒三个字惯谈，常出口，大抵[10]实与芙蓉割爱，似属虚浮，誓不肯抛离，枪与斗，烟云迷漫，死日方休。亦不惧烟名传播，扬寰宙。又唔怕身为烟困，冇[11]日优游[12]。此孽正系自招，还自受，反自为荣，与倍幽。恐怕有日枪塞油干，烟又唔入口。唉，知弊陋，家产成乌有，个阵[13]欲死无绳，问你点样[14]吊喉[15]？

1905年2月14日

【注释】

[1] 重有：还有。
[2] 边样：哪样。
[3] 人地话：别人说。
[4] 唔嗜好：不爱好。
[5] 真系：真是。系，是。
[6] 唔怕：不怕。唔，不。
[7] 睇吓：看下，看看。睇，看，瞧。
[8] 我地：我们。
[9] 呢一件：这一件。呢，这。
[10] 大抵：大概。
[11] 冇：没有。
[12] 优游：同"悠游"，悠闲，舒服自在。
[13] 个阵：那时候，那时。
[14] 点样：怎样，怎么样。
[15] 吊喉：上吊，吊住喉咙。

33. 酬胜灯（解心）

高阳女史

　　洪圣宝诞，实在见心忧。记得去年今日，把胜灯投，只估话[1]投得此灯，名利两就，发财生仔，乐无休！故此价钱标起，相争斗，洋洋得意，转回头，痴心满望，神灵佑！恃在胜灯条路，兴偏幽，况且一片诚心，唔系[2]假柳，自然获福快活优游[3]！点想[4]运蹇时乖，难应手，依然故我，实堪羞。转眼又到二月十三，唔系久，呢阵[5]重要[6]多方挪借，去把神酬。棚金无助，更有果品三牲，酒数瓯[7]。可恨司祝佢尚唔知[8]，我辛苦到觳[9]，重话[10]我今日还神胜意咯，要助一份大香油，亏我[11]好似哑子嚼食黄连，难以出口，只有满胸愁恨，在暗中収[12]。又点好话开声，埋怨木偶，只悔自作无知，妄把福求。奉劝你地[13]众人，唔好咁哞[14]，把个种[15]迷信心肠早日罢休，勿信话偶像可能，将你护佑。枉把钱财虚耗，着乜[16]来由？愿你把迷信关头，参到透，各自经营，实业去修，现在时势咁艰难，你地曾知道否？唉，休落后，要把精神当振抖，切勿把鬼神两个字啫[17]，挂在心头。

<div align="right">1905年4月3日</div>

【注释】

[1] 估话：本以为，原本料想。
[2] 唔系：不是。
[3] 优游：即"悠游"，悠闲，舒服自在。
[4] 点想：怎么想到，没想到。
[5] 呢阵：现在。
[6] 重要：还要。
[7] 瓯：小碗。
[8] 唔知：不知道。
[9] 觳：通"够"。
[10] 重话：还说。
[11] 亏我：可怜我。
[12] 収：同"收"。
[13] 你地：你们。
[14] 唔好咁哞：不要这么傻。唔好，不要，别。咁，指示代词，这么，那么。哞，笨，傻。

[15] 个种：那种。
[16] 乜：什么。
[17] 啫：语气词，仅此而已，同"呢"。

34. 仿吊秋喜调

龙

听见你话[1]去，实在见私疑，何苦人生得咁痴[2]。你真系[3]奉命出游，我亦唔怪得[4]你。若为抚花前去，你话几咁[5]儿嬉[6]，平日你当我系旧人，我正来问你一句，做乜[7]应承老革，有咁样[8]差池，往日个种[9]□名丢了落水，讲乜[10]合群团体，一个大大公司，可惜闺女为你失身，担误佢[11]一世，保良局里冇得[12]开眉，你原是讲义气，只望你革命风潮还有好意，点想[13]你学花王手段专把女子来欺，今日你的知心都话唔争得啖气[14]，同群丢架[15]好似染得一身坭，此后星洲[16]有路你亦唔须企，恐怕女子的父母亲人被佢访知，都怨你色胆太狼[17]，财运又咁滞[18]，担扛唔得柱你把大话[19]来西，近日情书欲寄凭谁递，抑或[20]你死心唔忿尚躲在吉冷[21]嚟[22]，闻得佢女子亲人前去入纸，告你食人连骨重比鳄鱼飞，罢咯，不若奉告良言，劝你唔好[23]在此，免你孤身无主，又少党力扶持，你便哀愁个个过来人同你出吓[24]密偈[25]，但你须要咬硬心肠，誓不可认做聘妻，就算空走一场，错荡入花粉地，若重一味痴缠，乃是不晓见机[26]，我料女子一打入保良就系你离埠日子，须紧记[27]莫讲前时事，若讲到呢场[28]冤孽，佢共你死过都唔迟。

记者谨循有闻必录之□，曾于前报载有《斯文扫地》一则，有袒斯人者，初甚汹汹，嗣经访确并得读原告人所控禀稿，乃知事属非虚，罪尤加重。盖其所骗奸者为闺中待字之幼龄，非同章台[29]任折之老柳也。因戏谱一曲，聊当挝鼓解积，往不谏而来可追，而既覆而后当鉴。寄语同道，尚其如玉守身也。

1905年4月14日

【注释】
[1] 话：说。
[2] 咁痴：这么痴情。
[3] 真系：真是。
[4] 唔怪得：怪不得，不怪。

[5] 几咁：多么。

[6] 儿嬉：同"儿戏"。

[7] 做乜：做什么，为什么。

[8] 咁样：这样。

[9] 个种：那种。

[10] 讲乜：讲什么。

[11] 佢：他。

[12] 冇得：没有。

[13] 点想：怎么想到，没想到。

[14] 争得唥气：争得一口气。唥，口。

[15] 丢架：丢脸。

[16] 星洲：新加坡。

[17] 狼：凶狠。

[18] 咁滞：这么不顺。滞，停留，不畅通。

[19] 大话：谎话。

[20] 抑或：或者。

[21] 吉冷：Klang，又称"巴生"，马来西亚雪莱莪州皇城。

[22] 嚟：来。

[23] 唔好：不要，别。

[24] 吓：同"下"。

[25] 密偈：私密话，私聊话。

[26] 见机：知道底细。

[27] 紧记：同"谨记"，指千万要记住。

[28] 呢场：这场。

[29] 章台：妓院。

《槟城新报》

（1905—1911）

《槟城新报》创刊于 1896 年，由当地华侨林华谦、黄金庆创设，大多宣传保皇立宪主张。

粤讴刊载于其副刊《益智录》中，属于《游戏文章》一栏。

1. 容乜易（解心）

佚名

容乜易[1]谢，一朵鲜花，供人赏玩。过眼繁华，咪话[2]琵琶门巷，你心常挂，辱没声名，害了自家。风月场中原系[3]假，温柔乡里，好比露水烟霞。断无真泪，向君前洒，朝秦暮楚，贱比娄羭[4]。虽则[5]风流杜牧，传佳话，只恐浔阳江外，无比抱恨琵琶。一入迷津，难以点化，进此关头，一念就差。任得你周身铜铁打，睇见[6]筵前花柳，眼目俱麻，歌喉檀板，音清雅，迷魂荡魄更有的小花娃。美人关跳不出，英雄驾，害到倾完产业，有乜揸拿[7]？重恐斩宗绝嗣，丢清驾，悔恨嫌迟，苦恼倍加！何不及早回头，来挽驾，把章台[8]飞絮，视作过眼云霞，紧系心猿意马，莫学翩翩浪蝶，乱性迷花！但向色字源头，查察吓[9]，利刀真可怕，不若学吓鲁男柳下，美玉无瑕。

<p align="right">1905 年 4 月 12 日</p>

【注释】

[1] 容乜易：多容易。
[2] 咪话：别说。咪，不要，别。
[3] 系：是。
[4] 娄羭：娄猪艾豭，娄猪意指母猪，艾豭，指老公猪。借指面首或渔色之徒。
[5] 虽则：虽然。
[6] 睇见：看见。
[7] 有乜揸拿：有什么把握。有乜，有什么。揸拿，把握，办法。
[8] 章台：指妓院。
[9] 吓：同"下"。

2. 容乜易（解心）

佚名

容乜易[1]醉，酒于盅，性耽[2]沉湎，岂是英雄？虽则[3]消愁解闷春头瓮，但系[4]腐肠之药勿当轻松！酒能乱性，唅[5]把残生送，恃酒胡为就唅大祸相逢。一时性起称骁勇，寻端启衅就行凶，一朝酒醒如春梦，追悔难

翻靡穷。试问酒囊满腹终何用，不明世务似痴翁。愿君戒脱勿要贪杯弄，勿话金貂可换，又试[6]扶筇。重怕[7]玉山倾倒一阵寒风送，采薪无力重要药物相攻！我想七尺身躯，何等贵重？岂可无端糟蹋，当作断梗飘蓬？我想夷狄不仁来作佣，故此为王厌恶，视等枭凶，俚歌一曲将言奉，君记取，切勿醉乡迷恋，自闲樊笼。

<div align="right">1905 年 4 月 13 日</div>

【注释】

[1] 容乜易：多容易。
[2] 耽：沉迷，喜好过度。
[3] 虽则：虽然。
[4] 但系：但是。
[5] 哙：同"会"。
[6] 又试：再次。又，再。
[7] 重怕：还怕。

3. 闻得尔起解咯

<div align="center">佚名</div>

犯官裴景福[1]起解戍新疆。

闻得尔话起解咯，我都为尔心开。新疆超度好比一个佛界如来，堪笑粤人愤恨，欲把尔头颅改，想起番嚟[2]，都算为你挡灾。今日大吏开恩，真系[3]好彩，一条狗命，噉[4]就发遣军台。尔执定个碌烟枪，和共铺盖，免至[5]临时烟瘾，眼泪盈腮。尔睇[6]派出两个解官，原属至爱，前途保重，也不枉你运动多财。况且新疆遇着个藩台，又系吴氏所在，呢[7]帐知己情殷，保护本该。造乜[8]汝个烟精，钱术得咁[9]利害！待等到罪名开脱，或者唎[10]哙[11]复任荣回！呢阵[12]你快快起程，唔在[13]久耐！唉！粤人真气晦，烟裴无可奈，叹一句贪官污吏呀，尔地地皮唔铲又何呆！

<div align="right">1905 年 4 月 17 日</div>

【注释】

[1] 裴景福：字伯谦，安徽霍邱县人。晚清著名诗人、书法篆刻家、评论家。历任陆丰、番禺、潮阳、南海诸知县。因官场派系倾轧而得罪两广总督岑春煊，光绪二十九年（1903）被发配新疆，至宣统元年（1909）始得申冤返乡。

[2] 想起番嚟：回想起来。
[3] 系：是。
[4] 噉：这样，那样。
[5] 免至：免得。
[6] 尔睇：你看。
[7] 呢：这。
[8] 造乜：做什么，为什么。
[9] 咁：指示代词，这么，那么。
[10] 唎：语气词，表示假设。
[11] 哙：同"会"。
[12] 呢阵：现在。
[13] 唔在：不要。

4. 唔好发梦

<p align="center">醒焉</p>

劝你唔好[1]发梦[2]，终日系[3]咁[4]昏蒙，边[5]一日正得你醒起梦中？危亡两字岂有心唔痛！但系话[6]一便[7]卧薪尝胆，一便系咁从容！你睇[8]时事系咁艰难，人重[9]咁懵懂，一味韶光且过，重去弄月嘲风，时事缄口不谈，方叫做慎重，有人讲吓[10]，就话佢[11]发瘟虫！个的[12]做官嘅[13]人，多系古董，只好大家咪[14]理，诈作痴聋！个的有志嘅人，都颇知奋勇，总系有心无力，系咁拍手空空。若不真正振作起嚟[15]，就新都冇用[16]。唉！愁万种，何日睡狮才醒？振起在亚洲东！醒焉。

<p align="right">1905 年 4 月 19 日</p>

【注释】
[1] 唔好：不要，别。
[2] 发梦：做梦。
[3] 系：是。
[4] 咁：指示代词，这么，那么。
[5] 边：哪。
[6] 话：说。
[7] 一便：一边。
[8] 睇：看。
[9] 重：还。

[10] 吓：同"下"。
[11] 佢：他。
[12] 个的：那些，那种。
[13] 嘅：结构助词，相当于"的"。
[14] 咪：不要，别。
[15] 起嚟：起来。
[16] 冇用：没有用。

5. 新闻纸

醒焉

新闻纸，系[1]一位名师，开人智慧，实在新奇！各国新闻与及中国近事，世情物理，样样都知。学问上头，添几多[2]妙理；商情里面，越发得便宜。正系无论官商与及士广人人都有益智，真系一国生机。有个话[3]的新闻，乃系乱谛，一味发横议论，实在无稽。我话个个人真正不通到极地，唔知[4]时事，重惨过[5]发昏迷。总系报馆有咁多[6]，唔知边[7]一份好睇[8]？时须要念吓[9]，国内基危。我地[10]唔得文明[11]，因乜野[12]事？都因愚蠢，所以进步得咁迟！二十个行埋，九个唔多识字，原无教育，点[13]怨得志气颓卑！想要开化国民，总要浅字过底，唔好[14]话废言都冇[15]味，咪[16]当佢[17]纸上空谈，做一段笑话为题。醒焉。

1905年4月22日

【注释】
[1] 系：是。
[2] 几多：多少。
[3] 话：说。
[4] 唔知：不知道。
[5] 重惨过：比……还惨。
[6] 咁多：这么多。咁，指示代词，这么，那么。
[7] 边：哪。
[8] 好睇：好看。
[9] 吓：同"下"。
[10] 我地：我们。
[11] 唔得文明：没有文明。
[12] 乜野：什么。

[13] 点：怎么。
[14] 唔好：不要，别。
[15] 冇：没有
[16] 咪：不要，别。
[17] 佢：他。

6. 时一个字（解心）

佚名

时一个字，触起时思，正系[1]今时，非比昔年时，为甚[2]时人，总不知时事，重要[3]把时侯[4]担延！怎样设施，你睇[5]时局咁[6]艰难，真正系不易！未晓开通风气，究竟在何时？时光迅速，如流水，恐把岁月负却，就哙[7]鬓发如丝。人生总要，知时理，勿话野蛮腐败，不合时宜．青年时节，莫负凌云志，就系老年时日，亦要知机。你话[8]不忧时势，大约非同类。佢[9]重时图一觉，诈作痴愚，实恐时衰运败，爬唔起[10]，临时苦恼，自伤悲！现世未晚，趁早开风气，愿你识时俊杰，万勿耽迟！时务文明，唔系恶[11]事，流通智慧，达透时规，就把时艺当心，常谨记，时刻留神，莫出教育范围，个阵[12]翻新时局，诸般美！但望聪明时士，特别心机，一定公益时权，兼利济！唉！时不敲，但愿乘时起，咁就四时欢悦唎[13]，勿错过了时期！

<div style="text-align:right">1905 年 4 月 28 日</div>

【注释】

[1] 正系：正是。系，是。
[2] 为甚：为什么。
[3] 重要：还要。
[4] 时侯：同"时候"。
[5] 睇：看。
[6] 咁：指示代词，这么，那么。
[7] 哙：同"会"。
[8] 话：说。
[9] 佢：他。
[10] 爬唔起：爬不起。唔，不。
[11] 恶：难。
[12] 个阵：那时候，那时。

[13] 唎：语气词，相当于"啦"。

7. 分离泪（代裴景福作）

佚名

读一嚎报《行不得》一阕。情见乎词，知卿之未忘旧情也。卿不自谅，仆能不为卿谅耶？仆行矣。勉事新君，毋以我为念。

分别泪，卿呀共[1]我转赠过[2]你个主人翁。世界文明，本是大同，至好[3]造系[4]呢个[5]人情，将妾奉送，死难同穴，生已同窿。你我既有同情，生仔就真同种，但话[6]同胞，尚隔膜一重。仙花咁好[7]，自当与游蜂共，好花扶得起，我就多得你罅黄蜂。倘使花落无依，我心就更痛，怕乜[8]离（读上平）埋叶底，让佢[9]开边[10]呢朵花红。今日离别赠言唯有叫花保重！唉！花系我种，岂有心唔动？总系得人清弄，好过落在野花丛，拍[11]鸣。

1905年5月4日

【注释】

[1] 共：和，跟。
[2] 过：表示动作的对象，相当于"给"。
[3] 至好：最好。
[4] 系：是。
[5] 呢个：这个。
[6] 话：说。
[7] 咁好：这么好。咁，指示代词，这么，那么。
[8] 乜：什么。
[9] 佢：他。
[10] 开边：让开一边。
[11] 拍：同"怕"。

8. 流水落花（解心）

佚名

花事已了，逐散闲鸥，驱除莺燕，免却孽债风流，垒巢毁尽，春光漏。洞门深锁，路不通幽。呢阵[1]春风飘荡，吹断墙边柳。点[2]想迷圈阵势，又布在大沙头，藏春有地，将人诱，就凭摄法，把魂勾，广出皮条，施巧

手，算来龟鸨，大有良谋，堪笑个的[3]狂蜂浪蝶。参唔透[4]，迷恋花房，兴未收，不畏迢迢一水，难行走。大抵[5]欢娱不怕。雨淋头，你睇[6]不测风云，常惯有，重[7]恐防浪涌，哙[8]翻舟，一朝无措。试问有谁援手？就把七寸之躯，赴浪游。虽则[9]蝶为花亡，灾自受，未免招人唾骂，自见殆羞。唉！无法可救，一任他人，簧舌口。试看茫茫苦海，总不回头。

1905年5月11日

【注释】

[1] 呢阵：现在。
[2] 点：怎么，怎么样。
[3] 个的：那些，那种。
[4] 参唔透：参不透。
[5] 大抵：大概。
[6] 睇：看。
[7] 重：还。
[8] 哙：同"会"。
[9] 虽则：虽然。

9. 和尚陈情

佚名

发财如果咁[1]易，重驶乜[2]去趁金山？提到佛门两字，点好[3]把来顽！虽则[4]学堂要开，唔准[5]懒慢，但系[6]饿瘦个班[7]和尚，问你点咁欢颜？况且被汝唱破神权，钱又有赚[8]，经资无靠唎[9]，日日系咁安闲！我地[10]黑米，既要烧灰，白米，又要弄饭，重有[11]尼姑妈姐[12]，累我破吓囊悭[13]。百帐温咁开销，全仗寺产，被人提去，实在性命交关[14]！唉！天有眼，挽回今未晚，赚得老佛爷一笑咯，咁[15]就弥天风雨，冇点[16]波澜！

1905年5月15日

【注释】

[1] 咁：指示代词，这么，那么。
[2] 重驶乜：还哪用。重，还。驶乜，同"使乜"，何需，哪用。
[3] 点好：怎么好。
[4] 虽则：虽然。
[5] 唔准：不准。

[6] 但系：但是。

[7] 个班：那班。

[8] 膒：赚钱。

[9] 唎：语气词，相当于"啦"。

[10] 我地：我们。

[11] 重有：还有。

[12] 妈姐：姐妹们，妇女们。

[13] 破吓囊悭：使悭吝者拿出钱财。吓，同"下"。囊悭，同"悭囊"，扑满，古时用泥烧制而成的储钱罐，比喻吝啬者的钱袋。

[14] 交关：表示程度深、厉害。

[15] 咁：指示代词，这样，那样。

[16] 冇点：没有一点。

10. 又和尚陈情

佚名

天容我辈，点缀吓[1]环球。和尚清闲，福泽较优。你睇[2]儒要读书，工要动手，农夫播种唎[3]，商贾又苦持筹，重有[4]个的[5]负贩肩挑牛马走，披星戴月未曾休。独系[6]我地[7]不织不耕安享受，丛林深坐，号做缁流[8]，闲或念经开吓口，托名施佛，便有货来兜。大抵[9]世界色色形形都要有，若把僧尼沙汰，衣钵谁留？今日寺产免提真福厚。感怀慈佛佑，保稳们温饱呀，再讲清修！

<div style="text-align:right">1905年5月29日</div>

【注释】

[1] 吓：同"下"。

[2] 睇：看。

[3] 唎：语气词，相当于"啦"。

[4] 重有：还有。

[5] 个的：那些，那种。

[6] 系：是。

[7] 我地：我们。

[8] 缁流：僧徒。僧尼多穿黑衣，故称。

[9] 大抵：大概。

11. 车仔佬

笑侃

车仔佬，睇见[1]你我就心嬲[2]！大抵[3]你特质生成要做外国嘅[4]马牛，我想华人叫你未必无钱逗，做乜[5]叫尽多回[6]你总总不口（平声）？有阵讲句圆融还重推去手够，有阵装聋诈哑尔重走去别方兜（无区切）。乜事一见洋人尔就迎着去走？瘟咁[7]匿梳亚四擘破个咙喉。人地[8]阔佬[9]唔声[10]当作尔系[11]吠狗，尔重奴颜婢膝密咁来兜。拖着个大孔嘅亚端我重唔[12]笑尔吽[13]，拖着个的[14]饮醉洋兵我实在替你愁。问佢[15]讨钱拒又醉酒，喝声葛点拒[16]就撬起个对蓝眸。若果[17]大胆唔拒一声来共拒斗，拒重赏头一棒打得尔眼水流流，或者火腿面包监尔领受，叫马打唔应只得急把身抽。细想吓[18]尔咁样子[19]做人真正亚茂[20]！唉！须想透，愿汝从今后，换转个一副[21]媚外心肠咪咁[22]灿头！

笑侃，拒字代。

1905 年 6 月 24 日

【注释】

[1] 睇见：看见。
[2] 心嬲：生气。
[3] 大抵：大概。
[4] 嘅：结构助词，相当于"的"。
[5] 做乜：做什么，为什么。
[6] 回：同"回"。
[7] 瘟咁：发疯似的。形容迷头迷脑像得了瘟病。
[8] 人地：别人。
[9] 阔佬：财主，阔气的人。
[10] 唔声：不作声。
[11] 系：是。
[12] 重唔：还不。重，还。唔，不。
[13] 吽：笨，傻。
[14] 个的：那些，那种。
[15] 佢：他。
[16] 拒：代"佢"，他，文后有说明"拒字代"。
[17] 若果：如果。

[18] 想吓：想下。吓，同"下"。
[19] 咁样子：这样子。
[20] 亚茂：阿茂，指做事愚笨，不懂变通的人。
[21] 个一副：那一副。
[22] 咪咁：别那么。

12. 唔系计

佚名

前署茂名县俞人镜，前署增城县刘寰镇，前署南雄州德馨，岑督将其撤任查办，今尽逃去矣。岑闻之，异常愤怒，现已分饬查究，然亦奈之何哉！

想到唔系[1]计，正共[2]你离开，闻君呢阵[3]，记恨在心来。咁好[4]烟花，我情悉割爱，按吓[5]心头，亦系好衰！第一君最无情，第二奴似有罪。我系一条薄命，自何死得几多回？我去后望君，你情性变改，或者再能相见，彼此认句唔该[6]。总系世事几番，又怕你唔等得[7]咁耐[8]！唉！无可奈，我见姊妹好多因你累。所以自家唔肯，学得咁痴呆！

<div style="text-align:right">1905年6月30日</div>

【注释】

[1] 唔系：不是。
[2] 共：和。
[3] 呢阵：现在。
[4] 咁好：那么好。咁，指示代词，这么，那么。
[5] 吓：同"下"。
[6] 唔该：对不起。
[7] 唔等得：等不得。唔，不。
[8] 咁耐：这么久。

13. 国势日蹙

佚名

上海中外报云，江宁藩台黄花农，顷据海州王牧禀报，上月某日，忽有德兵舰四艘，碇青口洋面，德兵三十名，均已登岸驻扎云。

国势日蹙[1]，君呀，重有[2]乜[3]法子维持？睇吓[4]人地[5]似虎如狼，我地[6]好像伏雌[7]，任佢[8]东屠西割，岂复言公理！只怕佢要索无厌，我的土地有尽时。各国以均势为词，就何所底止？正系[9]如携如取，不汝瑕疵，个阵[10]五裂四分，无乜[11]顾忌，就系剩水残山[12]，重有乜子遗[13]？君呀，应念数千载嘅[14]固有封疆，历久本无乜变置，正系宗绵祖荫，生长于斯，一旦入了外界舆图，风景顿异，往日黄纛[15]飘扬，呢吓[16]换转别样旗，想到咁样子[17]情形，唔忍[18]眼视！唉！真惨事，劝君唔好[19]咁放弃，舍得[20]个个同心戮力呀，未必国运整到咁凌夷！

1905年7月5日

【注释】

[1] 蹙：急迫，紧迫。
[2] 重有：还有。
[3] 乜：什么。
[4] 睇吓：看一下。
[5] 人地：别人。
[6] 我地：我们。
[7] 伏雌：母鸡。
[8] 佢：他。
[9] 系：是。
[10] 个阵：那时候，那时。
[11] 无乜：没有什么。
[12] 剩水残山：亦作"残山剩水"，残破的山河，指沦亡或经过变乱后的国土。
[13] 子遗：指遭受兵灾等重大变故后遗留下来的少数人。
[14] 嘅：结构助词，相当于"的"。
[15] 黄纛：古时军队或大官出行仪仗队的黄色大旗。纛，古代军中大旗。
[16] 呢吓：这下。
[17] 咁样子：这样子。咁，指示代词，这么，那么。
[18] 唔忍：不忍。
[19] 唔好：不要，别。
[20] 舍得：假设，如果。

14. 真正不便

亦愚

真正不便，食着个口[1]洋烟，明知死路，乜重[2]死得咁[3]心甜？君自

上瘾到而今，容貌尽变，皮黄骨瘦，重耸起双肩。日日执住烟枪，料你无乜[4]政见，再多爪牙，看吓[5]百足个条辫，大抵[6]斗靓烟浓，君亦几赞美！有时捱瘾[7]，怕你口鼻流涎，或者公二开灯，都可消吓渴念。但系[8]屎都要食，你话[9]几咁[10]心酸！睇[11]你睡梦系咁迷，呼唤不转，唔信[12]大丹炼就，就唅[13]白日飞仙！重有[14]欲淡精寒，未必再好个件，麟儿纵产，亦怕黑种相传。今日世界系噉[15]野蛮，都算系极点。做乜[16]敢深黄祸，重要黑锅相兼。烟海茫茫，劝尔休要眷恋，情根须斩断！我想在烟波头里，放下一只救生船！

<p style="text-align:right">1905年7月13日</p>

【注释】

[1] 个口：那口。
[2] 乜重：怎么还。重，还。
[3] 咁：指示代词，这么，那么。
[4] 无乜：没有什么。
[5] 看吓：看下。吓，同"下"。
[6] 大抵：大概。
[7] 捱瘾：忍受毒瘾。
[8] 但系：但是。系，是。
[9] 话：说。
[10] 几咁：多么。
[11] 睇：看。
[12] 唔信：不信。唔，不。
[13] 唅：同"会"。
[14] 重有：还有。
[15] 噉：这样，那样。
[16] 做乜：做什么，为什么。

15. 花有恨

黄郎

(伤美人之薄命也)

花有恨，恼人肠，人比花残也觉可伤！记得春暖芳园，花貌几咁[1]旺畅，造乜[2]秋风凉到，花叶又咁样子[3]飘扬？想必花神懒护，至把花心怆！花落无言，我问你有乜[4]主张？未必有个黛玉多情，来共[5]你奠葬。太

息[6]一场风雨,世态炎凉,花事如此无情,人事都系[7]如此着想,绝世花容,你话[8]有几耐[9]嘅[10]色香!就算你好极过牡丹,都系春景一帐,留春不住,重有[11]乜排场?况且惜花人仔[12],大半痴蛮汉,有阵[13]蹂躏花丛,反惹祸殃。人地[14]话薄命红颜,偷自怨唱,讲到填还花债,唔知[15]误尽多少娇娘?罢咯,不若进步文明,举吓[16]独立的气象,女界萌芽,咪个[17]任佢[18]折觞!明亦知苒弱韶光,无乜[19]力量,总系情根看破,那堪恨短和长!唉!世界花花样,色即成空相,恨只恨花王圈制咯,自当改革从良!

<div align="right">1905年8月28日</div>

【注释】

[1] 几咁:多么。
[2] 造乜:做什么,为什么。
[3] 咁样子:这样子。
[4] 有乜:有什么。
[5] 共:和,跟。
[6] 太息:叹息。
[7] 系:是。
[8] 话:说。
[9] 几耐:多长时间,多久。
[10] 嘅:结构助词,相当于"的"。
[11] 重有:还有。
[12] 人仔:男儿,男子,粤方言对男青年的称呼。
[13] 有阵:有时候。
[14] 人地:别人。
[15] 唔知:不知道。
[16] 吓:同"下"。
[17] 咪个:不要。
[18] 佢:他。
[19] 无乜:没有什么。

16. 真正要发奋

佚名

真正要发奋,大众协力同心。你睇吓[1]近来美国,革禁我地[2]华人。我国虽有四万万同胞,究竟无团结个份。故此外人欺侮,实系[3]为此缘因。

至到诸般凌辱，实系难禁忍。必要合群团结，正可抵制外侮来侵。箇种[4]问题，莫话无甚[5]要紧，实系关系大局，要打醒吓精神，今日不用美人货物。

<div align="right">1905 年 8 月 29 日</div>

【注释】

[1] 睇吓：看下。睇，看。吓，同"下"。

[2] 我地：我们。

[3] 实系：其实是。

[4] 箇种：同"个种"，那种。

[5] 无甚：没什么。

17. 秋后热（解心）

佚名

秋后热，更难当，逼人秋景，倍觉彷徨。你睇[1]无风野树，蝉初唱。晚霞红映，满庭芳，西风萧飒，令我增惆怅。雁声嘹亮，五更寒，呢阵[2]纵热极亦无多。君呀，你须要自量，要把热诚在抱，勿负韶光，切勿恃住有热无寒，个个心就放荡。若系[3]把天时睇错，咁[4]就实恶[5]商量。今日听见个种[6]热胆血心，无个不讲，但须要始终如一，切勿话参商，恐怕你一杯秋风飒体，就把志气来吹荡。又似寒蝉噤口，问你点样子[7]登场？秋思系咁撩人，魂都哙[8]丧。又恐惹人昏睡，日在黑甜乡。人话[9]每到秋来，天色最爽，我话秋来萧索，愈觉凄凉。我但望你地[10]个一片热心，无乜[11]别向，纵有朔风严厉，亦吹不转个副[12]热心肝！我想人无白载，犹强壮，蜉蝣暂寄，不过数十年长，名誉流传，方不枉，叫你腐同草木，怎不心伤！唉！情可怆，往事何堪讲，但祝前途发达，入廿世纪称强！

<div align="right">1905 年 9 月 2 日</div>

【注释】

[1] 睇：看。

[2] 呢阵：现在。

[3] 若系：若是。

[4] 咁：指示代词，这样，那样。

[5] 恶：难。
[6] 个种：那种。
[7] 点样子：怎样，怎么样。
[8] 哙：同"会"。
[9] 话：说。
[10] 你地：你们。
[11] 无乜：没有什么。
[12] 个副：那副。

18. 中秋月（解心）

韦大郎

是夜暴雨如注。

中秋月，分外清明。月呀，你体质本系[1]文明万国所称，话你[2]□□有唐皇幸，想见当时萧鼓共庆生平，今日家家议就把你来恭敬，话系象垂妃后呀一味太阴星，不想月体象阴就哙[3]引起阴霾□，蛮云乍掩咯你便失却光荣。细想你位置虽高究竟系阳刚不竞，故似小人骤变咯，你就没法惩膺。唔信[4]你看吓[5]庚子[6]个时[7]端刚乱政，妖氛陡起嚟[8]，就系月你失势潜行。舍得[9]你能自保界限永圆，我亦话你系神圣。总为你月体不得无亏，就要让旭日东升！唉！须自醒，天道常倾盛！月呀，尔勿待蟾蜍食尽咯，转令爱尔者伤情！

<div style="text-align:right">1905 年 9 月 14 日</div>

【注释】

[1] 本系：本是。
[2] 话你：说你。
[3] 哙：同"会"。
[4] 唔信：不信。
[5] 吓：同"下"。
[6] 庚子：1840 年。
[7] 个时：那时。
[8] 起嚟：起来。
[9] 舍得：假如，如果。

19. 假立宪

涯

真假柳[1]。听见满人话[2]立宪，我就心嬲[3]。立宪个得文明，唔到[4]你做主，做乜[5]把□愚弄？撚[6]□个的[7]咁嘅[8]诡计阴谋，话佢[9]系[10]圣系神，咪个[11]侵犯，真系狂白日梦！几咁[12]不知羞！又话佢系万世阜图，我地[13]□耍水战，唔知[14]佢何恩惠？得我车却世深仇。佢重要[15]借呷个立宪问题，来销减羊羔。岂料情如冰炭，点共你[16]点气相投？居然摆斗明系假柳，做乜[17]□有□□大憸，日夜系咁哀求。唉，真吽豆[18]！假货需识透，咪学霖温氏，被佢配自军流。

1911年2月23日

【注释】

[1] 假柳：虚情假意。

[2] 话：说。

[3] 心嬲：生气。

[4] 唔到：轮不到。

[5] 做乜：做什么，为什么。

[6] 撚：玩弄，作弄。

[7] 个的：那些，那种。

[8] 咁嘅：这样的。

[9] 佢：他。

[10] 系：是。

[11] 咪个：不要。咪，不要，别。

[12] 几咁：多么。

[13] 我地：我们。

[14] 唔知：不知道。

[15] 重要：还要。

[16] 点共你：怎么和你。

[17] 做乜：做什么。

[18] 吽豆：同"吽哣"，迟钝，蠢笨。

20. 听见话禁赌

涯

听见话[1]禁赌,我实在厌听心烦!你睇[2]佢[3]时时稽识,重话[4]乍紧就系番摊[5],做乜[6]总见雷声唔见[7]雨落?佢重借端筹抵,静静又是捞单,个的[8]监斤木本系关民食,加神敷倍。你话几咁[9]违难,哩吓,月初间期已定,又将前识书地推翻。佢重话欠廿七万银唔得够[10],全无信义几咁番蛮。就俾[11]你个目禁成,怕明目又要开过,总系养肥烟民与监关。真可叹,官场做事如商贩。亏得[12]我粤东唔曾衫,不目又是另起波澜。

1911年3月14日

【注释】

[1] 话:说。
[2] 睇:看。
[3] 佢:他。
[4] 重话:还说。
[5] 番摊:赌博的一种,拿财物作注比输赢。
[6] 做乜:做什么,为什么。
[7] 唔见:不见。
[8] 个的:那些,那种。
[9] 几咁:多么。
[10] 唔得够:不够。
[11] 就俾:即使。
[12] 亏得:可怜。

21. 你唔曾咁快去

涯

你唔曾[1]咁快[2]去。等我整便送礼番嚟[3],做乜[4]来浇无耐。又话[5]去归[6],不过因我华侨屡被人欺负,所以借题发泄。就想耀武扬威,我想保护华侨,虽系[7]名目正大,究竟你有何方法?就话抚慰群黎[8],你睇[9]

内地风潮无限咁大,做乜你丢埋唔理[10]?又借海外为题。佢系[11]白蚁观背难自保,不过睇见南洋股富,想着抽鸡。手劈出得太多,人地[12]亦爱不上当,咁就索然无味。转舵如飞,唉,真晦气!空走,场无乜[13]味,等我再张旗鼓,又是另作行为。

<p style="text-align:right">1911年4月2日</p>

【注释】

[1] 唔曾:没有,不曾。

[2] 咁快:这么快。咁,指示代词,这么,那么。

[3] 番嚟:回来。

[4] 做乜:做什么,为什么。

[5] 话:说。

[6] 去归:回去,归家。

[7] 虽系:虽然是。

[8] 群黎:百姓。

[9] 睇:看。

[10] 丢埋唔理:丢掉不理会。

[11] 佢系:他是。

[12] 人地:别人。

[13] 无乜:没有什么。

《中兴日报》
（1907—1910）

《中兴日报》创刊于1907年8月20日，同盟会新加坡分会机关报，是陈楚楠等同盟会员退出《南洋总汇日报》后创办的另一份宣传革命思想的报刊，至1910年停刊。

粤讴刊载于其副刊《非非》中。《非非》刊载杂文、小说、谈丛、词林、谐谈、史谈、南音、班本、粤讴等。

1. 慌到咁样

玄理

自徐锡麟案出后，一般所谓督抚大员靡不[1]慓慓危惧[2]，若陨[3]深渊。日昨闽督考阅陆军学生，自督署而至学堂，兵队深严，如临大敌，慌张如此，可怜极矣！讴[4]以讽[5]之。

睇[6]你慌到咁样[7]，实觉堪怜。都为贪生畏死故而倒颠[8]。你既系[9]督抚大员都算体面，为乜[10]藏头露尾得咁颠连[11]？箇的[12]学生又唔系[13]虎变[14]，未必身怀炸弹再作灾遭[15]，大抵[16]你往日吓惊[17]惊过一遍，咁就风声鹤唳自作痴缠？睇你官位咁高年纪又系不浅，虽然一死有甚情牵？索性你拼胆死埋死过一遍，或者来生做过一箇汉族人员，免至[18]日日咁慌慌到面变[19]。就系深居督署又怕佢[20]静静来先，任你日日瞓[21]在床中都会把你暗算，一时□见就系胆魄唔存，唔信你睇吓[22]安徽臬署[23]箇便[24]，夜来刺客吓到佢喊苦连天。唉，今日世界得咁难捞[25]，都系你地[26]贱种作贱累人不浅，睇你老而不死咯，重[27]活得岁多年？

<div align="right">1907 年 8 月 24 日</div>

【注释】

[1] 靡不：没有不。靡，没有。

[2] 慓慓危惧：马上忧虑恐惧。慓，急速。

[3] 陨：坠落。

[4] 讴：歌唱，指做粤讴。

[5] 讽：指责或规劝。

[6] 睇：看。

[7] 咁样：这样。咁，指示代词，这么，那么。

[8] 倒颠：即"颠倒"。

[9] 系：是。

[10] 为乜：为什么。

[11] 颠连：困苦。

[12] 箇的：即"个的"，那些，那种。箇，同"个"。

[13] 唔系：不是。

[14] 虎变：出自《易·革》中的"九五。大人虎变，未占有孚。象曰：大人虎变，其文炳也。"谓虎皮的花纹斑斓多彩，比喻因时制宜，革新创制，斐然可观。

[15] 遭：难于行走的样子，多用以形容境遇之不顺。

[16] 大抵：大概。
[17] 吓惊：即"惊吓"。
[18] 免至：免得。
[19] 面变：脸色改变。
[20] 佢：他。
[21] 匿：隐藏。
[22] 睇吓：看下。吓，同"下"。
[23] 臬署：清朝各省提刑按察使司衙门通称。
[24] 筒便：即"个便"，那边。
[25] 捞：混，谋生。
[26] 你地：你们。
[27] 重：还。

2. 奴隶两个字

浮寄

奴隶两个字，乜[1]得咁[2]瘟尸，咁好天富人权[3]，鄙[4]唔哙[5]主持[6]。莫不是[7]生出个种[8]奴隶根，系[9]要凭人地[10]处置，好似春风无力□□佢[11]□□。细想吓[12]奴隶个种伤心，就要翳气[13]，俯仰由人[14]。唔到你[15]占的便宜。今日□□倡□。须要知到[16]此意。强权世界，都重咁[17]□□，睇[18]自尼个[19]□□□□，□□□你争得啖气[20]。不若[21]结□团体，□□□□佢相欺。唉！须着□，散沙休自恃[22]，君呀，问你四万万同胞，□□多□□□□男儿。

<div align="right">1907年8月26日</div>

【注释】
[1] 乜：怎么，为什么。
[2] 咁：指示代词，这么，那么。
[3] 天富人权：即"天赋人权"。
[4] 鄙：谦辞，用于自称。
[5] 唔哙：不会。哙，同"会"。
[6] 主持：主张，维护。
[7] 莫不是：莫非，大概，表示揣测或疑问。
[8] 个种：那种。
[9] 系：是。

[10] 人地：别人。

[11] 佢：他。

[12] 细想吓：仔细想一下。吓，同"下"。

[13] 翳气：气闷，心气不顺。

[14] 俯仰由人：出自《庄子·天运》中的"且子独不见夫桔槔者乎？引之则俯，舍之则仰，彼人之所引，非引人也。故俯仰而不得罪于人。"俯仰，低头和抬头，泛指一举一动。俯仰由人，比喻一切受人支配。

[15] 唔到你：不能由你，轮不到你。

[16] 知到：知道。

[17] 重咁：还那么。重，还。

[18] 睇：看。

[19] 尼个：即"呢个"，这个。

[20] 争得啖气：争得一口气。啖气，一口气。

[21] 不若：不如。

[22] 散沙休自恃：一团散沙不要自以为是。散沙，比喻不团结，不一致。休，不要。自恃，过分自信，自以为是。

3. 全系假柳

浮寄生

读七月初二《满汉界域究应如何化除》之清论，作此讴[1]以讽[2]之。

全系[3]假柳[4]，又想揾[5]人欺，提起化除种界，尼[6]句言词。不过你胆战心惊，就唔记得[7]往事，睇见[8]个的[9]暗杀无情，故此[10]就心虚。忆否嘉定扬州[11]个阵[12]日子，汉族根苗，被你铲除。宪政尚未得认真，重讲乜[13]化除两字？不若[14]守吓[15]祖宗成法，读吓刚贼个篇书。今日危局如斯，从此大势已去。唉！唔过[16]相与[17]，你我分开住。我地[18]种界分明，边个[19]受你所愚。

1907年9月3日

【注释】

[1] 此讴：这首粤讴。讴，指粤讴。

[2] 讽：指责或劝告。

[3] 系：是。

[4] 假柳：虚情假意。

[5] 揾：找。

[6] 尼：同"呢"，这。
[7] 唔记得：不记得。唔，不。
[8] 睇见：看见。睇，看。
[9] 个的：那些，那种。
[10] 故此：因此。
[11] 嘉定扬州：指嘉定三屠、扬州十日。嘉定三屠是1645年清军攻破嘉定后，清军三次对城中平民进行大屠杀的事件。扬州十日指1645年5月史可法率领扬州人民阻挡清军南侵守卫战失败之后，清军对扬州城内人民展开屠杀的历史事件。
[12] 个阵：那时候，那时。
[13] 重讲乜：还说什么。重，还。乜，什么。
[14] 不若：不如。
[15] 吓：同"下"。
[16] 唔过：不过。
[17] 相与：结交，一起。
[18] 我地：我们。
[19] 边个：谁，哪个。

4. 真正不忿

慧

真正不忿[1]，郎呀你系[2]咁[3]刁乔[4]。等不到郎尔[5]归来，唥气[6]点[7]消？我想自落到呢处[8]花丛，都系凭你照料，日夜梦魂颠倒，系恐怕路隔蓝桥[9]。粧台[10]扫净，只话[11]同欢笑。点想孤负[12]到奴，奴好似水面咁飘。郎呀，你系咁样辜情奴实不晓。纵有花团锦簇，亦自见无聊。有阵[13]相思无奈，偷把菱花[14]照。睇见[15]花容憔悴，越觉心焦。唔通[16]我薄命如花，真个[17]不了！唉，心吊吊[18]，恐怕将来无乜[19]吉兆，咁就拆散我地[20]姻缘，好路一条。

1907年9月9日

【注释】

[1] 不忿：不服。忿，服气。
[2] 系：是。
[3] 咁：指示代词，这么，那么。
[4] 刁乔：调皮。
[5] 尔：你。

[6] 唥气：一口气。唥，口。
[7] 点：怎么，怎么样。
[8] 呢处：这处。
[9] 蓝桥：指情人相遇之处。相传唐代秀才裴航与仙女云英曾相会于此桥。
[10] 粧台：即"妆台"。
[11] 话：说。
[12] 孤负：同"辜负"。
[13] 有阵：有时。
[14] 菱花：镜子。古代常以菱花为铜镜背面的图案，故称镜子为"菱花"。
[15] 睇见：看见。睇，看。
[16] 唔通：难道。
[17] 真个：真的，确实。
[18] 心吊吊：指事情未果，放心不下。
[19] 无乜：没有什么。
[20] 我地：我们。

5. 舟解缆

沧桑旧主

舟解缆[1]，送吓[2]开船。亏我[3]眼泪如珠，一串穿。天涯万里，离人远。真正系[4]感不尽深情，了不尽孽缘。当初几好[5]，共你唔逢面[6]，今日见面就要分离，我问你去边。知道别时容易，难相见，做乜[7]件要讲到花咁[8]香时，月咁圆。记得相交起首[9]，情何绻[10]。唔想[11]讲极恩情，都系一阵烟。自己既系有权，应份[12]该点就点[13]。呢吓[14]造成咁样，你叫[15]我点样[16]回言。春风无力，眼白白[17]吹讨情丝断。第一句多谢郎君，第二都要多谢句令尊，累到我半站中途，唔得[18]就算。咳！无乜好怨[19]，江清难誓愿！你既系咁就回归，我亦都咁就了完[20]。

1907年9月10日

【注释】

[1] 舟解缆：解去系船的缆绳，指开船。
[2] 吓：同"下"。
[3] 亏我：可怜我。
[4] 系：是。
[5] 几好：多么好。几，多么，很。

[6] 共你唔逢面：和你不见面。共，和，跟。唔，不。
[7] 做乜：做什么。乜，什么。
[8] 咁：指示代词，这么，那么。
[9] 相交起首：交友开始。起首，开始。
[10] 绻：缱绻，形容情意缠绵，难舍难分。
[11] 唔想：不想。
[12] 应份：应该，理应。
[13] 该点就点：该怎么样就怎么样。点，怎么，怎么样。
[14] 呢吓：这下。
[15] 呌：同"叫"。
[16] 点样：怎么样。
[17] 眼白白：眼巴巴地，平白无故地。
[18] 唔得：不能。
[19] 无乜好怨：没什么好抱怨的。无乜，没什么。
[20] 了完：结束。

6. 心事

三东

　　心自苦，怨一句皇天。□我满怀心事对乜谁[1]言？我心事许多卿你未见，想话[2]对卿详诉，怕你作风癫[3]。今日累得我茶饭唔思[4]，心又咁[5]乱。好比张开双目[6]咬住黄连。想话索性把心事刁埋[7]，情有未免。怎奈真心对你重话[8]我立意唔坚[9]。早知到[10]你咁样为人，不该共[11]你见面，免我苦心情急泪泗涟涟[12]。当日见你个时[13]何等缱绻[14]，你重话要全终始两情牵。怎估[15]你今日两段一刀就把情丝断。你纵自身摆脱时，累我茧缚仍缠。可惜日日跟你讲情，你重话我自己作贱。若果[16]我真真作贱咯，边[17]云有咁心专？大抵[18]你的忍心之人结果不善。怕你将来翻悔[19]就哙[20]怨惜当年。唉！我苦□□了咁多，心就息了几遍。叠埋心水[21]□□你地[22]个边[23]。免至[24]我□□□□□□□。父兄睇住[25]呀都要为我安全，此日斩尽痴情丝寸寸，势唔愿恋。莫话少年放荡喇，就唔会还原。

<div align="right">1907 年 9 月 13 日</div>

【注释】

[1] 乜谁：什么人，谁。
[2] 想话：正想，打算。

[3] 作风癫：发疯癫。
[4] 茶饭唔思：茶饭不思。唔，不。
[5] 咁：指示代词，这么，那么。
[6] 目：应作"口"。
[7] 刁埋：隐藏。
[8] 重话：还说。
[9] 唔坚：不坚定。
[10] 知到：知道。
[11] 共：和，跟。
[12] 涟涟：泪流不止的样子。
[13] 个时：那时候。
[14] 何等缱绻：多么情意缠绵。缱绻，情意缠绵不忍分离的样子。
[15] 怎估：没想到。
[16] 若果：如果。
[17] 边：哪。
[18] 大抵：大概。
[19] 翻悔：反悔，后悔。
[20] 哙：同"会"。
[21] 叠埋心水：集中精力，一心一意，指下定决心。
[22] 你地：你们。
[23] 个边：那边。
[24] 免至：免得
[25] 睇住：看着。住，动态助词，相当于"着"。

7. 秋节至

沧桑旧主

秋节至，点样子[1]思量[2]。你睇[3]家家节礼到处来扛，佢话[4]那处系[5]头家，那处又是管账，都要一人一份细参详[6]。礼貌得咁[7]殷勤，大抵[8]想着一样，都系为着金钱运动致去装腔。抑或真正尽点交情，倾吓意向。等佢[9]思人触物正见心凉。此日大节临头还有想像，问你满街账项点样子担当？未必拍手空尘无计可想，都要勉撑场面假作堂皇。若果[10]被佢睇出情形，咁就无可作望。所谓会捞世界[11]就要面面通光。到底咁嘅[12]世情都系混帐。如果知心交好呀，问你着乜[13]张扬。我劝你咁嘅虚文[14]，唔好[15]乱讲。不若尽心生计[16]去经商，省得俗务扰人常徜恍[17]。世情原万

状,睇到沧桑多变你就冷透心肠。

1907年9月20日

【注释】
[1] 点样子:怎么样。
[2] 思量:思索,考虑。
[3] 睇:看。
[4] 佢话:他说。
[5] 系:是。
[6] 参详:思量,琢磨。
[7] 咁:指示代词,这么,那么。
[8] 大抵:大概。
[9] 等佢:让他。
[10] 若果:如果。
[11] 捞世界:外出谋生,做生意挣钱。
[12] 嘅:结构助词,相当于"的"。
[13] 着乜:为什么,怎么。
[14] 虚文:没有意义的礼节。
[15] 唔好:不要。
[16] 生计:谋生。
[17] 徜恍:不真切,难以捉摸、辨认。

8. 奴隶性

鼐一郎

奴隶性,我实在见难明。出于无奈,等我再讲句过[1]你听(平声)。点解[2]人地[3]话[4]猎胡,乜[5]你偏偏咁[6]气顶[7],重话[8]将来立志,睇吓[9]几咁[10]和平。声声都话圣主仁慈,祝颂外姓。实在认他人父,乜事[11]你得咁懵丁[12]。既属系[13]汉胄堂堂,宗旨要正。点好话[14]奴颜婢膝,媚住个专制清廷。听吓咁独立钟鸣,轰极你重昏昏不醒。快的[15]尽头结颈,睇住[16]我民族中兴。你咪估[17]基础未成,就话我空言无影。记得长亭起义,与共织席嘅[18]神灵。况且我地[19]四万万的人群,声齐响应,操必胜。英雄真可敬,还望个的[20]奴心未脱,快的换转性情。

1907年9月23日

【注释】

[1] 过：表示动作的对象，相当于"给"。

[2] 点解：为什么，什么原因。

[3] 人地：人家，别人。

[4] 话：说。

[5] 乜：什么，怎么。

[6] 咁：指示代词，这么，那么。

[7] 气顶：憋住气，呼吸困难。

[8] 重话：还说。重，还。

[9] 睇吓：看下，看看。

[10] 几咁：多么。

[11] 乜事：什么事。

[12] 懵丁：糊涂，不明事理。

[13] 系：是。

[14] 点好话：怎么好说。点好，怎么好。

[15] 快的：快点儿，赶快。

[16] 睇住：看着。住，动词后缀，相当于"着"。

[17] 咪估：别以为。咪，不要，别。估，以为。

[18] 嘅：结构助词，相当于"的"。

[19] 我地：我们。

[20] 个的：那些，那个。

9. 中秋已过

<center>浮寄</center>

中秋已过，月色无多。月呀，你月月系[1]咁[2]团圆，都有半点功劳。独系八月呢个[3]中秋，人地[4]又借你做到。一年三百六日，有个相星（戈旁）[5]（叶音）[6]吓你咁奔波。夜夜黑暗到如斯[7]，若要想佢[8]光明，只系凭月你一个。望你时时照料，免至[9]得咁心操[10]。总系细想吓[11]月你呢[12]副心肠，一定不安。因为照见个江山无主，变了异族山河。个日[13]大局系咁机危[14]，重[15]唔知[16]佢点样[17]结果。可惜光阴如箭，岁月又咁如梳。唉！真恶[18]过，点熄[19]心头火。若系想到明年今日，又唔知世事如何？

<div align="right">1907 年 9 月 25 日</div>

【注释】

[1] 系：是。

[2] 咁：这么，那么。

[3] 呢个：这个。

[4] 人地：别人。

[5] 戋（戈旁）：疑指"戋"字，平衡。

[6] 叶音：音韵学术语，指改读字音，以求古韵和谐。

[7] 如斯：像这样。

[8] 佢：他。

[9] 免至：免得。

[10] 心操：即"操心"。

[11] 细想吓：仔细想一下。吓，同"下"。

[12] 呢：这。

[13] 个日：那日。

[14] 咁机危：那么危机。

[15] 重：还。

[16] 唔知：不知。

[17] 点样：怎么样，怎样。

[18] 恶：难，不易。

[19] 点熄：怎么熄灭。

10. 肉紧

沧桑旧主

沧桑旧主，既作《寒乞[1]世界说》，互欲搁笔，忽有感于粤讴所云[2]孤寒[3]肉紧[4]一语。夫孤寒肉紧者，亦寒乞。

真正系[5]肉紧，紧到咁样子[6]孤寒。睇[7]□人情冷暖就冇[8]半点子心安。我见你貌比桃花，人又咁能干，就当你天仙下世在□垣。虽则[9]我系一箇[10]粗人，唔得[11]共[12]你作相当汉，总系[13]我中心既□，怎顾得般般。有时见你共彼温情，睇我好似隔岸。我就登时[14]火起盖住胸盘。我亦知到[15]呢种[16]呆情，唔好[17]烂抢，怎奈痴心妄念总不想宽。不过见佢[18]情绪丝丝明白可按，胜我被人冷落苦诉无门。虽则系各有前缘，终有一日孽满，箇阵[19]两手抛离有点样子[20]相干。但系[21]孽账结在眼前，我就当佢系希罕[22]。魂已失半，点得[23]你舍他就我呀，慰吓[24]我咁样子孤寒。

1907年9月28日

【注释】

[1] 寒乞：寒酸，贫苦。

[2] 云：说。

[3] 孤寒：吝啬小气。

[4] 肉紧：紧张，着急，牵挂。

[5] 系：是。

[6] 咁样子：这样。

[7] 睇：看。

[8] 冇：没有。

[9] 虽则：虽然。

[10] 简：同"个"。

[11] 唔得：不能。

[12] 共：和。

[13] 总系：总是。

[14] 登时：马上。

[15] 知到：知道。

[16] 呢种：这种。

[17] 唔好：不要。

[18] 佢：他。

[19] 简阵：同"个阵"，那时候。

[20] 点样子：怎么样。

[21] 但系：但是。

[22] 系罕：稀罕。

[23] 点得：这怎么行，怎么能使。

[24] 慰吓：安慰下。吓，同"下"。

11. 问天

大声

手抱琵琶欲问天。天呀，做乜[1]你生着我华人咁[2]可怜。骰房[3]鞭笞[4]无容怨，怨起番嚟[5]，重[6]反笑我地[7]发癫[8]。一味服从，唔哙[9]激变。今日国中权力，外客来涎。人话[10]竞争循天演，试睇吓[11]独立文明，美利坚，专制系[12]咁强横，还重谈乜立宪？我地好似乌啼舌破，你的山客犹眠。同胞亿万人真贱，无乜[13]打算，种灭知难免，等我欲哭还歌，唤起少年。

1907年9月30日

【注释】
[1] 做乜：做什么。乜，什么。
[2] 咁：指示代词，这么，那么。
[3] 鞑虏：历史上对蒙古族、满族等北方少数民族的称呼，清末特指清朝统治者。
[4] 鞭笞：用鞭子或板子毒打。
[5] 怨起番嚟：怨起来。番嚟，回来。
[6] 重：还。
[7] 我地：我们。
[8] 发癫：发疯。
[9] 唔哙：不会。哙，同"会"。
[10] 话：说。
[11] 睇吓：看下。睇，看。吓，同"下"。
[12] 系：是。
[13] 无乜：没什么。

12. 心心点忿

逸亭迁客

心心点忿[1]，对着你个呆人。亏我[2]满怀心事向乜[3]谁伸。想话[4]对你讲时你又听唔着紧[5]，令我满怀愁绪没方陈[6]。自记与你相交[7]唔止[8]一阵，都有一年半载嘅[9]日子相□。造乜[10]你日日当我系[11]赘瘤，无半点着紧。对你讲些闭翳[12]好似听唔真。唉！早知到[13]你咁样[14]心肠，我就唔做咁笨。免至[15]终朝无日都系泪湿罗巾。想话索性把你刁离[16]寻过个少俊，又恐怕知音难得悮[17]了我终身。想起人世咁样艰难生亦无恨（恨，音粤"嗔"，不舍意）。都系一生孽债种有前因。罢咯！此后我便委心兼共任运，唔在[18]咁气紧[19]，但把情根斩净呀，有就破红尘。

1907年10月30日

【注释】
[1] 心心点忿：心里怎能服气。点，怎样。忿，服气。
[2] 亏我：可怜我。
[3] 乜：什么。
[4] 想话：正想，打算。
[5] 唔着紧：不在乎。唔，不。着紧，在乎，着急。
[6] 没方陈：没地方说。

[7] 相交：交际往来，做朋友。

[8] 唔止：不止。唔，不。

[9] 嘅：结构助词，相当于"的"。

[10] 造乜：做什么，为何。

[11] 系：是。

[12] 闭翳：忧愁，发愁。

[13] 知到：知道。

[14] 咁样：这样，那样。咁，指示代词，这么，那么。

[15] 免至：免得。

[16] 刁离：丢掉，抛弃。

[17] 悮：同"误"。

[18] 唔在：同"唔再"，不再。

[19] 气紧：生气。

13. 谁系异种

军

谁系[1]异种？是牡丹枝，因乜事[2]称佢[3]为王，又话佢系合时，你地[4]个个把佢供养栽培？究竟打乜野[5]主意。可惜费尽钱财无限，点解[6]得咁[7]心痴。重要[8]睇[9]得佢系好高，声价到极地。挤佢在百花头上，太过倒乱施为。岂有我地玉叶金葩，唔及[10]佢美。佢本系远方异种。天众皆知，恨只恨佢任意繁华，无所顾忌。不过暂得东皇抬举，所以正得咁娇姿。看佢不久就凋残，何处凭倚。唉！真冇味[11]。非种心原异，万一遇着雨淋风打呀，怕乜佢有缘叶扶持。

1907年11月21日

【注释】

[1] 系：是。

[2] 乜事：什么事。

[3] 佢：他。

[4] 你地：你们。

[5] 乜野：什么。

[6] 点解：为什么。

[7] 咁：指示代词，这么，那么。

[8] 重要：还要。

[9] 睇：看。

[10] 唔及：不及。

[11] 冇味：没有味道。

14. 来得巧

天汉

卿呀你来得凑巧，我实在冇[1]一文钱。舍得[2]早来几月我便孝敬卿先。今日咁样[3]情形，你来亦冇面[4]。大约周身光棍，都系[5]妓女嘅[6]心田。试睇[7]苏浙路情艮水系咁便，做乜[8]舍他唔[9]作，偏要走向南天。我地[10]虽则[11]有点富名银水唔现，讲到金钱运动咯，好似陆地行船。劝你及早回头，唔好[12]咁作贱。你的来头来意我地早已看穿。若果[13]重唔知机，来到诈骗，唔知深共[14]浅，怕你声名更坏唎[15]，个阵[16]向乜难言。

1907年12月6日

【注释】

[1] 冇：没有。

[2] 舍得：假如，如果。

[3] 咁样：这样。

[4] 冇面：没有面子。

[5] 系：牵挂，挂念。

[6] 嘅：结构助词，相当于"的"。

[7] 睇：看。

[8] 做乜：做什么。乜，什么。

[9] 唔：不。

[10] 我地：我们。

[11] 虽则：虽然。

[12] 唔好：不要。

[13] 若果：如果。

[14] 共：和，跟。

[15] 唎：语气词，表示不放心。

[16] 个阵：那时候，那时。

15. 冬日赶住

佚名

冬日赶住,咪咁[1]流连。轻过尘中,点共你[2]挽得住马鞭。莫话情到深时,缘分浅。就嚟[3]十二月,怕你耍闭翳[4]住埋年。虽则系[5]客邸[6]无花,春亦不算。但系繁华一梦,转眼又是云烟。思家个梦,咪怕佢[7]程途远。想到金华床头,大半可怜。本原十日,断估[8]你亦游踪遍。高极风流,都不过一阵颠。似箭光阴,唔到你[9]留佢一线。唉!心见点,花多防眼乱。试问长安市上,有几多[10]个李青莲[11]?

<div align="right">1907年12月24日</div>

【注释】

[1] 咪咁:不要那么。咪,不要,别。咁,指示代词,这么,那么。
[2] 点共你:怎么和你。点,怎么。共,和,跟。
[3] 嚟:来。
[4] 闭翳:忧愁。
[5] 虽则系:虽然是。虽则,虽然。系,是。
[6] 客邸:客居外地的府邸,客舍。
[7] 佢:他。
[8] 断估:瞎猜,瞎蒙。
[9] 唔到你:轮不到你。
[10] 几多:多少(用于询问)。
[11] 李青莲:李白,号青莲居士。

16. 亚保哥叹五更

佚名

情惨切,实在凄凉。睇见[1]清帝形容[2]果是心伤。憔悴犹如槁灰[3]咁样[4],使我心如刀割痛断九回肠。咕话[5]保汝江山长久享,岂料病体牵缠冇日[6]安康,撤帘归政将有望。近日又话[7]失去常性发了心狂。南洋北美个班[8]保党,饮食唔[9]安实在惊慌。本欲打电一封细问吓[10]点样[11],恐怕外部唔个阵[12]枉费一场。我□英明人钦仰,偷自想,中心诚快快[13],正是

有怀莫白点崖得[14]五更咁长。（初更鼓）响自樵楼，只见一轮新月似银钩。月有咁明星亦咁皎，正是愁人对月越添愁。可恨天涯远隔难去问候，又无两翼怎样身抽？纵有龙肝凤腿我亦难入口，泪滴如珠哭对斗牛[15]。（二更响）月窥窗，临风远祝祝上我皇。古话吉人自有天相，能占勿药定必安康。天□真主凭天资，他日宪政成立国祚绵长。保党人人都系咁想，想着一个崖门[16]千总姓自馨香。新会紊□同一样，不枉我十年起义个副[17]官瘾心肠，况且我生得头大面圆君子相。谁肯让？勤王须应赏，他日封妻荫子得意洋洋。

<div style="text-align: right;">1907 年 12 月 30 日</div>

【注释】

[1] 睇见：看见。
[2] 形容：样貌。
[3] 槁灰：槁灰，形容憔悴的样子。
[4] 咁样：这样，那样。咁，指示代词，这么，那么。
[5] 咕话：同"估话"，以为。
[6] 冇日：没有一日。
[7] 话：说。
[8] 个班：那班。
[9] 唔：不。
[10] 吓：同"下"。
[11] 点样：怎样，怎么样。
[12] 个阵：那时候，那时。
[13] 快快：形容不满意、不高兴的神清。
[14] 点崖得：怎么忍得。点，怎么。崖，应作"捱"。
[15] 斗牛：二十八宿中的斗宿和牛宿，常用于借指天空。
[16] 崖门：衙门。
[17] 个副：那副。

17. 亚保哥叹五更

<div style="text-align: center;">佚名</div>

三更鼓，月在中天，左思右想不成眠。亏我[1]未能如勾践，尝粪如何得近身边。天意未许从人愿，忠心可表佛神前。若将药到春回身康健，叩谢神祇我占先。正是有情未免谁能遣，使我周身唔遂[2]点[3]当安然。四鼓

响，月斜西，愁人怕听杜鹃啼。忧思百结凭谁解，忉眼难分路高低。但愿我皇离病体，犹如大旱盼云霓。但愿扁鹊重生赐妙剂。心意紧。开五鼓，鸡既鸣，月沉无影只见天星。人生最怕身染，膏肓一人药石无灵。生死虽然云有命，尽其臣道理所当应。况我会党堂堂名宪政，忠君爱国四海扬名。此番[4]若不打电回朝来把架顶[5]，又怕贻人耻笑羞辱明经。静言思之无乜[6]捷径。不用惊，绸缪今已定。等我报知有为总长[7]咯，睇佢[7]点化章程。

1907年12月31日

【注释】

[1] 亏我：可怜我。
[2] 唔遂：不遂。
[3] 点：怎么。
[4] 此番：这回。
[5] 把架顶：即"顶架"，支持。
[6] 无乜：没有什么。
[7] 有为总长：指康有为。
[8] 睇佢：他看。睇，看。佢，他。

18. 奴隶性

佚名

奴隶性，我实在见难明，出于无奈，等我再讲句过[1]汝听。点解[2]人地话[3]猎胡，乜[4]汝偏偏咁[5]气头。重话[6]将来立志，睇吓[7]几咁[8]和平，声声都话圣主仁慈，祝颂外姓。实在认他人父，乜事[9]汝得咁懵丁[10]。既属系汉胄堂堂，宗旨要正。点好话[11]奴颜婢膝，媚住个专制清廷。听吓咁多独立钟鸣，轰极汝重昏昏不醒。快的[12]尽头结颈，睇住[13]我民族中兴。你咪估[14]基础未成，就话我空言无影。记得长亭起义，与共织席嘅[15]神灵。况且我地[16]四万万的人群，声齐响应，操必胜。英雄真可敬，还望个的[17]奴心未脱，快的换转性情。

1908年1月25日

【注释】

[1] 过：表示动作的对象，相当于"给"。

［2］点解：为什么，什么原因。
［3］人地话：别人说。话，说。
［4］乜：怎么，为什么。
［5］咁：指示代词，这么，那么。
［6］重话：还说。重，还。
［7］睇吓：看下。睇，看。吓，同"下"。
［8］几咁：多么。
［9］乜事：什么事。
［10］懵丁：糊涂，不明事理。
［11］点好话：怎么好说。点好，怎么好。
［12］快的：快点儿，赶快。
［13］睇住：看着。住，动态助词，相当于"着"。
［14］咪估：别以为。咪，别，不要。估，以为。
［15］嘅：结构助词，相当于"的"。
［16］我地：我们。
［17］个的：那些。

19. 年又过左咯

竹天

年又过左[1]咯，又试[2]老左一年。尔睇[3]韶光易去好似过眼云烟。世界系[4]要用心捞[5]，个的[6]邪性又要改变。但系赌吹嫖饮咯，尔切莫痴缠[7]。尔咪估话[8]年少风流应要逍遥[9]，怕尔错脚难翻个阵[10]咪个[11]怨天。尔想吓[12]万水千山嚟到[13]呢处[14]地面。须要坚心宁耐奋勇向前。重怕[15]逝水韶华难以复转，白发催人两鬓边。真正系一刻千金如闪电。唔知[16]点样[17]算，人老何曾转得少年。

1908年2月7日

【注释】
［1］左：同"咗"，动态助词，表示动作完成，相当于"了"。
［2］又试：再次。又，再。
［3］尔睇：你看。尔，你。睇，看。
［4］系：是。
［5］捞：混，谋生。捞世界，谋生活，做生意挣钱。
［6］个的：那些，那种。

[7] 痴缠：缠绵，此处指沉迷。
[8] 咪估话：别以为。
[9] 道：逃，避。
[10] 个阵：那时候，那时。
[11] 咪个：不要。
[12] 想吓：想下。吓，同"下"。
[13] 嚟到：来到。嚟，来。
[14] 呢处：这个地方。
[15] 重怕：还怕。
[16] 唔知：不知。
[17] 点样：怎样，怎么样。

20. 题扇

颖儿

扇呀，乜[1]得咁[2]好命，落在南洋，唔怕[3]秋来捐弃[4]。个种[5]情伤（虞仲句）任得桐叶系[6]咁悲秋，愁个惨象。你就逍遥快活，最爱系夕阳。个阵[7]花容封住魂消荡。总系讲到消魂两字咯，就哙[8]记不得往日嘅[9]深伤。大抵[10]凡系风流，都系无乜[11]感想，只怕情根到处，种落祸秧。唉！亏我[12]贱命一条，唔似得扇你一样。古道人离乡贱，你话[13]几咁[14]凄凉。天涯落魄变了从前相。怨一句飘零，念一句故乡。罢咯，无乜倚向。枉居人世上，不若索性丢开心事，任得佢[15]傀儡登场。

1908年2月8日

【注释】

[1] 乜：怎么，为什么。
[2] 咁：指示代词，这么，那么。
[3] 唔怕：不怕。
[4] 捐弃：舍弃，抛弃。
[5] 个种：那种。
[6] 系：是。
[7] 个阵：那时候，那时。
[8] 哙：同"会"。
[9] 嘅：结构助词，相当于"的"。
[10] 大抵：大概。

[11] 无乜：没有什么。
[12] 亏我：可怜我。
[13] 话：说。
[14] 几咁：多么。
[15] 佢：他。

21. 无限恨哀秋瑾

颖儿

无限恨，有乜[1]谁知？纵然知咯，未免思疑[2]。做乜死未到头，还当系[3]假意。一闻死咯，正晓得伤悲。枉费咁多[4]人，唔解得[5]死呢[6]一个字。点知[7]虽生犹死，重要[8]被雪霜欺。前路茫茫，有边[9]一样可恃。除非死咯，或者有的生机。总系生有咁难，死亦唔容易。只怕闲抛浪掷，似得个种[10]儿女情痴。大抵[11]死得光明，就唔算[12]孤负[13]一世。有的多机会啫[14]，咁就切莫延迟。你睇[15]世界系咁沉迷，已自难到极地。好彩[16]尽我呢点穷心，慰吓[17]故知。边个[18]唔知到[19]艰难，都要侥幸呢一次。唉！凭个死，争炎（日旁）[20]自由气。总系万般心事咯，讲不尽曲折嘅[21]言词。

1908年2月10日

【注释】

[1] 乜：什么。
[2] 思疑：怀疑。
[3] 系：是。
[4] 咁多：这么多。咁，指示代词，这么，那么。
[5] 唔解得：不了解。
[6] 呢：这。
[7] 点知：怎么知道。
[8] 重要：还要。
[9] 边：哪。
[10] 个种：那种。
[11] 大抵：大概。
[12] 唔算：不算。
[13] 孤负：同"辜负"。
[14] 啫：语气词，同"呢"，仅此而已。

[15] 睇：看。
[16] 好彩：幸亏，幸好，好在。
[17] 慰吓：安慰下。吓，同"下"。
[18] 边个：哪个。
[19] 唔知到：不知道。知到，知道。
[20] 炎（日旁）：晱，应作"啖"，口。
[21] 嘅：结构助词，相当于"的"。

22. 可怜哥

颖儿

伤薄命，可怜哥。哥呀，你共奴心事奈乜[1]谁何？奴系心事咁多，哥你亦该怜悯吓我。若系有的多情啫[2]，我就更重要[3]怜哥。哥奴一样同因果，向天何事，抱我地[4]咁样[5]消磨。想必前生铸定今生错。恨不了今时，悔不到当初。总系奴奴已自孤寒[6]过。唔通[7]桃花命薄得咁多，做乜捱尽[8]凄凉，还有咁嘅折堕[9]。伤心情事，点得[10]付落江河。肝肠寸断愁难破。唉，真郁窝（借音），双眉愁似锁，枉费我朝朝暮暮，共哥你去念弥陀。

1908年2月12日

【注释】

[1] 乜：什么。
[2] 啫：语气词，呢。
[3] 重要：还要。
[4] 我地：我们。
[5] 咁样：这样。咁，指示代词，这么，那么。
[6] 孤寒：吝啬，小气。
[7] 唔通：难道。
[8] 捱尽：忍受尽。捱，忍受。
[9] 咁嘅折堕：这样的倒霉。
[10] 点得：怎么能够。

《星洲晨报》
（1909—1910）

《星洲晨报》于1909年8月16日在新加坡创刊，由谢心准、周之贞等革命党人筹办，是一份宣扬革命思想与抨击保皇派言论的报刊。

副刊《警梦钟》主要刊登小说、谐文、杂著、谐谈、鼓吹声、粤讴等。

1. 星洲晨报

辱

　　星洲晨报，想把华侨进入文明。如有败群妖孽，将佢[1]扫清。唔怕[2]佢面厚千层，心又不正，预备三千毛瑟[3]，誓有留情。极力扫尽妖魔，成为安乐境。个阵[4]无人作梗，容易振大汉天声。呢[5]部鼓吹，系[6]想把同胞来唤醒。有时狂歌当哭，有时婉讽社会腐败嘅[7]情性。古道事用人为，非关天命。须醒定[8]，你睇[9]强邻来侵并，若不各筹自立喇[10]，咪话[11]佢瓜分唔成。

<div align="right">1909 年 8 月 16 日</div>

【注释】

[1] 佢：他。
[2] 唔怕：不怕。
[3] 毛瑟：德国枪械制造公司，代指枪。
[4] 个阵：那个时候。
[5] 呢：这。
[6] 系：是。
[7] 嘅：结构助词，相当于"的"。
[8] 醒定：注意，警觉。
[9] 睇：看。
[10] 喇：语气词，相当于"啦"。
[11] 咪话：别说。咪，不要，别。

2. 臭货

丽

　　原本系[1]臭货，点得话[2]唔[3]污糟？要奴洁净，真正系激坏奴奴。做乜[41]一自[5]话我污糟，一自又唔歇咁[6]到？呢阵[7]你个班[8]人到，睇[9]我重[10]苏你唔苏[11]！烂白霍[12]话讲究卫生，唔好[13]堆积粪草，重话厨房各处，咪个[14]积满鸡毛，叫我臭水买樽[15]，勤力打扫。我地[16]污糟惯咯，驶乜[17]你咁心操[18]？自古话腌猪头，又有萌鼻嘅[19]佬，你睇咁多人客[20]，

并冇[21]厌弃分毫,佢[22]怕嘅就咪开嚟[231],我亦唔拉得佢到。爱吞羊肉咯,又怕乜身臊?唉!劝你咪咁担心,唔理重好。等我揸定个鸡毛扫,见你亲就打你,睇你敢唔敢把我嘈[24]。

<div align="right">1909年8月17日</div>

【注释】
[1] 系:是。
[2] 点得话:怎能说。
[3] 唔:不。
[4] 做乜:做什么,为什么。乜,什么。
[5] 一自:一边。
[6] 咁:指示代词,这么,那么。
[7] 呢阵:现在。
[8] 个班:那班。
[9] 睇:看。
[10] 重:还。
[11] 苏你唔苏:理你不理你。苏,理睬。
[12] 白霍:骄狂轻浮,爱出风头。
[13] 唔好:不要,别。
[14] 咪个:不要。
[15] 樽:瓶子,花瓶。
[16] 我地:我们。
[17] 驶乜:同"使乜",用不着,不需要。
[18] 心操:操心。
[19] 嘅:结构助词,相当于"的"。
[20] 人客:客人。
[21] 冇:没有。
[22] 佢:他。
[23] 开嚟:出来,指嫖客到江面上的青楼作乐。
[24] 嘈:吵。

3. 听钟声[1]

<div align="center">忍生</div>

晨钟响。想你梦醒黄粱。梦里咁糊涂点你酌商。你睇四万万嘅同胞。梦醒嗽样就……晨钟唔□醒实在□你心伤我地□□与共钟声都□□嘅嘅想

象。□人天知到国破家亡。满眼阴霾须要扫燥。同胞协力跳□□□。长夜漫漫天色快亮。……

1909 年 8 月 21 日

【注释】

[1] 此讴报刊原文部分文字模糊难以识别，有待校勘，只做记录，不做注释。

4. 将近打醮

辱

将近打醮[1]，问哥你知无？讲究话系[2]咪[3]□，就要俾妹[4]斩刀。莫话将近签镖[5]，你就一味[6]懒到。年年都系如是咯，今日又点[7]做得话无？睇吓[8]我地[9]姊妹咁[10]欢迎，都系望你嚟[11]进宝。想造番薯大少，又点好话不拔分毛？若果[12]系只顾住个荷囊，我就不必认你系相好。试问呢个[13]大日子，边一个[14]话唔心操？我摆白[15]个心肝，都系全凭你的熟佬。唉！若做守财虏[16]，咪学人花界流连，日日咁样去蒲。

1909 年 8 月 30 日

【注释】

[1] 打醮：集体祭奠神灵。

[2] 话系：说是。

[3] 咪：不要，别。

[4] 俾妹：女佣。

[5] 签镖：签镖单。

[6] 一味：总是，一直。

[7] 点：怎么，为什么。

[8] 睇吓：看下。睇，看。吓，同"下"。

[9] 我地：我们。

[10] 咁：指示代词，这么，那么。

[11] 嚟：来。

[12] 若果：如果。

[13] 呢个：这个。

[14] 边一个：哪一个。

[15] 摆白：明摆着。

[16] 守财房：守财奴。

5. 吊某保皇党

刃怅

（仿夜吊秋喜体）

听见尔话[1]死，我实在见开眉[2]，何苦轻生得咁痴？尔为保皇党死心我亦唔怪得尔，死因花柳叫[3]我怎不笑嘻嘻。尔平日共我相交[4]亦曾同我讲句，话把华侨名字报与左口鱼[5]知，往日个种[6]狼心丢了落水，纵有金钱骗尽亦带不到阴司。可笑尔系龟儿折堕[7]一世，在保皇党内冇日开眉。尔名叫做抵死[8]，只望当龟还有喜意，龟胶时熬常被恶人欺。可恨个的[9]同党系无力春风唔共尔争得啖气[10]，今遭天戮葬在黄坭[11]，倘或未除毒性尔便频须寄。或者尽吓尔呢点[12]狼心害吓故知。但系尔妾侍咁少年买仔又咁细。枕冷衾寒我邓佢几咁[13]悲凄。个阵[14]尔青山白骨唔知凭谁祭，再搽如意油取泪效个只杜鹃啼。尔同党未必有个知心来共尔掷纸，清明空恨个页纸钱飞。罢咯，不若当尔系盲龟来送尔入寺，将尔狼心割去不再仗官府扶持。尔若毒性除清我就将尔罪恕，等尔转过来生再不作龟。倘若坏脑不除一定再罚尔落花粉地，折你来生为女且作客妻！个阵尔野性仍或不驯我有对待尔嘅法子。须紧记[15]，知道我地[16]恩和义，讲到作怅两个字，一定把尔碎剐凌迟。

1909年9月17日

【注释】

[1] 尔话：你说。
[2] 开眉：形容开心、喜悦。
[3] 叫：同"叫"。
[4] 共我相交：和我交往。
[5] 左口鱼：比目鱼。
[6] 个种：那种。
[7] 折堕：倒霉，遭罪。
[8] 抵死：该死，活该。
[9] 个的：那些，那种。
[10] 争得啖气：争得一口气。啖，口。
[11] 坭：同"泥"。
[12] 呢点：这点。

[13] 几咁：多么。

[14] 个阵：那个时候。

[15] 紧记：同"谨记"，指千万要记住。

[16] 我地：我们。

6. 岭南酒楼广告[1]

 岭南酒楼八月十三日开市，承办茶会点心，结婚礼饼，公宴酒席，明炉乳猪，挂炉烧鸭，夜菜俱全。

 新家伙，呌[2]做岭南楼。呢间[3]茶居酒馆百味珍馐，座在牛车水街[4]街市口，门牌第十号个处焕彩新猷。家下[5]世界开通商业竞斗，我想在姑苏地步独占优，就把新理发明来考究。特聘名厨自广州，向在中国酒楼夸妙手，粤商奖赏有名头。重有[6]陈列文明楼阁通透，胜过电机风扇系我处的风兜。煤灯吐艳光明。何殊月府任你遨游。倘携眷属光临否，男女厢房以预备应酬。若系[7]行乐及时花酌酒，局信通传确系自由。中西饼食新奇有，谓佢[8]久留欧美遍历寰球。你睇下[9]样样维新兼革旧，设使别间比较有谁俦[10]？讲□招呼相待厚，名伴殷勤礼义周！喂，好朋友，予言不谬，赞野脍炙人口，正逢佳节须预早定菜庆贺中秋。主人欢迎齐额手，但愿诸君光顾车马停留。

<div align="right">1909 年 9 月 27 日</div>

【注释】

 [1] 此为岭南酒楼广告，在 1909 年 9 月 27 日、28 日、30 日，10 月 2 日、4 日、5 日、7 日均有刊登，不再重复录入。

 [2] 呌：同"叫"。

 [3] 呢间：这间。

 [4] 牛车水街：新加坡唐人街，因早年居民用牛车运水而得名。

 [5] 家下：现在。

 [6] 重有：还有。

 [7] 若系：若是，如果。

 [8] 佢：他。

 [9] 睇下：看下。

 [10] 俦：相比。

7. 奴系有意

劈保

嘲近代圣人之求见洵贝勒也[1]。

奴系[2]有意，君呀乜你咁无情[3]？咁耐[4]至望得你开来[5]，做乜[6]总有一句倾。况且见而亦兴隆，唔系[7]分明将我整。致使我为哥情热，日亦忘形。舍得[8]你唔系财雄势大，我亦唔紧你箇的[9]瘟病。你估[10]我地[11]飘泊青楼，总有一对眼睛。不过想你相逢一面，好把甜□□。他日得你带妹埋□，我酒有势乘。我唔系想□年少风流，你驶乜[12]烂咁醒，累得我跟随船上，佢[13]重[14]一个阔佬[15]□应，惊到风流两字，你驶忧我无人应。我地瘟佬成堆，说话又机灵，总系靓仔，虽则系[16]好瘟，佢□□唔及你咁盛，故此我就想借桥过海，不过当你系庚丁。点估[17]你唔□我嘅[18]网罗，重抵制到绝百，整得我想声唔□得，关你亦唔成。我想话[19]嬲过呢一场[20]，就索性唔把你人情领。总系心心唔舍得，重要出过第二度奇兵。罢咯，我一味[22]拼命死嫑[23]（下平），唔怕你唔晓转性。任得你清清正，你唔系心如铁石，问你点抵得住我呢一种[21]风情。

1909年12月16日

【注释】

[1]此句中，"近代圣人"指康有为，人称"南海圣人"。"洵贝勒"指清贝勒爱新觉罗·载洵，醇亲王奕譞第六子，光绪帝之弟。1909年筹办海军大臣，并赴欧美考察海军。

[2]系：是。

[3]乜你咁无情：为什么你这么无情。乜，怎么，为什么。咁，指示代词，这么，那么。

[4]咁耐：这么久。

[5]开来：出来，指到江面上的青楼作乐。

[6]做乜：做什么，为什么。

[7]唔系：不是。

[8]舍得：假如，如果。

[9]箇的：同"个的"，那些，那种。

[10]估：猜想，猜测。

[11]我地：我们。

[12]驶乜：同"使乜"，不需要，用不着。

[13] 佢：他。

[14] 重：还。

[15] 阔佬：财主，阔气的人。

[16] 虽则系：虽然是。

[17] 点估：谁料到，怎料。

[18] 嘅：结构助词，相当于"的"。

[19] 想话：想要，打算。

[20] 嬲过呢一场：纠缠过这一次。

[21] 呢一种：这一种。呢，这。

[22] 一味：一直，总是。

[23] 翳：郁结，憋闷。

8. 由得你笑

慧观

（所有韵脚俱读俗音）

由得你笑，我一味唔听[1]。贪图风月，箇的[2]系[3]大众人情。你有你嘲，我重话[4]你唔生性[5]，唔通[6]为因年老，就要禁止开愿。况且老契[7]咁[8]□，容貌又咁靓，你睇[9]亚乜潮（仄音）潮咁样，你估好易生成。你话我年老风流，点恨得我有桃花命，我自己虽然年老，箇仔实在年轻。大众同席饮杯，何苦□得咁正。呢处[10]外洋地面，你估重学广州城。况且我有咁大箇人，边箇唔知[11]我闹到绝顶。就系颠连花涧，亦有边箇敢开声。罢咯，我劝你地[12]咪讲咁多[13]，唔驶大众激颈[14]。我晚晚都冇人嚟[15]啊，任得你如何嘲骂，我只当你说话唔灵。

<div style="text-align:right">1910 年 1 月 25 日</div>

【注释】

[1] 一味唔听：总是不听。一味，总是，一直。唔，不。

[2] 箇的：同"个的"，那些，那种。

[3] 系：是。

[4] 重话：还说。

[5] 唔生性：不懂事，没出息。

[6] 唔通：难道。

[7] 老契：情人。

[8] 咁：指示代词，这么，那么。

［9］睇：看。
［10］呢处：这个地方。
［11］边箇唔知：哪个不知道。箇，同"个"。
［12］你地：你们。
［13］咪讲咁多：不要说这么多。咪，不要，别。
［14］唔驶大众激颈：用不着让民众生气。唔驶，同"唔使"，用不着。激颈，令人生气。
［15］冇人嚟：没有人来。冇，没。嚟，来。

9. 年又已过

慧观

年又已过，君呀你知无？你睇[1]三百六十如韶光，好似逝水浩不久又是春去秋来容乜易老？不若趁此大家年少，勉力去做个人豪。国家嘅[2]事本要人人做。你妹都肯出深闺，君呀你更要立志高！况且今日国亡家破，边一个话唔知到[3]？做乜[4]虽然知到，都不晓去共整征袍？奴隶嘅凄凉，你亦都知道个种[5]味道。噉[6]就好发奋为人，尽力去捞。你日夜对妹虽则系[7]痴情，总系依[8]自懊恼。唉！点算[9]好，将日嚟[10]问肚，点得[11]佢[12]去殷勤国事，就免驶我咁心劳[13]。

1910年2月16日

【注释】

［1］睇：看。
［2］嘅：结构助词，相当于"的"。
［3］边一个话唔知到：哪一个说不知道。边，哪。话，说。唔，不。知到，知道。
［4］做乜：做什么，为什么。
［5］个种：那种。
［6］噉：这样，那样。
［7］虽则系：虽然是。
［8］依：你。
［9］点算：同"点办"，怎么办。
［10］嚟：来。
［11］点得：怎么才能够。
［12］佢：他。
［13］免驶我咁心劳：免得让我这么劳累。驶，同"使"。咁，指示代词，这么，那么。

10. 吊督军

□

听见你话[1]死,真听乜[2]思□。□地□属含冤,我亦尽知唔系[3]做得满洲嘅[4]军人,早知到[5]你唔系得□死,况且今日死成咁[6]惨,问你有边一个[7]扶持,可惜你数载辛勤,丢了落水。横枝岗上遍野骸尸。虽则你地[8]英雄自负,死亦寻常事,总系无辜惨死。你就死亦死得非时。况且你罪既无名,就唔着将你噉处置[9]。可恨佢[10]的做官人仔[11],事太怀私。试问你此次风潮,系因□所至。因为佢误疑革□,就把你叛逆为词。重有[12]个的[13]旗人嫉妒系心难已。故此乘机报复,把你众欺。你今日枉死在九泉,谁共□争得番啖气[14]。唉,真无味,冤仇须紧记[15]。待等来生再世或者有报复嘅时期。

1910年3月14日

【注释】

[1] 话:说。
[2] 乜:什么。
[3] 唔系:不是。唔,不。系,是。
[4] 嘅:结构助词,相当于"的"。
[5] 知到:知道。
[6] 咁:指示代词,这么,那么。
[7] 边一个:哪一个。
[8] 虽则你地:虽然你们。虽则,虽然。你地,你们。
[9] 唔着将你噉处置:不该把你这样处置。噉,这样,那样。
[10] 佢:他。
[11] 人仔:男儿,男子。
[12] 重有:还有。
[13] 个的:那些,那种。
[14] 争得番啖气:争回一口气。番,回。啖,口。
[15] 紧记:同"谨记",指千万要记住。

11. 流血泪

云汉

声请开国会者听。

流吓血泪，去请国会减短的时期，你睇[1]憎王奴性，手段得咁[2]污卑，全日希望成灰。你知到[3]未，任你膝头跪烂，佢[4]亦不算为奇。况且汉满界限分得咁清，叫[5]佢权又点□□得过□。睇你生成奴性，总有独立嘅[6]根基，只为假请愿名词。王又都揾[7]得□咁地□。但得至金钱到手，就喜笑开眉。信世情会一听，都俱几咁[8]好味。总系[9]求荣反辱，重赶你□□。来去就夸今日实得成□。这乜□□得咁掉忌，佢一味唔揪唔採叫你点□□为。呢阵[10]番去[11]又系咁艰难。唔□又都无地可企，徘徊关外只可自怨时□。唉，我劝句你的亚，唔好[11]咁自重，往事都唔□，不若为国自立，早把苦留□□。

1910年3月24日

【注释】

[1] 睇：看。
[2] 咁：指示代词，这么，那么。
[3] 知到：知道。
[4] 佢：他。
[5] 叫：同"叫"。
[6] 嘅：结构助词，相当于"的"。
[7] 揾：找。
[8] 几咁：多么。
[9] 总系：只是。
[10] 呢阵：现在。
[11] 番去：回去。
[12] 唔好：不要，别。

12. 清明节

狷

佳节到，又是清明。汉族遗风，本有踏青，最好杏花村里尝春茗。玉壶赏雨系雅士幽情，我想游子思家俱系惯性。当此清明时节怎不心惊。况且我地[1]国破家亡长堕苦境，个点[2]国仇家恨实在萦萦。试睇[3]祖宗坟墓人皆省。可知佢[4]关怀种族念念思兴。我愁绪萦怀怕对住阳春景。唉！须猛醒，中原何日定，祖鞭未着空对住一水盈盈。

1910年4月6日

【注释】

[1] 我地：我们。

[2] 个点：那点。

[3] 睇：看。

[4] 佢：他。

13. 三月十九

盲公

三月十九，君呀你好记在心头。年年今日，我实在见心忧。今日系崇祯殉国，试问你曾知否，佢[1]在箇处[2]煤山自缢，系[3]咁[4]恨悠悠。讲起亡国嘅[5]凄凉，我眉就会皱。故此时逢今日，便觉泪难收。况且三百余年，咸苦也受到够，问句汉家遗裔，为乜[6]来由，大抵[7]国既亡时，身就恶[8]救。想起煤山个段痛史，我就很难休，可惜君你唔[9]明种族，重话[10]天恩厚，日日咁天皇明圣，不识半点恩仇。爱国总要真心，唔着假枷，若然假枷，便是不知羞。你真系爱国为心，应要想透今时今日，就系纪念当头，做乜系国耻都唔知。知到[11]万寿，等到满皇生日，重礼周周。唉！我感事伤时，难忍受。十九系十九，你睇[12]一年容易，就要及早筹谋。

1910 年 4 月 28 日

【注释】

[1] 佢：他。

[2] 箇处：同"个处"，那处。

[3] 系：是。

[4] 咁：指示代词，这么，那么。

[5] 嘅：结构助词，相当于"的"。

[6] 为乜：为什么。乜，什么。

[7] 大抵：大概。

[8] 恶：难，难以。

[9] 唔：不。

[10] 重话：还说。

[11] 知到：知道。

[12] 睇：看。

14. 打乜主意

桔

打乜主意[1]，重使乜思疑[2]。你揾[3]丁手段早有人知。我估话[4]识透你嘅[5]机关，你唔敢[6]再到叻地[7]。点想[8]你走投无路，又会番嚟[9]。呢阵[10]你想再揾丁伯的金钱，唔系乜易[11]。我地[12]华侨大众，都识透你是和非。往日你仗着恬哥还有指拟，请安打电乱说言词，独惜同胞血汗，尽充入你私囊里。唔怪你尽情挥霍，任意开支，呢阵你眼泪长流，人地[13]亦唔多在意。况且你党人交閧[14]，实恶支持。你又话不久就召你回京，做乜总唔见又件事，唔通[15]你又撚[16]恭辞北上把人欺。我劝你早日隐面埋头，唔好[17]咁厌世。唉！前世鬼，等我打开你个臭历史嚟睇[18]，我问你个面上有几层皮。

1910年5月23日

【注释】

[1] 打乜主意：打什么主意。乜，什么。
[2] 重使乜思疑：还用不着怀疑。重，还。使乜，用不着，不需要。思疑，怀疑。
[3] 揾：找。
[4] 估话：以为。
[5] 嘅：结构助词，相当于"的"。
[6] 唔敢：不敢。
[7] 叻地：指新加坡，中国侨民称新加坡为石叻、叻埠。
[8] 点想：怎么想到，没想到。
[9] 番嚟：回来。
[10] 呢阵：现在。
[11] 唔系乜易：不是什么容易的。
[12] 我地：我们。
[13] 人地：别人。
[14] 交閧：互相争斗。閧，同"哄"。
[15] 唔通：难道。
[16] 撚：玩弄，作弄。
[17] 唔好：不要，别。
[18] 嚟睇：来看。

15. 激得我咁透

暗箭

激得我咁透[1]，总不顾住吓[2]人嬲[3]。数完一日，佢[4]又试递日翻流，我地点样子做人[5]，劝你唔[6]讲亦罢就。试睇[7]青楼妓女，边个[8]不把人勾？况且人客咁多[9]，嚟极都重有[10]。佢既肯把钱财花散，我便要手段温柔。我地做到皮肉生涯，边个唔系因个柳手[11]。若果[12]我钱财够叹，重驶乜[13]向处嚟枭。亚丁[14]亦系佢自己埋嚟[15]，唔系我去嬲（读去声，叶俗音，言乞求也）。试问牛唔饮水，点扯得下牛头。我驶尽人客一万八千，亦无劳到你口。驶乜眼紧[16]得咁凄凉，把我秤抽[17]。我地摆白嚟捞[18]，怕乜你闹臭。你即管[19]唔停声，我亦即管去应酬。重有晚晚出台，台脚有八九。点恨得我瘟佬成堆，要把我候（读上平声）。呢阵[20]我白水[21]已自斩得咁多，亦唔怕你同我作斗。超，唔生锈。即管闹到够，我地做得青楼老举[22]，就系烂极我都唔愁。

1910年5月30日

【注释】

[1] 激得我咁透：刺激我这么彻底。咁，指示代词，这么，那么。透，充分，彻底。

[2] 吓：同"下"。

[3] 嬲：恼火，生气。

[4] 佢：他。

[5] 我地点样子做人：我们怎么做人。我地，我们。点样子，怎么。

[6] 唔：不。

[7] 睇：看。

[8] 边个：哪个。

[9] 人客咁多：客人这么多。人客，客人。

[10] 嚟极都重有：再来都还有。嚟，来。重，还。

[11] 边个唔系因个柳手：哪个不是因为所作所为卑劣。边个，哪个。唔系，不是。个柳手，所作所为卑劣。

[12] 若果：如果。

[13] 重驶乜：还哪用。驶乜，同"使乜"，用不着，不需要。

[14] 亚丁：既无知识又无本事的人。

[15] 埋嚟：过来，靠近这边来。

[16] 眼紧：小气，吝啬。

[17] 把我称抽：把我挑剔。称抽，即"抽称"，挑剔，指责。

[18] 我地摆白嚟捞：我们明摆着来谋生。摆白，明摆着。捞，谋生。

[19] 即管：尽管，只管。

[20] 呢阵：现在。

[21] 白水：白银，泛指钱财。

[22] 老举：妓女。

16. 唔好死得咁易

狷

（讽某代表也）

唔好死得咁易[1]，死要死得分明，恐死错番嚟[2]，就哙[3]悔恨不胜。虽则系[4]世飘蓬生死亦本冇[5]定，总系纵然咯，亦要死得芳名。我睇[6]你媚骨生原系软性，求人而死做乜[7]得咁身。虽系好佬[8]只有一人当作心肝绽，系佢[9]无心侯（上平声）你，你就咪[10]痴情，好死嘅[11]唔知几多[12]又唔见你命。做乜偏偏为着个冇心人客[13]。死声声，既系条命咁轻都唔知几死症。唉，需要醒，死时虽目瞑，他黄泉路上要你入去个过柱死城。

1910年6月8日

【注释】

[1] 唔好死得咁易：别死得这么容易。唔好，不要，别。咁，指示代词，这么，那么。

[2] 番嚟：回来。

[3] 哙：同"会"。

[4] 虽则系：虽然是。系，是。

[5] 冇：没有。

[6] 睇：看。

[7] 做乜：做什么，为什么。

[8] 好佬：好男人。

[9] 佢：他。

[10] 咪：不要，别。

[11] 嘅：结构助词，相当于"的"。

[12] 唔知几多：不知道多少。

[13] 人客：客人。

17. 端阳节

狷

佳节到，正值端阳，人人庆祝我独伤悲。照眼榴花频眼映，人话[1]萱草忘忧，重[2]更惹我断肠。山河破碎，增惆怅。二百余年，迥异风光，佢呢个月[3]就系胡虏入京，驱逐李闯，从此山河断送，就国破家亡。个阵[4]汉民惨死，难言状。总有丝能续命，怎阻得鞑子刀枪？可能总无益智，尽把胡氛荡，艾旂蒲剑[5]，□是□□，更恨臣节□□。慰□□当日端午嘅情形，实在成了惨象。唉！□□怆，虏廷何日丧。每到天中佳节，就令我种族难忘。

1910年6月11日

【注释】

[1] 话：说。
[2] 重：还。
[3] 佢呢个月：他这个月。
[4] 个阵：那个时候。
[5] 艾旂蒲剑：端午节在门上挂艾蒿、菖蒲的习俗，名称"艾旗蒲剑"。旂，同"旗"。

18. 真正失运

笑

真正失运，想起就觉伤神。做乜[1]运倒时乖[2]，得咁十二分，想起我自从落寨[3]，都算系称平稳，斩尽咁多人客[4]，都未惹过半句时文[5]。虽则人地话[6]我口刁，总系[7]我容貌起粉，就俾[8]奴奴闹句，都未必当作为真。点估[9]一旦灾临，唔共往阵，三言二语，噉[10]就累得我吓散三魂。早知到[11]你系咁无情，我亦唔该将你噉撚。即估话[12]花言笑语，借此戏谑吓郎君。点知[13]你火气咁高，皮气又咁紧，立刻把恩情斩断，当我系陌路边人。可惜我系女流，唔共得你对等。倘使我气力无亏，亦未必战败过你枝军。呢阵[14]被你痛打一身，只算系奴嘅不幸。唉，偷自恨，前情休再问，只可叹一句郎君薄幸，怨一句自己沙尘。

1910年10月8日

【注释】

[1] 做乜：做什么，为什么。
[2] 倒运时乖：倒霉不顺。
[3] 落寨：做妓女。
[4] 咁多人客：这么多客人。咁，指示代词，这么，那么。人客，客人。
[5] 时文：新鲜话，话语。
[6] 人地话：别人说。
[7] 总系：只是。
[8] 就俾：即使。
[9] 点估：谁料到，怎料。
[10] 噉：这样，那样。
[11] 知到：知道。
[12] 估话：以为。
[13] 点知：怎么知道。
[14] 呢阵：现在。

19. 明是系血

亚孙

以血书请愿者听者。

明是系[1]血点点，咁[2]红浓，写到淋漓痛快，至写得尽情衷。我写书用血，可知到[3]我心头痛。更不止一缄情泪，系带住血殷红。任佢[4]肝肠铁石，见此亦心情动。你均是带我埋街[5]，早晚也要入宫，何苦日延一日，噤住我归何用。要等到九年带我，个阵[6]已老尽花容。就俾[7]你到时系带，亦是唔中用。恐怕个日埋街，就是个日送移。况且你系借端延宕，当作我系婴儿弄，我心柱用，不是真情种。我呢纸血书和泪咯，系请你早定远从。

1910年10月29日

【注释】

[1] 系：是。
[2] 咁：指示代词，这么，那么。
[3] 知到：知道。
[4] 佢：他。
[5] 埋街：上街，从良。
[6] 个阵：那个时候。
[7] 就俾：即使。

《四州日报》
（1910）

《四州日报》由革命派于1910年10月6日在吉隆坡创办，除星期日外每日出版。"本报之设原为开通风气，提倡民族起见""以传达文明、翊替公益为主体"①，头版主要刊登报社相关信息（如各埠代理、本报启事）、广告等，第一页刊登社说、班本、粤讴、杂著、说部、谐著等。1910年12月16日，因内部人事、财政等问题停刊。

报名中的"四州"，主要指森美兰、雪兰莪、彭享、霹雳四州府。

① 《四州日报》，1910年10月8日，头版。

1. 针易摸

亚嘅

针易摸,至恶摸系郎心[1],你心肝偏正,叫[2]我点样子[3]跟寻?反骨你妹见尽许多,情性亦知到[4]好稔[5]。有的当初情义,重[6]整得深深。点晓佢[7]一味情深,实系将我去噤。假情假意,佢重笑口吟吟,一旦反面起来,谁一个料到佢哙噉[8]?若然料到咯,点肯共佢[9]住到而今?呢阵[10]往事不追,总系来者就要细审。情不禁,想起亦心寒。怀君呀,我中过一回毒计,处世就越发深沉。

1910 年 10 月 10 日

【注释】

[1] 至恶摸系郎心:最难了解的是郎君的心思。至恶,最难。系,是。
[2] 叫:同"叫"。
[3] 点样子:怎样,怎么样。
[4] 知到:知道。
[5] 稔:熟悉。
[6] 重:还。
[7] 点晓佢:怎懂得他。佢,他。
[8] 哙噉:会这样。哙,同"会"。噉,这样,那样。
[9] 点肯共佢:怎么愿意和他。共,和,跟。佢,他。
[10] 呢阵:现在。

2. 断肠语

浣雪

断肠语,劝不转君家,点解[1]塞心成噉[2],总不记念吓中华。咪话[3]地覆天翻,唔[4]理亦罢,安居海外,任得中国点样[5]俾[6]人虾(借音)[7]。须晓到落叶归根从古有话,好极异乡为客,点好得过共话桑麻?政府系异族操持,唔共得我顶架[8]。净顾住提防家贼,任得俾外国瓜分,中国而家[9]险过盲人骑瞎马,你睇[10]列强虎视,只只都伊起棚牙[11]。除是国民军起,克复番华夏,物归原主,就有个敢哩喇。君你往日咁[12]精乖,做乜[13]

唔哙想吓[14]？帮吓手都唔怕，咪个[15]甘为牛马，变阻四脚扒扒。

1910年10月22日

【注释】

[1] 点解：为什么，什么原因。

[2] 噉：这样，那样。

[3] 咪话：别说。咪，不要，别。

[4] 唔：不。

[5] 点样：怎样，怎么样。

[6] 俾：让。

[7] 虾（借音）：欺负。

[8] 顶架：支持，支撑。

[9] 而家：现在。

[10] 睇：看。

[11] 伊起棚牙：露出整排牙齿，比喻凶猛的样子。棚，排（用于牙齿）。

[12] 咁：这么，那么。

[13] 做乜：做什么，为什么。

[14] 唔哙想吓：不会想下。吓，同"下"。

[15] 咪个：不要。

3. 过三秋

凤兮

容乜易[1]，又过阻个三秋。真正系光阴似箭，岁月如流。君呀，不久又至冬来，寒气渐透。做乜[2]你衣单天冷，重[3]不记起买归舟？亏我[4]十指辛勤唔歇，到手寒衣缝便欲寄无由。天涯远隔点晓[5]你往何方走。恐防寄失错俾[6]别人收，又怕你异乡为客呤恋残花苑。家鸡唔颜净向往野鹜交游。你睇[7]堂上亦有双亲，奴替汝伺候。知唔知到[8]，父母为其疾之忧？况且君系咁青春，奴正系二九[9]，香衾辜负，讲乜野[10]封侯。如果系未灭匈奴，唔讲到顾后。国□亡家誓灭满洲。噉样立心，奴就替你讲完，即使空房独守，也不望你回头。总怕借此为名，天咁秕谬[11]。有家唔顾噉就令我心嬲[12]。怕乜拼个良心称句誓口，真情还系假苟，任得你归唔归去都要寄我一纸书邮。

1910年10月26日

【注释】

[1] 容乜易：多容易。

[2] 做乜：做什么，为什么。

[3] 重：还。

[4] 亏我：可怜我。

[5] 点晓：怎知道。

[6] 俾：让。

[7] 睇：看。

[8] 知唔知到：知不知道。知到，知道。

[9] 二九：十八，比喻美好的青春时代。

[10] 乜野：什么。

[11] 秕谬：同"纰谬"，错误。

[12] 心嬲：生气，恼火。

4. 连夜雨

楚 狂

连夜雨，落得好阴于。听见簷前断续，触起我心慈[1]！你睇[2]几多[3]车轨，坏在连绵雨。行不得也哥哥[4]，恨煞雨丝。未必你有意送秋，唔舍得[5]歇住，抑或系秋行春令，要落到水浸街衢。古道好雨知时，分吓节序，点解[6]而今乱落，总总唔拘。亏我[7]问天无语，独把残灯对。想起天时人事，两样都恶计归除，点得[8]借阵东风，吹散我地[9]愁思去。云开雨霁，免至[10]路滑得咁崎岖！若系东风无力，替不得人分害，咁就晴淋由在汝，一味水哉何取，窃叹会变其鱼。

1910 年 10 月 31 日

【注释】

[1] 心慈：心软。

[2] 睇：看。

[3] 几多：多少。

[4] 行不得也哥哥：拟鸟鸣声，鹧鸪的啼叫声类似"行不得也哥哥"，表示行路难，以及离别的惆怅。

[5] 唔舍得：不舍得。唔，不。

[6] 点解：为什么，什么原因。

[7] 亏我：可怜我。

[8] 点得：怎么才能够。
[9] 我地：我们。
[10] 免至：免得。

5. 真可喜

接舆

（事见日前本报）

真可喜，我地[1]华侨，文明婚礼两次担标。茂盛港与及彭亨[2]，前后映照，改良风俗，赖此两地迢迢。好在不约而同，嚟得咁乔（仄声读）[3]，不先不后，都系跨凤吹箫。脱尽虚文，行得简妙，自由花发，种落根苗！可见风气渐开，唔系讲笑，提倡有自，就唉发现在今朝。呢会[4]女嫁男婚，唔用讲乜野[5]吉兆，省俭钱财都不少。但愿闻风兴起，继志得整整条条！

1910年11月4日

【注释】

[1] 我地：我们。
[2] 茂盛港与及彭亨：茂盛港，今丰盛港，马来西亚柔佛州东北部渔港。彭亨，今彭亨州，在马来西亚半岛中部偏东，是马来西亚半岛面积最大州。
[3] 嚟得咁乔（仄声读）：来得真巧。
[4] 呢会：这个时候。呢，这。
[5] 唔用讲乜野：不用讲什么。乜野，什么。

6. 辫系要剪

植平

辫系要剪，争在迟先。呢[1]三千烦恼啊，点肯畀佢[2]缡[3]缠，何况系[4]亡国嘅[5]种嚟[6]！讲起就一段古典，真正系国仇深恨似海无边，你睇[7]近日几多[8]志士来倡演，一发起剪辫团体啫[9]，个个就众口同言。就系做工有佢都系唔[10]方便，十个行埋有九话呇阵到巅。着件好的嘅衣衫都畀佢揩得成镜面，甚至局[11]得一头虱嫲[12]咯，你话点得[13]安然？第一我哋[14]华侨最紧要系除左佢天生嘅锁链。王章偶犯，畀个的马打[15]揸住[16]当马咁[17]嚟牵，噉样子[18]羞家，还扎乜野[19]三度纬线？重话[20]滑到黄丝

蚁仔噇都蹦不上佢头前。今日辱到咁交关[21]，重唔思改变，怪不得外人当系猪尾笑我哋条辫，点得大众剪清唔驶[22]我劝勉。唉！休自贱，奴根应要免，咪使[23]月中无谓唎，化费个的剃头钱。

1910年11月29日

【注释】

[1] 呢：这。
[2] 点肯畀佢：怎么肯让他。畀，同"俾"，被，让。佢，他。
[3] 绺：带子，佩巾。
[4] 系：是。
[5] 嘅：结构助词，相当于"的"。
[6] 嚟：来。
[7] 睇：看。
[8] 几多：多少。
[9] 啫：语气词，同"呢"，仅此而已。
[10] 唔：不。
[11] 局：应作"焗"。
[12] 虱嫲：虱子。
[13] 你话点得：你说怎么才能。
[14] 我哋：我们。
[15] 个的马打：那些警察。个的，那些。马打，警察，马来语"mata（眼睛）"的音译词，早期福建华侨对警察的称呼。
[16] 揸住：抓住。
[17] 咁：指示代词，这么，那么。
[18] 噉样子：这样。
[19] 乜野：什么。
[20] 重话：还说。重，还。
[21] 咁交关：这么严重。交关，严重，厉害。
[22] 唔驶：同"唔使"，用不着。
[23] 咪使：别使，别让。

《振南日报》
（1913—1919）

　　《振南日报》创刊于1913年1月1日，由刘照青、张弼士、方壁池等集资创办。同年12月底该报出让股权，由邱菽园承顶后主持经营，并于1914年4月25日起改名为《振南报》，成为新加坡由中国共和党、民主党及统一党联合组建的进步党党报。《振南日报》从创刊起，除星期日及重大节日外，每天出版。

1. 连宵雨

梅

连宵雨，滴沥檐声，寒灯孤枕，好梦难成。自系我郎别后，归乡井，好似银河咫尺，隔住双星。记得昔日枕畔谈心，嫌夜不永。喁喁细语直到太明。个阵[1]海誓山盟，同妹面订。允为援手，不负我我卿卿。今日言犹在耳，未必成虚影，须谛听。望君怜吓薄命。亏我[2]青楼沦落，忍不住涕泪零零。

<div align="right">1913 年 4 月 2 日</div>

【注释】

[1] 个阵：那时。
[2] 亏我：可怜我。

2. 春日暖

梅

春日暖，景色堪亲，逢春花木，恰似美女含颦。睇见陌头杨柳，烟笼紧。庭前桃李，各竞芳芬。万紫千红，香遍远近。枝头啼鸟，镇日频闻。亏我[1]抚景情怀，无限恨。堪叹人难如鸟，负此春温。况且光阴虚度，容易成霜鬓。须自奋，年华休再问，试睇吓[2]春光明媚，岂可甘让他人？

<div align="right">1913 年 4 月 3 日</div>

【注释】

[1] 亏我：可怜我。
[2] 睇吓：看一下。睇，看。吓，同"下"。

3. 你知系咁快散席

经

你知到系咁快散席，就应该咪催我番嚛[1]，免使我两头咁走，上住几

十级楼梯,为兜你个七十二分,累到我成晚挂系,推更抵夜,走到我魂魄都唔齐,点知[2]你静静地就走先,嬲[3]到我魂不附体。若果[4]你第二趟开嚟[5],我就一定把你鸡。哥呀,你若系稍有良心,都唔着揾[6]的敢野制。真翳肺,遇着的敢嘅瘟尸人客[7]啦,真正系不消题。

<div style="text-align:right">1913 年 4 月 4 日</div>

【注释】

［1］番嚟:回来。
［2］点知:怎么知道。
［3］嬲:生气。
［4］若果:如果。
［5］开嚟:出来,指嫖客到江面上的青楼作乐。
［6］揾:找。
［7］人客:客人。

4. 君既有意

<div style="text-align:center">梅</div>

君既有意,重使乜[1]思疑[2],是何濡滞,望你讲过奴知。既系意合情投,当早决议,亏我[3]望穿秋水,早定佳期。近日风闻,君有异志,是否听人唆搅[4],故此昨是今非。细想才貌拣到如君,方且窃喜,未必你寒盟背约,甘做薄幸男儿。若果[5]你唔带得奴奴,惟有厌世主义,岂肯琵琶别抱,大雅贻讥。君呀,总要立实心头,唯一不二。须紧记[6],最要存终始,今日言犹在耳,岂可自食而肥。

<div style="text-align:right">1913 年 4 月 5 日</div>

【注释】

［1］使乜:用不着,不需要。
［2］思疑:怀疑。
［3］亏我:可怜我。
［4］唆搅:用言语拨弄是非,离间人家。
［5］若果:如果。
［6］紧记:同"谨记",指千万要记住。

5. 我唔愿眼见

痴

我唔愿眼见，你个自由婆。睇见你咁徽章革履，惹我恼恨多多。道德全无，真正系折堕[1]，不修帏薄，跌落个欲海深河。手执住一个书包，人估你系上货。点晓到你背夫逃走，得咁啰唆。自由恋爱，个的[2]志愿真相左。今日捕送官司，怕你要受折磨。也你重毫无羞耻，唔知[3]错。唉，真至啯妥。谬种谁人播。呢的咁嘅[4]淫偷风气，实在莫可如何。

1913年4月7日

【注释】
[1] 折堕：缺德，造孽。
[2] 个的：那些，那种。
[3] 唔知：不知道。
[4] 咁嘅：这样的。

6. 风日丽

痴

风日丽。景象咁融和，你睇[1]长堤士女，似织锦穿梭。发鬟如云，行步袅娜。一路哝哝唧唧，戏断离蛾。往日君你读书，侬自把纺织去课。点似今日大家同读，妹妹哥哥。藏修息游，都要同你两个。唉，唔好[2]懒惰，岁序驹光过。人生学业唎，咪俾佢[3]至老正悔恨蹉跎。

1913年4月8日

【注释】
[1] 睇：看。
[2] 唔好：不好。
[3] 佢：他。

7. 春带郎归

佚名

春呀,唔舍得怨你,重多得你带我郎归。怪不得灯花连夜,辉映罗帏。人世会合都有定期,堪笑往日无谓闭翳[1]。独惜春宵唔永,未免恼恨个只晨鸡。此后把别恨离愁,丢落海底。突对菱花,君呀你记否画眉。至好一夜似一岁咁长,等我地[2]谈透往事,真快意。懒剪宜春字。但愿长团春萝唎,誓不分离。

1913年4月10日

【注释】
[1] 闭翳:担忧,发愁。
[2] 我地:我们。

8. 唔好咁放荡

佚名

唔好[1]咁放荡,处处去闲游。见你咁招摇过市,实在心嬲。裤脚抠高,成日乱走。一条辫尾,梳到似老鼠偷油。如果你系请个跟班,又唔系咁两个挽手,做乜[2]频行频讲,一阵眼角吼吼。只顾两个交肱,唔愿人指你背后,真正丑,乜[3]得咁纰谬,整到[4]咁人言啧啧,问你着乜来由。

1913年4月11日

【注释】
[1] 唔好:不好。
[2] 做乜:做什么,为什么。
[3] 乜:怎么,为什么。
[4] 整到:弄得。

9. 不认妻

周

庐山真相,亦认不出是否娇妻。真假难分,有乜话为。一个话佢[1]真,一个又话佢伪,一个监人赖厚,一个硬把佢嚟鸡(鸡苏)。造着咁嘅[2]夫妻,真系无乜[3]所谓。枉你有年余恩爱,共枕同帏。如果确系假时,应份早要抵制,乜事等到而家[4],至话逐佢去归[5]。我睇哩件事情,你不过嫌佢老鬼。真正系,舍得佢年纪细,我怕你馨香祝祷,都要望案举齐眉。

1913年4月15日

【注释】

[1] 佢:他。
[2] 咁嘅:这样的。
[3] 无乜:没有什么。
[4] 而家:现在。
[5] 去归:回去,归家。

10. 开又落

典

开又落,究竟花事如何。你是否金铃遍护,重灿烂过当初。做乜[1]莺巢未稔,就起封姨祸。把名花蹂躏,又要受佢[2]万劫千磨。虽则系流水落花,大抵[3]同一样结果。总有无限柔枝嫩蕊,叫[4]我爱惜得几多多。花界大千,往日我曾见过。今日空剩一片珠海潮声,向边处[5]觅爱河。堪笑一觉扬州,如石火。唉,真正有错。花枝空袅娜,呃阵荼蘼(草头)开徧,都要梦醒春婆。

1913年4月16日

【注释】

[1] 做乜:做什么,为什么。
[2] 佢:他。
[3] 大抵:大概。

[4]叫:同"叫"。

[5]边处:哪里。

11. 心要把定

梅

心要把定,切勿思疑[1]。见你一时一样,实在冇乜心机。记得当日相逢,君似有意,估话[2]早为援手,不再迟迟。况且远近尽知,奴系等你。点解[3]欲前且却,实在觉得跷蹊[4]。你妹今日愁绪万千,都系因为你起。是否你听人唆搅,故此阻悮[5]佳期。我知到[6]你未必系咁薄情,不过因心里有事,总系[7]你有奴心事,尽可话过奴知。早知到唔共你住得埋,不若当初唔识到你。唉!真翳气,夜夜难成寐,累得我两头唔到岸,叫我点一日得开眉。

<div align="right">1913年4月19日</div>

【注释】

[1]思疑:怀疑。

[2]估话:以为。

[3]点解:为什么,什么原因。

[4]跷蹊:即"蹊跷"。

[5]悮:同"误"。

[6]知到:知道。

[7]总系:只是。

12. 今年咁耐

韦

今年咁耐[1],点解[2]总唔见你开嚟[3]。因何你近日,学得咁深闺,莫不是你慌到我呠叫你煎糕,防到破费。所以你卖断西环条路,总唔咁敢到妹处打吓茶围,做成嗷样[4]。哥呀,你亦真无为。你平日阔得咁凄凉,乜一阵就咁堕落鸡。况且一年一躺[5],都已自成为例。唔使计[6],讲到钱财两字唎,你妹亦总唔题。

<div align="right">1913年4月21日</div>

【注释】

[1] 咁耐：这么久。
[2] 点解：为什么，什么原因。
[3] 开嚟：出来，指嫖客到江面上的青楼作乐。
[4] 噉样：这样。
[5] 躺：应为"趟"。
[6] 唔使计：同"唔使恨"，别指望，别提了。

13. 奴去花地

韦

奴去花地，哥呀，你要共我叫便一只火轮船。冇番咁上下，就觉得系寒酸。虽则系相隔一河，唔系几远。总系[1]咁多船艇，唔轻易泊得正花园。散极不过都系有限钱财，就可以派（平）得一转。你既系当搅当行，断冇整得咁冤。世界花花，唔使[2]咁打算。偿了我宿愿，等我还清花债唎，至共你再结过一段花月情缘。

1913 年 4 月 22 日

【注释】

[1] 总系：只是。
[2] 唔使：用不着。

14. 无乜事

韦

无乜[1]事，就劝你咪到长堤，碰着个的[2]新官骑马，你就哈一命归西，俾佢[3]踭死亦冇命嚟填，死左亦真唔抵。近日我地[4]的小民人命，重贱过沙泥，佢阔佬有野一味唔听（平），由得仔乱吠。近日系强权世界，应要避吓个的官威，听（平）见你话要去行街，奴就闭翳[5]，唔着制。近日的新官横暴呀，多半系任意胡为。

1913 年 4 月 23 日

【注释】

[1] 无乜：没有什么。

[2] 个的：那些，那种。
[3] 佢：他。
[4] 我地：我们。
[5] 闭翳：担忧，发愁。

15. 偷自叹

憨夫

偷自怨，怨在当初。恨我无端白白，娶着呢个自由婆，开口就话平等自由，原实不妥，总系[1]既成眷属，未便言多。点估[2]到余欲无言，他竟要干涉到我，一时唔合意，又话要自缢投河。我忍颈[3]就得佢[3]多，佢估我唔哈发火。不若索性与你脱离关系，免得到底恶以收科。今日整到个顶帽系咁辉煌，实在唔睇得眼过。唉，心似火，认真唔系好货。若得佢早些离异喇，我就快的[4]念句弥陀。

1913年4月25日

【注释】

[1] 总系：只是。
[2] 点估：哪知，怎料到。
[3] 忍颈：受气，忍气吞声。
[4] 快的：快点。

16. 花事已了

鉴

花事已了，叹惜岁月如流，估话[1]共和成立，运转神州。点想幸福总总虽逢，徒见疾首，掳人劫物，日日盈眸。睇见时局重系咁艰危，实在难以忍口。太惜我地同胞遭劫，你话佢[2]几世唔修。仰首叫句苍天，天呀须要矜怜我后。咪个[3]只顾催人易老，总不相谋。况且位置天你系至高，唔好[4]咁袖手。唉，真正谬。若果[5]你重然如此喇，定必把你相尤。

1913年4月26日

【注释】

[1] 估话：以为。

［2］佢：他。
［3］咪个：不要。
［4］唔好：不要，别。
［5］若果：如果。

17. 成日话戒

梅

　　成日话戒，实在冇意唔曾。点解[1]时时见你，都系烘住个盏烟灯。烘住烟灯，成夜混沌，清灯孤枕，直竹横陈。大抵[2]你口话戒除，心尚未泯，怕你烘灯唔得几耐[3]，又要再食二三分，千个好烘烟灯，千个唔戒得断瘾。君呀，埋省个阵[4]，要打醒十二个精神，虽则刑律新颁，唔系打靶咁忍。总系[5]要你担坭修路，几咁[6]艰辛。望你听我讲句咁多，唔好[7]咁笨，安吓本份，与你爱情真挚，正共你讲呢几句时文[8]。

<div align="right">1913年4月28日</div>

【注释】

［1］点解：为什么，什么原因。
［2］大抵：大概。
［3］几耐：多久。
［4］个阵：那个时候。
［5］总系：只是。
［6］几咁：多么。
［7］唔好：不要，别。
［8］时文：新鲜话，话语。

18. 你妹唔敢开口

银桃

　　你妹唔敢开口。哥呀，你知意嘅就带银开嚟[1]。你至紧要俾落的过奴奴，至好去归[2]。家吓[3]已自系二八天时。将近换季，我呢牌（仄）周围咁筹款，整到我魂魄都唔齐。我共你虽唔系瘟到人心，亦唔算系新老契。本要替奴维划吓，免使我咁悲凄。带得几十开嚟，你妹就唔使[4]闭翳[5]，

你唔好[6]诈谛,若果[7]你有事要共我商量,我亦总易话为。

<div align="right">1913 年 4 月 29 日</div>

【注释】

[1] 开嚟:出来,指嫖客到江面上的青楼作乐。
[2] 去归:回去,归家。
[3] 家吓:同"家下",现在。
[4] 唔使:用不着。
[5] 闭翳:忧愁,发愁。
[6] 唔好:不要,别。
[7] 若果:如果。

19. 花咁好

佚名

花咁好,可惜葬在春泥。落花无主,实在悲凉。虽则路柳墙花,无乜[1]所争。总系[2]爱花心事,一概难移。见佢[3]花容瘦损,真是怜人意。名花媚质,弱不胜衣。更重柳眉深锁,在此烟花地。但系[4]一经零落,返树无期。大抵[5]花妍,易起春风忌。亏我[6]护花无力,枉有心思。今日纵有倾国名花,风佢恶避。唉,花粉地。我亦情难已。只有新诗凭弔,独对东篱。

<div align="right">1913 年 4 月 30 日</div>

【注释】

[1] 无乜:没有什么。
[2] 总系:只是。
[3] 佢:他。
[4] 但系:但是。
[5] 大抵:大概。
[6] 亏我:可怜我。

20. 送春

韦

春呀,你咪去自[1],我有说话要共你商量。你整到满地都系残红,实

首惨伤。只望等得到春来，就有新气象，点想你弄成敢样子[2]？春呀，你亦太过无良。整唔店（手旁）[3]你就想快快飞奔，真正混账。受过你几番凌虐，花亦唔香。你咪望去左又试[4]番嚟[5]，就可以长久享。唔使[6]想，纵使你有第二躺[7]番嚟，怕你亦唔得久长。

<div align="right">1913年5月1日</div>

【注释】

[1] 去自：离去。
[2] 敢样子：即"噉样子"，这样子，这样。
[3] 整唔店（手旁）：即"整唔掂"，弄不好。掂，好，完成。
[4] 又试：再次。
[5] 番嚟：回来。
[6] 唔使：用不着。
[7] 躺：应作"趟"。

21. 乜你要激颈

银桃

乜你要咁激颈[1]，真系嬲你都唔知[2]，点解[3]你做人做世，要做得咁鞫（上平）皮[4]。你妹不过系循例开刀，唔系是必监（平）你要俾，为乜事你週时咁谛，谛到个个皆知。就系你照数拈得开嚟[5]，亦无乜[6]气味。既系做成敢样子[7]咯，不若早日共你分离。呢阵[8]任得你叫尽千应声，我亦无口应你。送着的咁有心肝嘅人客[9]，你话有乜心机。哥呀，劝你此后做人，唔好咁晦气[10]。须要揸定主意，见你近来的皮性啊，好似越变越离奇。

<div align="right">1913年5月2日</div>

【注释】

[1] 乜你要咁激颈：为什么你要这么让人生气。乜，怎么，为什么。咁，指示代词，这么，那么。激颈，令人生气。
[2] 真系嬲你都唔知：真是生你的气都不知道。系，是。嬲，生气，恼火。唔，不。
[3] 点解：为什么，什么原因。
[4] 鞫（上平）皮：同"韧皮"，顽皮。
[5] 开嚟：出来，指嫖客到江面上的青楼作乐。
[6] 无乜：没有什么。
[7] 敢样子：即"噉样子"，这样子，这样。

[8] 呢阵：这下子。
[9] 人客：客人。
[10] 晦气：粤地将寻衅、找碴称作找晦气。

22. 轻舟一舸

晓风

轻舟一舸，掉[1]向五湖边。五湖烟雨甚缠绵，江山大地，已是苻葚遍。再无净土，系有烽烟。桃源里面，又住满神仙眷，未必许我凡人，占住一庆。点似轻舟一舸，自己随吾便。游荡遍，绝唔知[2]理乱，但恐江湖荆棘到处同然。

1913年5月5日

【注释】
[1] 掉：应作"棹"，划。
[2] 唔知：不知道。

23. 玉骢归

典

春将尽，忽听玉骢归，菱花对笑，等我画到柳眉齐。见佢[1]征尘，尚自沾衣袂。令人乍见，知到[2]返自辽西。佢重嫣然一笑，望实我只文明髻。郎呀，比做离开咁耐[3]，知念否你妹寂寞罗帏。此后要学足个对鸳鸯，常伴叶底。就系衡门泌水，尽可双宿双栖。睇吓[4]驹隙韶光，又如水逝。唉，须变计，秋水春风容易半世。讲到骊歌两个字唎，千万呀莫个重提。

1913年5月7日

【注释】
[1] 佢：他。
[2] 知到：知道。
[3] 咁耐：这么久。
[4] 睇吓：看一下。吓，同"下"。

24. 情一个字

典

情一个字,咪当系色欲嘅机关。唔得情长,枉你日夜往还。鬼怕[1]你自作多情,佢全不顾盼。无情虽系觌面[2]啫[3],亦好似远隔万重山。细想大千世界,情义原无限。情唔乱用,断不至意乱心烦。若果[4]前世种落情根,今世就相见恨晚。两情相爱,重边处唅话缘悭[5]。就系嬲过正话好番[6],情亦带慢。唉,听我谏,真情唔系易拣。愿大众莫向情天欲海咯,再起波澜。

<div align="right">1913 年 5 月 8 日</div>

【注释】
[1] 鬼怕:最可怕。
[2] 觌面:见面,当面。
[3] 啫:语气词,同"呢",仅此而已。
[4] 若果:如果。
[5] 重边处唅话缘悭:还哪里会说缘分薄。重,还。边处,哪里。
[6] 就系嬲过正话好番:就是生气过才刚和好。系,是。嬲,生气。正话,刚刚。

25. 君要念妾

君要念妾,切勿当我系多添。记得山盟海誓,共你肝胆情黏。鸾交凤友,一向缘非浅。应份天长地久,式好无忝。点估[1]到贪新忘旧,唅把心肠变。茂陵一去,总不念吓从前。如果色衰爱弛,或者情难免。今日你妹尚自年轻。点好咁就弃捐。秋风未至,竟直抛纨扇。郎性转,枉誓红尘愿。一味长门深锁,尽日有边一个[2]垂怜。

<div align="right">1913 年 5 月 9 日</div>

【注释】
[1] 点估:谁料到,怎料。
[2] 边一个:哪一个。

26. 花欲卸

某主笔谓新官儿之自由雌,臀部之襟,有大朵牡丹者,闻者诧为奇,隐者曰不奇。请听我唱《花欲卸》来。

花欲卸,就有蝶来欺,有意藏花,就要罩到密时,花在暗中开放,更重多香味。箇[1]一种奇香,只有浪蝶知。枉费探花人客[2],镇日游花地,空悼菊残,尚护以短篱,揾[3]不着牡丹初放,系种在谁园里?唉!空叹气,赏花唔到你。另有几箇花王,都为佢[4]扶持。

<div style="text-align: right;">1913年5月10日</div>

【注释】

[1] 箇:同"个",那。
[2] 人客:客人。
[3] 揾:找。
[4] 佢:他。

27. 闻折柳

<div style="text-align: center;">梅</div>

闻折柳,闷锁双眉,柳呀,点解[1]对人欢喜,对我得咁凄悲!忆昔与郎饯别,在个处[2]长亭地,依依杨柳,尚记得系此际天时。点想君你一别经年,唔把妹记,况复鱼沉雁杳,未见一纸回书,未卜佢[3]旅况如何?曾否获利,或者被野花迷恋,故此阻悮[4]归期?君呀,你唔念奴奴,须要顾吓自己。切勿把精神虚耗,总要知机。又况门闾,尚有双亲倚。唉,须紧记[5],咪个[6]唔经意,望你归帆早挂,幸勿迟迟!

<div style="text-align: right;">1913年5月12日</div>

【注释】

[1] 点解:为什么,什么原因。
[2] 个处:那处。
[3] 佢:他。

[4] 悮：同"误"。
[5] 紧记：同"谨记"，指千万要记住。
[6] 咪个：不要。

28. 怨天

银桃

天呀！你真系唔呠做，乜[1]咁快就热得咁凄凉，呢个二八天时，累到我实首惨伤。的温佬个个都唔嚟[2]，怕我仝佢[3]攞[4]账。我通宵唔瞓[5]得着，都系闭翳[6]个的[7]换季嘅衣裳。虽则系我重有[8]几套古老嘅排头，我亦唔敢映。多方筹划，点都要置过一套新箱。哥呀，你带得几十开嚟[9]，就天咁口响[10]，我无乜[11]倚向，若果[12]你唔肯替奴筹划唎，你话重有边个[13]可以商量。

1913年5月13日

【注释】
[1] 乜：怎么，为什么。
[2] 唔嚟：不来。
[3] 仝佢：同他。仝，同"同"。佢，他。
[4] 攞：拿。
[5] 瞓：睡。
[6] 闭翳：忧愁，发愁。
[7] 个的：那些，那种。
[8] 重有：还有。
[9] 开嚟：出来，指嫖客到江面上的青楼作乐。
[10] 口响：口头上说得漂亮，唱高调。
[11] 无乜：没有什么。
[12] 若果：如果。
[13] 边个：哪一个。

29. 如果你要叫佢

曾经

如果你要叫佢[1]，就咪个[2]再叫奴奴。你花心成散，点怪得你妹鸡苏。

我想叫得造系人，都冇边个话[3]唔哈呷醋。你做成敢样子[4]，我一定共你嚟嘈。你妹已自出过毛巾，都算你系头一个佬。叫住我成年咁耐[5]，至系应过我一间刀。早知到[6]你咁花心，不若唔送你重好。唉！你唔好咁冇谱[7]，枉我俾心肝嚟待你唎，家吓[8]都系冇半点功劳。

<p style="text-align:right">1913年5月14日</p>

【注释】
［1］叫佢：叫他。叫，同"叫"。佢，他。
［2］咪个：不要。
［3］冇边个话：没有谁说。冇，没有。边个，哪个，谁。话，说。
［4］敢样子：即"噉样子"，这样子，这样。
［5］咁耐：这么久。
［6］知到：知道。
［7］唔好咁冇谱：不要这么离谱。唔好，不要，别。咁，指示代词，这么，那么。冇谱，离谱，不合常理。
［8］家吓：现在。

30. 无了赖

<p style="text-align:center">梅</p>

无了赖，日困愁城，对住皇天，试问佢[1]一声。天呀，既系生得我咁多情，偏偏又要生得咁薄命。既系生奴薄命唎，点解[2]去要生得咁多情。若果[3]我学得木石咁无情，唔使[4]愁到咁影。个阵[5]任得如花薄命，我亦唔声[6]。总系[7]命薄既已如花，情又未罄。唉，真啰命，问天唔见应，亏我[8]长歌当哭，自怨生平。

<p style="text-align:right">1913年5月15日</p>

【注释】
［1］佢：他。
［2］点解：为什么，什么原因。
［3］若果：如果。
［4］唔使：用不着。
［5］个阵：那个时候。
［6］唔声：不作声。
［7］总系：只是。

[8] 亏我：可怜我。

31. 钱一个字

梅

钱一个字，有边个想话唔捞[1]，但得盈千累万，便足称豪。大抵[2]富户殷商，都系钱字制造。近世金钱主义，边个讲吓清高。唔信你睇吓[3]新官，捞得咁富，个个荷包丰满，佢[4]就立刻登途。开口就话解甲归农，埋口又话学贾。实则寓居洋界，置业收租。个阵[5]谁人，唔识佢系阔佬。唔系讲古[6]，金钱谁不好。你地[7]日日嚫人扒刮，实在自己糊涂。

1913年5月16日

【注释】

[1] 边个想话唔捞：哪个想要不捞。边个，哪个。想话，想要，打算。唔，不。
[2] 大抵：大概。
[3] 睇吓：看一下。吓，同"下"。
[4] 佢：他。
[5] 个阵：那个时候。
[6] 讲古：讲故事。
[7] 你地：你们。

32. 春欲去

梅

春欲去，渐觉花残。睇见花容憔悴，不忍终看，细想春日迟迟，时本有限。恨煞藏春不住，已觉羞颜。今日花落春残，真正无法可挽。触起我新愁旧恨，满记心间。春呀，望你带同愁去，免使我常嗟叹。抬望眼，花前频顾盼，亏我[1]护花无力，空倚在一处雕栏。

1913年5月17日

【注释】

[1] 亏我：可怜我。

33. 唔见左你咁耐

银桃

唔见左你咁耐[1],哥呀,你究竟为乜原因,快的[2]行嚟呢处[3],等我共你讲一句时文,你冇得俾就咪个[4]应承。点解[5]要将妹混,做成敢样子[6]。你话叫我点可以共你嚟温。问极你都系唔听,实在我都唔愿问到咁紧。家吓[7]人人都换季咯,你睇[8]你妹重天咁塞尘。晚晚都伺候到几更,捱尽眼瞓[9]。叫咁耐你都无钱俾我,叫我点肯出毛巾。你妹有话立乱开刀,唔系揾[10]你造老亲。你须把良心问。若果[11]你敢都唔肯应承,就劝咪个做人。

<div align="right">1913 年 5 月 19 日</div>

【注释】

[1] 唔见左你咁耐:不见了你这么久。唔,不。左,同"咗",动态助词,相当于"了"。咁耐,这么久。

[2] 快的:快点。

[3] 呢处:这处。

[4] 咪个:不要。

[5] 点解:为什么,什么原因。

[6] 敢样子:即"噉样子",这样子,这样。

[7] 家吓:现在。

[8] 睇:看。

[9] 眼瞓:犯困。瞓,睡。

[10] 揾:找。

[11] 若果:如果。

34. 天欲晚

曾经

天欲晚,你妹要梳头。睇见我两须蓬松,都带住半点羞。灯红酒绿,最易消消瘦。沦落在呢处[1]污呢,你话点得[2]自由。怨一句天边红日,点解你咁唔将就[3],剩得一二寸残阳,为乜事要咁快收,日子无多,睇白系

唔温得几久，计要等候。我等梳光头髻喇，至共你慢慢筹谋。

1913年5月20日

【注释】

[1] 呢处：这个地方。

[2] 点得：怎么才能够。

[3] 点解你咁唔将就：为什么你这么不将就。点解，为什么，什么原因。咁，指示代词，这么，那么。唔，不。

35. 归来燕

痴

归来燕，故主情深，唔怕[1]春光洩漏，再觅旧垒簷檐，我想往日依依，情绪久稔，双飞双宿，有阵[2]更入花阴，添香捧镜，日夕窥愁寝，细语呢喃。最记得个[3]夜雨霖。今日恨到别离，时苒荏[4]，凄楚甚。故巢情不禁，恍忽乌衣门巷喇，春眷旧好追寻。

1913年5月21日

【注释】

[1] 唔怕：不怕。

[2] 有阵：有时候。

[3] 个：那。

[4] 时苒荏：应为"时荏苒"，原文如此。

36. 花咁好

曾经

花咁好，总系[1]唔灿烂得几多时，风头一转，就剩得满树残枝，个的[2]无情蜂蝶，只只都系贪香气，等到春老花残，佢[3]就走过隔篱。花呀，你好极都系冇几耐[4]繁华，劝你唔好[5]咁恃。人老花残，问你有乜药医？天道本系循环，唔到你放肆。唉，须谨记，至怕大王风起喇，个阵[6]你悔恨亦嫌迟。

1913年5月22日

【注释】

［1］总系：只是。
［2］个的：那些，那种。
［3］佢：他。
［4］冇几耐：没有多长时间。冇，没有。几耐，多久，多长时间。
［5］唔好：不要，别。
［6］个阵：那个时候。

37. 情一个字

佚名

情一个字，系攞命[1]钢刀。讲到情深一往，困死英豪。情字越认得真，人就越发恶做。试睇吓[2]骊山烽火，搅到乱遭遭。痴情边个，得到同谐老，好似石火昙花，一霎就无。况且情长最易，招天妒。几许怨女痴男，把首痛搔。若系唔割断情根，生命又怕不保。唉，真睇得到。君你莫入柔情路，一被情魔搅扰啫[3]，就哈万劫难逃。

1913 年 5 月 23 日

【注释】

［1］攞命：要命。
［2］睇吓：看一下。
［3］啫：语气词，同"呢"，仅此而已。

38. 闺怨

佚名

偷自怨，怨无家。标梅久待，误却我嘅年华。是否月老赤绳，忘记系挂。亏我[1]年年压线，空自短叹长嗟。且得我自由恋爱，未必无人嫁。总系[2]防闲严密，又恐母氏稽查。我想托世做到女流，原实可怕。复被时常缚束，负此美貌如花。古道不得自由，宁死亦罢。心已化，浮生如梦假。容易红绫三尺，舍却世界繁华。

1913 年 5 月 26 日

【注释】

[1] 亏我：可怜我。

[2] 总系：只是。

39. 奴要去

梅

奴要去，参拜吓观音。今日观音宝诞，尽吓恭祝嘅微忱。勿谓我迷信神权，将妹乱禁。重要[1]与郎同去，正见得我地[2]诚心。个阵[3]郎你鞠躬，奴就裣衽。君呀，你备齐香烛，等我宰只家禽。得佢[4]佑我生男，奴就欢喜甚。去年欢喜，以至如今。今日恭祝佢诞辰，应要敬凛。蒙护荫，酬恩奴力任，所谓人凭神力，早望甘霖。

1913 年 5 月 28 日

【注释】

[1] 重要：还要，还需。

[2] 我地：我们。

[3] 个阵：那个时候。

[4] 佢：他。

40. 唔怕丑

典

唔怕丑，久住青楼，任得傍观耻笑，佢真正系唔嬲。钱可通神，叫佢[1]唔要就假柳[2]，晚晚咁多台脚，数不尽淫筹。心里想几耐[3]开铺[4]，口话止可陪吓酒，讲大话[5]得似层层，静静又把食偷。抱住个个琵琶，唔知[6]何日放手。唉，佢心想透，任人排第九，重话[7]佢得香巢稳固唎，我只管尽地风流。

1913 年 5 月 29 日

【注释】

[1] 叫佢：叫他。叫，同"叫"。佢，他。

[2] 假柳：虚情假意。

[3] 几耐：多久。
[4] 开铺：妓女接客。
[5] 大话：谎话。
[6] 唔知：不知道。
[7] 重话：还说。

41. 今晚有事

银桃

今晚有事，你妹要落中环。落到中环，要第二日至番。若果[1]你要等妹番嚟[2]，又怕你唔等得咁晏。两头咁走，你妹就实见为难。我唔系净系[3]共你温埋，唔岩（口旁）[4]你就饮少一晚。至怕酒阑人散，你就冇有定埋湾。但得刀路有灵，我就唔怕拼烂[5]，长制惯。若果系有钱入袋唎，又怕乜被人弹。

1913年5月30日

【注释】
[1] 若果：如果。
[2] 番嚟：回来。
[3] 唔系净系：不是只是。唔系，不是。净系，只是，仅仅。
[4] 唔岩（口旁）：即"唔啱"，不合适。
[5] 拼烂：撒泼，耍赖。

42. 一面落雨

曾经

一面落雨，一面又半壁斜阳。睇见天道系咁无常，我就冇晒主张。雨日各自争持，真正混账。捨得系大晴大落，我亦易商量。行路果实系艰难，我亦无乜[1]倚向。或晴或雨，你叫我怎不心伤。天道尚且如斯，人事亦系仝一样。唔啋乱想，不若闭门不出唎，免使你整湿我衣裳。

1913年6月2日

【注释】
[1] 无乜：没有什么。

43. 奴想去睇

曾经

奴想去睇,去睇吓[1]个的[2]影画能言。哥呀,我要你共奴仝去,你要去买便一个房先。影戏我睇尽咁多,都未曾睇过咁幻变,能言影戏,真正系绝后超前,点得[3]将我地[4]两个影在画戏里头,就可以长日见面。大家在画中谈几句,重快活过神仙。画中常住,不啻系神仙眷,长眷恋。个阵[5]纵系与哥离别唎,亦可以结吓画里情缘。

<div align="right">1913 年 6 月 3 日</div>

【注释】
[1] 睇吓:看一下。
[2] 个的:那些,那种。
[3] 点得:怎么才能够。
[4] 我地:我们。
[5] 个阵:那个时候。

44. 唔怕丑

痴

唔怕丑,做乜[1]你到老都唔修。今日被人擒获,问你着乜来由。女子从一而终,应要把贞节讲究。点好毫无道德,去把人偷?况且半老徐娘,知识要透。年过大衍,为乜重有[2]李报桃投?老妇士夫,真正丑陋,风情两字,都要一笔嚟勾。咁嘅[3]风气偷淫,我亦唔讲得出口。唉,禽鼻(口旁)[4]兽,纵淫同母狗。入落猪笼水浸,我都话佢[5]整浊个的[6]泉流。

<div align="right">1913 年 6 月 5 日</div>

【注释】
[1] 做乜:做什么,为什么。
[2] 重有:还有。
[3] 咁嘅:这样的。
[4] 鼻(口旁):即"嘑",选择连词,或者,还是。

[5] 佢：他。
[6] 个的：那些，那种。

45. 莲可爱

典

莲可爱，怪不得有君子芳名。淤泥不染，香远犹清。春融花国，百卉皆争竞。未及佢[1]炎威肆虐，都重植立亭亭。止有隐逸菊花，犹可与并。富贵花王，实在俗到不胜（上平），舍得同时出世，就把梅魁聘，好过美人含笑，一味夜合多情。问我酒后吟余，点样[2]消日永，荔园竹院，日日雪藕调冰，睇吓[3]花底个对鸳鸯，犹未梦醒。唉，真正定，睡稳心偏静。妒杀芙蓉如面，你几的绰约娉婷。

1913年6月6日

【注释】

[1] 佢：他。
[2] 点样：怎样。
[3] 睇吓：看下。

46. 如果唔系真靓

经

如果唔系[1]真靓，整整吓就唉对镜心嬲[2]，点解[3]佢[4]要把我咁[5]丑怪嘅[6]颜容，影在里头？我想叫[7]做系人，都冇边个[8]知到[9]自己容貌丑陋，鬼怕碰着个个无情明镜，就真系几世唔修[10]。明镜最系难瞒，唔到你假柳[11]。唉，难忍受。镜呀，你点解要照人唔靓唎，到底系为乜野[12]来由？

1913年6月7日

【注释】

[1] 唔系：不是。
[2] 心嬲：生气。
[3] 点解：为何。

［4］佢：他。
［5］咁：这么，那么。
［6］嘅：结构助词，相当于"的"。
［7］叫：同"叫"。
［8］冇边个：没有哪个。
［9］知到：知道。
［10］唔修：缺少修行。
［11］假柳：虚情假意。
［12］乜野：什么。

47. 睇你个样

睇你个样，实在羞人，堂堂男子，造乜[1]整得咁衰君。我唔系叫你做跟班，你何必跟到咁紧。迷头迷脑，好似失了三魂。咪话[2]文明装束，就可以将人引。咁样轻狂，鬼共你亲。呢的阆苑仙花，唔到你浑沌。做乜[3]良家闺秀，你都当作系自由神。天鹅咁好，黑冇你虾蟆份。唉，劝你唔好[4]恨，若果[5]北为蚨蝶，都或者准你嗅吓香裙。

1913年6月11日

【注释】
［1］造乜：为何。
［2］咪话：不要说。
［3］做乜：做什么，为什么。
［4］唔好：不要，别。
［5］若果：如果。

48. 无乜意味

十郎

无乜[1]意味，不若趁早收山，把我鸡骚成咁，实觉羞颜。我想既系落在青楼，何敢将佢地[2]待慢？点解[3]人人心理厌弃得我咁交关[4]。虽则话我系翻制，我亦唔敢自衵，不过金钱主义，故此一再混跡勾栏。亏我想后思前，唔无计可挽，是否佢联行抵制，抑或自己缘悭？罢咯，不若索性收

山，唔好[5]恋栈。非口惯，认真唔系好顽（仄声）。幸我荷包充裕喇，大可以鸟倦思还。

<div align="right">1913年6月12日</div>

【注释】

[1] 无乜：没有什么。
[2] 佢地：他们。
[3] 点解：为什么，什么原因。
[4] 咁交关：这么严重。咁，指示代词，这么，那么。交关，严重，厉害。
[5] 唔好：不要，别。

49. 话到口淡

韦陀

话到口淡，乜你总唔怕人嬲[1]。你时时都咁口爽，实在你为乜来由。话扯话住几十间，乜你都总唔觉丑？送着的敢嘅奄尖人客[2]，真系几世唔修。你话扯亦冇人留，由得你走，孤寒成敢，劝你此后都咪到我地[3]青楼，望极都唔见你栏尸，奴亦嬲到够。任得你多方运动，呢阵[4]亦冇人兜。哥呀，劝你及早知机，就唔着咁吓。须想透，若然你唔扯啦，重怕唸大难临头。

<div align="right">1913年6月13日</div>

【注释】

[1] 乜你总唔怕人嬲：为什么你总不怕人生气。也，怎么，为什么。唔，不。嬲，生气。
[2] 奄尖人客：挑剔的客人。
[3] 我地：我们。
[4] 呢阵：现在。

50. 自由雌骂新官

鉴

袴不掩胫，不过想演吓个对袜色猩红。干涉到如斯，未免太不公。时尚趋向自由，噉□唔算系乱动。就系个地太太未到临头，亦与我地[1]一样

同。今日步武精神，年份良改种种。若要裾穿，折起太冇阴功[2]，此后若不自由，宁把命送，休发梦[3]，理加吓几多唔理，要埋到我地芳丛。

<div style="text-align:right">1913 年 6 月 17 日</div>

【注释】
[1] 我地：我们。
[2] 太冇阴功：粤俗语，太没有功德，形容太不幸了。
[3] 发梦：做梦。

51. 无乜好去

<div style="text-align:center">典</div>

无乜[1]好去。娇呀，共你去吓荔香园。携手同行，噷[2]怕乜肉酸。近日放浪自由，风气大转。唔分男女，叫做平权。我自问张绪风流，年纪又咁少嫩。况且满手英文，天地都唅指穿。公认你做临时内助，想必娇情愿。此后怜卿怜我，大可倒凤颠鸾。今日拍手食过荔枝，彼此情更眷恋。唉，唔好[3]怨。止怨情长偏偏夜短。点得[4]生为连理，递世亦结过再生缘。

<div style="text-align:right">1913 年 6 月 18 日</div>

【注释】
[1] 无乜：没有什么。
[2] 噷：同"昇"，选择连词，或者，还是。
[3] 唔好：不要，别。
[4] 点得：怎么才能够。

52. 郎你雪藕

<div style="text-align:center">佚名</div>

郎你雪藕，睇吓[1]藕断重系丝连，好似怀人两地，彼此情牵。记得荷池联句，个阵[2]香风遍，屈指如今，转瞬又一年。虽则你妹花容，无乜[3]改变，就系恩情依样，未免事过情迁。总要学得莲花，长日见面。势唔让个对文禽，佢[4]交颈得咁自然。大抵[5]女子多情，人所易见。男子条心，未必有咁坚。呢世共你恩爱终身，第二世亦唔好[6]将妹厌贱。唉，缘分不

浅，藕臂条金都厌扁，胜过江篱蒂唎，想必结好在九百年前。

<p style="text-align:right">1913年6月19日</p>

【注释】

[1] 睇吓：看一下。吓，同"下"。
[2] 个阵：那时候，那时。
[3] 无乜：没有什么。
[4] 佢：他。
[5] 大抵：大概。
[6] 唔好：不要，别。

53. 无乜可问

<p style="text-align:center">典</p>

无乜[1]可问。问一句嫦娥，做乜[2]恩情好极，都要丢疏，是否你老眼朦胧，把鸯牒註错。故此姻缘两地，把日消磨。分别年年，孤寂自过。有时魂梦，都系会少离多。虽则世界思妇离人，唔止我地[3]两个。月呀只系见你团圆，叫妹点奈得你何。点解[4]花明柳媚，都咁愁无那。第一怕听人提，个只夜歌。做女个阵[5]点知[6]离别咁苦楚。唉，我唔睇得破。约定欢期犹有阻，一缄离恨唎，未必月你，替我带得到白狼河。

<p style="text-align:right">1913年6月20日</p>

【注释】

[1] 无乜：没有什么。
[2] 做乜：做什么，为什么。
[3] 唔止我地：不只是我们。
[4] 点解：为什么，什么原因。
[5] 做女个阵：做女孩的那个时候。个阵，那时候，那时。
[6] 点知：怎么知道。

54. 奴要换季

<p style="text-align:center">十郎</p>

奴要换季，君呀你总要知机，近日官纱红绸，价极相宜。每款卖定开

嚟[1]，虚耗有几。咪个[2]总唔听野，削到如斯。况且阔少堂堂，何必咁吝鄙。三头几十，算乜野[3]稀奇。既系与妹合意情投，须要知吓妹意，就令总唔开口，点好诈作唔知[4]，重要[5]你早日送来，方觉有味，须紧记[6]，咪个唔通气，若果[7]悭膏成咁，自后勿到此地栖迟。

1913年6月21日

【注释】

[1] 每款卖疋开嚟：每款卖一匹出来。疋，同"匹"，开嚟，出来。
[2] 咪个：不要。
[3] 乜野：什么。
[4] 点好诈作唔知：怎么好假装不知道。唔知，不知道。
[5] 重要：还要。
[6] 紧记：同"谨记"，指千万要记住。
[7] 若果：如果。

55. 红荔熟

典

红荔熟，断续蝉声，催人岁月，似箭难停。荼蘼开遍，转盼又见江篱盛。骄阳如火，止可雪藕调冰。自问才非世用，不敢与人争竞。泉石山林，养吓性灵。讲到咁能三百，坡老真正堪人敬。除却了虬珠，重有[1]乜佳果可称。堪笑红云罢宴，离宫静。唉，歌舞境，红尘飞不定，今日玉人何处唎，只剩有风月多情。

1913年6月23日

【注释】

[1] 重有：还有。

56. 须要保重

须要保重。勿个[1]浪费精神，四大关头，都要立实脚跟。自古话英雄跳不出，个个迷魂阵，生命凋伤，就系酒及美人。日日消磨，元气渐窘，

迷途思返,已自[2]体魄昏昏。劝君莫个,眷恋残脂粉,休浑沌。痴情终受困。杀人利器,枕席上又有伤痕。

<div align="right">1913年6月25日</div>

【注释】

[1] 勿个：不要。
[2] 已自：已经。

57. 芒果熟

典

芒果熟,要寄去参议人员,免至[1]八大胡同,把利独专。你系代表国民,神圣议院,物薄情深,你便哂存。大底除却了杨梅,推佢[2]首选,其味无穷,大可遍及子孙,领略过就遍体生香,容貌亦转,个中情景,勿俾外人传。今日报李投瓜,唔怕道远,珍重收藏,莫令佢穿,此后个味[3]樱桃,无谓眷恋。唉,听我劝,谏果佢名誉未损。若系拍手正食得离枝,个阵[4]体面就不全。

<div align="right">1913年6月26日</div>

【注释】

[1] 免至：免得。
[2] 佢：他。
[3] 个味：那种。
[4] 个阵：那时候,那时。

58. 花你命薄

花你命薄,做乜[1]咁耐[2]重唔开,累得个的[3]游蜂浪蝶,日日飞来。点得[4]催花羯鼓,有个唐皇在。等佢[5]万花齐放,翠倚红偎。可惜封姨十八,屡把群芳害。落花无主,使我太息低徊。今日有酒无花,真正可慨。韶光辜负,空对住花影衔杯。愿乞个位东君,同佢主宰。唉,唔好[7]咁有

彩,花信更番改。日夕与花容惬洽呀,会醉瑶台。

1913 年 6 月 27 日

【注释】

[1] 做乜:做什么,为什么。
[2] 咁耐:这么久。
[3] 个的:那些,那种。
[4] 点得:怎么才能够。
[5] 等佢:让他。佢,他。
[6] 唔好:不要,别。

59. 情一个字

晓风

情一个字,边个系能无?个一缕情丝,点忍话两段一刀。烟花场上,虽唔系算你温相好,总系[1]有交情咁耐[2],未必不念分毫。无奈你讲钱唔讲义,尽把旧日情推倒。故此听闻你话搬寨咯,亦冇半点心操。觉得你肯远离,我心事更好。唔驶[3]长日呷醋,但系[4]你咪错来认我,系一个薄幸登徒。

1913 年 6 月 28 日

【注释】

[1] 总系:只是。
[2] 咁耐:这么久。
[3] 唔驶:同"唔使",用不着。
[4] 但系:但是。

60. 真正热

大痴

真正热,好似酷吏凌人。你睇[1]赤日炎炎,刻酷到万分。世界几许趋势附炎,人总冇品,热中萦扰,五内如焚。点估[2]到热极就哙生风,天都有递嬗嘅气运,到头冰冷,尚未体透假和真。藉住势就铄石流金,威福大

振。唔驶恨[3]，热度无过高一阵，得到风姨驾后唎，正现出景日祥云！

1913年6月30日

【注释】

[1] 睇：看。

[2] 点估：谁料到，怎料。

[3] 唔驶恨：别指望，别提了。

61. 咪讲个嘅

周郎

咪讲个嘅，边个学你咁心邪，好似大光灯咁，专揾[1]大炮嚟车。纳福唔似你令堂，我晓你个杠嘢，咪当我系泮塘黄鳝，我实在系一条蛇。哩的仔女有咁精灵（尖读），唔系话点好惹。食惯生葱送饭，唔通[2]你重唔知[3]咩。通气点攞得便宜，你好共我快扯，咪话[4]劏鸡消夜。若然唔走得起咯，等我送只纸马你嚟骑。

1913年7月1日

【注释】

[1] 揾：找。

[2] 唔通：难道。

[3] 唔知：不知道。

[4] 咪话：不要说。

62. 寄家书

典

离别久，等我寄一纸家书，娇呀，故园盗贼，比做近日何如。外埠听见话清乡，好似叫蛇去捕鼠。藤兜阔佬，多数系简出深居。况且薪桂米珠，早稻又逢了大水，南方引领，冇一日不想返乡闾。无奈商务正在维持，难以弃去。唉，心似醉。日长偷洒思亲泪。骄阳火烈，愿你珍摄吓，切莫为我踌躇。

1913年7月2日

63. 奴想去

曾经

　　奴想去，想去吓宝贤坊，有几间茶室，起得极辉煌。听（平）人讲就听过好多回，总系[1]我未有去行过一躺。闻得话个的[2]茶楼侍役，个个都扮晒自由粧。所以我要哥你同行，赔妹去荡荡，共哥你，齐去试吓，号定一个通爽嘅厢房。总系你见左的侍役行嚟，我就唔准你乱望。咪个[3]见人好样，你就眼光光。你若果[4]睇得人多，心就哈丧，听吓妹讲，我自己识透你地[5]男子嘅心肠，你咪当（去声）我系唔在行。

<p align="right">1913 年 7 月 3 日</p>

【注释】
[1] 总系：只是。
[2] 个的：那些，那种。
[3] 咪个：不要。
[4] 若果：如果。
[5] 你地：你们。

64. 须要忍气

大痴

　　须要忍气，切勿乱咁开言，讲错一句时文，就哙惹出祸牵。自古话世事无穷，全靠历练，行差一子，悔恨缠绵。至唔好[1]系怒气冲冲，虚火满面，恣行谩骂，苦怨人天。君呀，但得学养深时，姿质就变。思想遍，入深和出显，百炼始得成钢，正养得个点气浩然。

<p align="right">1913 年 7 月 4 日</p>

【注释】
[1] 唔好：不要，别。

65. 君到港

曾经

　　君到港，唔知[1]你住在何方？呢躺你究因何事，点解[2]要整得咁狼忙[3]？君呀，你近来的举动，我亦几次闻人讲，你到底有何作用，要整到咁惊慌？如果你系立意想收山，亦唔使咁戆[4]，使乜[5]鬼头鬼路，整得咁彷徨？你平日多心成敢，想落我亦系心难放，咪个[6]死心[7]唔息，又去搅到唔水唔汤[8]。劝你此后要收心，唔好[9]学往日咁放荡，听吓妹讲，若果[10]你重週围去搅唎，后患亦在在堪防。

<div align="right">1913年7月8日</div>

【注释】

［1］唔知：不知道。
［2］点解：为什么，什么原因。
［3］狼忙：同"狼犺"，狼狈，匆忙，急忙，过分紧张。
［4］唔使咁戆：用不着这么傻。
［5］使乜：用不着，不需要。
［6］咪个：不要。
［7］死心：专爱一人，至死不变。
［8］唔水唔汤：又作"唔汤唔水"，汤不像汤，水不像水。
［9］唔好：不要，别。
［10］若果：如果。

66. 须鬼去

典

　　须鬼去，志在得个佳人，忘年夫妇，真正老幼唔分。藕炒新姜，虽则唔计起粉，总系[1]似足祖抱孙儿，未免不文。条咸鱼（厌）唔送得碗饭埋，无乜[2]要紧。达到金钱目的，已有卅万傍身。究竟帐底对住衰翁，娇你心噎点忿。算来月老，亦是衰神。讲到梨压海棠，已自大减韵。更妨春老，雨露难均。系咯，世界大千，势冇话无的[3]憾恨。唉，唔用问，一对璧人

唔系易揾[4]，亏佢[5]回想吓于思怕有泪痕。

1913年7月9日

【注释】

[1] 总系：只是。
[2] 无乜：没有什么。
[3] 势冇话无的：确实绝不没点。势，确实，真的。冇话，从不，绝不。无的，没有一点。
[4] 唔系易揾：不是容易寻找。揾，找。
[5] 佢：他。

67. 钱字作怪

大痴

钱字作怪，有边个跳得出呢个关头[1]，舍得话大注钱财，万事尽休。纵使希圣希贤，平日讲究，一有金钱魔力，就唔搅到行不相侔，节操自高，不过系钱未到手，夷齐盗跖，拼得你地[2]月旦阳秋。钱样方圆，俱备有，须要体透，佢[3]最易清好丑，好似一个孽台宝镜，照得分外明眸。

1913年7月10日

【注释】

[1] 有边个跳得出呢个关头：有哪个跳得出这个关头。边个，哪个，谁。呢个，这个。
[2] 你地：你们。
[3] 佢：他。

68. 难尽写

晓风

难尽写，我心忧。怎学得闺中少妇，不知愁。阿侬少小，岂人风花透。无奈催人岁月，老却春秋，往日春花秋月，自悔闲消受。得风流处，不解风流。点料一自自[1]世事缠人，愁字便有。渐渐尘虑縈縈，未得一日休。并觉铅华懒御，任得衣尘垢。唉，如蓬首，对镜颜非旧，正是镜台尘锁，尚未入吓粧楼。

1913年7月11日

【注释】
[1] 一自自:逐渐。

69. 奴等你

大痴

奴等你,君呀,你都要共我维持,你睇[1]女界参政同盟,现在黑暗可悲。实力未得充分,所以个个权限未俾过我地[2]。话我尚无政识,想俾咯系咁意见游移。今日我地参观议会,见尽你的希奇事。不过系捣乱情形,或者墨盒乱飞,尽情谩骂,未必我地女界输亏你。君呀,须要紧记[3],与奴争啖气[4],使我地得政权参预咯,个个都吐气扬眉。

1913 年 7 月 12 日

【注释】
[1] 睇:看,瞧。
[2] 俾过我地:交给过我们。俾,给。我地,我们。
[3] 紧记:同"谨记",指千万要记住。
[4] 争啖气:争口气。啖,口。

70. 缘一个字

典

缘一个字,整得我鬼咁心烦。君呀,绸缪日久唎,点讲得话缘悭。无奈你名利认得咁真,情义睇得懒慢,就系奴唔话你啫[1],都怕呠受人弹。睇吓[2]人地[3]卿卿我我,似足对和鸣雁。我地[4]天南地北,自己孤单,前世想必唔修,今世要受呢愁苦嘅难(去声)。玉骢难系,恩爱极亦系虚闲,劝你秋以为期,免至[5]劳妹久盼。唉,天又晚,疏林鸦影散,远望一鞭照里,未必系我郎还。

1913 年 7 月 14 日

【注释】
[1] 啫:语气词,同"呢",仅此而已。
[2] 睇吓:看一下。

[3] 人地：别人。
[4] 我地：我们。
[5] 免至：免得。

71. 奴为你打扇

晓风

奴为你打扇，等你阵阵生凉，免致你汗流浃背作不就文章。妾见你挥毫挥扇，好似轮流样。才停摇扇啫[1]，又试[2]汗透衣裳，故此我你旁泼吓，等君你把艳福来先享，沁人心肺更有粉咁香，个瓾调冰雪藕，在个荷池上。唉，凉气透上，都忘盛暑，个的[3]皜皜骄阳。

1913 年 7 月 15 日

【注释】

[1] 啫：语气词，同"呢"，仅此而已。
[2] 又试：再次。又，再。
[3] 个的：那些，那种。

72. 同系姊妹

恨子

同系姊妹，拗得几多多。未必沦落到青楼，都重受不尽折磨。点好话两句唔埋，三句就起祸。咪估得人怜爱，就可以恃着情哥，你睇[1]人客[2]万千，好嘅能有几个？碰着就当系真情真义唎，怕唅错结丝罗。自古话有咁耐风流，还有咁耐折堕[3]。等到恨错难番，试问有乜收科。罢咯，劝你呢阵[4]闹人，唔好[5]太过，减低心头火，若系喉咙嗌[6]破，我睇你点样子[7]讲和。

1913 年 7 月 21 日

【注释】

[1] 睇：看。
[2] 人客：客人。
[3] 咁耐折堕：这么久倒霉。

［4］呢阵：现在。
［5］唔好：不要，别。
［6］嗌：喊。
［7］点样子：怎样。

73. 还未老

晓风

还未老，鬓先凋。转瞬朱颜，得咁怃。不堪回首，侬年少。风度系咁宜人，月貌系咁娇。点估[1]韶华虚度，便把青春了。呢阵[2]老去风情，更觉寂寥。春花新月，转把人来笑。唉，花尚咁俏。若系往日貌同花并，定逊我娇娆。

1913年7月23日

【注释】

［1］点估：谁料到，怎料。
［2］呢阵：现在。

74. 风月

典

除却了风月，重有边一样[1]怡神。大抵[2]文人墨客，最乐系风月常新。若把风月当做烟花，人就俗品。吟风弄月，驶乜[3]费分文。虽则晓风残月，未免撩人恨。若系迎风对月，又好似我有嘉宾。虽二两个字系谁题，无谓细问。领累透无边风月咯，正叫得做真个消魂。今日未得破浪乘风，聊把市隐。好在天边明月，可证前身。讲到梧桐月共杨柳风，边个唔想分佢[4]一份？唉，须记紧[5]，江上风来山月近，我系三十年来，风月嘅旧主人！

1913年7月24日

【注释】

［1］重有边一样：还有哪一样。
［2］大抵：大概。
［3］驶乜：同"使乜"，用不着，不需要。

[4] 佢：他。
[5] 记紧：同"谨记"，指千万要记住。

75. 无乐土

大痴

无乐土，处处都盗贼如毛，任你清乡围捕，重系咁乱遭遭，驳壳曲尺一味纵横，偏愿去把贼做，大抵[1]拼条性命，免得众口嗷嗷。咁样子贼亦可怜，转恨教养不到，米珠薪桂，世界系咁难捞，狐狸莫问，试睇吓[2]豺狼当道，点算[3]好，草野穷无告，就系增拓十八狱鄽都，我怕亦要贼犯满牢。

1913年7月25日

【注释】

[1] 大抵：大概。
[2] 睇吓：看一下。
[3] 点算：同"点办"，怎么办。

76. 还不自量

晓风

还不自量，撒[1]什么娇？我见娇近日，系咁扭拧刁乔。虽则你唱亦系唔输，但系[2]年已不少，一自自[3]金粉凋零，艳色自销。等到鸡皮鹤发，个阵[4]谁人要。门庭冷落，就见无聊。烟花场上，只系当年少，娇你诗[5]把菱花照。睇吓[6]折纹满面，露出一条条。

1913年7月26日

【注释】

[1] 撒：疑为"撒"。
[2] 但系：但是。
[3] 一自自：逐渐。
[4] 个阵：那时候，那时。
[5] 诗：应作"试"。
[6] 睇吓：看一下。

77. 你如果系叫妹

恋玉

你如果系叫妹，就劝你咪咁多心。造乜[1]你见亲人地[2]好样，就拼命也要追寻。早知到[3]你系花心人仔[4]，未必你唅花成敢。此后任得你点样子[5]温奴，我亦系懒饮懒斟。纵使你唅讲出天花，我亦防住你噤[6]。你妹系知机海鸟唎，比不得别样飞禽。唉，罢咯，不若早些分手，免使日后整吓整到情难禁[7]。及早回头，重免使累到我咁深。哥呀，你既系有心怜妹，点解[8]又要叫别二个嚟陪饮。你唔好[9]咁甚，美人关下唎，我要把你三纵三擒。

1913年7月28日

【注释】

[1] 造乜：为何。
[2] 人地：别人。
[3] 知到：知道。
[4] 人仔：男儿，男子。
[5] 点样子：怎样，怎么样。
[6] 噤：用甜言蜜语来哄骗人。
[7] 难禁：难以忍受。
[8] 点解：为什么，什么原因。
[9] 唔好：不要，别。

78. 唔系个杠

代表

唔系个杠，点到你乱把钥嚟开。任你大炮车来，我地[1]亦贵手懒抬。睇见你平日个种[2]行为点能入得大众眼内。咪话[3]人家唔语，你就估系应该。虽则公理全无，到底人心尚在。若系孤行一意，噉又使乜[4]去揾[5]人陪。你既立意害民，亦都唔好[6]咁百倍，真叹忾，以怨酬恩爱，咪估重系人心趋向咯，当哂佢[7]系痴呆。

1913年7月30日

【注释】

[1] 我地：我们。
[2] 个种：那种。
[3] 咪话：切勿以为。
[4] 使乜：用不着，不需要。
[5] 揾：找。
[6] 唔好：不要，别。
[7] 佢：他。

79. 鸡冠

大痴

鸡冠花好，似朝霞，玩赏庭轩，手八又。过风起舞，真如画。花你不是红颜，点解[1]貌比舜华。细想你既未识春风，随杏嫁。不知亡国恨，空自乐子无家。点怪得古人、曾有话，后庭伦唱，贱过桑麻。昨宵幽会，偏约在荼蘼架。点点残红，落满缘莎，隔墙蚨蝶，枉佢[2]翩翩下。空怙挂。不知春去也。我试细翻花谱，实恶把你种植跟查。

1913 年 8 月 2 日

【注释】

[1] 点解：为什么，什么原因。
[2] 佢：他。

80. 奴要独立

佚名

奴要独立，誓不倚负郎君。君呀，唔知[1]你是否系薄情人。人谓你系薄情，奴亦冇细问。我亦当你薄情看待，故此共你相分。今日奴奴独立，此后共你无缘分。旧已恩情，尽委永云。呢阵[2]自由世界，任得我把情郎揾[3]。唔揾就笨，唔贪风流快活，驶乜[4]堕落风尘。

1913 年 8 月 12 日

【注释】

[1] 唔知：不知道。

[2] 呢阵：现在。
[3] 揾：找。
[4] 驶乜：同"使乜"，用不着，不需要。

81. 遇着你个懵仔

<center>晓风</center>

遇着你个懵仔，实在省份当衰。睇吓[1]搅到商务咁凋零，你话怨得乜谁。你既然造反，都莫待人心去。做乜[2]你不知时势，系咁戆居居。你自作自为，何苦要牵大众落水。你咁样为官，实系未算臭徐（借用）。呢次卤妄行为，都系全省受累。唉！衰到佢[3]，总有日你要卖翻梅，就晓得衰累。

<div align="right">1913 年 8 月 13 日</div>

【注释】
[1] 睇吓：看一下。
[2] 做乜：做什么，为什么。
[3] 佢：他。

82. 娇你走路

<center>晓风</center>

（为岑二讽也）
娇你走路，走到何方，青楼地面，边一个[1]叫做有情郎。佢[2]话带你上街，不过你凭把口爽。今日半站中途至整到你不水不汤。累你四围走路，只自嗟飘荡。再不估教坊零落，没处把身藏。呢阵[3]飘茵堕溷，跳不出枇杷巷。唉！娇太霎戆，净系[4]听人摆动，日日替人忙。

<div align="right">1913 年 8 月 15 日</div>

【注释】
[1] 边一个：哪一个。
[2] 佢：他。
[3] 呢阵：现在。
[4] 净系：尽是，全是。

83. 娇去就罢

韦陀

娇去就罢，点解[1]中要夹带家财，狼戾得咁凄凉，你话叫我点睇得开？你咪估话[2]远走高飞，人地[3]就无法对待，任得你走到天涯咁远啊，亦唔揾你番来。你临扯重起势[4]咁扒，唔系扒到就算你好彩，至怕俾人截获，个阵[5]你就越发哀哉！为乜事你临去而要立乱咁共我开消，性情不改，难忍□□想当你一的都捆身之计，娇呀，亦未免太过痴呆！

1913年8月18日

【注释】

[1] 点解：为什么，什么原因。
[2] 咪估话：别以为。
[3] 人地：别人。
[4] 起势：拼命地。
[5] 个阵：那时候，那时。

84. 唔止罚跪

乜少

（为一般从逆议员讽也）

唔止罚跪，重话要逐出青楼，当初何苦，咁不知羞。人客讲极温心，多半系假柳。倒眼陈咁丑样咯，剩冇乜点风流。做乜[1]你成班姐妹，都想跟距来逃走。今日洩漏春光，激到老母咁嬲。恐怕要裤里绑住只猫，就难以抵受。除是你快走，静中逃过埠[2]。呢阵[3]累到你咁凄凉，都系倒眼仔个做斩头。

1913年8月25日

【注释】

[1] 做乜：做什么，为什么。
[2] 过埠：粤地称出国为过埠。
[3] 呢阵：现在。

85. 好在我唔肯扯自

恋玉

好在我唔肯扯自，唔系呢躺就唒吓坏奴奴。如果系留奴在省㗎，就系哥你亦甩到心操，乱事未必咁就能平，奴亦知到[1]唔系路数，你睇[2]潮头咁紧㗎，边处有一阵就可以息得的风涛。虽则系喺处要使多的家用，妹亦唔系话唔知到，总系[3]处处都系要柴米油盐，呢处[4]不过系多纳的屋租，有奴喺处监督你，重免使你咁多头路。监你做好，唔准你行错一步，若果[5]重系立乱咁行横，我就要拼命共你嘈！

<p style="text-align:right">1913年8月26日</p>

【注释】

[1] 知到：知道。
[2] 睇：看。
[3] 总系：只是。
[4] 呢处：这个地方。
[5] 若果：如果。

86. 风飔

大痴

又试[1]风飔倒，好似万马腾空，一阵帆樯摧折，势子蓬蓬。十八封姨，偏好把手段播弄。开口话天时搅坏，最怕系单东。你睇[2]呢账[3]兵戈，伤损咁重[4]。点解[5]天灾人祸唎，叠叠相逢。噫气乱吹，难道天你心总不动。愁万种，风声鹤唳多惊恐，真可叹系阴霾沈暗，咪搅出个掘尾乌龙。

<p style="text-align:right">1913年8月27日</p>

【注释】

[1] 又试：再次。
[2] 睇：看。
[3] 呢账：此次。

[4] 咁重：这么重。咁，指示代词，这么，那么。

[5] 点解：为什么，什么原因。

87. 真惨切

典

真惨切，蹂躏商场，不顾世情艰苦，一味枭张。千日养军，做乜[1]演出如此怪象。货物顷刻清盆，借问边一个[2]把损失偿。眼白白血本全亏，安有光复嘅望。何况负欠累累，更重惨伤。只有妻子卖埋，免至[3]无米去养。呢账[4]飞灾横祸，惨过劫遇红羊，重有劫色正劫财，我都唔忍细讲。庶民受患，岂止话害及工商。但愿此后泰平，唔好[5]再制第二账。唉，真正唔似样，睇吓[6]羊城咁灿烂呀，整得佢[7]咁寂寞荒凉。

1913年9月1日

【注释】

[1] 做乜：做什么，为什么。

[2] 边一个：哪一个。

[3] 免至：免得。

[4] 呢账：此次。

[5] 唔好：不要，别。

[6] 睇吓：看一下。

[7] 佢：他。

88. 无情雨

笑

无情雨，留住有情哥。哥呀，你便多留几晚又如何。呢次系，风雨留哥，唔系我，佢[1]替我把哥留住，好过妹留多。风雨愁人，得你陪妹坐，况且如此风波，你点样[2]渡河。多留已晚，算妹唔该阻，非太过，最好雨大对酌，饮到醉颜酡。

1913年9月2日

【注释】

[1] 佢：他。
[2] 点样：怎样。

89. 秋有恨

悲秋

争权争势，举世皆是，而以政界为尤甚，近日广东政界中，竟有因失权势而作哀鸣者，故讴以讽之。

秋有恨，寄意在梧桐，梧桐飘落，亦不免怨一句秋风。你睇[1]桐叶系咁力单，你话点捱得的秋气咁重[2]。一阵撑持唔住，就要堕落在水面飘篷。唔知[3]桐叶佢[4]真系无能，抑或佢故把秋气纵，今日逼成佢敢样子[5]唎，风呀，你亦太过冇阴功[6]。有心人见着，岂有话情唔动。心倍痛，讲到耐寒性质唎，你话点似得岭表孤松。

1913年9月3日

【注释】

[1] 睇：看。
[2] 咁重：这么重。咁，指示代词，这么，那么。
[3] 唔知：不知道。
[4] 佢：他。
[5] 敢样子：即"噉样子"，这样子，这样。
[6] 冇阴功：粤俗语，没有功德，报应的意思。

90. 热到咁惨

佚名

热到咁惨，你妹要去乘凉。今年咁耐[1]，都算今晚热得至深伤。凑着今晚咁早就饮完，无乜[2]好想。热到大汗淋漓，你话点过得一夜咁长？就系想共哥你温吓，亦系唔输畅。我个房（仄）局气得咁凄凉，又夹四面冇窗。若果你肯请我坐吓自由车，我就唔共你攞账。散几个银钱，就天咁口响。条数都系一样，就系共你去车到天光大白唎，亦系好平常。

1913年9月5日

【注释】

[1] 咁耐：这么久。咁，指示代词，这么，那么。

[2] 无乜：没有什么。

91. 牡丹虽好

横

牡丹虽好，亦比不得黄花。留芳千古唎，较胜过几日繁华。任得你当时得令，亦未必敢就[1]可以高声价。落地无声，嚊有甚可嘉。凭弔[2]牡丹，又使乜[3]到喉咽哑。究不若把惜花心事，爱惜吓桑麻。佢[4]好极繁华，不过都系供玩耍。若果[5]为渠[6]伤感，到低系为甚因丫。有谢然后至冇开，敢至成造化。唉，唔弔亦罢。你睇[7]花花世界唎，不过都系过眼烟霞。

1913年9月8日

【注释】

[1] 敢就：这样就。

[2] 弔：同"吊"。

[3] 使乜：用不着，不需要。

[4] 佢：他。

[5] 若果：如果。

[6] 渠：同"佢"，他。

[7] 睇：看，瞧。

92. 唔驶拍

笑

唔驶拍，一定拍闸唔开，你的外江壮士，莫想行来。昏夜扣门，有乜缘故在内。若系来求水火，都要话句唔该；若系你来乞米，又见你冇拧长袋。你言语唔通，听到我呆。你想留下五毫纸币，就要奴招待。咁好彩，一宿两餐都在内，你咪个[1]在此喧哗，吓坏我的小孩。

1913年9月11日

【注释】

[1] 咪个：不要。

93. 秋风起

蒲

秋风起，触动乡思。江湖飘泊，记否归去来辞。思鲈张翰，亦已扬帆去。我怀人情重，点得[1]迤迅[2]乡居。怎奈月系咁留人，留落此处，至使心旌摇曳，搔首踟蹰。呢阵[3]雁阵惊寒，天末未见只字，寒衣未到，叫我怎不相思。金风爽飒，亦该揾[4]定春衣杵。唉，愁万缕，无限归家思。罢咯，只有临流徙倚，默计归时。

1913年9月20日

【注释】

[1] 点得：怎么才能够。
[2] 迤迅：迅速，疾速。
[3] 呢阵：现在。
[4] 揾：找。

94. 留你不住

恋玉

留你不住，一定要共妹分离，哥呀，你究竟为乜因由。唔怕讲一句俾妹知，就系我共你唔系点样[1]意合情投，你亦唔使[2]咁快走自。纵有万分唔合意咯，亦慢一阵都唔迟。虽则系青楼妓女，冇边个系真心事。若在人前，我就点都要诈作一念痴，唔知到嘅重估我共你掟煲[3]，防到吔物议。唔好意[4]，哥呀，你今日一去总不回头实首令你妹可疑!

1913年9月23日

【注释】

[1] 点样：怎样，怎么样。
[2] 唔使：用不着。
[3] 唔知到嘅重估我共你掟煲：不知道的还以为我和你分手。唔知到，不知道。知到，知道。掟煲，分手。
[4] 唔好意：不好意思。

95. 唔准结

笑

唔准结，呢段自由婚，一定系学部成班，都系的古肃人。点解[1]自由婚嫁，都要佢[2]学部先公认。唔通[3]我自由嫁了，佢又要我地[4]自由分。我地揾[5]得个自由靓仔，断冇离婚笨，任你学部乜野[6]章程，也不作闻。纵然斥过，都要共靓仔温翻份，唔肯咁笨，唔准我地结自由婚，莫不是要照旧问神。

1913 年 9 月 26 日

【注释】

[1] 点解：为什么，什么原因。
[2] 佢：他。
[3] 唔通：难道。
[4] 我地：我们。
[5] 揾：找。
[6] 乜野：什么。

96. 秋节过后

晓风

秋节过后，未见君归。君呀，你一定系把异乡花柳，日夕痴迷，故此流连咁耐[1]，尚未图归计，累我时时盼望在空闺。抑或为故乡风鹤，尚有堪惊畏，故此迁延时日，在异地羁栖，独惜鸿鱼咁便，点解[2]咁音书滞。唉，君你又系，点解自从分袂，就把妾总总唔题。

1913 年 9 月 29 日

【注释】

[1] 咁耐：这么久。咁，指示代词，这么，那么。
[2] 点解：为什么，什么原因。

97. 奴系女子

神经病

　　某省报载,大良有潘某者,性素佻达,品行卑污。藉某某势力,得充中学教员,兼充某女校教员。该两校男女学生,平昔已鄙厌之。久拟联堂抵势,然为势所压,无如之何。日前潘在女校功课毕,已值散学时间。适大雨连绵,阻女生不能返家。潘遂以为奇缘,谕各女生曰:风雨潇潇,相对闷坐,不若学游戏操,爰示各生以暮夜攻城之操术,分班列队排立。潘以巾蒙眼,作攻城之状,实欲摩搂各女生也。适伊有妹亦在该校,女生暗里相约,将伊妹推向其前,潘搂抱之,尽情戏谑。后伊妹放声大哭,始情急遁去,各生亦哄然而散云。

　　奴系女子,使乜[1]要学攻城。听见呢一个名词,我要问教习一声。虽则系近日女权发达,我地[2]女子亦要争参政,所以我地发奋咁去维新,昼夜不停。新学虽系要去研求,总系[3]呢样又嫌佢[4]新到冇影。点解[5]几更时候,重要[6]我地学操兵。你糊涂成敢[7],又怕我地唔公认,唔好[8]乱性,若果[9]我地系想学攻城,唔好走入炮营。

<div align="right">1913年10月6日</div>

【注释】
[1] 使乜:用不着,不需要。
[2] 我地:我们。
[3] 总系呢样:只是这样。
[4] 佢:他。
[5] 点解:为什么,什么原因。
[6] 重要:还要。
[7] 敢:应作"噉",这样,那样。
[8] 唔好:不要,别。
[9] 若果:如果。

98. 扒到够

笑

　　扒到劢,某官归,做官钱物,边一个唔系扒嚟[1],人民膏血。食到的

新官滞，可惜新官欢笑，百姓悲凄。官揾[2]得钱，就无所挂系。一年任上，好事多为，人话官为公仆，我话佢[3]系官皇帝，行专制。你睇[4]四民失业，实在不消提。

<div style="text-align:right">1913 年 10 月 9 日</div>

【注释】

[1] 边一个唔系扒嚟：哪一个不是搜刮来的。
[2] 揾：找。
[3] 佢：他。
[4] 睇：看，瞧。

99. 单思病

<div style="text-align:center">大痴</div>

单思病，枉你自作多情，自古路柳墙花，冇乜正经。咪估话[1]佢系[2]青衣，就要怜佢薄命。不过系想做出笼鹦鹉，故此相约得咁不分明。试想吓为佢衰病侵寻，应份心共印证。点解[3]一遇堕鞭公子，就哙掉转心旌。劝你心水叠埋，唔着为佢眷恋起病，莫个伤孤另。妇女多半，系杨花水性，男子汉只患功名不立啫[4]，不若顾住前程。

<div style="text-align:right">1913 年 10 月 14 日</div>

【注释】

[1] 咪估话：别以为。
[2] 佢系：他是。
[3] 点解：为什么，什么原因。
[4] 啫：语气词，同"呢"，仅此而已。

100. 娇呀监住要别你

<div style="text-align:center">东</div>

（为戒烟者讴也）

娇呀，监住要别你。呢回[1]誓不共你说情痴，任娇闹我一句，系薄幸男儿。记得起首[2]相交，凭着点气味，点想痴埋[3]之后，重弊过自由雌。

十年恩爱，你话点舍得[4]言离异。怎奈晨昏相恋，累到我骨瘦神疲。罢咯，不若当（去声）你系毒蛇猛虎，将娇弃。脱了呢重魔障，免至[5]受你监（平读）羁。芙蓉城内，不是我嬉游地。唉，须要坚心志。唔系断送残生，都未得了期[6]。

1913年10月16日

【注释】

[1] 呢回：这次。回，同"回"。

[2] 起首，开始。

[3] 痴埋：黏在一起，亦形容缠绵不分离。

[4] 点舍得：怎么舍得。点，怎么。

[5] 免至：免得。

[6] 了期：完结。

101. 电风嘅煽

东

（为乱党讴也）

电风嘅煽，秋后要丢开，做人最怕造着你敢样子[1]落台。虽则你系运动冇灵，谁不羡爱。独惜你单晓得趋炎附势，亦太唔该。况且你心似风车，情性不改，车出风潮，匝地来，个个怯着衣单，凉意不耐。你重助起的肃杀严威，煽动祸胎，搅到世界系咁悲凉，你还未悔。监住人家厌弃，都话要把你嚟裁。在世总要识吓风头，唔好[2]咁冇主宰。唔系就潜踪海外，都免不得性命哀哉。你的鬼旋（仄读）邪风，我都怕你来侵害。呢阵[3]谁秋采（二字口旁）[4]，好似秋纫见弃，况且你更来必有婕好良才。

1913年10月20日

【注释】

[1] 敢样子：应作"噉样子"，这样子。

[2] 唔好：不要，别。

[3] 呢阵：现在。

[4] 秋采（二字口旁）：即"啾睬"，理睬。

102. 离开几日

曾经

离开几日，就好似好耐嘅年华，我时刻，都系记住你罢（口旁）[1]君家。自从你一去，就累我长牵挂，秋水长天，只得盼望住晚霞，唔怪得[2]人地[3]话别一日就重惨三秋，呢句话信得唔系假。亏我[4]西行别泪，有晚唔湿透青纱，想话[5]唱几句解吓离愁，怎耐我喉又咽哑，满腔愁绪唎，你话点尽谱得入琵琶。重怕你一去不回，要我长世守寡，所以我时时闭医[6]咯，都系慌住你心花。家吓[7]望得倒你番嚟[8]，我心至放下。君呀，你此后唔去就罢，但得时时相对咯，就咪再想去泛月中槎。

1913年10月23日

【注释】

[1] 罢（口旁）：即"嚟"，停歇。
[2] 唔怪得：怪不得。
[3] 人地：别人。
[4] 亏我：可怜我。
[5] 想话：想要，打算。
[6] 闭医：应作"闭翳"，烦恼，忧愁。
[7] 家吓：同"家下"，现在。
[8] 番嚟：回来。

103. 无乜嘱咐

乜少

无乜[1]嘱咐，娇呀嘱咐你早闩门，呢阵[2]五羊城内，莫作太平观。个的[3]外江壮士，最是多腥闷。渠[4]系色中饿鬼，又系咁武力桓桓[5]。他推门直入，恃住有三毫本，他便强硬搂人，当你妓妇一般。少者固然难免，就系老者都唔管。总要门钥紧莞，听见系外江声气咯，就切勿开门。

1913年10月24日

【注释】

[1] 无乜：没有什么。

［2］呢阵：现在。
［3］个的：那些，那种。
［4］渠：同"佢"，他。
［5］桓桓：威武的样子。

104. 究竟系真鼻（口旁）假

听蝉室主

究竟系真鼻（口旁）[1]假，哥呀，你要讲一句过奴知，是必要讲明讲白，免我思疑[2]。闻得八地话你钻得入官场，我心就窃喜。重话你运动灵通，捞倒个乜野[3]司。所以我一早起来，就先睇吓[4]报纸。实只望人言不谬，稍慰吓你妻儿。点解[5]姓氏就仝，名字就异。其中情节，定必有儿嬉[6]。莫不是你嫌个旧名，唔得利是，故此要从新改过，正得趋时。抑或你慌怕旧时个名字唔香气，故此特意改过个新名六另有设施。哥呀，你密密咁改名，到底系因甚事，何所用意？真系坏鬼书生，多别字。马上要你讲清讲楚嚟，不准你延迟。

1913年10月27日

【注释】
［1］鼻（口旁）：即"嚊"，选择连词，或者，还是。
［2］思疑：怀疑。
［3］乜野：什么。
［4］睇吓：看一下。
［5］点解：为什么，什么原因。
［6］儿嬉：同"儿戏"。

105. 情一个字

韦陀

情一个字，切勿重得咁凄凉，痴情能害命，重紧要过刀枪。时时咁温住，好极亦系唔输畅。温得太过凄凉，你话点温得一世咁长。好极也要离开，唔使[1]怨唱。纵使暂时离别咯，亦唔使整得太心伤。情字好比杀人刀，想落利底唔系禁（平）想。唉，冤孽账，若果[2]系温到迷头迷脑啊，

都系几费商量。

<div align="right">1913 年 10 月 30 日</div>

【注释】

[1] 唔使：用不着。

[2] 若果：如果。

106. 灯黯黯

晓风

灯黯黯，夜刚阑。秋寒霜冷怯衣单。床前冷月，惹起愁无限。薄倖在天涯，都系一样烦。我灯花卜尽，未晓佢[1]何时返。想必佢伤心时局，不忍见破碎河山。今日地北天南，共佢相见有限。君呀虽则呢阵[2]河山破碎，到底尚有家还。观我对灯懊恼，只有长吁叹。灯一盏，明灭时还灿，惹起无限愁情，欲睡也难。

<div align="right">1913 年 10 月 31 日</div>

【注释】

[1] 佢：他。

[2] 呢阵：现在。

107. 规定身价

大雷

规定身价，上等嘅一律要三圆，五成抽歇[1]，要俾过花捐。起价起得咁交关[2]，哥你亦唔在怨。散左呢一圆身价，就可以结得一晚姻缘。家下广纸使到咁低，计起数亦系唔争得几远，多散银毫三几介，就可以把利来专。哥呀，你既系学人地[3]出嚟行，就唔好[4]咁打算。仝眷恋，呢阵我地[5]珠江明月啊，就可以永久留存。

<div align="right">1913 年 11 月 1 日</div>

【注释】

[1] 欵：同"款"。
[2] 咁交关：那么严重。咁，指示代词，这么，那么。交关，厉害，严重。
[3] 人地：别人。
[4] 唔好：不要，别。
[5] 我地：我们。

108. 唔使几耐

韦陀

唔使[1]几耐[2]，你妹就搬番上东堤。呢件事已自见有文明，并非我立乱西。载在报章，料必哥你曾有睇，批准在东堤开寨咯，呢阵[3]哥你就唔使搭车嚟。身价收你两个八银钱，亦唔算系贵。免使你搭车来往，走到脚都跛。你妹初上到省城，就算你系头一个老契，温到人心和人肺。哥呀，你至紧要带多的仝僚嚟帮衬吓，等我地[4]晚晚都开齐。

1913年11月4日

【注释】

[1] 唔使：用不着。
[2] 几耐：多久，多长时间。
[3] 呢阵：现在。
[4] 我地：我们。

109. 先生你

乜少

广雅书局门口石路地方，日前有一少妇二十余岁，颇有姿色，行经该处，竟被外江壮士三人，关闭木闸，搂抱调戏，上下其手。该少妇喊救，谓先生唔好[1]哑之声，不绝于口。适该段某警长巡街撞见，立呼开闸，不敢过于愤怒，诈作该少妇失路，可交带区，由是脱险。

先生你，请行开。做乜[2]你阻住人家，不得往来。你地[3]系外江壮士，系守护城厢内，查奸缉歹，系理本应该。系唔系慌我有炸弹怀身，故此吟我袋内，好之摸过周身，也摸不出炸弹来。做乜摸完又摸，不惮三而再。

摸咁耐[4]，壮士呀你系唔系查私，点解[5]摸到我呆。

1913年11月8日

【注释】
[1] 唔好：不要，别。
[2] 做乜：做什么，为什么。
[3] 你地：你们。
[4] 咁耐：这么久。咁，指示代词，这么，那么。
[5] 点解：为什么，什么原因。

110. 火车快

晓风

火车快，趁住归心，才上车来，转眼就到临。人话归心似箭，究竟郎心怎。究竟我念君心切，定是[1]你念我情深。人话一日三秋，奴觉愈甚。料必君念家乡，都系一样热忱。呢阵[2]梅已着花，大抵[3]乡思（去声）愈甚。唉，君见怎，点得[4]共你赏梅窗卜，细把梅吟。

1913年11月12日

【注释】
[1] 定是：或是。
[2] 呢阵：现在。
[3] 大抵：大概。
[4] 点得：怎么才能够。

111. 男教习

乜少

省学司批某女校不可用男教习。

男教习，点解[1]唔得[2]在女学堂中？我地[3]系自由平等，乜事唔可通融？呢阵男女平权，我估话[4]随便可用。沾染男人气息，格外易开通，家吓[5]学司取缔，唔准把男人用。佢[6]重话过于年少，更不可在女人丛。佢叫男女请分，君子自重。唉，真可痛。分开唔准共，此后个的[7]男人教习，

莫想有奇逢。

<div align="right">1913 年 11 月 14 日</div>

【注释】

［1］点解：为什么，什么原因。
［2］唔得：不可以。唔，不。
［3］我地：我们。
［4］我估话：我以为。
［5］家吓：现在。
［6］佢：他。
［7］个的：那些，那种。

112. 温老契

佚名

温老契，点似温钱，老契纵然温极，也讲钱先。老契无钱，温极哙[1]变。若系囊中钱足，老契就哙垂涎。大抵[2]无钱温极，都系交情浅。若果[3]你多情自作，重话你发花癫。须知到[4]烟花场上，唔论情深浅。都要钱字引线，除是钱多情重，就怕有好耐缠绵。

<div align="right">1913 年 11 月 17 日</div>

【注释】

［1］哙：同"会"。
［2］大抵：大概。
［3］若果：如果。
［4］知到：知道。

113. 娇去睇戏

横

娇去睇戏，至紧要带定多少蛇姜。唔系等到离魂个阵[1]，就恶以商量。你恨睇戏恨得咁凄凉，到底你因边一样。晚晚咁去花耗的精神，就系铁打嘅亦哙伤。况且睇到入神，心就哙向。迷头迷脑唎，一阵就整到魄散魂飏

扬。至怕情丝一缕,飞上到歌台上。心内系咁摇摇,自己亦变左冇主张。娇呀,你细心想吓,想落都系唔禁(平)[2]想。终须唅制账,所以叫你要带的蛇姜,免使跌倒在戏场。

<div align="right">1913 年 11 月 19 日</div>

【注释】

[1] 个阵:那时候,那时。
[2] 唔禁(平):禁不起。

114. 须要自重

<div align="center">兆</div>

须要自重,你系一个军人。话你骄横霸气,实系假和真,讲你吹烟赌博,人亦心唔愤。若系奸淫强买咯,就唅激怒商民。我睇间谍专好造谣,实想撩人恨。或系办成你咁样,冒作龙军。总系[1]你自己亦要认真,唔好[2]混沌。名誉要紧,祸胎毋再娠。但得你维持秩序唎,就可以保护同羣[3]。

<div align="right">1913 年 11 月 25 日</div>

【注释】

[1] 总系:只是。
[2] 唔好:不要,别。
[3] 羣:同"群"。

115. 唔愿睇

<div align="center">典</div>

唔愿睇,睇见佢[1]日夜在长堤,承接做自由女跟班,真正堕落鸡,着起不三不四嘅西装,你话似人定鬼。戴对三分六银眼镜,十足正磨(仄声)左面番嚟[2]。至好笑丧杖拾枝,来作士的驶,番话听过毛管松开,佢重乱咁西。重有[3]件帽咸榄一般。鞋袜都冇底,哨起棚牙[4],算系怪状出齐。咪恃老豆大多,唔在忧两粒瘦米。等到面口唔同,怕要入养济院嚟栖。大抵[5]家门不幸,生的噉嘅灾瘟仔[6]。唉,唔使计[7],事业毫无人就废。劝

佢去旧时个处，捞吓乱葬岗泥。

1913年11月26日

【注释】
[1] 睇见佢：看见他。
[2] 番嚟：回来。
[3] 重有：还有。
[4] 棚牙：整排牙齿。棚，排（用于牙齿）。
[5] 大抵：大概。
[6] 噉嘅灾瘟仔：这样的灾星瘟神儿。
[7] 唔使计：同"唔使恨"，别指望，别提了。

116. 心沓沓跳

心沓沓跳，吓得我惊慌，自来心血少，故此骨瘦皮黄，闻得你话咁大波澜，阴翳莽莽（二字水旁），怒潮如箭，好似决西江。我一向世事未更，神觉怆惘，恐怕危涛震撼，就唥失却津航，方向一迷，随得潮汐簸荡。唉，河咁广，欲渡难希望，真正要一万句长吁短叹，五千遍捣枕搥床。

1913年11月27日

117. 还要取缔

笑

李省长取缔男女同学见昨报。

还要取缔，我地[1]各种生徒，男女唔得同班，那有野捞。我话男女合羣，原本系好。正系自由恋爱任得吾人做，点好话分开男女，各自分途。而今取缔，最激奴奴怒，累我地冇男人亲炙，你话点得[2]风骚。真正系唔得开通，系的政界嘅佬。唉，唔晗做，总要男女平权，至足自豪。

1913年11月29日

【注释】
[1] 我地：我们。

[2] 点得：怎么才能够。

118. 唔愿发梦

大痴

唔愿发梦[1]，至怕梦里相逢。得到梦里相逢。梦醒又化空。一自与娇离别，日夜心肝痛。食少愁多，减却了玉容。多一度思量，愁苦越重。拼左一生唔见，免罢离宗（心旁）。点估[2]魂魄迷离，偏见娇你面孔。喁喁诉苦，偏又共你态度相同。未晓娇你魂梦有无，同一样作用。唉，愁万种，梦中来爱宠。试问吓春婆梦醒咯，更冇边一个[3]去偎贴怜侬。

1913年12月1日

【注释】

[1] 发梦：做梦。
[2] 点估：谁料到，怎料。
[3] 冇边一个：没有哪一个。

119. 君有相好

君有相好，我亦要有个情郎。大家旗鼓，总要相当。呢阵[1]世界自由，唔比既往。各有自由权利，即是各便行藏[2]。男女平权，呢一句点讲。总要把眼界开张，至算系大方。你地[3]相好成打，唔到我地[4]女界讲。我地情郎揾[5]个，亦不算荒唐。彼此都是系人，免自我地单独觖望。唉，平心讲，大众放开大量，就两不相妨。

1913年12月2日

【注释】

[1] 呢阵：现在。
[2] 行藏：行，出来做事。藏，隐居不干。出自《论语·述而》中的"用之则行，舍之则藏。"后人引用为出处的总称。
[3] 你地：你们。
[4] 我地：我们。

[5] 揾：找。

120. 近日纸币

典

近日纸币，牵动商场。都系胡陈二逆，种落的焚殃。佢[1]任意发行，全粤亦受影响。整到柴米得咁艰难，就好早日改良。往日兑换银毫，重有[2]八折以上。今日低到七二成盘，应份共政府电商。况且盐务未肯抽收，难以纳饷。设法维持，只有赖当道佢热肠。你睇[3]吓肩挑背负，个种[4]愁眉样。唉，无法可想，舍得生在雨金时代唎，怕万国都算我地富兼强。

1913年12月3日

【注释】
[1] 佢：他。
[2] 重有：还有。
[3] 睇：看。
[4] 个种：那种。

121. 郎去后

佚名

郎去后，未贴过鸦黄。岂无膏沐，懒学梅粧。自古最伤心，系离别个样，离别若可忘忧，大抵[1]自有肺肠。少小估话[2]女子适人，无限快畅。不为蝴蝶，也作鸳鸯。点想天南地北，日暮就添惆怅。第一衾寒翡翠，自已凄凉。好在君义妾贞，情有别向。唉，无乜[3]好想。想话[4]从此郎归，一步唎不出绣房。

1913年12月4日

【注释】
[1] 大抵：大概。
[2] 估话：以为。
[3] 无乜：没有什么。
[4] 想话：想要，打算。

122. 闻得你就走

典

闻得你就走，可惜寂寞了八大胡同。长亭衰柳，怕系不住花骢。往日花酒议员，声势咁重[1]。点舍得[2]风流云散，断梗飘蓬。虽则话搜检证书，难以运动。尚有党人汇款，未必唔丰。记得起首[3]云集京都，姊妹蒙你爱宠。真正车如流水，马又如龙。个阵[4]又雀吹鸦，无事不与妹共。就系出席时期，尚在梦中。真正系缠绵相爱，不枉真情种。卖身银纸唎，亦尽地接济花界金融。昨夜我地[5]临时提议，话要同欢送。祖饯设在都门，略表姊妹寸衷。愿你不醉无归，聊且拨冗。丢开离恨总要觞咏从容。带醉等妹扶你上车，正好将辔纵。唉，无物可奉，馈贶只余梅毒种，忍住临歧分手，总有日山水相逢。

1913年12月5日

【注释】

[1] 咁重：这么重。咁，指示代词，这么，那么。
[2] 点舍得：怎么舍得。点，怎么。
[3] 起首：开始。
[4] 个阵：那时候，那时。
[5] 我地：我们。

123. 听见就怕

佚名

听见就怕，话个的盗贼公然。各处都频闻搜劫，屡牍连篇。动借军队为名，搜抢殆遍。恐怕人民失所，唅有财命相连。捉贼共做贼两停，全系靠线。况且军兵林立，又系咁密嘅人烟。愿佢[1]贼案破清，唔唅再见。灾难免，安居能实践，现一个太平景运唎，乐利亲贤。

1913年12月6日

【注释】

[1] 佢：他。

124. 真不幸

笑

真不幸，生在呢个时期，铜驼荆棘，正在陷入危机，呢阵[1]达此百罹，还有乜味。正系长生忧患咯，冇日开眉，你睇[2]盗贼系咁多，兵燹又屡起，到处都无净土，怕你插翼难飞。天呀你生我在今时今日，做乜[3]唔生向文明地。偏要生在今日支那。正际乱离，怪得话宁做太平时犬，尚有的安舒气。唉，真冇味，空对住民主招牌，个一把五色旗。

1913年12月8日

【注释】

[1] 呢阵：现在。
[2] 睇：看。
[3] 做乜：做什么，为什么。

125. 相思泪

大痴

相思泪，日夜潜垂。怕人偷睇，更自心虚。做乜[1]滔滔唔断，好似湘江水。罗襦湿透，又似珠串累累。舍得佢系[2]能言，我又同佢讲句。落不到君前，真正系咪拘。究竟泪你累奴，定系[3]奴把你累。若系秋波能损喇，你切勿衾影相随。方我梦到郎边，身在帐里。离愁千丈，重怕白发相催。无奈腮边偷抹，更触起愁情绪。唉，心似醉。泪呀，你便流向渔阳去。若果[4]个薄情提起咯，你问句佢呢的泪系伊谁？

1913年12月9日

【注释】

[1] 做乜：做什么，为什么。
[2] 舍得佢系：如果他是。
[3] 定系：或者，还是。
[4] 若果：如果。

126. 他事尚易

笑

　　他事尚易，叫我唔出街难。我唔去行街行巷，边个识我靓得咁交关[1]。我日日绢遮革履，去耀吓人家眼。若果[2]伏处闺房，靓极亦闲。我唔供人鉴赏，点得[3]人家赞，唔系就花容咁好，死后揾[4]唔翻。至到话人勾脂粉，君你就诈作眯埋眼。输亏有限，都好过闺房几尺，就老死红颜。

<div align="right">1913 年 12 月 11 日</div>

【注释】

[1] 咁交关：那么严重。咁，指示代词，这么，那么。交关，厉害，严重。
[2] 若果：如果。
[3] 点得：怎么才能够。
[4] 揾：找。

127. 君既有妇

二呆

（为某法官不能自保私妇讴也）
　　君既有妇，点解[1]又娶奴奴？既娶奴奴，点解又要佢[2]曰臼躬操？若果话[3]要秘书，何不请一个好佬[4]？此种情景，实在见得糊涂。见你两个眉目传情，奴已晓到。禁不住如焚心火，碌眼吹须。君你既系法律人员，应以法律自保。甘违法律，试问你是否顾得前途？今日与佢作难，唔算得系妒妇。近日女权发达，点肯雌伏从夫？立刻要你共佢[5]分离，唔准你藏佢在别户。须要自顾，勿谓奴奴唔惯用武。若果你奴言不恤啊，咪怪我日日共你来嘈。

<div align="right">1913 年 12 月 12 日</div>

【注释】

[1] 点解：为什么，什么原因。
[2] 佢：他。
[3] 若果话：如果说。

[4] 好佬：好男人。
[5] 共佢：和他。

128. 唉唔得了

大痴

唉，唔得了。睇见好嬲还是好笑。君你忍心唔理，点样[1] 捱得一世迢迢。自古话长舌兴戎边个不晓。做乜[2] 你一任泼妇持家，日日逗刁。想话[3] 劝戒一场，又怕同你拗撬。拼系粒声唔出[4]，眼亦不去轻瞧。权柄不自己操，君你终久难以照料。唔系事小，总哙人轻藐。亏你有厘火气唎，好似隔夜油条。

1913 年 12 月 13 日

【注释】

[1] 点样：怎样，怎么样。
[2] 做乜：做什么，为什么。
[3] 想话：想要，打算。
[4] 粒声唔出：一声不出。粒声，一点声音。唔，不。

129. 莺燕散尽

晓风

（为国会叹也）

莺燕散尽，剩下空寮，想起往日繁华，一自自[1] 减消。你睇[2] 莺巢燕垒，转眼繁华了。往日金粉当筵，不让六朝。罗裙血色，任得酒积翻污了。正系几许缠头掷锦，至听佢[3] 一曲红绡。今日繁华歇绝，莺燕惊飞杳。唉，空扰扰，盛衰难逆料。抚今追昔，只觉得无聊。

1913 年 12 月 15 日

【注释】

[1] 一自自：逐渐。
[2] 睇：看。
[3] 佢：他。

130. 郎倖薄

三郎

郎倖薄，薄待奴奴。奴奴想起，禁不住泪眼滔滔。滔滔江水，间断我的因缘路。路路都唔通，叫我点得[1]此恨无。无端又想起唎，个夜把瑶琴诉。诉极都唔得开眉，月渐渐高。高歌低叹，怨一句依相好。唉，好音何日报，报道薄情转意唎，我亦不怨命薄如桃。

1913年12月16日

【注释】

[1] 点得：怎么才能够。

131. 无用暗杀

笑

无用暗杀，我地[1]斩亦斩得开明。你妹屡次开刀，都系预早出声。虽则刀刀到肉，绝冇累及人家命。有阵斩到颈血淋漓，都重可以讲情。况且我如神刀法，斩到刀刀应。不过你地[2]挡刀手段，唔得十分精。可见你妹光明磊落，唔系诡计为行径。唔在打醒，你妹明刀明斩，至算磊落光明。

1913年12月17日

【注释】

[1] 我地：我们。
[2] 你地：你们。

132. 有边个情愿认老

曾经

有边个情愿认老，所以你妹是必要梳辫。若果[1]系打靓个碌自由辫。或者重唅嫩得几年。你妹自系落左呢处[2]青楼，时日亦不浅。总系[3]无人

肯带我,我就冇法子出得生天。对镜照吓自己嘅颜容,实在我亦唔愿见。睇见我近来容貌啦,已自系大不如前。好在我打扮趋时,衣服亦多几件。灯前火后,飒吓眼重靓过天仙。若果你妹唔梳辫,就难以变。原形终唪现,个阵[4]俾人睇破咯,就唪唔值得一文钱。

<p align="right">1913 年 12 月 18 日</p>

【注释】

[1] 若果:如果。
[2] 呢处:这个地方。
[3] 总系:只是。
[4] 个阵:那时候,那时。

133. 愁到病

曾经

愁到病,病里亦带住有多少愁容。因愁致病啊。我睇呢的病唔轻易收功。舍得病吓就可以病得断个的[1]愁丝。病亦唔使[2]整到咁重[3]。至弊系愁丝缠住病体,故此至病到敢样子[4]迷蒙。莫不是愁绪生出系有根,在我个心内种。吹愁不去,只怨一句东风。到底未乜事要整到我咁愁。唉,想起我就心更痛。愁到憎,醒左又系五更时候啊,最怕个的夜鸣虫。

<p align="right">1913 年 12 月 19 日</p>

【注释】

[1] 个的:那些,那种。
[2] 唔使:用不着。
[3] 咁重:这么重。咁,指示代词,这么,那么。
[4] 敢样子:即"噉样子",这样子。

134. 微丝雨

笑

微丝雨,恶行街。君呀,我同你孖遮。一路揽埋。呢阵[1]世界自由,唔算系过太。男女平权,系要咁至够派(平声)。总要揽实咪个[2]放开,唔

系就衫尾湿晒。你睇[3]微风细雨，点点射入奴怀。大众系革履一双，随便咁晒。唔计带，我地[4]系自由行路，唔理溅湿人鞋。

1913年12月20日

【注释】

［1］呢阵：现在。
［2］咪个：不要。
［3］睇：看。
［4］我地：我们。

135. 扒少的

笑

扒少的，便算积阴功。呢阵[1]地方财尽，到处皆穷。做到系官，要扒正有用，官不扒钱，理本不通。地方贫瘠，担得抽捐重。望你暑扒少的，便算系通融。手下留情，咪扒得咁重[2]。扒亦有用，呢阵民穷财尽，与往日唔同。

1913年12月21日

【注释】

［1］呢阵：现在。
［2］咪扒得咁重：别搜刮得这么重。咁，指示代词，这么，那么。

136. 无可避

怜卿

无可避，节临头，节账要清偿，白水亦要兜，佬系算你最温，情亦待你最厚，只靠你能争气，极尽绸缪。场面总要共我顶翻，就唔怕第九。白水系照例金梭，节账系照例实收。咪个话[1]避去羊城，等冬节过后。唉，虽想透，咪令我毛巾嘅本，也附落东流。

1913年12月25日

【注释】

[1] 咪个话：不要说。

137. 你唔好去赌

佚名

你唔好[1]去赌，都要顾住[2]吓前程。你睇[3]赌禁森严，就唟罚你不应。赌禁请弛，你估系官厅嘅命令。点知[4]个的[5]赌棍谣言，怕要重惩。细想赌博害人，如似陷阱。亡身破产，重唟把家倾。古道话赌仔回头惨过千金锭，还要自警。莫话要财唔要命，几多正途商业唎，你就好去经营。

<div align="right">1913年12月24日</div>

【注释】

[1] 唔好：不要，别。
[2] 顾住：小心。
[3] 睇：看。
[4] 点知：怎么知道。
[5] 个的：那些，那种。

138. 打乜主意

晓风

打乜主意。莫个误我终身。你算过自己无钱，就莫个乱讲带人。枉我熟客尽地推完，新客又无肯过问。呢阵系君唔带，并不是我唔跟。海誓山盟，唔系共你去混。舍得我[1]肯琵琶别抱，早已脱风尘。唔驶[2]此身沦落，打不出个迷魂阵。唉，真可恨。你系畏妻唔敢，定是另有情人。

<div align="right">1914年1月3日</div>

【注释】

[1] 舍得我：假使我。
[2] 唔驶：同"唔使"，用不着。

139. 写不尽

笑

写不尽，我愁怀。愁怀难写，只对住月照空阶。寒虫夜咽，已是成天赖。风透疏棂，只自密掩埋，触景生愁，愁更恶解。况对住模糊灯影，寂寞空斋。亏我[1]频耸诗肩，独奈吟兴不快。唉，无聊赖，真正系愁景愁情，恶以遣排。

1914 年 1 月 5 日

【注释】

[1] 亏我：可怜我。

140. 谁请开赌

晓风

谁请开赌，是必系奸商。做乜[1]佢[2]无端白事，衰得咁凄凉。广东赌博，累到个贫穷样。今日复提开赌，你话怎不心伤。是必佢代赌棍营谋，总有的望想。大抵[3]送佢一份修金，故此佢肯出场。佢顾己不顾人，都是贪念所想。唉，真混账，就俾[4]你捞注不义钱财，也未必系享得长。

1914 年 1 月 6 日

【注释】

[1] 做乜：做什么，为什么。
[2] 佢：他。
[3] 大抵：大概。
[4] 就俾：即使。

141. 频击鼓

晓风

频击鼓，去催花。好花何日，至发得出萌芽。你睇[1]狂蜂浪蝶，日日到园林下。佢[2]亦系采花情切，呢阵[3]至望到含苞。大抵[4]花事怯寒，故

此迟放一吓[5]。待有来春雨露，就是必繁华。等到千红万紫，个阵[6]就高声价。花似画，谁谓花开花落，当作过眼烟霞。

1914年1月10日

【注释】
[1] 睇：看。
[2] 佢：他。
[3] 呢阵：现在。
[4] 大抵：大概。
[5] 一吓：一会儿。
[6] 个阵：那时候，那时。

142. 君呀你要跟住我出去

乜少

君呀，你要跟住我出去。俾做你心意如何，一面将奴保护，一面又把奴拖。呢阵[1]的外江壮士实在非常饿。你唔睇二元宫里，个一个卖香婆。君你若肯跟奴，就唔怕惹祸。若果[2]我独自行街，壮士就哙手多。万一外江壮士，真正系强奸我，君就悔错。不若跟住我行街，免受佢折磨。

1914年1月15日

【注释】
[1] 呢阵：现在。
[2] 若果：如果。

143. 天气咁冻

天气咁冻，妾尚未有皮衣，呢阵皮衣冇件，你话点合时宜。我衣服未得趋时，即系君冇面子，我亦谅你困于财政，不过免被人知。但系[1]我衣服唔得在行，奴就觉失志。人话你枉有老婆咁靓，唔晓打扮到趋时。枉你系昂藏七尺，叫做为男子，无本事。整到妻子衣裳，似个乞儿。

1914年1月17日

【注释】

[1] 但系：但是。

144. 扒唔倒

笑

　　扒唔倒，不若辞官，做官只想扒钱，满砵满盆。若系唔能扒得，重要[1]亏了谋官本。不若立实心头，早日挂冠。呢阵宦海咁大风波，心实见闷。君呀家吓[2]为官，要有大力援。若系并冇人援，怕你难以做得满。咪话[3]你阔到为官，妾就好喜欢。万一你因官累命，剩妾谁为伴。唉，心更闷。我劝你弃官如屣，莫个盘桓。

<div align="right">1914 年 1 月 30 日</div>

【注释】

[1] 重要：还要。
[2] 家吓：现在。
[3] 咪话：切勿以为。

145. 抱着琵琶又唱歌

笑

　　抱着琵琶又唱歌，知音寥落奈谁何。亏我[1]终年弹唱，唱到喉咙破。正系曲无离口，再有话生疏。独系烦恼萦怀，弹唱易错。子期无几，指点我差讹。你睇[2]顾曲周郎，非止一个。系知音者，得有几多多。亏我琵琶抱起愁无那。唉，谁是知我，所把满怀心事，唱出如何。

<div align="right">1914 年 1 月 31 日</div>

【注释】

[1] 亏我：可怜我。
[2] 睇：看。

146. 春宵短

亚孙

春宵短，转眼就破晓大时。君呀任佢[1]红日东升，晒上树枝。人话春宵一刻，价与千金似[2]。既系春晓咁好就怕乜起身迟。起身咁早，辜负春宵事。古人戒旦，实在系趣味唔知[3]。子与视夜，呢句话更属唔知意。唉，天晓矣，晨星廖若此。鬼咁怕风动罗帷，估错系小婢步移。

1914年2月13日

【注释】
[1]佢：他。
[2]人话春宵一刻，价与千金似：比喻时间珍贵。化用苏轼《春夜》中的"春宵一刻值千金，花有清香月有阴"。
[3]唔知：不知道。

147. 成眷属

兆

报载陈村新墟通心巷谢某故事。

成眷属，终是有情人。见佢[1]素粧淡抹，话系新寡文君。闻得佢死夫再嫁，话心唔忍。情愿削发为尼，不染俗尘。总系[2]生得沉鱼落雁，实在撩人恨。叫我点能割断，呢种情根。不若央媒说合，偷查问。佢感我心诚一点，愿缔朱陈。但要花轿迎亲，方可允。重要[3]不能立妾，到终身。几多条件，我都能公认，唔驶问，今宵来合卺。遇时大吉，不用择良辰。

1914年2月20日

【注释】
[1]佢：他。
[2]总系：只是。
[3]重要：还要。

148. 愁就唔病

笑鸥

愁就唔病,好在你病亦能工。善病工愁,大抵[1]与别不同。当初上岸,估话[2]似顺水风帆送。长风万里,路路相通,点估[3]事难如意,你话怎不心头痛。一种闲愁,不外系病与穷。天呀,你生我工愁善病,又生我为情种。今日因愁致病,只好自怨东风。风呀你若肯为我吹愁,我亦劳你一动。唉,都系唔中用[4],只怕愁吹不去,反惹起病上加重(平声)。

1914年2月28日

【注释】
[1] 大抵:大概。
[2] 估话:以为。
[3] 点估:谁料到,怎料。
[4] 唔中用:不管用,没有用。

149. 奴亦要去

佚名

奴亦要去,去吓跑马场中,闻得今春热闹,比往岁唔同。君呀你睇[1]火车与及火船,人几拥重。都为慌住省城有变路,故此暂托游踪。幸得我地[2]港侨,唔驶受恐。正好及时行乐,乐更无穷。我重要[3]买吓马票,望佢[4]头彩中。登时[5]发达,见得我命运享通。咪话[6]散去三几十元钱,真系赌瘾重。唔算放纵,今日收场唔去逛吓喇,重笨过条虫。

1914年3月2日

【注释】
[1] 睇:看。
[2] 我地:我们。
[3] 重要:还要。
[4] 佢:他。

[5]登时：顿时。
[6]咪话：别说。咪，不要，别。

150. 摇钱树

兆

　　摇钱树，叫一句卿卿，你几久唔来[1]，乜咁薄情。我相思日久，得了个钱寒病。无聊抑郁，点话得过人听（平声）。我想到你入心喇，唔见你应。你唔来我处，就一事无成。尤系跟人去饮，亦都唔高兴（去声）。因系有你相陪，佢妹就唅看轻。况且逢人赞你话系新鹰靓，唔在照镜。好丑皆由命，你若肯时常温我咯，就格外欢迎。

<div align="right">1914年3月3日</div>

【注释】

[1]几久唔来：多久没来。几久，多久。唔，不。

151. 真懊恼

十郎

　　增城止果墟曾某，齐人也，年近四旬，尚无子嗣。惟曾性好色。日夜不离。妻妾常以寡欲多男为戒。曾虽韪其言，无如终属难禁。日前曾往罗浮结识一僧人。因问以戒色之法，僧云吾出家时，吾师以麻姑素心兰根煎汤，使吾饮。从此色念顿空。曾闻知，如法服。讵不数日，尽失其固有之力。妻妾异之。曾告以故。其妻欲与该僧为难，曾止之曰：此乃自误，于人何尤。

　　真懊恼，骂一句愚夫，做乜[1]你听人说话，整到气力全无？当日劝你暂离女色，不是叫你全无。好不过日夜唔离，见你面目渐枯。故此话寡欲方得多男，劝你唔好[2]将精血损耗。抵事忽变僵蚕噉样，怎不吓坏奴奴。可杀个只秃奴乱说，实觉真迂腐。虽有如无，俨若一个费夫。咬实银牙，睬过个死佬。唉，真可恶。亏我[3]告诉无门路，只有怨一句大头和尚，此后使乜[4]食素喃无。

<div align="right">1914年3月14日</div>

【注释】

[1] 做乜：做什么，为什么。

[2] 唔好：不要，别。

[3] 亏我：可怜我。

[4] 使乜：用不着，不需要。

152. 钱一个字

鉴

钱一个字，点到你去婪贪，损人利己，定有理数循环。咪话[1]处世骄人，财可壮胆。不凭公理，只叹缘悭。况且诲盗慢藏，终是隐患。切记非吾所有，莫个逾闲。忆起先圣个句训言，真正可赞。佢[2]话富而不义，好比雪窖冰山。讲到得失亦有时期，唔到你慨叹。真有定限，不若营生安份喇，个阵[3]重更欢颜。

1914年4月23日

【注释】

[1] 咪话：别说。咪，不要，别。

[2] 佢话：他说。

[3] 个阵：那时候，那时。

153. 无限恨

鉴

无限恨，只得问句花神，残红满地，到底为甚原因。亏我[1]惜花无语，至把花神问。是否护花无力，致使佢[2]堕落在红尘。倘若知到[3]，佢咁飘零，就唔好[4]咁忍。应要留心调护，至算你嘅情殷。忧乐虽则佢系[5]无知，究竟时尚未稳，咪个[6]养花时节，竟被风雨沉沦。你就手握金铃，就须要着紧[7]。唉，须着紧。免使佢落花无主咯，系咁自叹频频。

1914年4月27日

【注释】

[1] 亏我：可怜我。

[2] 佢：他。
[3] 知到：知道。
[4] 唔好：不要，别。
[5] 佢系：他是。
[6] 咪个：不要。
[7] 着紧：着急，焦急。

154. 闻得你有外遇

十郎

闻得你有外遇，是否染着情魔，咪估我兰闺弱质，奈你唔何。我雌威一发，你未必能赢我。重要[1]你出丑当堂，免得你妄想咁多。勿谓我妒妇行为，将你硬阻。试问我两人易地，君呀，你又意下如何。细想你平日阃令常遵，唔系咁和（上声），是必你听边个衰神说话，搅转你个心窝，瞒你都唔知[2]，何故整得咁饿。唉，心起火，此恨真难过，若果[3]你不斟茶认错唎，我就誓不共你谐和。

1914年5月23日

【注释】

[1] 重要：还要。
[2] 唔知：不知道。
[3] 若果：如果。

155. 开赌局

拈花

开赌局，多得诸官，而今官话，要你收盆。君得官垂青眼，任你开赌都唔管。不用你赌饷承开，只系白手去搬。重赞句你苦心，可知到[1]官甚意满。君呀，你有无好处，送到衙门，官真两口，意见随时换。真腥闷。究竟你系唔系共官分份，唔在遮瞒。

1914年7月3日

【注释】

[1] 知到：知道。

156. 广东禁扒龙船

焕

真正好咯,系呢个佳节端阳,减却龙船,就扫去粤嘅祸殃。人话广东添置个只老龙,衰气就日涨,水火灾民,盗贼更强。有的好睇吓[1]斗龙船,正得心舒畅,点知到[2]扒出干戈人命唎,个阵[3]就恶以收场。今日既系取缔龙船,还留佢[4]作怎样,索性将佢驱除,免使日后再把人伤,至好就把佢个[5]龙仔、龙孙与及龙鳅各样,尽行毁去唎,你话几咁[6]心凉!

1916年6月12日

【注释】

[1] 睇吓:看一下。
[2] 点知到:怎么知道。
[3] 个阵:那时候,那时。
[4] 佢:他。
[5] 个的:那些,那种。
[6] 几咁:多么。

157. 吊袁世凯

笑痴

听见你话死,我实见思疑[1]。你为乜因由得咁快喝低(巫语死也),你系为民国死心我唔怪得你,你死因洪宪叫我怎不伤悲。你平日个种[2]野心亦唔该咁放恣,做乜[3]改元三两个月就把帝位推辞。往日呢种劝进文章丢了落水。纵有金钱借尽,带不得到阴司。可惜皇帝嘅瘾头,真悮你一世。筹安会设,冇日开眉,你名叫做世凯两字,只望世界共和凭住亚凯你,做乜实行帝政就把专制嚟施。今日无力北军唔共你争得唊气[4],亲离众畔,敢就[5]改向护国军嚟。此后伦敦有路你亦何须记,或者你一缕游魂唅向个处飞。泉路茫茫你要打醒主意,黄泉无三海问你向乜谁栖?天坛社稷真唔配你祭!红黄蓝白黑,空想换转枝五色旗。未见有个忠臣来共你替死,端阳才过你就一命归西,罢咯不过当作你系死个平民,点重称得总统两字。要你公权剥夺,恃乜羽翼扶持?枉你哀恳个位美人筹备军费,你妄想大把

金钱拉乱去挥。若系你未伏天诛,重怕唅学拿翁被困在荒岛地。好彩你一场造化早入垄哩,重怕你九泉相遇个位陈其美,缠住你,分明真道理。讲到讨袁两个字,共你死过都唔迟!

1916年6月26日

【注释】

[1] 思疑:怀疑。
[2] 个种:那种。
[3] 做乜:做什么,为什么。
[4] 争得啖气:争得一口气。啖,口。
[5] 敢就:这样就。

158. 年年都话十四

怪

年年都话十四,唉,实在见你说话讲得儿嘻,莫非你唅长春不老时,抑或你讲大话[1]瞒人。系谓财政两字,故此减低年岁啊。正得趋时,抑或你想怆心肝,就忘却出世日子?唔通[2]话少年正当出色咯,话老就冇行时?嘅系话老少相隔有天渊,你亦该防到老个日子。须紧记[3],唔好[4]年年都话十四,最怕个阵[5]声沉面皱啦,认老就迟!

1916年6月30日

【注释】

[1] 大话:谎话。
[2] 唔通:难道。
[3] 紧记:同"谨记",指千万要记住。
[4] 唔好:不要,别。
[5] 个阵:那时候,那时。

159. 心心点忿(筹安会派)

耀

心心点忿,解散我地[1]网罗,怨一句天时,又怨一句蔡锷我哥,想我

地筹安会，系议得咁计长，偏偏无好结果，就把一场心血唎，尽付江河。想我地洪宪正话[2]颁行，点知[3]到又被你义师打破。外债金钱，佢[4]又借尽许多。唉，哥呀，你想吓今上点样[5]待哥？哥呀你就回想吓噃，你从头想过唎，至好动起干戈。唉，天呀亏我地[6]咁苦心，做乜[7]你偏唔把我地来帮助？真正折堕[8]，至使今上含悲死咯，受此折磨！

<div style="text-align:right">1916年7月1日</div>

【注释】

[1] 我地：我们。
[2] 正话：刚刚。
[3] 点知：怎么知道。
[4] 佢：他。
[5] 点样：怎样，怎么样。
[6] 亏我地：可怜我们。
[7] 做乜：做什么，为什么。
[8] 折堕：遭罪。

160. 蛇系要斩

屠龙

蛇系要斩，免使佢[1]恶得咁交关[2]。佢逢人便噬呀，几咁[3]冥顽。容纵的蛇仔蛇孙，随处作反。重有[4]蛇哥蛇弟，搅得地覆天翻。因为佢世世当蛇，故此情性懒惯。恃住个蛇吼恶毒，祸遍人寰。一味死蛇烂善（虫旁），匿在深山涧。以致牛鬼蛇神、作恶犯奸。可恨个的[5]蛇蝎一窝，通处布散。海珠咁好，被佢毒气迷漫。终虽有日将佢蛇窝铲。唉！天有眼，从今日粤无蛇患。个阵[6]蛇都死咯，我就答谢天坛。

<div style="text-align:right">1916年7月13日</div>

【注释】

[1] 佢：他。
[2] 咁交关：那么严重。咁，指示代词，这么，那么。交关，厉害，严重。
[3] 几咁：多么，十分。
[4] 重有：还有。
[5] 个的：那些，那种。
[6] 个阵：那时候，那时。

161. 唔见咁耐

笑歧

（为粤某使讴也）

唔见咁耐[1]，估你埋街，而家[2]跟佬咯，撇却呢种生涯。大早就知你系唔多够摆，舍得早别青楼，算你至乖。重怕你得罪的阔官，就唃将你嚟布摆，大菜照碗煮来，问你点样子[3]去捱？况且你做过一号亚姑，唔应再落二四寨，个的[4]蛇头咁嘅[5]佬，亦要共佢[6]和谐！几次见你番嚟[7]，因系点解[8]？大抵[9]你重未知到[10]乞人憎，想再去派（平声）。派极问谁将你俏买？唉，唔着怨艾，自开还去自解，睇你一自自[11]冇厘[12]声价点样子安排。

1916年7月17日

【注释】

[1] 咁耐：这么久。
[2] 而家：现在。
[3] 点样子：怎样。
[4] 个的：那些，那种。
[5] 咁嘅：这样的。
[6] 共佢：和他。
[7] 番嚟：回来。
[8] 点解：为什么，什么原因。
[9] 大抵：大概。
[10] 知到：知道。
[11] 一自自：逐渐。
[12] 冇厘：一点也没有。

162. 猪你作怪

屠猪公

猪你作怪，乱把人伤。食完去睡系你所长，点想你突起癫狂。跳出栏外向，逢人便咬，实冇天良。怪不得你，性属畜牲，故有脾性咁样。恐怕

屠夫一到，就把你提入笼藏。个阵[1]戮去你个猪头，摆在营中上，待等众军齐食，你话几咁[2]得意扬扬。

<div align="right">1916年7月21日</div>

【注释】

[1] 个阵：那时候，那时。
[2] 几咁：多么，十分。

163. 奴定要去

<div align="center">逛</div>

好出风头者听之。

奴定要去，取吓游街。你睇[1]天时咁好，正合畅吓心怀，至好系晚饭食完，个阵[2]钟点合晒。吸吓的新鲜空气，岂不为佳？大小坡行匀，与共花界。重有[3]海陂一带，极目无涯。至憎个的[4]铁车，天咁腐败，树乳轮虽好，究竟未足为派（平声）。君呀有心游玩亦唔着计带，何等爽快。摩多车叫驾，免至[5]见笑同侪。

<div align="right">1916年7月27日</div>

【注释】

[1] 睇：看。
[2] 个阵：那时候，那时。
[3] 重有：还有。
[4] 个的：那些，那种。
[5] 免至：免得。

164. 地网天罗

<div align="center">少芬</div>

人地[1]起势[2]咁攻击，你又奈佢[3]唔何？呢阵[4]兵临城下，问你点样子[5]收科？舍得你心肠把定，往日咪捻个哋龙师火，驶乜[6]家吓[7]两头唔到岸，受尽嗷嘅灾磨。可惜你有眼无珠，初时重估佢好货，净晓得趋炎附

势，唔顾到唚惹起风波，一吓[8]就想飞象过河，乜你狼[9]到噉嘛。唉，真系错，开讲话种落恶因，无乜[10]好果。今日许你[11]毛长翼大唎，点样飞出地网天罗。

<div align="right">1916 年 7 月 29 日</div>

【注释】
[1] 人地：别人。
[2] 起势：拼命地。
[3] 佢：他。
[4] 呢阵：这下子。
[5] 点样子：怎样，怎么样。
[6] 驶乜：同"使乜"，用不着，不需要。
[7] 家吓：现在。
[8] 一吓：一会儿。
[9] 狼：凶狠。
[10] 无乜：没有什么。
[11] 许你：就算你，哪怕你。

165. 赌一个字

<div align="center">醒</div>

开赌者堆金积玉，买赌者一头瘦肉。

赌一个字，重惨过杀人刀。你睇[1]多少英维，困在此牢。起首[2]之时，不过系些小数，逢场作庆，慢慢嚟煲。有阵侥幸被佢[3]赢得一场，佢就以为财运到。朝朝暮暮，当作佢系[4]良图，咁就迷脑迷头，不顾正务，债台筑起，日日增高。整到生借无门，归了绝路，个阵[5]流为盗贼，问你可怜无？真系长赌必输从古道！唉，不贪为宝，回头须要及早，从此经营实业咯，几咁[6]乐陶陶。

【注释】
[1] 睇：看。
[2] 起首：开始。
[3] 佢：他。
[4] 佢系：他是。
[5] 个阵：那时候，那时。

[6] 几咁：多么，十分。

166. 废帝官儿

逐

你话不谈国事，又弃却政界篇书。枉你一场心血，往日把帝制扶持。抑或北京近日，无你位置，故此缩埋香港，守待时机。你个太保虚衔，派（平声）到极地，点解[1]霎时一阵，讲得咁伤悲。恐怕你贱骨难埋，香冢地。个阵[2]被人赶逐，你个废帝官儿。

1916年8月2日

【注释】

[1] 点解：为什么，什么原因。
[2] 个阵：那时候，那时。

167. 讲心

鲁一

国会议员，章兆鸿、王源瀚，致书总长许世英，谓政府对于议员，重在诚意相孚，不在虚文欵洽，岁费旅费外，不必再有种种暗昧津贴，以澄政本，挽人心云云。"咪，我共你讲心咩？唔讲钱系都假嘅！"

心呀，你同佢[1]讲住，佢系[2]我至爱嘅情人，想吓我点肯俾个情人，让过你瘟，因为我近来，俾钱字所困，思量无计，重讲得乜野[3]时文？日后共佢[4]痴埋[5]，如火咁滚，独系唔能烧断，个一橛情根。面上笑容，你唔驶恨[6]，枕边埋没，多少泪珠痕。我亦想唔出钱佢在世间，何以得咁要紧？唉，唔好[7]咁傎，边个有真情份？对住青楼人女，万不可叹半文贫。

1916年9月9日

【注释】

[1] 佢：他。
[2] 佢系：他是。
[3] 乜野：什么。
[4] 共佢：和他。

［5］痴埋：黏在一起，亦形容缠绵不分离。
［6］唔使恨：别指望，别提了。
［7］唔好：不要，别。

168. 中秋月

亚博

中秋月，分外光明，我要向嫦娥，问佢[1]一声。月呀，你月月有一遍月圆，似成例已定。做乜[2]你偏在中秋，分外有情？一年十二月，月月都系同形影，偏要分外明在中秋，似系各有轻重，抑或你月到中秋，时系最盛。邓吓人间兴，故此秋来月色，分外增明！

<div align="right">1916 年 9 月 13 日</div>

【注释】
［1］佢：他。
［2］做乜：做什么，为什么。

169. 烦到极

鲁一

时局千万离奇，只宜一笑符之，再莫悲悲啼啼。

烦到极，就唡唔烦，倚住粧楼，更笑一番。边个唔认系多情，但系[1]真嘅就有限。如果俾人欺负，不若自老红颜，好极华筵，都系要散。青楼梦短，飞不到家山，眼泪流得咁无辜，可惜我知得已晚。唔对得住对眼。眼呀，要多烦吓，你睇[2]世界重有[3]无艰难。

<div align="right">1917 年 7 月 30 日</div>

【注释】
［1］但系：但是。
［2］睇：看。
［3］重有：还有。

170. 灯蛾

鲁一

趋炎附势，当时几系几系，卒之要把命嚟抵。

唔通[1]系唔怕热，问吓个只烘火灯蛾，你闹热场中，到过几多。热到痴身，唔肯认错。拼了个条性命，就乜都奈唔何！如果死过唫番生[2]，我就要将你问过。临危个阵[3]，有无怨吓当初，抑或定要舍生，正成得正果？唉，呢盏系火，引尽你嚟寻死，等我对佢[4]念几句弥陀。

1917年8月22日

【注释】

[1] 唔通：难道。
[2] 番生：再生。
[3] 个阵：那时候，那时。
[4] 佢：他。

171. 爱情两字

亚荪

(有所讽也)

爱情两字，总要有点真诚，情到深时，不必讲出声。我见你两个神离貌合。似真系□宾敬。似是系青楼妓女，向客言情一便言情，一便把心事算定。睇过用边一下刀来，至免你着惊。若果[1]系真情爱恋，自有一种真情景。难装整。唔驶日日向住人前，把点爱样恋明。

1917年8月28日

【注释】

[1] 若果：如果。

172. 心都死晒

大声

　　史迁云：哀莫大于心死，而身死次之。今日人心陷溺，顺逆不分，反贼披猖，犹称护法，同胞迷梦何日能醒？大声疾呼！讴此以作当头一棒！

　　心都死晒，重有[1]乜药能医？点怪得近来世事，都重立乱过前时。明白个个都生，点解[2]话佢[3]心已死？因佢枉生人世，不过走肉行尸，试问香臭唔分，重要[4]乜野[5]个鼻？多生逆子，你话点叫得到佳儿？除系心已死清，至得冇咁[6]道理。唔系冇近今时事，佢顺逆都唔知[7]。自古话心死至系可哀，身死只算第二。真可鄙，混沌极地，睇见人心咁样子咯，点话唔日锁愁眉。

<div style="text-align:right">1918年7月1日</div>

【注释】

[1] 重有：还有。
[2] 点解：为什么，什么原因。
[3] 佢：他。
[4] 重要：还要。
[5] 乜野：什么。
[6] 冇咁：没这么。
[7] 唔知：不知道。

173. 水又咁大

大声

　　水又咁大，密报灾情，可叹天唔啥做，故此得人惊！因佢[1]落雨太多，唔性得个的[2]水性，致到水灾两字，连岁频仍。往岁曾见告灾，今岁应要省定，分匀雨水，至得该应。点好时当早造，唔怜惜民生命，故意把基围冲决，等佢[3]早造冇得收成。是否人心太坏，至被天抽秤？未必个个尽系歪心，硬要一概害清！睇见咁样子连年，何日至系止境？太罗景，点得[4]邀天听？等佢快把的水流清，立刻放睛！

<div style="text-align:right">1918年7月20日</div>

【注释】

[1] 佢：他。
[2] 个的：那些，那种。
[3] 等佢：让他。
[4] 点得：怎么才能够。

174. 娇你打乜主意

大声

讽粤军输诚中央，而又敷衍滇桂两系，终无决断之表示也。

娇你打乜主意，咁嘅[1]佬都唔跟？咪净一心温靓，第二就系温银，虽则个佬为人老实，难得真人品！相交咁耐[2]。你亦觉得佢[3]情真。今日你钟意个的[4]颇靓（平声），到底唔禁[5]（平声）得倚凭？试睇吓[6]青楼荡口，搅得几咁[7]时辰？共你海誓山盟，未必咁就稳阵，多半花心萝白，唔靠得佢叶落归根！个佬年华虽长，亏佢心诚恳，何况财雄势大，做个现成（仄声）夫人，味估你王嫱西子，生出为妃嫔。除却你堕溷残花，就冇别个好温！呢吓[8]得个佬欢，唔系算你福份！唉，唔好[9]咁真，过后就心追恨，劝你快的[10]撇掟条心，斩断晒的搅你嘅伴魂！

1918年9月14日

【注释】

[1] 咁嘅：这样的。
[2] 咁耐：这么久。
[3] 佢：他。
[4] 个的：那些，那种。
[5] 唔禁：禁不起。
[6] 睇吓：看一下。
[7] 几咁：多么。
[8] 呢吓：这一次。
[9] 唔好：不要，别。
[10] 快的：快点儿。

175. 同寨姊妹

大声

为陈炯明与伍毓瑞互将黑幕攻讦而发。

同寨姊妹，何苦叫穿天？彼此斗搬碟脚，一派恶语粗言。往阵[1]话姊妹同心，势唔肯人家作贼，合力去做皮肉生涯，都要顾住[2]鸨母先。如果因佬争风，呷醋不免，点解[3]一场得失，只为争钱。重话你我好过亲生！心事有变，海誓山盟，都冇我立志咁坚，点解亲热得咁交关[4]，一吓[5]反面！唉，听吓我劝，唔好[6]咁浅见，不若早日从良，了却一段孽缘！

<div align="right">1918 年 9 月 16 日</div>

【注释】

[1] 往阵：过去。
[2] 顾住：小心。
[3] 点解：为什么，什么原因。
[4] 咁交关：那么严重。咁，这么，那么。交关，厉害，严重。
[5] 一吓：一会儿。
[6] 唔好：不要，别。

176. 娇你话守

大声

岑春煊、唐绍怡、陈炯明之流，尝谓永远下野，不干时政。今争权争利，又出而作怪。讴此讽之。

娇你话守，乜又番头。睇白你水性杨花，点肯罢休。往阵跟佬上街，都话跟到永久，生则同衾，死不独留。今日唔与郎同穴，可以还将就。若果[1]为郎守节，重可以把架来兜。呢吓唔再番关，不过见自己老藕。大抵[2]败柳残花，边有个贞节女流。总系[3]知到[4]自家难靠，往日休夸口。唉，唔知[5]丑。如今全假柳，舍得重系花信年华，娇你一定误认自由。

<div align="right">1918 年 10 月 4 日</div>

【注释】

[1] 若果：如果。
[2] 大抵：大概。
[3] 总系：只是。
[4] 知到：知道。
[5] 唔知：不知道。

177. 君你恃恶

大声

德国以武力政策，凌压世界，今竟为协约各国所屈服。讴此讽之。

君你恃恶，怕唔恃得几多时。虾人虾物，总不日后自己已（平声），但系[1]怨毒深时，唔到你恃。有日被人制服，悔恨来迟。常道佛前争一火灯，人前争一啖气。咪话[2]恃你肥脚大只，就把人欺。有日激到个个不平，重有[3]边一个唔火起。任你眼前胜利，到底未见便宜。今日竟被人地[4]打衰，问你边一处可避。唉，真抵死。终有人收治。呢阵[5]要你自家伏罪咯，实在抵把你煎皮。

按：粤讴多用俗行白字，如以"虾"为"欺"，以"煎"为"揭"之类，侨界多知者，故未一一诠释。

1918年12月31日

【注释】

[1] 但系：但是。
[2] 咪话：别说。咪，不要，别。
[3] 重有：还有。
[4] 人地：别人。
[5] 呢阵：现在。

178. 第一亲爱

大声

第一亲爱，个个话系老婆。我话亲爱过老婆，重有[1]好多。虽则我爱老婆，老婆亦都爱我。总系[2]亲热情怀，总不及个老荷。若果[3]荷包有钱，重有乜野[4]好过。倘系夫妻贫守，怕唅怨在当初。个阵[5]口头爱极，心内都唔多妥。冇钱难得过。任你妻貌靓过杨妃，点跌得落爱河。

1918年12月31日

【注释】

[1] 重有：还有。

[2] 总系：只是。
[3] 若果：如果。
[4] 乜野：什么。
[5] 个阵：那时候，那时。

179. 丑字点样写

自由子

丑字点样[1]写，唉，劝你咪个[2]咁羞家。听你近来言语，讲得太过酸麻。我系男子之家，听见都怕。枉你人皮搂错，系要做狮巴。罢咯，不若认句散乡唔严亦罢。见你把个肚皮翻起，重要架起个对白琵琶。公仔尽到出肠，睇幕真系可怕。唔肯认丢架，听你数齐廿一件咯，实在影丑找地个大中华。

1919年12月17日

【注释】

[1] 点样：怎样，怎么样。
[2] 咪个：不要。

180. 唔驶几耐

一笑

唔驶几耐[1]，一号又系新年，转眼韶光三百六天，世事系[2]咁[3]无常，人事更易改变。黄金难买系少壮青年，等到老大伤悲人笑浅见。劝你及时猛着祖生鞭，大抵[4]人生个个都系求康健，情不免，良言来奉献，君呀，若要将来收善果，就要检点一片好心田。

1919年12月30日

【注释】

[1] 唔驶几耐：不用多久。
[2] 系：是。
[3] 咁：指示代词，这么，那么。
[4] 大抵：大概。

《国民日报》
（1914—1919）

　　《国民日报》是国民党人在新加坡创办的宣传机关报。邱明昶、林知德为董事，陈新政为总理，丘文绍为经理，雷铁崖为总编辑。于1914年5月26日（一说18日）创刊，1919年8月6日被当局查封。同年10月1日改名为《新国民日报》复刊。
　　粤讴多刊登在其副刊《国民俱乐部》。

1. 奴卖国约

何欺

中东约，个纸[1]就系[2]卖国嘅[3]凭单。君呀，你赞佢[4]天威神武，做乜[5]今日得咁[6]艰难？我往日已料到民贼嘅行为，终会撞板，是以同盟革命，不畏两次三番。今日民国将亡，亦都难以救挽，试问吓阿袁党派，是否当作闲？可恨系保妖与及官僚，奴隶做惯，不顾我地[7]同胞多数，咁好嘅锦绣江山，呢帐[8]大错已成，要想吓边一个[9]种患，难闭眼。祸源推始咯，都系你地[10]个的[11]托大脚嘅愚顽！

1914年10月3日

【注释】

[1] 个纸：那张纸。
[2] 系：是。
[3] 嘅：结构助词，相当于"的"。
[4] 佢：他。
[5] 做乜：做什么，为什么。
[6] 咁：指示代词，这么，那么。
[7] 我地：我们。
[8] 呢帐：这一帐。
[9] 边一个：哪一个。
[10] 你地：你们。
[11] 个的：那些，那种。

2. 真翳气

彗光

报载段妻自缢，讴以拟之。

真系翳气[1]，此恨谁知？点估到[2]风流巡抚就系薄幸男儿！往日共你伉俪情深亦都冇乜[3]变志，估话[4]荣华同享可以白首相依，做乜[5]今日咁[6]冷淡无情唔见[7]君你有的喜意，使我闺房独守实在思疑。想必你系酒色荒淫故此见我就生起厌弃，女伶纵然好顽（厌）亦都唔好[8]咁痴迷。你

睇吓[9]翠喜生来天咁貌美，振爷虽知恩爱都未见有夫妇乖离。我想起你温住个个克琴就哙[10]撩起醋味，况且你重[11]听人唆搅[12]叫我怎不伤悲？虽系入到富贵人家都系冇乜趣致。真气死，想吓做人咁样不若与世长辞！

<div style="text-align:right">1914 年 10 月 12 日</div>

【注释】

[1] 真系翳气：真是生气。翳气，生气。
[2] 点估到：没想到，怎料到。
[3] 冇乜：没有什么。
[4] 估话：本以为，原本料想。
[5] 做乜：为什么。
[6] 咁：指示代词，这么，那么。
[7] 唔见：不见。唔，不。
[8] 唔好：不要，别。
[9] 睇吓：看下。
[10] 哙：同"会"。
[11] 重：还。
[12] 唆搅：教唆，指使。

3. 想做好事

朱镇廷

此事为优界演大集会赈济而作。

想作好事，快的[1]赶到呢个[2]剧场。环玮纷陈，十色五光，呢将都系优界，来把义仗。为着灾黎满目，触动起悲悯心肠，又况优界全体协理，同捐倡，格外欢迎。慷慨士商，好施乐善美名，就唔好[3]让，快移动金步，去解金囊。赈济开场，就系呢一张，集款当无量，乐做这场好事呢，大众歌颂不忘！

<div style="text-align:right">1914 年 10 月 24 日</div>

【注释】

[1] 快的：快点，赶快。
[2] 呢个：这个。
[3] 唔好：不要，别。

4. 花就有榜

一笑

讽开科取士宜预备考试也。

花就有榜，卿呀，你要赶吓科场，或者嗓起你个芳名，尽在呢蕊榜一张。你体态系咁娇娆，音韵又咁响亮，正系珠圆玉润，件件皆长。既系样样齐全，猜饮柄（借用）唱，怕不巍音高掇，占领群芳。咪话[1]风尘沦落，咁久[2]冇个[3]知音赏，一自自[4]懒抱琵琶，把个的[5]曲本尽忘。今日丝竹东山，难得个個[6]谢相（仄），征歌选色，倚玉偎香，年少虽则系风流，又嫌到佢放荡，铨衡花事，一定爱你的风韵徐娘。况且南国佳人，名早共仰，贤访遗野，久欲网到遐荒。你马拉髻[7]梳得咁在行，珠履又穿得咁盏（借用）当（仄），最妙系秋波斜盼，口啖[8]槟榔。唇朱粉白，娇滴滴一個凛（叶上平）铺案（马拉话犹言女子也）。销人魂处，更有纱囊（叶上平）。劝你不若重理管弦，早日变番吓旧样。唉！非妄想，花魁应有望，容乜易[9]花债还通，又做过鸨王。

<div align="right">1910年10月24日</div>

【注释】

[1] 咪话：别说，不要说。
[2] 咁久：那么久。
[3] 冇个：没有一个。
[4] 一自自：逐渐。
[5] 个的：那些，那种。
[6] 个個：那个。
[7] 马拉髻：指马来西亚女性的发髻。马拉，指马来西亚。
[8] 啖：吃。
[9] 容乜易：多容易。

5. 勋章雨

彗光

袁政府勒捐公债，逼及妓女，诱以嘉禾勋章，外人谓之为勋章雨。

勋章雨，下及勾栏，咁样嘅[1]深仁厚泽，一世都唔见过[2]一单。好似系大雨淋漓都唔知[3]几千百万，纵使花残柳败亦会叶茂枝蕃。我地[4]造[5]到皮肉生涯虽则系钱银恶[6]赚，但系讲到勋章两字就唔好[7]把个囊悭[8]。他日挂住在个个衿头都可以辉映吓眼，咁就有人俾面[9]唔慌到嫖客共我为难，声价系咁增高金钱亦耗费有限，揾[10]多几个番薯大少就会把个注捞番。而且许多官宦人家都系到我呢处[11]嚟[12]叹（借音），若系冇个勋章顶驾[13]，又怕被佢[14]讥弹。况且妓女抽捐[15]已经成了习惯，虽系卑污人格亦要知道爱国嘅交关[16]。有日勋章颁到人称赞，真好顽（仄声），有钱唔怕散，寄声花间姊妹勿当佢系好闲。

1914年10月26日

【注释】

[1] 咁样嘅：这样的。咁，指示代词，这么，那么。嘅，结构助词，相当于"的"。
[2] 唔见过：没见过。
[3] 唔知：不知道。
[4] 我地：我们。
[5] 造：做。
[6] 恶：难，难以。
[7] 唔好：不要，别。
[8] 悭：吝啬，小气。
[9] 俾面：同"畀面"，赏脸，给面子。
[10] 揾：找。
[11] 呢处：这个地方。
[12] 嚟：来。
[13] 顶驾：同"顶架"，支撑，支持。
[14] 佢：他。
[15] 抽捐：抽税。
[16] 交关：厉害，这里指重要性。

6. 唔好命

彗光

保妓前曾以妇道[1]事满[2]，今又以妇道事衰，均不得宠，讴以讽之。

唔好命[3]，遇着个咁嘅[4]良人，总冇[5]听奴说话，试问点样[6]仰望到终身？往日人到你地[7]家门都重见你依吓我教训，做乜[8]今日反面无情总

唔当我嘅系时文[9]。想吓[10]我地妇道能遵又会安守本份，因系蒙君恋爱故此嚟[11]报答吓前恩。舍得[12]系人尽可夫我就凭媒再引，担系要我高年改嫁又怕冇面目[13]复见同群。想起我地个前夫心就怨恨，因系被佢[14]许多厌弃故此正变节从君，虽则系夙有冤仇亦都应要尽泯，须知道我低头下气侍候殷勤，况且我自到君家做事都天咁谨慎，得我嚟扶持家计都算系我有的功勋。你今日作恶得咁交关[15]人地[16]就难以隐忍，真胡混，将来招众愤，个阵[17]我就下堂求去当作系唔闻。

<div align="right">1914 年 10 月 29 日</div>

【注释】

[1] 妇道：指妇女应遵守的道德规范。
[2] 事满：服侍满族，指清朝。
[3] 唔好命：不好命。
[4] 咁嘅：那样的。
[5] 冇：没有。
[6] 点样：怎样。
[7] 你地：你们。
[8] 做乜：为什么。
[9] 时文：新鲜话，话语。
[10] 想吓：想一下。
[11] 嚟：来。
[12] 舍得：如果。
[13] 冇面目：没有面目或脸面。
[14] 佢：他。
[15] 咁交关：那么严重。咁，指示代词，这么，那么。交关，严重，厉害。
[16] 人地：别人。
[17] 个阵：那时候，那时。

7. 真古怪

<div align="center">彗光</div>

报载粤东某妇，产一黑猿，以为不祥，弃之河中。夫猿为不祥之物，记者有所比拟，讴以咏之。

真古怪，产只咁嘅[1]乌猿！你系边方[2]妖物抑或系鬼要寻冤？我地[3]平日忠厚待人亦都冇乜[4]嫌怨，乜[5]你好似妖魔魑魅又好似怪兽一团，唔

通[6]你系凶星降世故此把个身形转。睇[7]你黑毛遍体实觉心酸。你既系唔成得人形就须要去远,点好话[8]产自人间与世常存?想吓你出世个时[9]就整得我天咁扰乱,若果系任你久留又会惹起祸端。你今日生到我家系因乜所愿,都想着猿家产业得以永永相传。为因你系怪物不祥我就须共你打算,最怕你将来长大更有猿子猿孙,虽则系骨肉情亲亦都应要割断,休眷恋,送你随波逐卷,你确系什么精怪就要返本还原!

<div style="text-align: right;">1914年11月4日</div>

【注释】

[1] 咁嘅:那样的。

[2] 边方:哪里。

[3] 我地:我们。

[4] 有乜:有什么。

[5] 乜:怎么,为什么。

[6] 唔通:难道。

[7] 睇:看。

[8] 点好话:怎么好说。

[9] 个时:那时。

8. 真无味

<div style="text-align: center;">彗光</div>

粤闻误嫁阉人一则,恰如保妖之误事,依此意以讴之。

真无味[1],嫁着个阉人,怨一句媒婆,怨一句我地夫君。初见你系壮健男儿,估话[2]一定有的贵品。点知[3]总冇[4]丈夫志气,枉你一脉斯文。睇[5]你孱弱得咁交关[6],就天咁肉紧[7],空有昂藏七尺,点样[8]共你终身?对着交情失势,就要心惊震,缩埋回避,好似失了三魂。我自系到你家中,时常都要隐忍,今日终无振作,我定共你离婚。况且被人耻笑,我就心生愤,无穷恨,造乜[9]都有引,想起你被外人欺压,越觉伤神。

<div style="text-align: right;">1914年11月5日</div>

【注释】

[1] 无味:没有意思。

[2] 估话:本以为。

［3］点知：谁知，哪知道，不料。
［4］冇：没有。
［5］睇：看。
［6］咁交关：这么厉害。咁，指示代词，这么，那么。交关，严重，厉害。
［7］肉紧：紧张，着急，烦躁。
［8］点样：怎样，怎么样。
［9］造乜：做什么，为什么。

9. 自由婚

彗光

昨见某女因婚私逃，代为讴以见志。

婚姻事，总要自由，姻缘错乱正系前世唔修[1]。人品与及性情都要知得到透，件件都相匀配正讲得意合情投。父母只顾贪财唔共你讲乜[2]匹耦，若系配夫唔合你话[3]边个唔嬲[4]？个阵[5]夫妇不和难白首，重怕会人偷生变好似系十大冤仇。翁婿不过系半世姻亲相见又唔系日久，讲到话情谐伉俪就要一世方休，况且佢[6]年老咁多将来又要寡守，难相就，不若先逃走，脱去家庭专制正有君子好逑。

1914年11月7日

【注释】

［1］唔修：缺乏修行。
［2］唔共你讲乜：不和你讲什么。唔，不。乜，什么。
［3］你话：你说。
［4］边个唔嬲：哪个不生气。
［5］个阵：那时候，那时。
［6］佢：他。

10. 赌博累

彗光

近有赌妇成癫一事，讴以咏之。

赌系累世，边个唔知[1]？赌来有引就会冇乜[2]了期，大抵[3]好赌嘅[4]

人都系为赢钱起,但觉赢钱高兴就唔会知机。赢人又试输番问你有乜兴味?一定要揾[5]单孤注正可以维持。孤注赶投亦未必有利,若系赢来输去就渐觉难支。自古话长赌必输定会有咁嘅日子,整到床头金尽个阵[6]就悔恨都迟。况且无知妇女系多贪利,曾经赌胜就会日日迷痴,想到大发横财都系唔轻易。若话赌博可以谋生又断冇咁便宜,呢阵[7]血本输清冇乜指拟,无聊穷极实在几咁[8]伤悲,一阵悔恨起嚟[9]惟有愿死。真翳气[10],赌钱终累己,你睇吓[11]赢少输多就要把赌瘾脱离。

1914年11月10日

【注释】

[1] 边个唔知:哪个不知道。
[2] 冇乜:没有什么。
[3] 大抵:大概。
[4] 嘅:结构助词,相当于"的"。
[5] 揾:找。
[6] 个阵:那时候,那时。
[7] 呢阵:现在。
[8] 几咁:多么。
[9] 起嚟:起来。
[10] 翳气:气闷,生气。
[11] 睇吓:看下。

11. 媒人累

彗光

近有李氏女,凭媒字人,为媒所欺,遂议退婚,特为讴此。

真可恶,大话媒人,顾住金钱主义,唔怕[1]倒乱婚姻。人地[2]有女配呼婚,求你造引,就要对人直说,唔好[3]话乱谛时文[4]!婚事系最交关,须要谨慎,为因系百年配合,倚靠终身,虽则系贫富无常,应要安守本份,但系男家历史,都要实在报闻,不若自由择嫁,唔用凭媒问。爱情既合,正嚟面订联婚,凡系媒人作事多胡混。真肉紧[5],讲来心悔恨,想话[6]共佢[7]退婚,又已经收楚礼银。

1914年11月12日

【注释】

[1] 唔怕：不怕。唔，不。
[2] 人地：别人。
[3] 唔好：不要，别。
[4] 时文：新鲜话，话语。
[5] 肉紧：紧张，着急，烦躁。
[6] 想话：想要，打算。
[7] 共佢：和他。

12. 投降贼

彗光

粤人呼从良妓女为投降贼，以其虽已从良，而淫性不改，卒复为妓，如投降贼，虽已投降，而贼性不改，又卒复为贼也。昔日投降共和之民□，无以异是，讴以咏之。

叫造系贼，做乜[1]又要投降？试问你点样[2]行为作乜野[3]主张，你野性原本系难除惟有放荡，自系投生人世就觉心地不良，堕落到个处青楼都系贪此快畅。叫你在深闺居处就自觉难当，因系见佢富贵荣华一吓就心要向往，唔曾计到终身从一地久天长。见你人尽可夫跟佬都唔只一帐，况且你淫邪成性点耐得嘅男子刚刚，个阵[4]唔肯共和又生出个意向。奔为上，廉耻终须丧，不若脱离限制再到柳巷花场。

1914 年 12 月 3 日

【注释】

[1] 做乜：做什么，为什么。
[2] 点样：怎样，怎么样。
[3] 乜野：什么。
[4] 个阵：那时候，那时。

13. 投降贼（其二）

逛

此以劫财害命，投降官兵之人贼，比之贪位慕禄，投降共和之民□也。

因乜[1]做贼，系志在金钱？纵肯投降，亦以利禄为先。平日害尽多人都系因钱字起见，若果钱唔到手就会性命牵连。但贼性生成原本系难以改变，虽有投降日子亦都唔系自己心坚，佢[2]会变志从人不过系官字引线，一阵发生官瘾故此被利禄牵缠，或系途穷失势自觉难逃免，所以投降保命欲出生天，佢贼性犹存不日就会发现。非良善，害人真不浅，讲来贼仁贼义更有甚过从前！

1914年12月4日

【注释】

[1] 乜：什么。
[2] 佢：他。

14. 迷信累

逛

迷信累，讲乜神灵，求神示赌更系唔应（平声）[1]。你话[2]神本有灵佢都应要秉正。若系贪财求赌就会亵渎神明。如果赌博可以凭神求冇不胜。就唔使我的赌钱妇女有八九输清。呢阵[3]赌十二支嘅人因乜咁盛？都系加东新庙传到佢有问必赢。点知我地[4]嗜赌嘅妇人都系冇乜钱剩。更有恣情纵赌就会把佢家倾。赌博纵累得人多都系冇边一个[5]自认（叶俗）。须猛醒，咪话[6]神灵圣，要想吓求神赌败个种[7]凄惨情形。

1914年12月7日

【注释】

[1] 唔应：不应答，不回应。唔，不。
[2] 你话：你说。
[3] 呢阵：现在。
[4] 点知我地：谁知道我们。点知，谁知，哪知道，不料。
[5] 冇边一个：没有哪一个。
[6] 咪话：别说。
[7] 个种：那种。

15. 神棍术

彗光

神棍术，点样[1]戒得洋烟，不过蛊惑人心志在揾[2]钱。纵使伎俩精工终会被人睇见[3]。话限三朝断瘾未必有咁嘅[4]食饭神仙，况且佢[5]地方不洁唔系[6]多方便，周身湿气问尔点得安眠？况且烟瘾嘅人身子又唔多壮健，个阵[7]发生烟瘾点样挨得到三天？入楚佢嘅牢笼就须要受贱，纵使一宵度宿亦会惹病来缠。更用多数烟人嚟造引线，话佢凭神庇佑已戒在当先，个的[8]男妇烟精就会被佢诱骗，信能自累实觉可怜。呢阵[9]神权消灭重讲乜神灵显？想话戒除烟瘾惟有自己心坚。此种棍骗嘅事情亦经两次发现，非慈善，骇人终不浅，但得戒烟良药就会益寿延年！

1914年12月9日

【注释】
[1] 点样：怎样，怎么样。
[2] 揾：找。
[3] 睇见：看见。
[4] 咁嘅：这样的。
[5] 佢：他。
[6] 唔系：不是。
[7] 个阵：那时候，那时。
[8] 个的：那些，那种。
[9] 呢阵：现在。

16. 真可贺

彗光

事见广东新闻。

真可贺，应奖勋章，衿头挂住你话[1]几咁[2]辉煌！你嚟报告党人本系功居最上，将来加增声价秽业亦会生香。料你系富贵热中所以有此妙想。或者与官僚同志正有此恶毒心肠。睇见你品格几咁卑污都系共佢官僚一样，只望功名成就得以艳帜高张，做到咁嘅皮肉生涯惟有放荡，断未必因攻革

党就会变志从良。最好系嫁个官儿心就快畅,将来升官受赏为你花界增光。最怕你花债尚未还清还有孽账。须自谅,幸福难希望,终会遇人不淑再到柳巷花场。

<p style="text-align:right">1914 年 12 月 15 日</p>

【注释】

[1] 话:说。

[2] 几咁:多么。

17. 真贱格

彗光

见国内新闻。

真贱格,做乜[1]要造叩头虫?你周身污秽就唔好[2]拽尾临风,个的[3]系奴隶嘅行为又细媚人嘅作用,今日文明世界试问吓点样[4]能容?做乜你唔怕头脑昏花又唔慌膝盖肿痛,衣冠涂炭又要屈节卑躬。想必你系专制嘅顺民生有奴种,帝制嘅礼仪恢复就会志遂从龙,但得系献媚一人就唔怕犯众,将来施行跪拜更算你系头功。唔估到[5]你蠢蠢小虫、都会有此活动。真懵懂,唔怕人讥讽,若得应声同类就会盲从!

<p style="text-align:right">1915 年 1 月 12 日</p>

【注释】

[1] 做乜:做什么,为什么。

[2] 唔好:不要,别。

[3] 个的:那些,那种。

[4] 点样:怎样,怎么样。

[5] 唔估到:猜不到。

18. 劝捐

朱镇廷

须要助捐,咪嘅悭钱[1],舍得话[2]开嚟[3],就要恐后争先。君呀,为善最乐,不妨行下方便。今日得君你大驾光临,甚愿大众乐助随缘,咁多

出头任由你喜欢看边一件[4]。解囊乐助，妹等喜欢天。倘蒙惠顾，多多益善，不拘善长仁翁，抑系女娇婵，但望恻隐为怀，早发慈悲念！若系看剧助赈，个的[5]灾民就实惠均沾。集腋成裘，为善不浅。同劝勉，好善谁不愿？系喇，当仁不让，有边一个肯迟延！

<div align="right">1918 年 7 月 16 日</div>

【注释】

[1] 咪嘅悭钱：别吝啬钱。
[2] 舍得话：如果说。
[3] 开嚟：出来，指嫖客到江面上的青楼作乐。
[4] 边一件：哪一件。
[5] 个的：那些，那种。

19. 点算好

持公

点算[1]好，做乜[2]总有个热心人，个个大梦沉沉无知边一个系真？亏我日夕思量心点忿[3]，思前想后越觉伤神。想话揾[4]着一个热心来共佢[5]相近，又恐怕好人呛惹起祸根。我见有等外面天咁热心谁知亦唔驶恨[6]，转眼有利可图啫，就昏吓害群。罢咯，我不若叠埋心事[7]免被愁城困。唉，心有忿，热心难以揾，点得郎心换转唎做到出类超群！

<div align="right">1919 年 2 月 18 日</div>

【注释】

[1] 点算：怎么办。
[2] 做乜：做什么。
[3] 心点忿：心里怎么能服气。点，怎么，怎么样。忿，服气。
[4] 揾：找。
[5] 共佢：和他。
[6] 唔驶恨：别指望。
[7] 叠埋心事：一心一意，集中精力，指下定决心。

20. 无可奈

佚名

无可奈，满目悲哀，做乜[1]一波未平一波又来。自古命里生成真难改。今日遍地布满牛鬼蛇神系边一个[2]惹起祸胎？估话[3]从此超出生天离却苦海，谁知越做越唎越更冇日眉开。一定前世唔修故此沦落得咁耐[4]！唉，真可慨，点点心头在，今日欲哭无泪咯，我要问一句如来！

1919年2月24日

【注释】

[1] 做乜：做什么，为什么。
[2] 系边一个：是哪一个。
[3] 估话：本以为。
[4] 咁耐：那么久。

21. 东风紧

确系

东风紧，君呀，做乜[1]你重大觉（去声）来眠。个的[2]惊涛骇浪，一自自[3]打到船边，你睇[4]向群姊妹，系咁粮糟乱。都话要帮助个个艄公，等佢[5]努力向前。君呀，今日共处呢只危舟，原系极险，咪话[6]操纵自有榜人，唔使我哋[7]挂牵，大抵[8]多一个同胞出力，自必挡得三分变。唉！须打算，总要听奴劝，务必合力驶过呢一个滩头，自有彼岸在前！

1919年3月7日

【注释】

[1] 做乜：做什么，为什么。
[2] 个的：那些，那种。
[3] 一自自：逐渐。
[4] 睇：看。
[5] 等佢：让他。
[6] 咪话：别说。

[7] 我哋：我们。
[8] 大抵：大概。

22. 心要把定

持公

心要把定，切勿思疑，既系怕人耻笑就咪整得咁痴！我虽则未与尔同寮亦系月一样气味，大众都系沦落青楼花事岂有话唔知[1]？我并非有意摧残来戏弄尔，又并非攞景[2]把而来讥。不过见尔咁养子行为故此劝谏几句，真正出于无奈咯实在肺腑嘅言词。谁知尔一味哙[3]怨人总唔哙怨吓自己，想起翻来是在可嘻。今日既要做到呢种生涯要减低吓气，凡事都要打醒精神至好设施。我见尔偏执得咁交关[4]唔知你打乜主意，劝尔从新改过早早见机。今日声价渐低尔知道未？若然唔改唎恐怕冇的便宜。尔睇世界系咁恶揾钱亦唔系话易。唉！须会意，人生唔在咁恃，尔睇[5]牡丹虽好尚要绿叶扶持。

<p align="right">1919年3月27日</p>

【注释】
[1] 唔知：不知道。
[2] 攞景：添乱，帮倒忙。
[3] 一味哙：总是会。
[4] 咁交关：这么厉害。咁，指示代词，这么，那么。交关，严重，厉害。
[5] 尔睇：你看。

23. 国民报

亚古

国民报，刷新再今朝。消息传来不由得我喜笑翘翘。你睇新字玲珑真正俏妙，新添记者委实系超。讲到新闻（上声）个宗，唔系话少，重有[1]增加通讯，与及世界风潮。谐部多多引人笑，离奇怪诞唎，是在有口难描。试想星洲[2]地方，原属总汇冲要，得佢[3]嚟提撕警觉，可信义振南侨，保佑佢一纸风行增益不了！唉，心共造，大家同欢笑。但只愿鹏程万里咯，系咁海外扶摇！

<p align="right">1919年4月21日</p>

【注释】

［1］重有：还有。

［2］星洲：指新加坡。

［3］佢：他。

24. 乜得你咁瘦

持公

某君，余友也，秉性刚直。近见时事日非，忧郁成疾，特仿招子庸氏《乜得你咁瘦》讴以赠之。

乜得你咁瘦[1]，真正可怜人，想必你为着时事多艰难惹起愁牵。见你骨瘦如柴形貌改变，劝你把世情睇破[2]啊，切勿痴缠，忧思过步把精神损。你睇当道豺狼弄咁倒颠，就系你揾到十分，亦难以施展。须要打算，多恨多愁妨住命短，不幸死归泉下有谁怜？

1919年4月23日

【注释】

［1］乜得你咁瘦：为什么你怎么瘦。

［2］睇破：看破。

25. 吊顾君时俊

持公

顾君时俊，乃江苏某镇人，上海某实业学校学生也。矢志不凡，好留心时事。近以国政纠纷，世潮丕变，而吾人犹尚沉沉大梦，酣歌燕舞，殊无有若何举动，君深以为痛，遂癫狂成疾，竟于某日投河自尽云。噫，是亦可哀，特仿《吊秋喜》讴以吊之。

听见你溺死，是在可人儿，你为因何故死得咁痴？你若系血性全无，死亦唔怪得你，总系死因愤世叫我怎不伤悲！你平日救世咁热心，做乜[1]总有人听你讲句，谅君遗著啊，定必有快言词！往日个种热诚丢了落水，总有诸般希望遂不得怀思，可惜你生在中华辜负了你一世，凄凉境地冇日开眉！你名叫做时俊，只望等到时来无事不可遂意，做乜时候未至啫，就被雪霜欺？今日同胞睡熟总唔共你争得啖气[2]，故此你出于无奈自沉泥，

龙宫无恙你便把鱼书寄,死去何如总要话过众知,苦海茫茫谁个识得吓大势,点得[3]我早丧黄泉共君你双栖,今日无限悲情自把君来祭,亏我[4]伤时痛哭重惨过杜鹃啼!未必有个似君咁热心来造福桑梓,枉君长恨想入非非。罢咯,不若暂止悲凄来送你入寺,等你孤魂无主仗吓佛力扶持,你便哀恳吓个位慈云施吓佛偈,等你转过来生托世在欧西,若系冤债未完再罚你落中国地,你便诛锄民贼早早见机。个阵[5]我地[6]五族同胞或有开眉日子。须紧记,咪话[7]死就唔关事,讲到世情两个字咯,共你死过都唔迟!

<p style="text-align:right">1919年4月24日</p>

【注释】

[1] 做乜:做什么,为什么。
[2] 争得啖气:争得一口气。
[3] 点得:这怎么行,怎么能使。
[4] 亏我:可怜我。
[5] 个阵:那时候,那时。
[6] 我地:我们。
[7] 咪话:别说。

26. 思想起

<p style="text-align:center">持公</p>

(仿花花世界)

思想起,眼泪盈眶,唉,你地[1]何苦做埋咁多[2]冤孽事干?睇见[3]眼前光景是在系心寒,我想到处杨梅都是一样,不若坚持厌世去把经看!呢回(仄声)把世事一笔勾销,我亦唔敢乱想,懒理个的[4]灾瘟把城市,变作战场。呢吓[5]栖隐深山消此孽障,志气高尚,定要脱离苦海直渡慈航!

<p style="text-align:right">1919年4月25日</p>

【注释】

[1] 你地:你们。
[2] 咁多:这么多。
[3] 睇见:看见。
[4] 个的:那些,那种。
[5] 呢吓:这下。

27. 劝你唔好发梦

亚古

劝你唔好[1]发梦，咪估几咁[1]兴隆。梦后醒来就要顿足捶胸，社会不平岂有心唔痛！君呀，你纵然唔怕为人牛马咯，你妹亦耻作贱人丛，诸般作事受人弄，垄断凄凉实在意中，舍得[3]你唔系咁样子死心，君呀你又唔使累得咁重，睇你衰成咁样子叫我有乜欢容？今日偷生人世都系唔中用。唉，愁万种，累得我伤时痛哭血泪啼红！

1919年4月28日

【注释】

[1] 唔好：不要，别。
[2] 咪估几咁：不要想这么。
[3] 舍得：假设，如果。

28. 心心点忿

亚古

心心点忿[1]，日在呢个[2]地罗天网，身世系咁飘零，我要问一句我哥，你睇[3]大好生辰，静静又过，真正光阴似箭日月如梭。君呀，你触景生情能否知错？我望你前程奋发咯，咪把岁月付落江河。若果系唔信我言，重怕唅生出别祸。自古话变由穷生，我亦见尽许多，大抵[4]千一个荣华，就千一个苦楚。劳筋饿体方可却尽邪魔，此后躯壳仍存君呀你亦都唔好[5]见我！唉，真有错，速把威名播，点得[6]明年今日啷，不受佢嘅[7]折磨！

1919年5月2日

【注释】

[1] 心心点忿：心里怎么能服气。点，怎么，怎么样。忿，服气。
[2] 呢个：这个。
[3] 睇：看。
[4] 大抵：大概。
[5] 唔好：不要，别。

[6] 点得：这怎么行，怎么能使。
[7] 佢嘅：他的。

29. 愁到极地

仁甫

愁到极地，委实见心操。深闺愁坐，抱住个闷葫芦。今日羽书日夜，系咁驰边报，可恨强邻煽惑，又用计如刀！乜事内患频兴，唔法御外侮？听见话蒙人独立，实觉胆生毛。前路系咁茫茫，真正唔知点算[1]好？亏我[2]感怀时事，忍不住眼泪滔滔，噉就模糊泪眼，洒向春郊草，触目黄花就要痛煞奴奴，见景就哈伤情无恨咁苦。唉！偷懊恼，心事凭谁诉？等我放长双眼，睇你向边处[3]奔逃？

1919年5月3日

【注释】
[1] 点算：怎么办。
[2] 亏我：可怜我。
[3] 边处：哪处。

30. 英雄泪

盛之

英雄泪，忍亦忍佢唔来[1]，望吓山河就哈动起惨哀。睇住个度残阳，一自自[2]将时改，令我挽留无计想到痴呆！未识来日舆图把你何处载？今日狂风难息，是否扰乱涓埃，整到时局咁危危，试问谁个主宰？唉！难割爱，光阴你将人待，勿教明月照落瑶台！

1919年5月5日

【注释】
[1] 忍佢唔来：忍他不来，忍受不了他。
[2] 一自自：逐渐。

31. 风猛烛

仁甫

风猛烛，不歇两头摇，摇摇摆摆实在令我魂消。烛呀，睇落[1]你颜容，原本唔系肖，乜事摇摇摆摆，引出咁多恶风潮？东风吹来，你又向住西方照，西风回转，你又返向东方烧。烛你因人成事，难出人所料。唉！烛残了，风猛两头跳，呢阵[2]银台泪满，边个[3]替你萧条？

1919年5月7日

【注释】

[1] 睇落：看上去，看起来。
[2] 呢阵：现在。
[3] 边个：哪个。

32. 唔好讲大话

百砺

唔好[1]讲大话，恐怕讲折你个棚牙，咪话[2]口甜舌滑，好似噤小呱呱。人客见见尽万千算你钱最大把。舍得[3]你肯挥金如土，我大早就放下琵琶。你睇曹公赎，出到千金价，量珠十斛，在你不过当做泥沙。试想三春杨柳，未必乱把东风嫁，情意拣到如君，正肯受你礼茶。今日耽误青春，春又到夏，有鲜花唔采，转眼哙变残花。人地话[4]人老就精，应份要想吓，盟誓对住三光唔系假，点好[5]撑到开去茫茫大海，又至丢下个对桨唔扒？

1919年5月7日

【注释】

[1] 唔好：不要，别。
[2] 咪话：别说。
[3] 舍得：假设，如果。
[4] 人地话：别人说。
[5] 点好：怎么好。

33. 跟过别个

朱镇廷

跟过别个,要整得份外风流,唔打扮得娇娆,边个[1]去把你兜?红裙翠袖,至禁得人消受;光梳云鬓,要买定桂花油。未必旧日个个无情,今日个至赖厚!别船重过,要记得往日嘅渔舟,我要双眼驳长,睇你滤得几久?凭要想透,迎新还送旧,烟花场上,点得话[2]好境长留?

<div align="right">1919年5月12日</div>

【注释】
[1] 边个:哪个。
[2] 点得话:怎么能说。

34. 唔割得断

仲

唔[1]割得断,个[2]一缕愁丝,一定系前世唔修,重有乜[3]可疑?身世咁可怜,天又不俾死自,日在暗中流泪,话得过乜谁知?你妹不是红颜,偏受得薄命两字!唉!真系恨事,十二栏杆徒偏倚,我要把东皇问一句喇,边日正系[4]花再开时?

<div align="right">1919年5月16日</div>

【注释】
[1] 唔:不。
[2] 个:那。
[3] 重有乜:还有什么。
[4] 边日正系:哪天正是。

35. 遮住个月

志英

遮住个月,不过系一片黑嘅浮云,有耐[1]浮云消散,又见月华新。呢

阵[2]好似黑夜沉沉，由得佢[3]黑住一阵。纵使世人唔爱月，月佢都爱普照人群！个月系光明皎洁，郎你驶乜[4]多查问？边个话[5]月佢冇再现光明，我就话佢昏！有等重想用手把月来遮，侬笑佢嗔。唉，情可悯，等到青天明月喇，你就觉得消魂！

<div align="right">1919 年 5 月 17 日</div>

【注释】

[1] 冇耐：没多久。

[2] 呢阵：现在。

[3] 佢：他。

[4] 驶乜：同"使乜"，用不着，不需要。

[5] 边个话：哪个说。

36. 心唔系咁热

<div align="center">百砺</div>

心唔系[1]咁[2]热，亦唔再去求名，睇吓[3]厨房，重有[4]米二升。知足嘅[5]人，随处都系乐境；周时频扑，就入到金殿都系愁城。淡饭粗茶，安吓运命，若为求名心重，一定别轻离。我睇贫贱夫妻，重有真本性，顾得浮名浮利，哙[6]失了真情。今日世道崎岖，防到你蹉（读作差）错路径。但得粗衣麻布，就当世代簪缨。世界呢阵[7]咁嚣张，君呀，你又唔肯敛静，好胜要共人争竞，逼住把冷语箴规，灌下冻水一瓶！

<div align="right">1919 年 5 月 20 日</div>

【注释】

[1] 唔系：不是。

[2] 咁：指示代词，这么，那么。

[3] 睇吓：看下。

[4] 重有：还有。

[5] 嘅：结构助词，相当于"的"。

[6] 哙：同"会"。

[7] 呢阵：现在。

37. 纪念又至

亚古

纪念又至，想起吓前因，此生何苦做到华人。我想时局整到危危，原系可悯。况且官僚秉政，好似断梗无根。你睇东风吹至，如临阵，思前想后，令我断魂。点解[1]我地[2]同胞，唔知[3]发愤，重重闭塞，皂白难分，或者改换心肠，都还有倚凭。鬼怕个的[4]神奸卖国，就系攞命灾瘟[5]，大抵[6]五载年华多系种恨。唉！总系由得我著紧啫，总要做到破釜沉舟就算系第一好人！

1919年5月21日

【注释】

[1] 点解：为什么，什么原因。
[2] 我地：我们。
[3] 唔知：不知道。
[4] 个的：那些，那种。
[5] 攞命灾瘟：要命灾星。
[6] 大抵：大概。

38. 唔着卖国

曲侠

唔着卖国，总唸招殃，睇你出乖露丑，我亦替你凄凉！你系晓得做人。都要有人嘅榜样，可惜你兽面狼心，错了主张。你估[1]把国嚟私卖，人地[2]能相谅，点知道[3]人人忿怒呀，恨你无良。你睇呢阵[4]秘密嘅书函，都在人上，唔讲得响亮。有呢一笔糊涂账，纵然系苟且偷生，亦冇乜[5]下场。

1919年5月22日

【注释】

[1] 估：猜想，以为。
[2] 人地：别人。
[3] 点知道：怎知道。
[4] 呢阵：现在。
[5] 冇乜：没有什么。

《新国民日报》
（1921—1922）

　　《新国民日报》是陈新政、谢文进等国民党人在新加坡创办的宣传机关报，是《国民日报》的延续。1921年10月1日在新加坡创刊，至1941年1月1日改到吉隆坡出版，不久后停刊。

　　粤讴刊登于其副刊《新国民杂志》，该版由张叔耐主持，并书版头。

1. 知有今日

机匠

知有今日，悔不当初。你睇佢[1]大刀阔斧，个个都向住我嚟锄。佢口口声声，都话把我人来搅窝（借用，读去声），今番相逢狭路，誓不放过我只妖魔。呢个话拿佢，个又话锁。吓得我心惊胆战，好比命丧阎罗。想我修行已有多年，势唔咕[2]到今日有此折堕[3]。唉！真苦楚，算来都系自己过错。罢咯，不若我逃囘巢穴，免至受佢折磨。

1921年8月19日

【注释】

[1] 睇佢：看他。
[2] 势唔咕：同"势唔估"，确实没料到。
[3] 折堕：倒霉，遭罪。

2. 我睬过你啫

啸

我睬过你[1]啫，你个灾瘟[2]，人有人地[3]讲说话，驶乜[4]你喺[5]处发牙痕？你有你嚹[6]时，我当你气紧，索性共你嗌[7]过一场，免驶落祸根。我自系相识到今，都为你长日受困，思前想后，试睇过薄待你唔曾？兵行诡路，谁个不忿！是非搬弄，为乜来因？呢哈[8]你改过自新，我共你缘至有份。唉，心不忍，要把情天问，天呀，你快把佢[9]掉转心肠，再做过一个好人！

1921年10月31日

【注释】

[1] 睬过你：呸！表示强烈制止、斥责。
[2] 灾瘟：灾星。
[3] 人地：别人。
[4] 驶乜：同"使乜"，用不着，不需要。
[5] 喺：在。

［6］嬲：生气，恼火。
［7］嗌：吵闹，骂。
［8］呢唥：这会儿。
［9］佢：他。

3. 唔得盏

秉熙

　　唔得盏咯，鬼共你痴情？呢阵[1]悔恨从前，叫错卿。可笑当初个阵[2]，为你相思病，一日迴肠九转，都系为着娉婷。唔想不到就咁刁乔[3]，嚟到[4]又咁扭拧[5]，恃住个点颜容，就睇得我地[6]轻。重逗尽咁多白水[7]，去把自己来装整，估话[8]呢处[9]花丛，你负第一艳名。娇呀，咪[10]恃住唥唱唥弹，就天咁烂（谐读）醒。我地如今叫你，做阻好多丁，恐怕失了人客欢心，你就衰到绝顶。醒醒定，咪咁唔生性，若果你唔听（平声）我话唎，唥误了自己嘅前程。

<div align="right">1921年11月2日</div>

【注释】
［1］呢阵：现在。
［2］个阵：那时。
［3］咁刁乔：那么不听话。
［4］嚟到：来到。
［5］咁扭拧：那么扭捏。
［6］我地：我们。
［7］白水：白银，泛指钱财。
［8］估话：本以为，原本料想。
［9］呢处：这个地方。
［10］咪：不要，别。

4. 水

樱郎

　　水呀，你都唔好[1]退自，免驶唥退清光，都要顾住吓前程，咪退得咁忙。虽则退阻又唥番流，唔怕唥旱，总系干枯时候，都够你唔安。大抵[2]

兴尽悲来，古今一样，盈虚有数，本系平常。唔信睇吓[3]先时，天咁水涨，转眼翻来，就哙干。呢阵[4]虽然退去，一阵就哙潮流长（仄声）。心安放，衰极还能旺。唔驶[5]水大个时欢喜，水退个阵[6]凄凉！

1921年11月3日

【注释】

［1］唔好：不要，别。
［2］大抵：大概。
［3］唔信睇吓：不信看下。
［4］呢阵：现在。
［5］唔驶：同"唔使"，用不着。
［6］个阵：那时候，那时。

5. 心要把定

啸

心要把定，顾住吓前程，不忘旧好，要劝句卿卿，十个口埋，九个知到你性，任你诸般遮掩，一定唔露出原形。你睇[1]奸极个个老猿，都激到攞命[2]，何况你素口人热，态度唔明。我见你偏执得咁交关[3]，未知何日正醒？真唔襟顶[4]，妨唅走到绝龙岭，个阵[5]一错难翻咯，鬼共你讲人情！

1921年11月4日

【注释】

［1］睇：看。
［2］攞命：要命。
［3］咁交关：这么严重。咁，指示代词，这么，那么。交关，严重，厉害。
［4］唔襟顶：禁不住忍受。襟，同"禁"。
［5］个阵：那时。

6. 钱一个字

怪

钱一个字，累尽好多人。宗宗世事，都被佢[1]弄假成真。恨只恨吾等

呼吁无门，天咁受困。但逢孔方兄一到啫，就格外殷勤。更有等自作聪明，随处浑沌，多端扭计[2]，去揾丁庚。怎知佢好到极时，亦唔驶恨[3]。安吓本份，做事要存心问，你试睇石崇[4]富厚唎，有带入棺里唔曾？

<div align="right">1921 年 11 月 5 日</div>

【注释】

［1］佢：他。
［2］扭计：耍心眼，出鬼点子。
［3］唔驶恨：不指望。
［4］石崇：字季伦，渤海南皮（今河北南皮东北）人，西晋大富豪。

7. 一自自转

<div align="center">笑</div>

一自自[2]转，睇定风头，唔晓看风驶哩，点[2]可以行舟？都话小心正驶得万年船，唔着顶头旧（借用，即风飑）。若系见风唔转，怕要死在海中浮。自系享（借用）水上做生涯，乜唔经历透？睇住潮流唔顺，要把橹尾来收。人人话我晓得天时，都系叫做老手。咁讲究，慒人去尽吽[3]，咪话[4]浮家泛宅，唔哙[5]应吓潮流。

<div align="right">1921 年 11 月 7 日</div>

【注释】

［1］一自自：逐渐。
［2］点：怎么。
［3］吽：蠢笨，愚钝。
［4］咪话：别说。
［5］唔哙：不会。

8. 心有事

<div align="center">啸</div>

心有事，解极都解唔开，做乜[1]此生何苦，要生在世来？悔只悔当初，错把诗书爱，故此自作聪明，致惹起祸胎。想话除却诗书，离了苦海，又恐怕半途而废，变作痴呆。罢咯，不若心事叠埋[2]，由得佢阻碍。真正可

慨，点点心头在，不堪回首咯，我要问一句如来！

1921年11月8日

【注释】

[1] 做乜：做什么。

[2] 心事叠埋：一心一意，集中精力，指下定决心。

9. 心事系点

心事系点，总要明解为先，心事唔解得开，我问你点样子[1]安然？大抵[2]心怪事多端，不外情字引线，既属情关难破，又要讲吓义字为先。情义两全，终始不变，不变终始，便是乐境无边！参透乐境无边，老天自啥行方便。唔好[3]作贱，续把诗书炼，你睇[4]书中有蜜唎，驶乜[5]抱恨在佛前？

1921年11月9日

【注释】

[1] 点样子：怎样，怎么样。

[2] 大抵：大概。

[3] 唔好：不要，别。

[4] 睇：看。

[5] 驶乜：同"使乜"，用不着，不需要。

10. 真可恨

文銮

真可恨，个班灾瘟[1]，佢终日争权夺利，绝不顾念我地嘅[2]人民。讲起祸首罪魁，都算徐和靳，纵容军阀，整得乱纷纷。君呀，你试睇吓[3]湘鄂最近情形，你话谁个不忿[4]？决堤灌水，不惜玉石俱焚。重有[5]滥借外资，硬把全国地下钱粮，做赠品。呢次[6]学生被逐，都系为此原因。我想伪廷作恶多端，真正生人勿近，怪不得见凌外族，动起风云。君呀，你放眼一观，知否祸水滔滔，暴风又一阵阵。须震奋，国事担一份，莫个敛埋

双手，诈作唔闻！

<div align="right">1921 年 11 月 10 日</div>

【注释】

[1] 灾瘟：灾星。
[2] 我地嘅：我们的。
[3] 睇吓：看下。
[4] 你话谁个不忿：你说哪个不生气。
[5] 重有：还有。
[6] 呢次：这次。

11. 折挫（录《大光报》）

一丁

受吓折挫，就知道世界系咁艰难。边一个[1]人怜爱，边一个缘悭[2]。舍得[3]处处都系咁留神，就唔慌唟撞板。点想[4]你一时性起，任意摧残。错过应该，及早自反，若系一味咁猖獗，就怕脱不出难关！唉！世路本系宽容，自己唔着傲慢，约束惯，自唟消灾患，但得你话[5]小心来做事时，几咁[6]安闲。

<div align="right">1921 年 11 月 15 日</div>

【注释】

[1] 边一个：哪一个。
[2] 缘悭：缘分浅。
[3] 舍得：假设，如果。
[4] 点想：怎想到。
[5] 话：说。
[6] 几咁：多么。

12. 烟花地

子宜

烟花地，有几个好收科[1]？我劝你从今，莫跌落爱河！千一个妓女心

肠，千一个都系恶摸[2]，宁愿向大海捞针，重易得多。世上真心老举[3]，实在唔听（平声）过[4]。举目人间，有几个秦小娥？个的[5]摇钱玉树，都系江门货。留心睇落[6]，带吓眼罢咯哥哥，温柔队长，实在无边个[7]，谁好结果？劝君须看破，不若修心养性，莫把岁月消磨！

1921年11月16日

【注释】
[1] 收科：收场，圆场。
[2] 恶摸：难以了解。
[3] 老举：妓女。
[4] 唔听（平声）过：没听说过。
[5] 个的：那种，那些。
[6] 睇落：看上去。
[7] 边个：哪个。

13. 同心结

文

同心结，赠俾[1]哥哥，彼此同心，落力去磨。个结本来，虽系一个，但求绑住，两便心窝。你心点样[2]，又要传知我，我副心肠，日夜咁把你驮。无论野关刀，唔割得过，天长地久，莫负当初。哥呀，咪[3]水与共春墙，都要互助。唔系[4]错，有因须有果。我心无贰咯，哥呀，你又如何？

1921年11月17日

【注释】
[1] 俾：给。
[2] 点样：怎样。
[3] 咪：不要，别。
[4] 唔系：不是。

14. 何必要入

文

何必要入，个度情关？从来恨海，不少波澜。个的[1]辛苦安之，君你

唔见惯，乐中寻苦，就系歌舞之间。况且你混迹青楼，家当（仄声）尽散，有名薄幸经过几许人弹？收心咁耐[2]，且食开眉饭，满地儿孙，点好[3]重去饮番？花粉地中，唔过顽（仄声）！唉，唔哙[4]叹，好人都有限。古道得安闲处，君呀，你嚛[5]且安闲！

<p style="text-align:right">1921 年 11 月 18 日</p>

【注释】

[1] 个的：那些，那种。
[2] 咁耐：这么久。
[3] 点好：怎么好。
[4] 唔哙：不会。
[5] 嚛：语气词，相当于"嘛""呢""还"。

15. 唔题罢

<p style="text-align:center">文</p>

唔[1]题罢，呢首[2]断肠诗，吟成落月，又怕受了嫌疑。空陪眼泪，滴满花笺纸，苦在自己心头，有边一个[3]知？诗稿何曾，提到薄幸两字？纵然有恨，都系当作平时。亏负莫如，生做女子，半世为人，自怨太痴，眼泪穿埋，亦唔寄得咁易！唉，冬又至，景物全更易。不若啖气留番[4]，暖吓个个肚脐！

<p style="text-align:right">1921 年 11 月 19 日</p>

【注释】

[1] 唔：不。
[2] 呢首：这首。
[3] 边一个：哪一个。
[4] 啖气留番：留一口气。啖，口。

16. 今日可爱

<p style="text-align:center">啸</p>

今日可爱，系民国第十一周年，况且临时总统就任，又系同在一天。

故此我地[1]同胞,升旗来纪念,更有等张灯结彩,欢饮华筵。记得民国成立到今,为日不浅,估话[2]共和政体,快活过仙,怎知个个灾瘟[3]老袁,乱咁称洪宪,居然强奸民意,与及压抑民权。后来袁伏天诛,估话光明一线,坚持护法,宗旨不迁。又怎知到桂贼作祟从中,全系假面,不惜营私舞弊,向北敌哀怜。幸只幸粤军还乡,才把空气变,选举正式总统,真正乐境无边。家吓政府诸公,全有意见,极力刷新民治,挽救中原。我想国富民强,唔驶[4]几远,伸吓祝典,大家齐勉,愿只愿民权万岁,国祚绵绵!

1922年1月6日

【注释】

[1] 我地:我们。
[2] 估话:本以为,原本料想。
[3] 灾瘟:灾星。
[4] 唔驶:同"唔使",用不着。

《益群日报》
(1919—1933)

《益群日报》原名《益群报》，由国民党人彭泽民、陈占梅、陈澎湘、罗文兴、林青山等人发起，于1919年3月24日在吉隆坡创刊，林钝民为主编。创刊宣言称"以普益群黎为帜""作平民之喉舌，抒护法之精神"①，1921年5月因发布"五月运动文章"被殖民政府停刊，8月8日复刊，改名《益群日报》，1933年9月30日停刊。

粤讴主要刊登在该报副刊《妙莲台》一栏。

① 发刊宣言，《益群报》1919年3月4日第二版。

1. 益群报

梁仁甫

　　益群报，出世在雪兰莪[1]。人人睇[2]过，都系[3]笑呵呵。因为佢[4]莊[5]谐两部，俱系劝人归正果。董狐直笔[6]，冇[7]半句系差讹。宗旨系咁[8]光明，言论又无两可，堂堂正正，把个的[9]国贼嚟锄[10]。排列笔枪，来同佢战过。黄龙痛饮[11]，正算得系收科[12]。重有[13]小说谐谈来帮助，编成曲本，唱吓[14]个只[15]自由歌。特电新闻，快捷不过。唔怪得[16]人人祝颂唎[17]，都话[18]佢系降世弥陀。奉劝侨胞，唔好[19]将佢嚟错过。提携抚养，正得高大巍峨。唉！真正冇错，需要想过，三千毛瑟[20]，胜过十万横磨[21]。

<div align="right">1919 年 3 月 24 日</div>

【注释】

[1] 雪兰莪：马来西亚雪兰莪州，位于马来西亚半岛西海岸中部。此句指《益群报》在雪兰莪州创刊。

[2] 睇：看。

[3] 系：是。

[4] 佢：他。

[5] 莊：同"庄"，指特电、新闻、社论类，和"谐"部相对，谐部刊登小说、谐谈、粤讴、班本等文学作品。

[6] 董狐直笔：董狐是春秋时晋国的史官。直笔指根据事实，如实记载。用来形容敢于秉笔直书、尊重史实、不阿权贵的正直史家。

[7] 冇：没有。

[8] 咁：指示代词，这么，那么。

[9] 个的：那些，那种。

[10] 嚟锄：来消灭。

[11] 黄龙痛饮：即"痛饮黄龙"，出自《宋史·岳飞传》中的"金将军韩常欲以五万众内附。飞大喜，语其下曰：'直抵黄龙府，与诸君痛饮尔！'"。黄龙指黄龙府，辖地在今吉林一带。指宋金交战，岳飞说要直捣黄龙府，与人痛饮。后泛指彻底击败敌人，开怀畅饮，欢庆胜利。

[12] 收科：收场，圆场。

[13] 重有：还有。

[14] 唱吓：唱下。吓，同"下"。

[15] 个只：那支，那首。
[16] 唔怪得：怪不得，难怪。
[17] 唎：语气词，相当于"啦"。
[18] 话：说。
[19] 唔好：不要，别。
[20] 毛瑟：德国枪械制造公司，代指枪。
[21] 横磨：指"横磨剑"，长而大的利剑，比喻精锐善战的士卒。

2. 鸡公仔

确系

鸡公仔[1]，晓得[2]及时鸣。东方渐亮，故此大放雄声。恐怕我地[3]邯郸未觉[4]，特自来呼醒。呼醒我的同胞，及早奋兴。鸡呀望你不辞劳瘁[5]，总要呼到大众同胞应，深引领，当作晨钟听。我便焚香顶礼祝你遐龄[6]。

1919年3月25日

【注释】
[1] 鸡公仔：小公鸡。
[2] 晓得：知道。
[3] 我地：我们。
[4] 邯郸未觉：指"邯郸梦"，又名"黄粱一梦"，出自唐代沈既济的《枕中记》和明代汤显祖的《邯郸记》，主要讲述了一个人在旅店里梦见自己中进士、当宰相、享尽荣华富贵，但醒来后发现黄粱米饭还未熟透的故事。常用来比喻虚幻不能实现的梦想。
[5] 劳瘁：辛苦劳累。出自《诗·小雅·蓼莪》中的"哀哀父母，生我劳瘁"。
[6] 遐龄：为老年人高寿的敬语。

3. 唔好咁热

巽

唔好咁热[1]，点解[2]得咁交关[3]？虽则冷热轮流，热吓[4]亦系[5]好闲。我想秋冬春夏，亦有时来恨。循环冷热，似足系轮班[6]。人话[7]热惯不如，长冷系惯。我话热冇[8]咁难时，冷亦有咁难。总系[9]热极点知，明日再冷。等到冷极之时，又想热番[10]。点得[11]冷热随时，由我自拣[12]，无乜[13]限

制，睇见[14]呢个[15]炎凉世界，实觉心烦！

1919 年 3 月 26 日

【注释】

[1] 唔好咁热：不要这么热。唔好，不要，别。咁，指示代词，这么，那么。
[2] 点解：为什么，什么原因。
[3] 咁交关：那么厉害。交关，厉害，严重。
[4] 热吓：热一下。吓，同"下"。
[5] 系：是。
[6] 似足系轮班：像极了是轮班。
[7] 人话：别人说。指听说，据说。
[8] 冇：没有。
[9] 总系：只是。
[10] 番：同"翻"，回来。
[11] 点得：这怎么行，怎么能使。
[12] 自拣：自己挑选。拣，挑选。
[13] 无乜：没有什么。乜，什么。
[14] 睇见：看见。睇，看。
[15] 呢个：这个。

4. 益群报

梁春雷

益群报，正大光明，无怪[1]人人赞颂，理所当应[2]。大抵[3]言论至公，人引领，况且董狐直笔[4]，到处欢迎！今日国事多艰，同胞要惺[5]，中原鼎沸，重惨过前清[6]！武人捣乱无时靖[7]，悲啼满地不恤民情。非绝豪横土不净，同心同德国乃兴。宗旨要坚尤要定，群策群力把贼平。益群出世人心醒，振聋发聩好比救星！阐发公理人皆认，三千毛瑟[8]胜过十万精兵。奸人阅过心归正，武人阅过胆战心惊！真堪敬，同胞须阅定，风行中外大启文明！

1919 年 3 月 29 日

【注释】

[1] 无怪：同"唔怪（得）"，怪不得，难怪。
[2] 理所当应：即"理所应当"。

［3］大抵：大概。

［4］董狐直笔：董狐是春秋时晋国的史官。直笔指根据事实，如实记载。用来形容敢于秉笔直书，尊重史实，不阿权贵的正直史家。

［5］惺：醒悟，清醒。

［6］重惨过前清：比前清还严重。重，还。

［7］靖：使秩序安定，平定（变乱）。

［8］毛瑟：德国枪械制造公司，代指枪。

5. 真架势

铁顽

真架势[1]，各界欢迎，侨胞景仰，故欲识荆[2]。君呀，你此次来南系[3]衔政府令，华侨宣慰[4]，鼎鼎大名！溯我华侨，自少离乡井，爱国为心，一片真诚。踊跃捐资，报效革命，重有[5]救灾捐款，每次亦非轻。今日南北言和，尚未议定，自图私利，不顾涂炭生灵[6]。你睇[7] 东邻虎视，频传噩警，囘顾神州，空自抚膺[8]。居留异域，心真悻[9]，势力范围好似坐困愁城[10]。只望[11]政府保护我地[12]侨胞，脱离苦境，免至[13]被人欺负，饮恨吞声[14]！唉，君呀，烦你囘[15]时，传语母邦，须要自醒。但得[16]国家强盛咯，我地侨胞就骨镂心铭[17]！

<div align="right">1919 年 3 月 29 日</div>

【注释】

［1］架势：体面，气派。

［2］识荆：敬辞，指初次见面或结识。

［3］系：是。

［4］宣慰：大臣代表皇帝视察某一地区，宣扬政令，安抚百姓。

［5］重有：还有。

［6］涂炭生灵：即"生灵涂炭"。形容政治混乱时期人民处于极端困苦的境地。生灵，人民。涂炭，泥淖和炭火，比喻困苦的处境。

［7］睇：看。

［8］抚膺：抚摩或捶拍胸口，表示惋惜、哀叹、悲愤等。

［9］悻：怨恨，愤怒。

［10］坐困愁城：守在一地找不到出路，形容极度忧愁、烦恼的样子。

［11］只望：只盼望。

［12］我地：我们。

[13] 免至：免得。

[14] 饮恨吞声：形容忍恨含悲，不敢表露。饮恨，强忍怨恨。吞声，哭泣而不敢出声。出自南朝梁江淹《恨赋》中的"自古皆有死，莫不饮恨而吞声。"

[15] 囘：同"回"。该报均采用"囘"字，下文不再加注。

[16] 但得：只要。

[17] 骨镂心铭：即"镂骨铭心"，意思是铭刻在心灵深处，形容记忆深刻，永远不忘。

6. 背前盟

百砺

（讽中途变志者）

俾[1]人地[2]睇透[3]，你唀[4]背[5]前盟，大早[6]话[7]山水有改变之时，我地[8]誓冇[9]变更，家吓[10]坐落就貫（足旁）[11]，好似三脚凳。一个挂门包袱执起就出门人，好丑都要念吓[12]当初，何苦咁薄幸[13]？今生唔得到尾[14]，重讲乜[15]来生？呢阵[16]临别牵衣[17]，亦无物可赠！唉，难以倚凭，我睇你更新唔似守旧，究竟有占算过唔曾[18]？

1919年4月1日

【注释】

[1] 俾：给，让。

[2] 人地：别人。

[3] 睇透：看透。

[4] 唀：同"会"。

[5] 背：违背，背叛。

[6] 大早：很早时候。

[7] 话：说。

[8] 我地：我们。

[9] 冇：没有。

[10] 家吓：现在。

[11] 貫（足旁）：即"躓"，摔跤。

[12] 念吓：想一下。念，想，惦记。吓，同"下"。

[13] 咁薄幸：这么薄情。薄幸，薄情，负心。咁，指示代词，这么，那么。

[14] 唔得到尾：不能到最后。

[15] 重讲乜：还说什么。重，还。乜，什么。

[16] 呢阵：现在。

[17] 牵衣：牵拉着衣襟。

[18] 唔曾：没有，不曾。

7. 唔顾日后

歌者

（嘲借债为活者）

唔顾[1]日后，都要顾住吓[2]今朝，几多[3]财产，够你烂赌狂嫖？自古话[4]坐食山崩[5]，终不了，日日去隔篱[6]借债，就去妓馆花消，手里大把钱财，然后正好拈[7]去买笑。想吓你借来债款，都数唔尽[8]几多条！九出十三归[9]，总唔怕[10]上钓，容乜易[11]倾家荡产，实在替你心焦！人道昏迷个阵[12]，万事都唔明晓[13]。唉，真不妙，睇住[14]你近年世运，好似大退江潮！

1919年4月2日

【注释】

[1] 唔顾：不顾，不考虑。

[2] 顾住吓：顾着下。住，动词后缀，相当于"着"。吓，同"下"。

[3] 几多：多少。

[4] 话：说。

[5] 坐食山崩：同"坐吃山空"，指光消费而不生产，即使有堆积如山的财物也会消耗完。

[6] 隔篱：隔壁，邻居。

[7] 拈：用手指夹取。

[8] 数唔尽：数不尽。

[9] 九出十三归：旧时当铺用语。九出，指如果当期3个月，月息就是10分，即当10元物品，每个月需要纳息1元；但在当物时，当押物品价值10元的话，当押店只付出9元，这就是九出。十三归，指客人到期取赎时，却要加收三个月的利息3元，共收13元，所以称为十三归。后用来形容在生意场上，吃水太深，置别人利益不顾。

[10] 唔怕：不怕。

[11] 容乜易：多容易。

[12] 个阵：那时候，那时。

[13] 唔明晓：不知道。明晓，清楚，知道。

[14] 睇住：看着。睇，看。住，动词后缀，相当于"着"。

8. 唔好咁恶

铁顽

唔好[1]咁[2]恶,做乜[3]恶得咁交关[4]?睇[5]你咁样[6]做人,我实见烦!人地[7]有闻必录,此例系惯,摩拳擦掌,做乜咁野蛮?就系传闻失实,只有更正个板,况且姓名冇[8]落,与你什么相干(读如间音)?唔怕[9]爬灰[10],自认来顽(仄声),满身牛气,供人笑口阑(言旁)[11]残(借用)!唉,君呀,劝你咪咁心嬲[12],不如将闷嚟[13]散!唔系[14]光阴易过咯,恐你唔在人间!

<div align="right">1919年4月3日</div>

【注释】

[1] 唔好:不要,别。
[2] 咁:指示代词,这么,那么。
[3] 做乜:做什么,为什么。
[4] 咁交关:那么厉害。交关,厉害,严重。
[5] 睇:看。
[6] 咁样:这样。
[7] 人地:别人。
[8] 冇:没有。
[9] 唔怕:不怕。
[10] 爬灰:指公媳之间有私情,也作"扒灰"。
[11] 阑(言旁):即"谰",诬赖,抵赖。
[12] 咪咁心嬲:不要这么生气。咪,不要,别。嬲,生气。
[13] 嚟:来。
[14] 唔系:不是。

9. 祝朝鲜

隐信

闻特电,都要祝吓朝鲜,呢回[1]独立唎[2],料必哙[3]恢复佢[4]个主人权。往日可恨出着个李氏贼奴,致累到国遭横变,整到昂昂高佬,要被个地(口旁)[5]矮仔来牵。今日大抵[6]个个安氏虽亡,魂魄未殄[7]噃[8],致使

呢[9]一场嘅[10]和会，竟救返佢国祚绵延！信得近日个的[11]强权，谅佢都唔强得几遍！试睇吓[12]边一个[13]施强逞暴啫[14]，定必[15]唅将佢边一个暴力除先！因为今地（口旁）[16]世界系咁[17]文明，公理又显！唉，真可羡，和平将实现，但愿得万国都系遵持法理咯，咁就永享太平年！

1919年4月4日

【注释】

[1] 呢回：这次。

[2] 唎：语气词，相当于"啦"。

[3] 唅：同"会"。

[4] 佢：他。

[5] 个地（口旁）：即"个哋"，那些。

[6] 大抵：大概。

[7] 殄：消灭，消亡。

[8] 嚩：语气词，表示提醒。

[9] 呢：这。

[10] 嘅：结构助词，相当于"的"。

[11] 个的：那些。

[12] 睇吓：看下。睇，看。吓，同"下"。

[13] 边一个：哪一个。

[14] 啫：语气词，同"呢"，仅此而已。

[15] 定必：必定。

[16] 今地（口旁）：即"今哋"，现在的。

[17] 咁：指示代词，这么，那么。

10. 同你好过

百

点得[1]同你好过，勿计旧恨前仇。人地话[2]恩爱夫妻，好似渡客舟，呢阵[3]正系同舟共济，要顾住江心漏，点解[4]两头唔[5]到岸，你重[6]搁浅在中流！想话同你益（口旁）[7]过一番，仍旧忍口。忍了你重唔知[8]，心里越发可嬲[9]。妹你乖张[10]品性，终日要人将就，怪得话[11]唔系冤家就不聚头[12]。家吓[13]亲朋知见摆过和头酒[14]，又试闹起番来[15]，大众都见愧羞！至怕口话共我融和，心里又将我咒！唉，真恶[16]忍受，请你削性[17]讲明讲

白,当我系相好,抑或[18]系冤雠[19]?

1919 年 4 月 5 日

【注释】

[1] 点得:这怎么行,怎么能使。
[2] 人地话:别人说。人地,别人。话,说。
[3] 呢阵:现在。
[4] 点解:为什么,什么原因。
[5] 唔:不。
[6] 重:还。
[7] 益(口旁):即"嗌",争吵。
[8] 重唔知:还不知道。
[9] 可嬲:可恼,生气。
[10] 乖张:执拗怪癖,不讲情理。
[11] 怪得话:怪不得说,难怪说。
[12] 唔系冤家就不聚头:即"不是冤家不聚头",形容仇人相见。
[13] 家吓:现在。
[14] 和头酒:指为和解而摆的酒席,形容和解、冰释前嫌。
[15] 闹起番来:一闹起来。
[16] 恶:难。
[17] 削性:索性。
[18] 抑或:还是。
[19] 冤雠:即"冤仇"。

11. 奴要你戒

亚拔

奴要你戒,戒左(口旁)[1]洋烟,睇见[2]你乌眉盍(目旁)(读如恰)睡[3],我就珠泪淋涟。我想到食洋烟,唔系冇面[4],又不是蓝桥冇路,去访神仙。讲到你耗散钱财,原系事浅,第一夜来岑寂[5]好似伴尸眠!唉,削性[6]你系死哓[7],唔把你见,免费奴奴对住,得咁[8]心酸!罢咯,不若我共你拜吓灵神将运转,等你重重冤气,永不相缠。个阵[9]苦海脱离,偿我素愿,你便鹏搏有翅,飞上九重天。我今日心事满怀将你劝,须要戒断,若然唔系咯,重怕你苦恨年年!

1919 年 4 月 5 日

【注释】

[1] 左（口旁）：即"咗"，动态助词，相当于"了"。

[2] 睇见：看见。睇，看。

[3] 乌眉盍（目旁，读如恰）睡：指犯困的样子。盍（目旁，读如恰），即"瞌"。

[4] 唔系冇面：不是没有脸面。

[5] 岑寂：寂寞，孤独冷清。

[6] 削性：索性。

[7] 晓：结构助词，相当于"了"。

[8] 咁：指示代词，这么，那么。

[9] 个阵：那时。

12. 清明柳

亚拔

　　清明柳，绿萋萋，亏我[1]望哥唔见[2]我就日夕悲啼。记得往日在青楼同哥你结契[3]，都话[4]愿同比翼永不分飞，点估[5]我共你缘悭[6]唔得[7]到底，咁[8]就中途永诀死别生离。想到往日个种[9]恩情，我心愈翳[10]，此后桃花飘逐再不辨水东西！唉，不若趁此清明共你将墓祭，或者你真诚鉴我重哙[11]梦入罗帏[12]。你妹今朝哭到黄昏际，总不见你言词有句空带夕阳归！我今日孽债偿完亦无乜[13]芥蒂[14]！真正系，我愿得长斋绣佛咯，去念菩提。

<div align="right">1919年4月7日</div>

【注释】

[1] 亏我：可怜我。

[2] 唔见：不见。唔，不。

[3] 结契：订立契约，交谊深厚。

[4] 话：说。

[5] 点估：哪想到，没料到。

[6] 缘悭：指缺少一面之缘，谓无缘相见。

[7] 唔得：不能够。

[8] 咁：指示代词，这么，那么。

[9] 个种：那种。

[10] 翳：郁结，憋闷。

[11] 重哙：还会。重，还。哙，同"会"。

[12] 罗帏：罗帐，床前的丝织帘幕。
[13] 无乜：没有什么。乜，什么。
[14] 芥蒂：细小的梗塞物，比喻心中的嫌隙或不愉快。

13. 枉你话系我领袖

悲天

枉你话[1]系[2]我领袖，全体名誉实系被你影羞。当初估话[3]得你来帮手，谁知今日睇见[4]你重[5]兜谋（读响声）。华报骂完西报又将你骂诟[6]，究竟因乜事干[7]共你咁大冤雠[8]？或谓因你往日媚奸吾[9]顾后，中途变节故此覆水难收。或谓因你诪张[10]为幻将我地[11]同胞诱，捕风捉影车大个衔头。大抵[12]物腐虫生唔系謇谬[13]！唉，罢咯，将你识透，及早来分手，免令终日共你担咁大嘅忧愁[14]。

1919年4月8日

【注释】

[1] 枉你话：白费你说。枉，白费，空费。
[2] 系：是。
[3] 估话：以为。
[4] 睇见：看见。睇，看。
[5] 重：还。
[6] 诟：骂，辱骂。
[7] 因乜事干：因为什么事。乜，什么。
[8] 咁大冤雠：这么大的冤仇。咁，指示代词，这么，那么。冤雠，同"冤仇"。
[9] 吾：同"唔"，不。
[10] 诪张：欺诈，诳骗。
[11] 我地：我们。
[12] 大抵：大概。
[13] 唔系謇谬：不是谬论。唔系，不是。
[14] 咁大嘅忧愁：这么大的忧愁。嘅，结构助词，相当于"的"。

14. 唔好咁牛（口旁）

隐信

因和议停顿而讴此。

唔好咁牛（口旁）[1]，须把利器重修。我亦知得呢场[2]谈判喇[3]，不啻[4]系水捞油。佢[5]一面供你讲和，但又一面供你战斗，实系想阻到你兵疲师老喇，就好把寨刦营偷[6]。成日都话[7]有令入秦，都经已齐遵罢手，怎知系重重机械，均立个破坏嘅[8]奸谋，声声诬揑[9]我的恃住胜容，事事都唔肯[10]将就，其实罪在徐虎徐狼，至坏系个只段马骝（叶上平）[11]，你睇[12]佢西便[13]特设个亚藩，南便又设个亚厚！唉，勿被走漏，一班人面兽，待等指日黄龙直捣[14]个阵[15]咯[16]，必要佢一个个割下驴头！

<div align="right">1919 年 4 月 8 日</div>

【注释】

[1] 唔好咁牛（口旁）：即"唔好咁吽"，不要那么笨。唔好，不要。咁，指示代词，这么，那么。吽，笨，傻。

[2] 呢场：这场。

[3] 喇：语气词，相当于"啦"。

[4] 不啻系水捞油：好比是水里捞油，比喻徒劳无功。啻，本义是"仅仅，只有"。不啻，在句中起连接或比况作用。系，是。

[5] 佢：他。

[6] 寨刦营偷：同"偷营劫寨"，偷袭敌方的营寨。刦，同"劫"。

[7] 话：说。

[8] 嘅：结构助词，相当于"的"。

[9] 诬揑：诬陷捏造。揑，同"捏"。

[10] 唔肯：不肯。

[11] 马骝：猴子。

[12] 睇：看。

[13] 便：同"边"。

[14] 黄龙直捣：即"直捣黄龙"，一直打到黄龙府，指捣毁敌人的巢穴。黄龙，即黄龙府，辖地在今吉林一带。

[15] 个阵：那时候，那时。

[16] 咯：语气词，相当于"了""啦"。

15．吊老顽固

<div align="center">恨迟</div>

听见你话[1]死咯[2]，我实见心松，头发星星，耳目又咁[3]蒙（目旁）[4]聋。如果你系[5]开通，你死我亦见心痛。但系生成顽固，岂不辜负天公？

蠢如鹿豕[6]无一中用，图存世上不过系蛀米大虫。今日买副元宝蜡烛香来，将你殡送！等你落到阴间，勿入饿鬼狱中。若果[7]要你转生，再作黄种，你便换过副心肠，做一个绝大的英雄！

<div align="right">1919年4月8日</div>

【注释】

[1] 话：说。
[2] 咯：语气词，相当于"了""啦"。
[3] 咁：指示代词，这么，那么。
[4] 蒙（目旁）：即"矇"，眼睛昏花看不清楚。
[5] 系：是。
[6] 蠢如鹿豕：蠢得像鹿和猪。鹿豕，比喻愚蠢的人。
[7] 若果：如果。

16. 君要爱国货

<div align="center">梁春雷</div>

君要爱国货，咪[1]被人睇轻[2]，回首中原，实见涕零，民生日困，须要知吓[3]的苦境。都系[4]国人媚外，致有咁嘅[5]情形。中华国货，可称至靓，物质有咁精良，手工又有咁精。未必舶来货品，至得烁炯[6]，实在我中华土物，方算系香馨。利权外溢，是一险症，若不急图医治，就唥[7]入幽冥。今日国脉阽危[8]，何法愈得国命？民生彫敝[9]，又谁是救星？我话土物唯爱，就系发药对症。厄源塞尽[10]，大拯生灵，民富国强，理系一定！唉，须细听，非徒空捉影，人人实践，共享升平。

<div align="right">1919年4月9日</div>

【注释】

[1] 咪：不要，别。
[2] 睇轻：看轻。
[3] 吓：同"下"。
[4] 系：是。
[5] 咁嘅：这样的。咁，指示代词，这样，那样。嘅，结构助词，相当于"的"。
[6] 烁炯：明亮的样子。

[7] 哙：同"会"。
[8] 阽危：面临危险。
[9] 彫敝：同"凋敝"，衰败。
[10] 厄源塞尽：指从根本上防患除害。

17. 怪鸣

石痴

惊蛰已过，又到清明，如何尚听得有怪声？你记不得旧日华光（会意）曾有命令，言非中节不许你乱嘅鸣[1]！你的昆虫介类[2]实系[3]奴才性，我地[4]圆头方趾与你实不相称。所谓螳臂当辕[5]尚败干戈逞，等我地秦镜高挂咯，要你现出真形！

<div style="text-align: right;">1919年4月10日</div>

【注释】

[1] 嘅鸣：哀鸣。嘅，同"慨"，叹息。
[2] 介类：贝类，亦指贝类的外壳。
[3] 实系：实在是。
[4] 我地：我们。
[5] 螳臂当辕：同"螳臂当车"，比喻自不量力，做力量做不到的事情，必然失败。

18. 奴已睇透

讽诗

奴已睇透[1]，你个副[2]心肠，一味假情假意，点[3]共你结鸳鸯？大早[4]你下拜梅花，重话[5]心有异向，总要两家情重，做到地久天长。个阵[6]我把君意顺从，实在心亦勉强。点估[7]你名花到手，又话花系唔[8]香。独惜你只晓怨花，唔晓自谅！唉，须要自想，同做交情都系冤孽账，不若索性开喉，共你嗌过一场。

<div style="text-align: right;">1919年4月11日</div>

【注释】

[1] 睇透：看透。睇，看。

[2]个副：那副。
[3]点：怎么。
[4]大早：很早时候。
[5]重话：还说。
[6]个阵：那时候，那时。
[7]点估：哪想到，谁料到。
[8]唔：不。

19. 清明节

罗秀华

清明节，苦难言，惹起奴奴心事更觉悲酸！记得当初同君你会面，都愿白头相守永久盘旋，谁知你病入膏育难以改变，抛下奴奴你话[1]几咁[2]心冤！空闺独守我已肝肠断，恨不随君同入黄泉！今日节届清明来将你祭奠，你便魂归立在个边，若然显圣来共你相见，慰吓久别相思免至[3]我抱恨年年！做乜[4]哭极千声唔见[5]君你灵显，只有坟前青草与及鸟声喧？罢咯[6]，不若焚去纸钱我就徐步转，等到明春今日再嚟[7]拜你坟前！

<div style="text-align: right">1919年4月12日</div>

【注释】

[1]话：说。
[2]几咁：多么。
[3]免至：免得。
[4]做乜：做什么，为什么。
[5]唔见：不见。
[6]罢咯：罢了。咯，语气词，相当于"了""啦"。
[7]嚟：来。

20. 唔系处

金今

近今麻雀牌戏盛行，余中之几成痼癖。某友亦与同病，因与之约，互

相戒除，犯者处罚。前日过访不遇，故疑其又做竹戏于邻家，因歌此以讽之。

唔系[1]处，是必又系去左[2]打牌。红中发白，拍出满街，三元四喜，食得真爽快！之总系共人输赌，我劝你都唔着咁样子[3]安排。你若系想人做好，自己亦唔应学坏，既系有意爱人，亦先要自爱为佳。至于话你赌你钱，唔系赌过我界。唉，亦难怪，若系唔使戒，咁就讲嚟讲去[4]，都系你个口讲埋！

1919年4月14日

【注释】
[1] 唔系：不是。
[2] 左：同"咗"，动态助词，相当于"了"。
[3] 咁样子：这样子。
[4] 讲嚟讲去：讲来讲去。嚟，来。

21. 超你真正混账

隐信

近阅各报载国会通电痛斥梁文妖行动而讴。

超，你真正混账，谅必你哙[1]自惹灾殃！既在中原流毒咁[2]耐久罢嗳，乜[3]又试飞毒过重（叶下平）洋！睇你[4]种性格生出系咁媚异戎同，又唔知[5]你个心存乜野[6]想像？况且你素来周身肠烂喇[7]，早已薰臭[8]到四厢。点估[9]你今日重[10]暗做小人，甘抱住个琵琶别向，净晓乞怜得外人宠幸唎[11]，愿举合族人命脉去填偿。虽则花界个个都系暮楚朝秦[12]，想亦难揾[13]个你咁嘅[14]衰人样[15]！系咁好作虎之伥[16]，鬼唔望你早早妖殇[17]！呢阵[18]你咪恃住[19]冇[20]包爷（叶上平）共你情投，你就乘风乱唱！唉，须自量，勿结成冤孽账！罢咯[21]，不若当你系发疯人仔[22]唎，永不俾[23]你登场！

1919年5月2日

【注释】
[1] 哙：同"会"。
[2] 咁：指示代词，这么，那么。
[3] 乜：怎么。

[4] 睇你：看你。

[5] 唔知：不知道。

[6] 乜野：什么。

[7] 喇：语气词，相当于"了""啦"。

[8] 薰臭：同"熏臭"。

[9] 点估：谁料到，怎料。

[10] 重：还。

[11] 唎：语气词，相当于"啦"。

[12] 暮楚朝秦：又作"朝秦暮楚"。指战国时期，秦楚两大强国对立，有些弱小国家时而事秦，时而事楚。后用来比喻反复无常或主意不定。

[13] 揾：找。

[14] 咁嘅：这样的。

[15] 衰人样：倒霉蛋的样子。

[16] 作虎之伥：为虎作伥。

[17] 妖殇：同"夭殇"，未成年而死。

[18] 呢阵：这阵子，这会儿。

[19] 咪恃住：别仗着。咪，别，不要。恃，凭借，依仗。住，动态助词，相当于"着"。

[20] 冇：没有。

[21] 罢咯：罢了。咯，语气词，相当于"了""啦"。

[22] 人仔：年轻人。

[23] 俾：给，让。

22. 何须动愤

隐信

何须动愤，亦要体念吓[1]原因。想举世间最该怜恤嘅呢[2]，本系[3]若辈工人。试睇佢昼夜咁劳形[4]，亦仅欲成多件人生用品。总系志在图谋生活啰，以致无暇计及晨昏。况值此物价咁高抬，又且头路恶揾[5]㗎，若论日中百般皮费喇，势必只倚个份工银[6]。舍得[7]今日工值唔系咁稀微，又驶乜话[8]生计咁窘，岂料遇此艰难时势呢，致迫得请命到东君。唯愿仁者揆悉吓[9]情形。至是稍存恻隐。唉，价宜略允，勿致贻讥笨。得宾主间情两皆恢复咯，方免冇商滞及工贫。

1919 年 5 月 19 日

【注释】

[1] 体念吓：体谅一下。吓，同"下"。

[2] 嘅呢：的呢，此处作用为引出下文。

[3] 本系：本来是。系，是。

[4] 睇佢昼夜咁劳形：看他白天晚上都这么辛苦。睇，看。佢，他。咁，指示代词，这么，那么。劳形，辛苦，劳累。

[5] 恶揾：难找。

[6] 势必只倚个份工银：一定只是倚仗这份工钱。势必，一定，必然。

[7] 舍得：假设，如果。

[8] 驶乜话：何必说，用不着说。驶乜，同"使乜"，用不着，不需要。话，说。

[9] 揆悉吓：推测了解一下。揆，推测，估量。吓，同"下"。

23. 乜你咁戆

虬

乜你咁戆[1]，做得咁荒唐，听人搅滚（借用）咁冇[2]主张，无端生出，个段[3]风流障，惹人谈论咯[4]，问你点样子[5]收藏？你咁大个人，做乜[6]咁冇想像，郁（借用）吓[7]唔岩（口旁）[8]，就即刻去落佢[9]箱？唔通[10]你恃做二奶，就要派（平声）出个二奶样，沙尘白霍[11]，自逞豪强。事干又做唔嚟[12]，人亦唔听你讲，当场出丑，问你几咁[13]心伤！唉，唔好咁混帐，此后闺门紧守吓，万事都要参详！

1919年5月20日

【注释】

[1] 乜你咁戆：为什么你这么傻。乜，为什么。咁，指示代词，这么，那么。戆，傻，笨。

[2] 冇：没有。

[3] 个段：那段。

[4] 咯：语气词，相当于"了""啦"。

[5] 点样子：怎么，怎么样。

[6] 做乜：做什么，为什么。

[7] 郁（借用）吓：同"道下"，动一下。

[8] 唔岩（口旁）：即"唔啱"，不合适。

[9] 佢：他。

[10] 唔通：难道。

［11］沙尘白霍：好出风头，夸夸其谈，做事飘浮。白霍，骄狂轻浮，爱出风头。
［12］做唔嚟：做不来。嚟，来。
［13］几咁：多么。

24. 鹰咁静

亚顽

鹰（借用）咁[1]静，做乜总唔声[2]。唔通[3]远处南洋，就忘左[4]祖国嘅[5]情形。你睇[6]外交失败，民贼持柄。眼见青岛一隅，断送轻轻。各处系咁打电力争，狂到冇影[7]，做乜呢处[8]侨胞，似未知情。中国若亡，我地[9]侨胞亦断冇好景。趁此联络咯，勿谓有力不胜（平声）。唉，须猛醒，咪话[10]系乐境，等到中华强盛咯，然后可庆升平。

1919 年 5 月 24 日

【注释】

［1］咁：指示代词，这么，那么。
［2］做乜总唔声：为什么总是不出声。做乜，做什么，为什么。唔，不。
［3］唔通：难道。
［4］忘左：忘了。左，同"咗"，动态助词，相当于"了"。
［5］嘅：结构助词，相当于"的"。
［6］睇：看。
［7］狂到冇影：狂到没影。冇，没有。
［8］呢处：这处。呢，这。
［9］我地：我们。
［10］咪话：别说。咪，不要，别。

25. 亡一个字

隐信

亡一个字（叶俗音上平），见就魄散魂飞。若讲到死亡两个字啰，都系[1]一样嘅[2]名词。可恨几个国贼媚外求荣，致累到我地[3]无生气，眼白白[4]一个堂堂高佬恶唎[5]，反要俾佢[6]矮仔来欺！佢夹硬占住我青岛唔还，更重有[7]一重（叶下平）恶意，又话鲁省嘅路权矿利咯[8]，一律要任佢分肥！若果青岛今系真亡，就怕全国要亡在跟尾！试想吓[9]一日国亡家破，

你话系点样[10]嘅惨悲！今日独幸尚有我的支那，民心不死嘢[8]！唉，齐奋起，各人同一致，大众贤豪救国咯，正造过一个太平时！

1919 年 5 月 26 日

【注释】

[1] 系：是。
[2] 嘅：结构助词，相当于"的"。
[3] 我地：我们。
[4] 眼白白：眼巴巴地，平白无故地。
[5] 喇：语气词，相当于"啦"。
[6] 俾佢：让他。俾，给，让。
[7] 重有：还有。
[8] 又话鲁省嘅路权矿利咯：指 1914 年第一次世界大战爆发，日本借口对德国宣战，侵占我国青岛和胶济铁路全线，控制山东省的历史事件。嘅，结构助词，相当于"的"。咯，语气词，相当于"了""啦"。
[9] 试想吓：试着想一下。吓，同"吓"。
[10] 点样：怎样，怎么样。
[11] 嘢：语气词，相当于"啊"。

26. 伤心泪

梁春雷

伤心泪，湿透腮边，米贵如珠，亦算系今年。世界确实系咁艰难[1]，时局又系咁变，茫茫前路咯[2]，试问有乜[3]谁怜？汇水又咁底平[4]，吾人又咁卑贱。今日窘苦难堪，好似被猛火相煎！我欲问句天公，天公又唔听见[5]，天涯沦落，未知何日可以言旋？嗟[6]我生机，实难得一线！唉，愁不浅，呢个[7]悲凉世界唎，不歇珠泪涟涟！

1919 年 6 月 14 日

【注释】

[1] 确实系咁艰难：确实是这么艰难。系，是。咁，指示代词，这么，那么。
[2] 咯：语气词，相当于"了""啦"。
[3] 乜：什么。
[4] 汇水又咁底平：指汇款手续费很低。汇水，银行或邮电局办理业务汇款时，按汇款金额所收的手续费。底平，低平。

［5］唔听见：听不见。唔，不。
［6］嗟：叹息，表示感叹。
［7］呢个：这个。

27. 虽要猛醒

亚坚

虽要猛醒，咪咁痴朦[1]。君呀你睇[2]个边[3]日照上墙东。你阵[4]日上三竿你还发梦。真正系蹉跎日月，甘做愚庸。咪话[5]恃住[6]你有个钱财就唔使[7]郁（借音）动[8]，都要力图发奋咪把个日子放松。任佢日光虽系咁猛唔使惊恐，要学鲁阳挥戈[9]咯[10]至算得系[11]大大个英雄。

<div align="right">1919 年 7 月 12 日</div>

【注释】
［1］咪咁痴朦：不要这么痴傻。咪，不要，别。咁，指示代词，这么，那么。朦，糊里糊涂。
［2］你睇：你看。睇，看。
［3］个边：那边。
［4］你阵：同"呢阵"，现在。
［5］咪话：别说。话，说。
［6］恃住：凭着，仗着。恃，凭借，依仗。住，动态助词，相当于"着"。
［7］唔使：用不着。
［8］郁（借音）动：同"蹈动"，走动。
［9］鲁阳挥戈：出自《淮南子·览冥训》中的"鲁阳公与韩构难，战酣日暮，援戈而挥之，日为之反三舍"。指力挽危局。
［10］咯：语气词，相当于"了""啦"。
［11］算得系：算得上是。系，是。

28. 抵制劣货

梁春雷

抵制劣货，须要认真，热诚一减咯[1]，就会（口旁）[2]变波澜！君呀，你当知救国救亡，全恃义愤，此正国家危急，切莫作等闲！若果能坚持到底，要学长蛇阵[3]，渐渐倭奴失利，定必国弱民贫！君呀，同时振兴国货，

方狂澜挽！唉，须发奋，若到家亡国破呢，试问你有何颜！

1919年7月15日

【注释】

[1] 咯：语气词，相当于"了""啦"。

[2] 会（口旁）：即"哙"，会。

[3] 长蛇阵：长蛇阵是古代阵法之一，指把军队排列成一长条的阵势并根据情况变化。

29. 你唔系好货

卫平公

你唔系[1]好货，抵制你又奈我唔何！总要坚持到底咯[2]，怕乜[3]你鬼计多多！手段辣得咁交关[4]，唔怕人地[5]发火，骂声横行无忌，你个毒妇狼婆，廿一款[6]要求未了，你又试来谋我。良心尽丧，出尽毒计淫苛。你睇[7]击石都哙[8]生成火，呢回[9]决志，誓不肯低首相和。激嬲[10]我地[11]同群，尔就知折堕[12]！唉，唔买你嘅[13]货，就嚟[14]要你抵肚饿。舍得[15]我地坚持抵制咯，个阵[16]你就要涕泪滂沱！

1919年7月17日

【注释】

[1] 唔系：不是。唔，不。系，是。

[2] 咯：语气词，相当于"了""啦"。

[3] 怕乜：怕什么。

[4] 咁交关：那么厉害。咁，指示代词，这么，那么。交关，厉害，严重。

[5] 人地：别人。

[6] 廿一款：又作"廿一条"，即《二十一条》，是1915年日本帝国主义提出的妄图灭亡中国的秘密条款。

[7] 睇：看，瞧。

[8] 哙：同"会"。

[9] 呢回：这次。

[10] 嬲：生气。

[11] 我地：我们。

[12] 折堕：倒霉，遭报应。

[13] 嘅：结构助词，相当于"的"。

[14] 嚟：来。
[15] 舍得：假设，如果。
[16] 个阵：那时候，那时。

30. 人地高庆

亚坚

人地[1]高庆，我心伤悲，真系[2]各人心事各施为，大抵[3]苦乐悲欢同一心理，易地而处未必尽非。今日命蹇时乖[4]兼运滞，餐飧[5]难给日夜悲啼。重有[6]强邻虎视[7]把我地[8]穷人刺，硬占田园总不肯归。所以睇住[9]人地高庆我心越觉难抵，有何面目咯[10]，高竖个枝[11]国旗！

1919 年 7 月 18 日

【注释】

[1] 人地：别人。
[2] 真系：真是。
[3] 大抵：大概。
[4] 命蹇时乖：指命运不济，遭遇坎坷。蹇，原指一足偏废，引伸为不顺利。乖，不顺利。
[5] 餐飧：简单的饭食。飧，晚饭，泛指饭食。出自《诗经·秦风·无衣》中的"君子餐飧不饱，小人餐飧足"。
[6] 重有：还有。
[7] 强邻虎视：指日本意欲侵占我国。虎视，指如老虎般注视，形容心怀不善，伺机攫取。
[8] 我地：我们。
[9] 睇住：看着。睇，看。住，动态助词，相当于"着"。
[10] 咯：语气词，相当于"了""啦"。
[11] 个枝：那枝，那支。

31. 凉血子

黎耀骢

凉血子[1]，边一个[2]头名，我欲临风，致问一声。可恨个的[3]顾住自身，就唔理[4]国命，但得[5]荷包肿胀，佢[6]怕乜[7]秘密经营？纵系博倒个

凉血街头，名又藉此大盛，就叫[8]佢无心叔宝[9]，佢亦自认本应。讲起印度波兰，亡国嘅[10]伤心景，你须要改性，大家齐猛醒！一味维持国货，咁[11]就定必国破唔[12]成！

<p style="text-align:right">1919 年 7 月 19 日</p>

【注释】

[1] 凉血子：冷血的人。

[2] 边一个：哪一个。

[3] 个的：那些。

[4] 唔理：不理会。唔，不。

[5] 但得：只要。

[6] 佢：他。

[7] 怕乜：怕什么。

[8] 叫：同"叫"，让，使。

[9] 叔宝：即陈叔宝（553—604），字元秀，南北朝之南朝陈皇帝，史称"陈后主"。只顾享乐，不问政事，隋兵南下后被俘。

[10] 嘅：结构助词，相当于"的"。

[11] 咁：指示代词，这样，那样。

[12] 唔：不。

32. 君莫高庆

梁春雷

君莫高庆，不久就大难临头。人地[1]快活，我地[2]心嬲[3]。说到话公理昌明，原实系[4]假柳[5]，不特全无公理，重被佢[6]霸占左[7]胶州。今日昏迷快活，诚属至谬[8]。若果[9]中华亡左咯[10]，要做马牛。快的[11]发奋强图，危尚有救！唉，须要想透，勿咁[12]面皮厚，男儿好汉，应报国仇！！

<p style="text-align:right">1919 年 7 月 21 日</p>

【注释】

[1] 人地：别人。

[2] 我地：我们。

[3] 心嬲：生气，愤怒。

[4] 实系：实际上是。

[5] 假柳：虚情假意。

[6] 重被佢：还被他。重，还。佢，他。

[7] 左：同"咗"，动态助词，相当于"了"。

[8] 诚属至谬：实在是太荒谬了。

[9] 若果：如果。

[10] 咯：语气词，相当于"了""啦"。

[11] 快的：快点。

[12] 咁：指示代词，这么，那么。

33. 西斜日

大可

西斜日，乜[1]你咁[2]得人瞋[3]，搅风搅雨，又试白霍沙尘[4]。住着你隔篱[5]，真正火滚[6]！话极你唔听[7]（平声），做乜你一味发戆瘟[8]？穿廊入舍，系[9]咁撩人恨！第一系晚妆卸下呀，被佢[10]庄（目旁）[11]（借用）（看也）匀。你妹系咁畏羞，你亦唔好咁冇品[12]，我郎情性系好孟争（恼也）[13]，快的[14]嗰开（走也）[15]，咪咁浑沌[16]，唔驶[17]问，都要闩门抵制吓你呀，（平声）饿死你个衰神！

<div style="text-align:right">1919 年 7 月 23 日</div>

【注释】

[1] 乜：怎么，干吗，为什么。

[2] 咁：指示代词，这么，那么。

[3] 瞋：形容发怒时睁大眼睛。

[4] 白霍沙尘：又说"沙尘白霍"，指好出风头，夸夸其谈，做事飘浮。白霍，骄狂轻浮，爱出风头。

[5] 隔篱：隔着篱笆，指邻居。

[6] 火滚：生气。

[7] 唔听：不听。

[8] 发戆瘟：犯傻。发瘟，神经错乱，举动失常。戆，傻，笨。

[9] 系：是。

[10] 佢：他。

[11] 庄（目旁）：即"脏"，偷看。

[12] 唔好咁冇品：不要那么没素质。唔好，不要，别。冇品，没有素质。

[13] 孟争（恼也）：恼，生气。

[14] 快的：快点。

[15] 嚟开（走也）：走开。
[16] 咪咁浑沌：不要这么糊涂。咪，不要，别。浑沌，糊涂无知的样子。
[17] 唔驶：同"唔使"，用不着。

34. 夏已去

梁春雷

夏已去，又到秋天，时事日非，委实难言。我地[1]华人，原非下贱，做乜[2]被人欺凌太甚，惨过坐针毡[3]，话咁要咁[4]，无得变，又如砧上琢鱼鲜[5]，琢完任佢[6]搓圆扁，搓完之后，又来发火任佢煮煎！我地大众同胞，须共勉，实行抵抗你的无理嘅[7]苛权。今日祸端横生，全系暗箭！唉，欲试剑，还吓苍生念，杀到落花流水，不愧大好青年。

1919年7月29日

【注释】
[1] 我地：我们。
[2] 做乜：做什么，为什么。
[3] 惨过坐针毡：比坐在针毡上还惨。坐针毡，坐在插着针的毡子上，形容心神不定，坐立不安。
[4] 话咁要咁：说什么就要什么。
[5] 砧上琢鱼鲜：砧板上雕刻鱼鲜。
[6] 任佢：随便他，任由他。
[7] 嘅：结构助词，相当于"的"。

35. 人地咁富

顽顽

（讽振兴国货也）

人地咁富[1]，就该想念吓[2]我地[3]中华！君呀，帮衬人家，不若帮衬吓自家。利权外溢，都莫话心唔怕[4]，眼见自己人穷，问你有乜[5]主意拿？请你手按良心，偷自想吓，家园花好，在乜[6]采及路头花？折得归来，香过亦罢，转眼花残，再不发芽。我已共君携手，饮在家园下，眼见谢了还开，一朵朵葩。君呀，你重话[7]花好看到半开时，花正有价！唉，唔系[8]

假，要想吓前时话，为乜事人穷财尽啫[9]，请你细心查！

1919年8月1日

【注释】

[1] 人地咁富：别人那么富有。人地，别人。咁，指示代词，这么，那么。
[2] 想念吓：想念一下。吓，同"下"。
[3] 我地：我们。
[4] 唔怕：不怕。唔，不。
[5] 有乜：有什么。
[6] 在乜：同"做乜"，做什么。
[7] 重话：还说。重，还。话，说。
[8] 唔系：不是。
[9] 啫：语气词，仅此而已，同"呢"。

36. 盂兰节

铁顽

盂兰节[1]，不胜悲，想起奴奴心事，越觉凄迷！做着弱国嘅[2]人。你话几咁翳肺[3]，受人鱼肉，只有两泪偷飞！今日佳节虽逢，鬼面又系咁恶睇[4]，皆因鬼头多左（口旁）[5]，故此万事难为！舍得你咪咁贪心[6]，我亦唔怕[7]舌底（借用），纸钱烧页，或者肯把头低。但系[8]你得寸入尺，做野（口旁）[9]就真唔系，欺（读虾音）人欺物，起势[10]咁欺过嚟[11]。咪话[12]我系可欺，瘟咁[13]将我来噬，揾埋白鬼[14]，向处嚟西（借用）。哎，咪咁废，唔好咁专制[15]，你若全无道理咯[16]，我便去请个位[17]孹鬼钟馗！

1919年8月19日

【注释】

[1] 盂兰节：又称"中元节"，一般在农历七月十四，是祭祀孤魂野鬼的节日。
[2] 嘅：结构助词，相当于"的"。
[3] 你话几咁翳肺：你说多么胸闷。话，说。几咁，多么。翳，郁结，憋闷。
[4] 咁恶睇：那么难看。咁，指示代词，这么，那么。
[5] 左（口旁）：即"咗"，动态助词，相当于"了"。
[6] 舍得你咪咁贪心：如果你没那么贪心。舍得，假设，如果。咪，没有。
[7] 唔怕：不怕。唔，不。

[8] 但系：但是。系，是。
[9] 做野（口旁）：即"做嘢"，做事。
[10] 起势：拼命地。
[11] 过嚟：过来。嚟，来。
[12] 咪话：别说。
[13] 瘟咁：发疯似的。
[14] 搵埋白鬼：找白鬼一起。搵，寻找，查找。埋，表示连同，一起。白鬼，晚清时对侵略我国的欧美帝国主义分子的称呼。
[15] 唔好咁专制：不要这么专制。唔好，不要，别。
[16] 咯：语气词，相当于"了""啦"。
[17] 个位：那位。

37. 你重唔死

梁仁甫

（骂汉奸）

你重唔死[1]，做乜[2]死得咁[3]延迟？你阻住我地[4]嘅[5]前程，你知到未知，一日你在生时，我地一日难以得志！真系你老而不死咯[6]，缕错人皮。世界如今，非系昔日可比，知到世界系咁艰难，就要早早见机[7]。即使你唔信天心，亦要顾住自己，但得你早辞人世咯，就算系你大大嘅便宜！

1919年8月23日

【注释】

[1] 你重唔死：你还不死。重，还。唔，不。
[2] 做乜：做什么，为什么。
[3] 咁：指示代词，这么，那么。
[4] 我地：我们。
[5] 嘅：结构助词，相当于"的"。
[6] 咯：语气词，相当于"了""啦"。
[7] 见机：知道底细。

38. 秋后扇

梁仁甫

（为一般趋时势者讴）

秋后扇,问你痛心无?不因人热,就算有贞操,历尽世态炎凉,料必吾你晓到[1],点[2]份替出力,咁[3]就冇[4]半点功劳。热个阵[5]得咁痴缠[6],凉个阵得咁见妒[7]。真正思前想后,就唅[8]满肝牢骚。西厢拷艳,确实系[9]添人恼。你睇[10]红娘热血,反重受[11]几许冤诬!世上忘恩负义,你话[12]何胜道!唉,真可恼,秋气催人早,扇呀你中途见弃,就怅触起奴奴!

1919年8月25日

【注释】

[1] 吾你晓到：你不知道。吾,同"唔"。晓到,知道。
[2] 点：怎么,怎么样。
[3] 咁：指示代词,这么,那么。
[4] 冇：没有。
[5] 个阵：那时候,那时。
[6] 痴缠：极度迷恋而纠缠。
[7] 见妒：见妒,被妒忌。见,表示被动。妒,同"妒"。
[8] 唅：同"会"。
[9] 系：是。
[10] 睇：看。
[11] 反重受：反而还受到。
[12] 你话：你说。

39. 容乜易

梁仁甫

容乜易[1],又到新秋,几行雁字,系咁[2]满天流。秋呀,你唅[3]依期,人自唅等候!呢阵[4]金风凉到,雪兰洲,长堤一带,变作黄条柳,更值疏雨梧桐,份外见愁,满林红叶,只剩有黄花瘦,更有繁华满院,尽被秋收!莫不是秋来,生就一对攀花手,我重要[5]吩咐你秋霜,唔好[6]白尽我地[7]少年头!空阶冷露,夜夜侵罗袖,凉到透,武月如奔走。记得送秋无几,今日又再与你绸缪[8]!

1919年8月26日

【注释】

[1] 容乜易：多容易。
[2] 系咁：是这么。系,是。咁,指示代词,这么,那么。

［3］哙：同"会"。

［4］呢阵：现在。

［5］重要：还要。重，还。

［6］唔好：不要，别。

［7］我地：我们。

［8］绸缪：缠绵，情意深厚。

40. 真可恼

铁顽

真可恼，个只木屐儿[1]，你何苦时时，把我欺！又话同种同文，做乜[2]咁[3]无道理，要求恐吓，系[4]咁立（口旁）[5]乱行为！据住我国山东，青岛既（口旁）[6]地。强权凌压，你话几咁[7]堪悲！今日吉林军队，又试杀伤人廿几，重要派人谢罪咯[8]，有乜我地[9]相宜？想起真系激心[10]，点样[11]过得日子？惟望同胞发愤，正得固我国邦基！哎，须争气，咪做[12]汉奸虐同志，待等国富兵强，个阵洩愤唔迟[13]！

<div align="right">1919年8月29日</div>

【注释】

［1］个只木屐儿：那只木屐，代指日本帝国主义。

［2］做乜：做什么。乜，什么。

［3］咁：指示代词，这么，那么。

［4］系：是。

［5］立（口旁），即"音"，叹词，表示斥责或唾弃。

［6］既（口旁）：即"嘅"，结构助词，相当于"的"。

［7］几咁：多么，十分。

［8］咯：语气词，相当于"了""啦"。

［9］我地：我们。

［10］激心：令人生气。

［11］点样：怎样，怎么样。

［12］咪做：不做。

［13］个阵洩愤唔迟：那时泄愤也不晚。个阵，那时候，那时。洩，同"泄"。唔，不。

41. 君快返国

梁春雷

君快返国，勿咁[1]恋住南洋，南洋地面，近闻酷得好深伤。况且撤但系咁纵横，试问谁系你保障？随时骚扰，不论学界与农商。说到话气候和平，全系梦想。快的[2]买掉言旋[3]，免惹起祸殃！要知近日嘅[4]天时，多变象，风云不测，最沧桑！古云不做良医，当为战将。唉，愿君回此向，方算志高尚。总要救民救国，乃得万载名扬！

1919 年 8 月 30 日

【注释】

[1] 勿咁：不要那么。咁，指示代词，这么，那么。
[2] 快的：快点。
[3] 买掉言旋：买船桨说回去，代指买船票回国。掉，应作"棹"，船桨。
[4] 嘅：结构助词，相当于"的"。

42. 闻得你要出境咯

梁春雷

闻得你要出境咯[1]，我实见心忧。讲到话[2]无政府党，谅你未列同谋。今日有口难言，君你亦无庸计较，但系[3]公理犹在，未便忍辱含羞，故此给尽商店图章，哀求当轴恕宥[4]。岂料一于无效，我又怎不添愁？你实在洁身无瑕，亦蒙此罪受。呢阵势成咁样[5]，真使侨人泪不收！怎解全埠工商担保，面亦唔够[6]？咁就给图章，尽付东流，从此海底沉冤，料亦无法可救！令我呼天求救，叫破咙喉！唉，天呀你系有天心，当为庇佑，赐福寿，康乐常常有，保彼远离此地咯，得展大大嘅嘉猷[7]！

1919 年 9 月 4 日

【注释】

[1] 咯：语气词，相当于"了""啦"。
[2] 话：说。
[3] 但系：但是。

[4] 恕宥：宽恕。
[5] 呢阵势成咁样：这会儿形势成这样。呢阵，现在。咁样，这样。
[6] 怎解全埠工商担保，面亦唔够：没想到全商埠的工商担保，面子也不够。
[7] 大大嘅嘉猷：大大的治国规划。嘅，结构助词，相当于"的"。嘉猷，治国的好规划。

43. 你系咁做

亚坚

你系咁做[1]，做得过意无？你睇[2]近来汇水[3]日日咁高，虽系至小嘅东家[4]尚且识时务，补回津贴体恤勤劳，怎如有个大大富商佢重面皮厚[5]，收回伙食手段太高。佢个密底算盘思想透，就话[6]停爨[7]不炊可以节省用途，故此每伴补回五六元，柴米油盐各有各煲，就算餐餐食粥都系唔够[8]，我问你枵腹[9]从公世上有无？大抵[10]为富不仁从古道，损人利己重奸过曹操。讲乜[11]乐善好施修桥整路？唉，须要知到，近日工人革命遍宇宙，我望你的专制头家及早回头。

1919年9月18日

【注释】

[1] 你系咁做：你一直这么做。系咁，一直这么。
[2] 你睇：你看。睇，看。
[3] 汇水：银行或邮电局办理业务汇款时，按汇款金额所收的手续费。
[4] 虽系至小嘅东家：虽然是最小的东家。嘅，结构助词，相当于"的"。
[5] 佢重面皮厚：他还脸皮厚。佢，他。重，还。
[6] 话：说。
[7] 爨：烧火做饭。
[8] 唔够：不够。唔，不。
[9] 枵腹：空腹，指饥饿。
[10] 大抵：大概。
[11] 讲乜：讲什么。乜，什么。

44. 起势咁话

铁顽

起势咁话[1]，国系文明，做乜[2]对于我地[3]华侨，系咁睇轻[4]，唔

通[5]弱国嘅[6]侨民，生得唔好命[7]，就要低头欠（金旁）份[8]咯[9]，任佢[10]万事欺凌？言论唔得自由，重要专制到冇影[11]，或拏或罚[12]，几咁[13]心惊。咪话[14]商家面子，可以脱得君你陷阱。睇佢心肝掩（俗音）住咯，重顾乜往日交情？今日狱成三字，要你归乡井。但系坐非其罪，都要忍气吞声！哎，真激颈[15]，徒资人话柄，总之寄人篱下咯，好似坐困愁城[16]！

<div align="right">1919年9月20日</div>

【注释】

[1] 起势咁话：拼命地这么说。起势，拼命地。咁，指示代词，这么，那么。话，说。

[2] 做乜：做什么，为什么。

[3] 我地：我们。

[4] 系咁睇轻：是那么地看轻。系，是。睇轻，看轻，瞧不起。睇，看。

[5] 唔通：难道。

[6] 嘅：结构助词，相当于"的"。

[7] 唔好命：不好命，指命运不好。唔，不。

[8] 低头欠（金旁）份：即"低头敛份"，形容顺从或和善的样子。

[9] 咯：语气词，相当于"了""啦"。

[10] 任佢：让他，任由他。佢，他。

[11] 重要专制到冇影：还要专制到没影，形容专制至极。

[12] 或拏或罚：要么捉拿要么惩罚，指坐监或罚钱。

[13] 几咁：多么。

[14] 咪话：别说。咪，不要，别。

[15] 激颈：令人生气。

[16] 坐困愁城：守在一地找不到出路，形容极度忧愁、烦恼的样子。

45. 水深火热

梁春雷

水深火热，真个[1]愁绪万千，重重国耻，恨海难填！今日时局艰危，全赖合群来保险，勿令堂堂中国，好比堕落深渊。既系[2]热血男儿，就要谋功建，莫负昂藏七尺[3]，纵欲为先，若果[4]宗国沦亡，问你有何体面？故我对住[5]四万万同胞，大呼莫卸仔肩[6]，总要复仇雪耻遂大愿！须蓄念，他日成城众志咯[7]，定可救我国祚绵延！

<div align="right">1919年9月23日</div>

【注释】

[1] 真个：真的，确实。

[2] 既系：既然是。系，是。

[3] 昂藏七尺：指轩昂伟岸的男子汉。昂藏，雄伟、气度不凡的样子。七尺，七尺高的身躯，代指男儿。

[4] 若果：如果。

[5] 对住：对着。住，动态助词，相当于"着"。

[6] 莫卸仔肩：不要卸下自己的责任。仔肩，所担负的任务、责任。

[7] 咯：语气词，相当于"了""啦"。

46. 听吓我劝

金宝梅国民

近日阅报纸，载有祖国南北议和事，南七总裁电拒北庭，王揖唐等置若罔闻，日日话疏通，恃老段鬼脚，故讴以讽之。

听吓[1]我劝，好快的[2]收身，花粉场中，有乜好顽[3]？睇你[4]花花白发，原系[5]老大，只管日日尽地风流。你总唔信[6]镜，试睇吓搅成咁嘅样子[7]，把家事凋零。做乜[8]我劝尽咁多，你总唔听野，况且人人话你唔好去咯[9]，你重乍作唔闻[10]。咪估[11]我的说话唔灵，当系好闲。你一定恃住几个痴心来酸弄，咁就走里条尾要去温，恐怕你知错难返唎。个阵[12]回头迟！唉，真可怒，你想共钟情相会唔，除非呢几件无。

1919 年 10 月 6 日

【注释】

[1] 听吓：听一下。吓，同"下"。

[2] 快的：快点儿。

[3] 有乜好顽：有什么好玩的。乜，什么。顽，同"玩"。

[4] 睇你：看你。睇，看。

[5] 原系：原本是。系，是。

[6] 唔信：不信。唔，不。

[7] 咁嘅样子：这样的样子。咁，指示代词，这么，那么。嘅，结构助词，相当于"的"。

[8] 做乜：做什么，为什么。

[9] 人人话你唔好去咯：每个人都说你不要去啦。话，说。唔好，不要，别。咯，语气词，相当于"了""啦"。

[10] 你重乍作唔闻：你还一开始当做没听到。重，还。乍，假扮。
[11] 咪估：别以为。
[12] 个阵：那时候，那时。

47. 秋节近

金宝梅国民

秋节近，月将圆，怀人愁对，月华圆。月呀，你系咁无情[1]，遍向人间照，照到我窗前，实见可怜。亏我天涯远隔，寄不得相思字，为郎憔悴，都系月中仙。自记与郎分别，都话一载情长，许久未蒙郎你通音问，大抵[2]异乡，风月极至情浓。近日为郎，我容貌暂变。唉，愁有万千，凭月传音信，但逢郎便咯，都要早日返嚟[3]。

1919年10月8日

【注释】

[1] 你系咁无情：你是那么无情。系，是。咁，指示代词，这么，那么。
[2] 大抵：大概。
[3] 返嚟：回来。嚟，来。

48. 双十节

梦觉

双十节，将近到。君呀你有预备庆祝无？祖国共和，就系呢个节日[1]创造，江河光复，双十个日功垂万世中外钦孚[2]！你睇五色飘扬[3]，光耀到南岛。民志得舒，亦由此日返甦[4]！君呀你莫谓而今外交失败，就将堂堂盛典冷冷造，我话[5]更要众志成城，齐心庆祝祖国强图。若然系咁冷淡[6]，敢就更被外人悔，虎头蛇尾，重讥你热度全无！唉，提倡须趁早，预备庆祝前途。我但愿年年双十日，环球上，五色旗飘飘最高！

1919年10月9日

【注释】

[1] 就系呢个节日：就是这个节日。系，是。呢，这。
[2] 钦孚：敬重信服。

[3] 你睇五色飘扬：你看五色旗飘扬。睇，看。五色，指五色旗，是中华民国建国之初北洋政府时期使用的国旗，旗面按顺序为红、黄、蓝、白、黑五色横条。
[4] 甦：同"苏"，更生，复活。
[5] 我话：我说。话，说。
[6] 若然系咁冷淡：如果是这么冷淡。若然，如果。咁，指示代词，这么，那么。

49. 断肠词

仁甫

无乜[1]可送，送纸断肠词，离愁别恨，讲得过乜谁知？睇见咁样[2]共你分离，我就心痛到死。自来豪杰，大抵[3]都系误尽思疑，舍得[4]你系列在一等国民，人地[5]亦唔敢[6]咁放肆。话拿话解，立乱咁把威施。今日握别临歧[7]，我重有[8]一言嘱咐你，望你坚心毅力，把我地[9]祖国助持！大众一心，查（手旁）定[10]个主意，内争调息，快把外侮抗持，个阵[11]国势飞扬，或有相见嘅[12]日子。唉，愁未已，执笔难写字。总望你始终如一，就不枉送厘（仄声）首断肠词！

1919年10月30日

【注释】
[1] 无乜：没什么。乜，什么。
[2] 睇见咁样：看见这样。睇，看。咁，指示代词，这么，那么。
[3] 大抵：大概。
[4] 舍得：假设，如果。
[5] 人地：别人。
[6] 唔敢：不敢。唔，不。
[7] 临歧：指古人送别在岔路口处分手。
[8] 重有：还有。
[9] 我地：我们。
[10] 查（手旁）定：即"揸定"，拿定。
[11] 个阵：那时候，那时。
[12] 嘅：结构助词，相当于"的"。

50. 青楼妓

仁甫

青楼妓，勿个当佢系真心[1]，千金一掷，咪估话[2]好沙尘[3]，白水[4]

俾[5]得佢多，都唔到[6]你系上等。床头金尽啦[7]，试问边个[8]共你相亲？我想三个银圆，不过陪酒个阵[9]，重怕[10]一时唔合意啫[11]，就好似贴错门神，只可行云流水，当佢消闲品，逢场作兴，咪认得咁真[12]！多情自作，就哙[13]终遗恨！唉，须紧记，劝君唔好咁笨[14]，等我一言惊醒，你的梦中人！

<p align="right">1919年11月3日</p>

【注释】

[1] 勿个当佢系真心：不要当她是真心。佢，她，指青楼妓。系，是。
[2] 咪估话：别以为。咪，不要，别。
[3] 沙尘：好出风头，夸夸其谈，做事飘浮。
[4] 白水：白银，指钱财。
[5] 俾：使，让。
[6] 唔到：不到。唔，不。
[7] 啦：语气词，相当于"啦"。
[8] 边个：哪个。边，哪。
[9] 个阵：那时候，那时。
[10] 重怕：还怕。重，还。
[11] 啫：语气词，同"呢"，仅此而已。
[12] 咁真：这么认真。咁，指示代词，这么，那么。
[13] 哙：同"会"。
[14] 唔好咁笨：不要这么笨。唔好，不要，别。

51. 解心

仁甫

娇呀，你洗净铅华[1]，嚟[2]去礼佛，我亦愿叠埋心事[3]，去礼菩提，彼此都系心愿难偿。心正日翳[4]，正系[5]青衫红粉，两两悲凄。大抵[6]卿你事事造到心慈，正思想到倾吓佛偈[7]，忏除[8]花月，重讲乜野[9]粉壁留题？我地[10]两个系咁情投[11]，亦应要情得到底。今日你既系繁华悟破，我点肯[12]净土唔归。个阵[13]朝朝暮暮，向住[14]慈云跪。唉，心愿尽洗，共向如来礼，但得因缘唔散[15]，怕也俗愿常违！

<p align="right">1919年11月4日</p>

【注释】

[1] 洗净铅华：洗干净化妆品，比喻不再化妆打扮。铅华，化妆用的铅粉，泛指化妆品。

[2] 嚟：来。

[3] 叠埋心事：一心一意，集中精力，指下定决心。

[4] 翳：郁结，憋闷。

[5] 正系：正是。

[6] 大抵：大概。

[7] 佛偈：佛家语言，类似于世俗中的名言警句。

[8] 忏除：佛家语言，指忏悔以去除（恶业）。

[9] 重讲乜野：还讲什么。重，还。乜野，什么。

[10] 我地：我们。

[11] 系咁情投：是这么感情相投。

[12] 点肯：这么肯。点，怎么。

[13] 个阵：那时候，那时。

[14] 向住：向着。住，动态助词，相当于"着"。

[15] 但得因缘唔散：只要姻缘不散。但得，只要。因缘，同"姻缘"。唔，不。

52. 风声咁紧

仁甫

风声咁[1]紧，究竟如何？举目中原，令我感慨多！你睇[2]山河惨淡，隐隐悲茄[3]过，呢阵[4]遍途荆棘，绕住铜驼。我想青岛嘅[5]将来，都无乜[6]好结果，点估[7]西隅藏地，又起风波，咁样嘅江山，容乜易[8]破，所望同心御外，莫个被佢[9]摧磨！怅怀家国，就心如锁，惆怅凄凉，怕听个只[10]子夜歌，若不及早撑持，就唅[11]将来错！休放过，总要固边攘外，方享得万代共和！

1919年11月5日

【注释】

[1] 咁：指示代词，这么，那么。

[2] 睇：看。

[3] 悲茄：同"悲笳"，悲凉的笳声。笳，古代军中号角，其声悲壮。

[4] 呢阵：现在。

[5] 嘅：结构助词，相当于"的"。

[6] 冇乜：没有什么。乜，什么。
[7] 点估：谁料到，怎料。
[8] 容乜易：很容易，多容易。
[9] 佢：他。
[10] 个只：那只。个，那。
[11] 哙：同"会"。

53. 愁到极地

仁甫

愁到极地，委实见心操。深闺愁坐，抱住个[1]闷葫芦。今日羽书日夜，系咁[2]驰边报。可恨强邻惑煽，又用计如刀。乜事[3]内患频兴，唔去[4]御外侮，听见话[5]蒙人内犯，实觉胆生毛。前路系咁茫茫，真正唔知点算好[6]？亏我感怀时事，忍不住眼泪滔滔！敢[7]就莫（米旁）糊[8]泪眼，洒向秋郊草，触目黄花，就要痛煞奴奴，见景就哙[9]伤情，无限咁苦！唉，偷懊恼，心事凭谁诉？等我放长双眼，睇你向边处奔逃[10]？

1919年11月10日

【注释】
[1] 抱住个：抱着个。住，动态助词，相当于"着"。
[2] 系咁：是这么。系，是。咁，指示代词，这么，那么。
[3] 乜事：什么事。乜，什么。
[4] 唔去：不去。唔，不。
[5] 听见话：听见说。话，说。
[6] 点算好：怎么办好。点算，同"点办"，怎么办。
[7] 敢：同"噉"，这样，那样。
[8] 莫（米旁）糊：即"模糊"，同"模糊"。
[9] 哙：同"会"。
[10] 睇你向边处奔逃：看你向那边奔跑逃跑。睇，看。边处，哪里，哪个地方。

54. 风猛烛

仁甫

风猛烛，不歇两头摇，摇摇摆摆，实在令我魂消。烛呀睇落[1]你副颜

容，原本唔系肖[2]，乜事[3]摇摇摆摆，引出咁多恶风潮？东风吹来，你又向住西方照，西风回转，你又反向东方烧。烛你因人成事，难出人所料！唉，烛残了，风猛两头跳，呢阵[4]银台泪漏，边个[5]替你萧条？

<div style="text-align:right">1919年11月12日</div>

【注释】

[1] 睇落：看起来，看上去。
[2] 唔系肖：不是相似。唔，不。系，是。肖，像，相似。
[3] 乜事：什么事。乜，什么。
[4] 呢阵：现在。
[5] 边个：哪个，谁。

55. 送秋

<div style="text-align:center">仁甫</div>

多病多愁，懒讲送秋。亏我绵绵秋恨，锁住眉头，颜容憔悴，好似残秋柳。对住个[1]把美人秋扇，越发心嬲[2]。秋宵梦醒，冇泪[3]抛红豆，队队秋鸿，最动客愁！想起秋老又试将近一年，眉就转皱！唉，重阳后，人同秋菊瘦，亏我送秋无意，亦懒得登楼！

<div style="text-align:right">1919年11月19日</div>

【注释】

[1] 对住个：对着个。住，动态助词，相当于"着"。
[2] 心嬲：令人生气。嬲，生气，发怒。
[3] 冇泪：没有泪。冇，没有。

56. 愁到绝地

<div style="text-align:center">仁甫</div>

(连环体)

愁到绝地，点会[1]解脱无从？从来世事，不过是色还空。空有你个种[2]聪明，做乜[3]把愁字去弄？弄到腰围瘦减，更有惨淡嘅[4]颜容。容貌靓极都系难常，须要保重！重要[5]及时行乐，有旷达嘅心胸。胸怀洒脱，

本系[6]非情种。种下个的[7]情根，都系孽作自从。从此魔障越深，难任你放纵。纵你聪明绝顶，只好怨句冇阴功[8]。功力猛起番嚟[9]，哙[10]把人命断送！唉，你休闭懵[11]，懵字浑如梦。等你梦醒南柯，就系解脱你嘅牢笼。

1919年11月20日

【注释】

[1] 点会：怎么会。点，怎么。
[2] 个种：那种。个，那。
[3] 做乜：做什么，为什么。
[4] 嘅：结构助词，相当于"的"。
[5] 重要：还要。重，还。
[6] 本系：本来是。系，是。
[7] 个的：那些，那种。
[8] 冇阴功：干缺德事，遭活罪，活受罪。
[9] 番嚟：同"翻嚟"，回来。番，回。嚟，来。
[10] 哙：同"会"。
[11] 闭懵：糊里糊涂，懵懵懂懂。

57. 燃犀录

梁仁甫

燃犀录，就系[1]载奸商，任得佢[2]古灵精怪，亦出丑当场。我估话[3]叫[4]做系人，都唔好[5]噤[6]混障[7]。同心御外，正得国势飞扬。点好话[8]多少责权，亦唔尽也（口旁）[9]力量，只图私利，好似畜类咁嘅[10]血凉！转凤偷龙，成日咁想，欲图私运，暗渡个处陈仓[11]。睇你咁样嘅行为[12]，我就心凄怆！被人猜到（读倒为），都系五分钟嘅热肠。敢样[13]看来，重有乜野望[14]？误尽我地[15]嘅前情，都系你的奸商，所以录号燃犀，来将佢现相（仄声），等佢良心发现，或有改换嘅心肠。唉，商亚[16]商，大家同一想，我地呢间[17]重系虎头蛇尾，就哙[18]国破家亡！

1919年11月26日

【注释】

[1] 系：是。
[2] 佢：他。
[3] 估话：以为。

[4] 叫：同"叫"，使，让。

[5] 唔好：不要，别。唔，不。

[6] 噱：用甜言蜜语来哄骗人。

[7] 混障：同"混账"，指言行无耻、无礼。

[8] 点好话：怎么好说。点，怎么。话，说。

[9] 吔（口旁）：即"吔"，叹词，表示惊异、惊讶和感叹等。

[10] 咁嘅：这么的。咁，指示代词，这么，那么。嘅，结构助词，相当于"的"。

[11] 暗度个处陈仓：暗度那处陈仓。个处，那处。暗度陈仓，比喻用造假象的手段来达到某种目的。

[12] 睇你咁样嘅行为：看你这样的行为。睇，看。咁样，这样，那样。嘅，的。

[13] 敢样：同"噉样"，这样。

[14] 重有乜野望：还有什么希望。重，还。乜野，什么。

[15] 我地：我们。

[16] 亚：同"呀"。

[17] 呢回：这回。

[18] 哙：同"会"。

58. 人格

仁甫

读四存君所撰《改造的人格》感而讴此。

人须有格，正系叫得做人。从来豪杰，大抵都系在个处[1]起因，帝制推翻，松坡亦用佢嚟勉奋[2]，如今八载，都系做共和国嘅[3]人民。可想国家兴强，全赖国民嘅灵敏，同心同德，咪个[4]把界限嚟分！人格既系高超，国民亦随之上等，个阵[5]凌欧驾美，就称得系一等嘅国民！我想人格个一层，全在我地[6]立品！唉，须发奋，大家同着紧，改良人格，做一个新国民！

<div style="text-align:right">1919年12月4日</div>

【注释】

[1] 大抵都系在个处：大概都是在那处。大抵，大概。系，是。个处，那处。

[2] 用佢嚟勉奋：用他来勉励激奋。佢，他。嚟，来。

[3] 嘅：结构助词，相当于"的"。

[4] 咪个：哪个。

[5] 个阵：那时候，那时。

[6] 我地：我们。

59. 西厢月

仁甫

（玉连环体）

西厢月，月呀，你得咁[1]繁华。繁华月色，映住苑畔菊花。花你玉容娇媚，月又丰潇洒。潇向花边流泪，可惜唔得月你跟查！查明夫塮[2]，免致月月依心挂！挂住知心人远，记不得月到邻家。家乡你唔[3]纪念咯[4]，我对月越发心肠剐！唉，剐极心肝愁未罢，罢咯，不若对住天涯残月，诉吓琵琶！

1919年12月5日

【注释】

[1] 咁：指示代词，这么，那么。
[2] 夫塮：同"夫婿"。
[3] 唔：不。
[4] 咯：语气词，相当于"了""啦"。

60. 东篱菊

仁甫

东篱菊，自自[1]含芳，绿葩成叶，朵朵咁[2]青黄。花呀你枝枝挺秀，直令人观望。最怕菊残枝败，个阵[3]就□要□小□□，在呢阵[4]花叶咁鲜明，花□又得咁壮，冬霜来傲，大抵[5]亦怕□妨。□谓百卉共你争荣，菊你不敢尽放。花渐旺，鲜艳撩人望，就系题诗的赏，勿话[6]我猖狂。

1919年12月6日

【注释】

[1] 自自：自己本身。
[2] 咁：指示代词，这么，那么。
[3] 个阵：那时，那时候。
[4] 呢阵：这时，这时候。

[5] 大抵：大概。
[6] 勿话：不要说。话，说。

61. 连天风雨

仁甫

连天风雨，打散黄花，可惜满园色相，减尽繁华。做乜[1]花佢咁繁华[2]，风雨又将佢乱打？一定系风雨无情，故此打他。风雨你虽则系无情，亦都唔使[3]咁卦！个种[4]怜香心事，绝冇查（手旁）拿[5]！唉，想到世界咁繁华，都系花咁上下。唔想就罢，一旦你话遇着无情风雨呀，点好[6]再弄呢面琵琶？

1919年12月11日

【注释】
[1] 做乜：做什么，为什么。
[2] 佢咁繁华：它那么繁华。佢，它。咁，指示代词，这么，那么。
[3] 唔使：用不着。
[4] 个种：那种。
[5] 冇查（手旁）拿：没把握。冇，没有。查（手旁）拿，即"揸拿"，把握，办法。
[6] 点好：怎么好。点，怎么。

62. 愁到极地

仁甫

愁到极地，恨又填胸，睇见[1]近来时事，一自自唔同[2]。处世系咁艰难[3]，真正冇用[4]，满途荆棘打叠难通，讲起肉食诸公，又长日发梦，可恨阋墙[5]相斗，在处逞英雄。北望中原，我心就哙[6]痛，无聊到极，叫一句天公。天呀，我望天祈祷，愿你诛奸种，把若辈尽地诛锄，切莫再容，个阵[7]妖氛尽灭，大众欢声动，我便转忧为喜，喜彻五中！亏我指望升平，情系咁重，朝思和夜梦，但使你的金壬[8]去尽，个阵好事重重！

1919年12月12日

【注释】

［1］睇见：看见。睇，看。
［2］一自自唔同：逐渐不同。一自自，逐渐。唔，不。
［3］处世系咁艰难：生活是这么艰难。系，是。咁，指示代词，这么，那么。
［4］真正冇用：实在是没用。真正，实在，确实。冇，没有。
［5］阋墙：原指兄弟相争，后引申为国家或集团内部的争斗。
［6］哙：同"会"。
［7］个阵：那时候，那时。
［8］盦壬：意思是小人，奸人。

63. 同是姊妹

仁甫

同是姊妹，总要把家计维持。生计系咁艰难[1]，你知到[2]未知？讲到儿女成群，全望你指拟，就系开门七件事，点到话[3]推辞？睇[4]你家事系咁纷繁，条命又咁鄙[5]，重要唔结人缘[6]，惹事斗非，你便要协力同心，争番吓唉气[7]，整到家门兴旺，大众笑微微。点好话家里唔和，惹起人家掉忌！休放弃，往事须回记，创业点样[8]艰难，你要想吓旧时。

<div align="right">1919年12月18日</div>

【注释】

［1］生计系咁艰难：生活是那么艰难。系，是。咁，指示代词，这么，那么。
［2］知到：知道。
［3］点到话：怎么说。点，怎么。话，说。
［4］睇：看。
［5］条命又咁鄙：这条命又那么下贱。鄙，粗俗，低下。
［6］重要唔结人缘：还要不结人缘，形容人际关系差。重，还。唔，不。
［7］争番吓唉气：争回一口气。番，回。吓，同"下"。唉，口。
［8］点样：怎样，怎么样。

64. 风声咁紧

仁甫

风声咁[1]紧，问你如何？勿话[2]远处南洋，由得佢肇祸[3]。自由行动，

个阵点样收科[4]？我越想越思，都系种种唔得妥[5]，睇住[6]被人虾（借用）霸，将我的兄弟折磨，咁样睇来[7]，真系佛都激出火[8]！重唔发奋[9]，就呤变个只扑火灯蛾[10]，事若临头，就唔到你恨错，旁观袖手[11]，容乜易[12]换转山河！中国嘅[13]名，人地[14]嘅货，永沦酷劫，重讲乜五族共和[15]？奉劝侨胞，休将佢嚟放过[16]，同心救国，合力把佢诛锄！联络国内同胞，一致嚟赞助，先排货，各尽国人一个，释争攘外，个阵就呤幸福自来！

<div align="right">1919 年 12 月 22 日</div>

【注释】

[1] 咁：指示代词，这么，那么。

[2] 勿话：别说。话，说，讲。

[3] 由得佢肇祸：任由他惹祸。佢，他。肇，发生，引起。

[4] 个阵点样收科：那时候怎么收场。个阵，那时候，那时。点样，怎样，怎么样。

[5] 唔得妥：不妥。

[6] 睇住：看着。睇，看。住，动态助词，相当于"着"。

[7] 咁样睇来：这样看来。咁样，这样。

[8] 真系佛都要激出火：真是连佛都要发火了。系，是。佛都有火，粤语俗语，指连向来慈悲的佛祖都会发怒，形容人的可恶至极，或事件极为恶劣。

[9] 重唔发奋：还不发奋。重，还。唔，不。

[10] 就呤变个只扑火灯蛾：就会变成那只扑火的飞蛾。呤，同"会"。个，那。

[11] 旁观袖手：即"袖手旁观"，意思是把手笼在袖子里，在一旁观看，常用来比喻置身事外、不帮助别人。

[12] 容乜易：很容易。

[13] 嘅：结构助词，相当于"的"。

[14] 人地：别人。

[15] 重讲乜五族共和：还说什么五族共和。重，还。乜，什么。五族共和，是民国初年重要的政治思想，强调汉、满、蒙、回、藏和谐相处，共建民国。

[16] 休将佢嚟放过：不要把他来放过。休，不要。佢，他。嚟，来。

65. 偷自怨

<div align="center">仁甫</div>

望穿秋水[1]，总不见你归船，想起离情别恨，愈觉心酸。可奈燕子双

双，在我管前恋，惹起情丝一缕，都系空结梦中缘！亏我望郎到时日短，又遇风拥寒闱，不见月婵娟，呢阵[2]月破云迷，郎你知否打算？唉，偷自怨，心旌随风转，点得[3]共郎相会，月又现在当前？

1919年12月24日

【注释】

[1] 望穿秋水：眼睛都望穿了，形容对远方亲友的殷切盼望。秋水，比喻人的眼睛。

[2] 呢阵：现在。

[3] 点得：怎么能够。

66. 年已过

仁甫

年已过，做乜[1]快过从前？大抵[2]今年新历，比旧年先。你睇[3]天寒雨雪，飞花片，菊谢又到梅开，格外可怜。缅怀时事，已自堪嗟怨！呢阵[4]扰扰边云，令我触鼻酸。总系[5]国破就哙[6]家亡，须要打算，山河须系好咯[7]，试问你点样子[8]图存？心愁叠叠，点得[9]随年转？解我怀人午夜，怕听个双泣血啼鹃！大抵人事天时，都同一样改变！心似剪，苦我年年来压线，讲到话白头容易，莫个负此韶年！

1920年1月5日

【注释】

[1] 做乜：做什么，为什么。

[2] 大抵：大概。

[3] 睇：看。

[4] 呢阵：现在。

[5] 总系：只是。

[6] 哙：同"会"。

[7] 咯：语气词，相当于"了""啦"。

[8] 点样子：怎样，怎么样。

[9] 点得：怎么能够。

67. 欢场梦

笑少

欢场梦，瞬息就唥[1]成空，野草闲花，有边一个系[2]的确情浓？个个供你温心，大抵[3]系钱字作俑，金钱散尽，我怕热不过五分钟。我奉劝青年，唔好噤大懵[4]！唉，莫把情根种，人格系咁尊重，更要身心爱惜唎[5]，当的妓女系恶毒嘅淫虫！

1920年1月24日

【注释】

[1] 唥：同"会"。
[2] 边一个系：哪一个是。边，哪。系，是。
[3] 大抵：大概。
[4] 唔好噤大懵：不要被甜言蜜语搞糊涂。唔，不要，别。噤，用甜言蜜语来哄骗人。懵，糊涂，不明事理。
[5] 唎：语气词，相当于"啦"。

68. 埋街系好

笑少

埋街系好[1]，总系[2]择婿烦难，倘或遇人不淑，恨错难翻。大抵[3]靓仔系冇本心[4]，总唔似[5]山芭佬[6]咁盏[7]。等我跟埋呢个[8]，共佢一世交关[9]，我唔望[10]嫁个大头家，因系富贵如云幻，陋巷箪瓢[11]，胜过广厦西餐。我志向系立到咁高，你莫笑我性情板。愁云散，金屋都备办，呢阵[12]鹣鹣比翼咯[13]，始知到[14]多情眷属作合非难。

1920年4月13日

【注释】

[1] 埋街系好：妓女嫁人是好。埋街，原指水上居民登陆，船家女嫁给陆地居民，后指妓女嫁人。系，是。
[2] 总系：只是。
[3] 大抵：大概。

[4] 靓仔冇本心：帅哥是没有真心的。系，是。冇，没有。

[5] 总唔似：总不像。

[6] 山芭佬：同"山巴佬"，城镇居民对山里人的称呼，形容没有见过世面的人（含讥讽义）。

[7] 咁盏：那么新奇。咁，指示代词，这么，那么。盏，指盏鬼，新奇，有趣。

[8] 跟埋呢个：和这个一起。埋，表示连同，一起。呢，这。

[9] 共佢一世交关：和他一辈子在一起。交关，相关联。

[10] 唔望：不希望。唔，不。

[11] 陋巷箪瓢：住在陋巷里，用箪吃饭，用瓢喝水，形容生活极为穷苦。出自《论语·雍也篇》中的"贤哉，回也。一箪食，一瓢饮，在陋巷，人不堪其忧，回也不改其乐。贤哉，回也！"。

[12] 呢阵：现在。

[13] 鹣鹣：比翼鸟，古代神话传说中此鸟仅一目一翼，雌雄须并翼飞行，故称比翼鸟。

[14] 知到：知道。

69. 金钱毒

则鸣

讲起金钱这个问题，不论东邻与及泰西，多方出法去谋生计，走入个钱吼乱作为。自系满虏入关行专制，食毛践土[1]向我抽栖，汉族人民为奴隶，民血民膏被佢食埋[2]。幸得革命军兴将佢嚟泡制[3]，武汉首义赶佢言归。佢等汉贼官僚衰过乞米，奴颜婢膝望佢提携，中华改革行新例，五族共和大振国威。痛恨旧人多劣败，所谓官儿人格乜得咁低[4]，利禄钻营分了党系，地皮铲薄刮到沙坭！个位[5]袁皇私去借债，二千五百万借嚟供佢挥霍，南北分争真系无了赖，高大债台叫我地点样去捱[6]？武人军阀争权势，我地国民一味吃亏，任得你新闻日日谛！唉，腐败都难计，但得金钱在手咯，佢重要四淫齐！

（未完）

1922年11月2日

【注释】

[1] 食毛践土：原意是吃的食物和居住的土地都是国君所有，封建官吏用以表示感戴君主的恩德。毛，指地面所生之谷物。践，踩。

[2] 民血民膏被佢食埋：连人民用血汗换来的财富也被他吃掉。民血民膏，同"民

脂民膏"，指老百姓用血汗换来的财富。佢，他。埋，表示连同，一起。

[3] 将佢嚟泡制：把他来整治。嚟，来。泡制，同"炮制"，中药的制作方法，引申为整治，收拾。

[4] 乜得咁低：为什么只有这么低。乜，为什么。咁，指示代词，这么，那么。

[5] 个位：那位。

[6] 叫我地点样去捱：叫我们怎么去煎熬。我地，我们。点样，怎么样。捱，艰难度过，熬时间。

70. 金钱毒（二）

则鸣

钱系好揾[1]，点样[2]来因？因为南方某要人，人人讲佢系前清一撞棍[3]，棍骗乡愚得有出身，身进黉门[4]第九品，品格全无误认姓尘。尘世茫茫边个唔怨恨[5]，恨杀纵横（海陆）军。军心叛逆人心愤，愤闷填胸你话对那个陈？陈旧嘅[6]功名都有佢份。份外蛮横佢学讲维新。新政不明唔使问[7]，问你因何要害群？群公不幸受了兵残忍，忍气难声冇地可伸[8]，伸吟午夜灾民困。困苦颠连佢诈唔闻。闻说话出兵来援闽，闽南一带乱纷纷，纷纭电报风云紧，紧急调兵叫[9]兆麟，轮船驶往东江近，近讯传来日日真。真诚待你唔相信，信用全无问你呢阵[10]点样做人？

（未完）

1922 年 11 月 3 日

【注释】

[1] 钱系好揾：钱是好挣。系，是。揾，找，挣（钱）。

[2] 点样：怎么样，怎样。

[3] 人人讲佢系前清一撞棍：每一个人都说他是前清的一个骗子。佢，他。撞棍，骗子。

[4] 黉门：古代称学校的门，借指学校。

[5] 边个唔怨恨：哪个不怨恨。边，哪。唔，不。

[6] 嘅：结构助词，相当于"的"。

[7] 唔使问：不必问。唔使，用不着。

[8] 冇地可伸：没地方可以伸冤。冇，没有。

[9] 叫：同"叫"，呼喊。

[10] 呢阵：现在。

71. 金钱毒（三）

则鸣

钱系好，首先顾住吓名声。大铲特扒整到咁绝情，做乜[1]见着个钱就唔要命[2]？出齐法宝去揾亚丁[3]。只估话[4]你上场就施吓善政，点晓[5]你商量借债运动真灵。往日系一个商家呢阵[6]握了政柄，可惜你手上全无一只（海陆）兵。你个蠢直愚人有乜本领？受人利用咯，快快走去广州城。官瘾咁深就忘记三脚凳，声明三百万唎做了亚庚。不过叫你出头同佢踏此路径，咁就四围运动托塔都应承。一父嘅心肠宗旨不定，好人唔做要子做人憎，呢阵悔恨已迟返港诈病，乞场大当上了炯盲[7]，若不担成就抗算令，借款无成你可把家倾，援闽兵粮先要接应，恐防失败你顾吓前程！今日许王军合并，平南司令有个树铮！唉，说话讲得太多人会厌听，君呀有错还更正，实在你周身死罪唎，犯了天庭！

（未完）

1922年11月4日

【注释】

[1] 做乜：做什么，为什么。乜，什么。
[2] 唔要命：不要命。唔，不。
[3] 揾亚丁：找没本事的人。揾，寻找。亚丁，指无知识又无本事的人。
[4] 估话：以为。
[5] 点晓：怎么知道。点，怎么。
[6] 呢阵：现在。
[7] 炯盲：指粤系军阀陈炯明。

72. 金钱毒（四）

则鸣

大把货，咁多钱[1]，维持纸币唎揾老千[2]，走上省城同佢[3]接见，个铺官瘾瘾到垂涎。往日两军嚟[4]对战，呢阵[5]脱离孙逸仙，背逆反攻唔系[6]错见，忘恩负义系想扒钱[7]。自古话无针不引线，某人介绍说得长篇，佢话做官好过行偷骗，杀人不用讲哀怜！手版[8]做刀心似剑，满口仁慈一肚毒烟。讲乜共和说乜立宪，总要荷包肿胀去买肥田。往日经商都系从个

便，今日心头高过天。试睇[9]铁路风潮[10]可以概见，金钱运动想吓去年，我的手段高强都算老练，省港声明阔到无边，但得有钱唔使[11]顾面！唉，平生都系个件，大权在手咯，任得我点样子[12]发言！

（未完）

1922年11月6日

【注释】

[1] 咁多钱：这么多钱。咁，指示代词，这么，那么。

[2] 揾老千：找老千。揾，寻找。老千，在赌场上用各种手段作弊来获取非法利益的人。

[3] 佢：他。

[4] 嚟：来。

[5] 呢阵：现在。

[6] 唔系：不是。唔，不。系，是。

[7] 扒钱：用不正当手段获取钱财。

[8] 手版：同"手板"，手掌。

[9] 睇：看。

[10] 铁路风潮：即"保路运动"，1911年5月清政府将已归民办的川汉、粤汉铁路收归国有，并将筑路权出卖给外国银行团，遂广东、湖南、湖北、四川人民奋起反抗，掀起铁路风潮。

[11] 唔使：用不着。

[12] 点样子：怎样，怎么样。

73. 金钱毒（五）

则鸣

钱系[1]好，未必你自己全捞，不过你有大权唔敢[2]同你算数，之乎者也一味糊涂。几个争钱争到呷醋[3]，白云山下拔起嘅[4]长刀，心怀诡诈系想争官做，各存私见好似一个闷葫芦。会议不明分开各路，掬埋泡气一肚牢骚。往日打交调兵各部，今日打赢不是你几个功劳，一丘之貉自去寻烦恼，肚内无才点升得咁位高？况且你又无钱就唔轮到你做，若然抇出几百万啫[5]可以任意私图。托脚嘅工夫又唔学多两套，持住条枪嬲[6]到碌眼吹须[7]，佢个老娘生日你就唔好塔吐[8]！君呀，人情须要造，预备金银入钻与及玉石嘅蟠桃！

1922年11月7日

【注释】

[1] 系：是。

[2] 唔敢：不敢。

[3] 呷醋：吃醋，嫉妒。

[4] 嘅：结构助词，相当于"的"。

[5] 啫：语气词，同"呢"，仅此而已。

[6] 嬲：生气，愤怒。

[7] 碌眼吹须：同"吹须碌眼"，吹胡子，干瞪眼，形容生气的样子。碌，同"睩"，瞪眼。

[8] 唔好塔吐：不好对着马桶呕吐。塔，俗称"屎塔"，即马桶。

74. 金钱毒（六）

则鸣

金钱毒，惨过砒霜[1]，害到国破家亡都系[2]你不祥！多起上嚟人哙变相[3]，一时少уo啫[4]就更心伤！利禄纷争成日打仗，连天炮火死满沙场。铜臭入心记住荷包涨，满目疮痍你就冇主张！睇吓[5]（海陆）兵丁随处乱抢，农商学界饱受强梁，打劫奸淫佢都唔见谅[6]。四围借债密咁磋商，千七百万嘅[7]现金成了大账，叫我地[8]粤民担负去填偿，我问句同胞点样[9]志向，若不应承就算系挡箱。呢段歌谣唔系好唱[10]，今日势成骑虎佢断未肯收场，个种[11]狡诈奸谋阴毒伎俩，切莫闲闲当佢系本地姜[12]！君呀，你睇金钱毒到咁样[13]，唉，唔使拘让[14]，等佢饱尝滋味唎，就哙破肚穿肠！

1922年11月8日

【注释】

[1] 惨过砒霜：比砒霜还狠毒。惨，凶恶，狠毒。过，粤方言中表比较。

[2] 系：是。

[3] 多起上嚟人哙变相：多起来人会改变相貌。嚟，来。哙，同"会"。

[4] 啫：语气词，仅此而已，同"呢"。

[5] 睇吓：看一下。睇，看。吓，同"下"。

[6] 唔见谅：不原谅。唔，不。

[7] 嘅：结构助词，相当于"的"。

[8] 我地：我们。

[9] 点样：怎样，怎么样。

[10] 呢段歌谣唔系好唱：这段歌谣不是好唱的。呢，这。唔系，不是。

[11] 个种：那种。
[12] 当佢系本地姜：当他是本地的人才。佢，他。本地姜，本地的人才。
[13] 咁样：这样，那样。
[14] 唔使拘让：不要拘束，别客气。

75. 金钱毒（七）

则鸣

金钱毒，大过狼凶，你咁[1]强横霸道天地难容。心心记得个荷包重，不念前时个位[2]恩公，今日白眼相加谁个赞颂？反面无情甚过莫龙，特电新闻令我心潮涌，灾民遍地因为个的（海丰）叛逆军人俾佢[3]乱动，周围掠劫自逞英雄，走狗出齐听佢摆弄，商量借债大演神通。往日在漳曾发开口梦，说话维克主义世界大同，岂料个大同自己作用，当作同胞总唔吃葱，不过将我地[4]人群嚟[5]戏弄，唔轻容易入个牢笼。特串几段歌谣惊起大众，打醒精神顾住个广东。言言金石来献贡，痛定还思痛！唉，我仰天长叹唎，哭到血泪鲜红！

1922年11月10日

【注释】
[1] 咁：指示代词，这么，那么。
[2] 个位：那位。
[3] 俾佢：让他。俾，使，让。佢，他。
[4] 我地：我们。
[5] 嚟：来。

76. 金钱毒（七）[1]

则鸣

金钱毒，暗伤身，猛烈非常毒杀人！我地[2]同胞须要谨慎，勿作佢闲闲一只屎瓮蚊[3]，毒气归心如病菌，出在中华遍处害群。往日走马章门委实名声振，客岁回来睇佢[4]认真，我说佢系曹操我亦唔多信，不才今日变了钱神。有两个叶洪真正蠢纯[5]，迷头迷脑[6]弊过张勋，为人摆弄佢就心

头愤,指天督地叫[7]佢去杀孙文。人地[8]在个西湖天咁稳阵[9],叫尔磨刀掣剑去灭乡亲。就算尔系打赢升官冇份[10],白云山下讲错时文[11]!一心想读钱神论,低头无语气嗔嗔[12]!今日又到东江战事风云紧,日日调兵揞去入闽,当作你系一个便壶同佢溺渗,小便之时叫尔起身!唉,唔使震胆,揸定[13]挡桨棍,请尔饮杯黄酒唎,重要多谢个位老陈!

(未完)

1922 年 11 月 11 日

【注释】

[1] 金钱毒(七):报纸排版有误,应为"金钱毒(八)"。后续依然有序号标注错误,但不影响阅读,不再解释。

[2] 我地:我们。

[3] 勿作佢闲闲一只屎瓮蚊:不要做他无聊的一只屎盆子里的蚊子。佢,他。屎瓮蚊,屎盆子里的蚊子。

[4] 睇佢:看他。

[5] 蠢纯:同"蠢钝",愚蠢迟钝。

[6] 迷头迷脑:形容人糊里糊涂。

[7] 叫:同"叫",让。

[8] 人地:人家,别人。

[9] 咁稳阵:那么稳当。咁,指示代词,这么,那么。稳阵,稳重,稳当。

[10] 冇份:没有份儿。

[11] 时文:新鲜话,话语。

[12] 气嗔嗔:生气,发怒。嗔,生气,不满。

[13] 揸定:拿好。揸,拿,握。

77. 金钱毒(十)

则鸣

金钱毒,当真系毒过蛇,出入提防都要谨慎些,俾佢[1]咬着一牙必定唔好野[2],毒气攻心好比碰着邪,人话[3]解毒最好银花,散毒必要以川麝,点似得[4]广州城内个的[5]铁甲车,坚固非常唔系苟且[6],四围封密用了钢版来遮,可以横行又可以使址,坐得大模尸样好像个王爷,不怕明枪兼共暗射,安乐无忧阔卓过老爹。卫生丸小小送嚟亦都难领谢。君呀,唔使请佢消夜[7],第一系有大红灰蛋咯,送只佢就笑骑骑[8]!

（按）老爷乃秀才之别称，事见《益群报》。广州某司令特制一铁甲摩多，以防刺客，故述以讴之。

1922年11月14日

【注释】

[1] 俾佢：让他。俾，给，让。佢，他。

[2] 唔好野：不是什么好东西。唔，不。好野，同"好嘢"，好东西。

[3] 人话：别人说，听说，据说。

[4] 点似得：怎么像。点，怎么。

[5] 个的：那些，那种。

[6] 唔系苟且：不是马马虎虎。唔系，不是。苟且，随便，草率，马虎，敷衍。

[7] 唔使请佢消夜：不用请他吃宵夜。唔使，用不着。消夜，同"宵夜"。

[8] 笑骑骑：笑嘻嘻，多用来形容表里不一，表面笑嘻嘻，背地里却搞阴谋诡计。骑骑，拟声词。

78. 金钱毒（十）

则鸣

金钱毒，出在四方窿，身圆扁薄系一片烂钢，吼阔分明好似一个迷魂洞，错入其间就会没影无踪，流毒我地中华心极惨痛，四便债台起到叠叠重重，四万万人都俾尔戏弄[1]。近来不幸毒杀我地[2]广东，一千七百万元公产断送，当我同胞个个俱系耳聋。只估尔上场便有一番作用，不料尔登台就想做富翁。粤省嘅乡民死得咁众[3]，血雨腥风草地染红，个等军人真正大懵，邦（手旁）佢打赢有乜大功[4]？死命一条做乜[5]尔唔惊恐？满地尸骸当尔大虫，蠢纯得咁交关[6]全唔懂，杀人流血算系最阴功[7]！唉，军呀，人地[8]扒钱[9]你把命造送，俾我估中，劝尔睁开眼睛喇，咪个[10]入牢笼！

（未完）

1922年11月15日

【注释】

[1] 俾尔戏弄：被你捉弄。俾，使，让。尔，你。

[2] 我地：我们。

[3] 粤省嘅乡民死得咁众：广东省的老百姓死得那么多。嘅，结构助词，相当于

"的"。乡民,老百姓。咁,指示代词,这么,那么。

[4] 邦(手旁)佢打赢有乜大功:帮他打赢了有什么大功劳吗?邦(手旁),即"帮"。佢,他。乜,什么。

[5] 做乜:做什么,为什么。

[6] 咁交关:那么厉害。交关,厉害,严重。

[7] 阴功:残忍,造孽。

[8] 人地:别人。

[9] 扒钱:用不正当手段获取钱财。

[10] 咪个:不要,别。

79. 金钱毒(十一)

则鸣

金钱树,发出银花,花晨月夕都系过眼烟霞[1]。花花世界自古成佳话,细问花神你住在那家?家家为你心常挂,逝水韶光冇几耐嘅繁华[2],巧语花言真系得人怕,口说莲花毒过水瓜,大抵[3]人心个个能真假,但系金钱世代究竟系恶稽查,千般百计行奸诈。掘山航海苦求他,一味要钱唔怕丢架[4],金钱到手就笑依牙[5],呼奴唤仆为牛马,利己营私薄起家,人格完全都俾你搣化[6],满袋金钱重去起势扒[7]。个位[8]钱神狼过土霸,势力强权在佢手揸[9]!君呀,须要关防吓,唔系讲顽耍[10]。讲到花边两字唎,怕唅[11]卖断中华!

<div style="text-align: right;">1922年11月16日</div>

【注释】

[1] 都系过眼烟霞:都是过眼烟霞。系,是。过眼烟霞,同"过眼云烟",形容消失很快的事物,比喻身外之物,不必重视。

[2] 冇几耐嘅繁华:没有多长时间的繁华。冇,没有。几耐,多久,多长时间。嘅,结构助词,相当于"的"。

[3] 大抵:大概。

[4] 唔怕丢架:不怕丢脸。唔,不。丢架,丢脸。

[5] 笑依牙:形容很开心的样子。

[6] 俾你搣化:被你弄没有了。俾,使,让。搣,摆弄,玩弄。

[7] 满袋金钱重去起势扒:满袋子都是金钱了还要拼命去捞钱,形容人贪得无厌。重,还。起势,拼命地。扒,指扒钱,用不正当手段获取钱财。

[8] 个位:那位。

[9] 在佢手揸：在他手里握着。佢，他。揸，握，拿，掌管。
[10] 唔系讲顽耍：不是开玩笑。唔系，不是。顽耍，同"玩耍"。
[11] 哙：同"会"。

80. 金钱毒（十一）

则鸣

钱一个字，乜得你咁强权[1]？公理不明你独自尊，富甲全球你偏向佢[2]囊中钻。穷户饿鬼你总不共佢周旋，眼角咁高高到几寸，睇人[3]低下下到寒酸。人地[4]享尽奢华都未得谐心愿，我辈山穷海崛好似落错船！你在富翁甲万常眷恋，不晓我工人困苦住在愁村。你若不见机回顾转，恐怕将来消灭总无存。睇吓世界潮流你就好听人劝，咪个[5]顽皮走入个四方圈。个种[6]互助精神早日打算，废弃之时你就哙[7]喊冤！君呀，放大眼光唔使[8]自怨！金钱难以串，总有盈千巨万唎，都带不得到黄泉！

（未完）

1922年11月17日

【注释】

[1] 乜得你咁强权：为什么你这么强大的权力。乜，为什么。咁，指示代词，这么，那么。
[2] 佢：他。
[3] 睇人：看人。睇，看。
[4] 人地：别人。
[5] 咪个：不要，别。
[6] 个种：那种。
[7] 哙：同"会"。
[8] 唔使：用不着。

81. 金钱毒（十三）

则鸣

钱系[1]毒，实在交关[2]，毒杀生灵唔系讲顽[3]！□问多少唔带眼[4]，错入钱圈恶转湾[5]。昏迷心乱不肯听人谏，贪财失义咁蛮横。你咁荒唐防

唸撞板[6],恐怕将来不许你在人间。近代思潮都讲惯,和平世界被你摧残。今日你咁奢,都要防吓后患,恃势欺凌去捉老山,终日劳劳你就看佢唔在眼。若系手停工歇啫保住两餐。记得我睡骑楼,人地高床吔。我捱饥抵饿乜佢咁丰繁[7]?我嘅衣衫破烂人地要时装扮[8]。我捱番薯[9]佢去食大餐?我养父母妻儿唔够米饭,个的[10]夫人小姐得咁清闲?阶级不平都系钱作反,盗阀官僚作你系活命丹!唉,空自叹,知心人有限。想话收声唔唱唎[11],点知我地咁艰难[12]!

<p style="text-align:right">1922年11月18日</p>

【注释】

[1] 系:是。

[2] 交关:表示程度深、厉害。

[3] 唔系讲顽:不是说着玩。唔,不。顽,同"玩"。

[4] 唔带眼:不长眼。

[5] 恶转湾:难转弯。恶,难。湾,同"弯"。

[6] 你咁荒唐防唸撞板:你这么荒唐防止会碰钉子。咁,指示代词,这,那么。唸,同"会"。撞板,碰钉子,倒霉。

[7] 我捱饥抵饿乜佢咁丰繁:我忍受饥饿为什么他那么充足繁多。捱饥抵饿,忍受饥饿。乜,为什么。佢,他。

[8] 我嘅衣衫破烂人地要时装扮:我的衣服破烂而别人要时髦的装扮。嘅,结构助词,相当于"的"。人地,别人。

[9] 捱番薯:靠吃番薯渡过艰难的日子。

[10] 个的:那些,那种。

[11] 想话收声唔唱唎:想说停住嘴不唱啦。话,说。收声,住嘴,不说了。唎,语气词,相当于"啦"。

[12] 点知我地咁艰难:怎么知道我们(穷人)这么艰难。点知,又"点不知",哪知道。我地,我们。

82. 金钱毒(十四)

<p style="text-align:center">则鸣</p>

钱树子,姊妹花,你在花丛里便叹繁华,当时得令确系[1]高声价,孽海茫茫问你边处[2]是家?好花更怕狂风打,花叶凋零就向那处查?你睇[3]浪蝶狂蜂真系得人怕,花前月下当系揽坭沙[4]。做乜[5]金枝玉叶你唔思嫁,

偏作败柳残花有乜主意拿？落叶归根都要提防吓，勿作岐山丹凤[6]去配乌鸦，个的[7]鸨雀鸡媒[8]俱说假话，露水姻缘都系过眼云霞。讲到保种培花终是假，化作污坭就算自己脚差！唉，花名诗亦爱雅，点缀成佳话，有乜胸中惆怅唎，都爱弄吓琵琶！

（完）

1922年11月20日

【注释】

[1] 确系：确实是。系，是。

[2] 边处：哪一处。边，哪。

[3] 睇：看，瞧。

[4] 撚坭沙：玩泥沙。撚，摆弄，玩弄。坭，同"泥"。

[5] 做乜：做什么，为什么。

[6] 岐山丹凤：岐山的凤凰。岐山，指周朝的发源地，也叫西岐，今为陕西省宝鸡市岐山县。传说周文王施行德政引来凤凰。

[7] 个的：那些，那种。

[8] 鸨雀鸡媒：指鸨母，旧时开妓院的女人。

83. 点算好

翟

点算好[1]，花残人又老，拜神念佛，都冇[2]半点功劳。往日花枝招展，断冇话生烦恼。家下[3]世事全非，重讲乜话志气咁高[4]！可叹美人潦倒，亦自伤迟暮。唉，真冇谱[5]，老天唔哙[6]做。君呀，乜你总唔理我，更且心事全无！

1925年1月22日

【注释】

[1] 点算好：怎么办好。点算，同"点办"，怎么办。

[2] 冇：没有。

[3] 家下：现在。

[4] 重讲乜话志气咁高：还说什么话志气那么高。重，还。乜，什么。咁，指示代词，这么，那么。

[5] 冇谱：离谱，不合常理。

[6] 唔哙：不会。唔，不。哙，同"会"。

84. 楼前月

笑少

楼前月，照住愁人。月呀，你乜你咁多情[1]，要照住我身。可惜你在天边，唔得切近[2]！岂料忽然遮掩，恼煞个半朵乌云。你真系有情，就唔好[3]将我白混，点解[4]徒然相见，总不相亲？你里面究竟系点样子[5]情形，你乜吸力咁肯（才旁）[6]，光华一闭唎，要我对住你销魂。怪得人话你哙[7]吸起风潮，我好想将你细问，但系[8]天人相隔，叫我点到得你身跟？你可否越照越埋嚟[9]，共我谈话一阵？唉，真肉紧[10]，咬住牙筋嚟痛恨！睇我嬲成噉样子[11]，月呀，你知到唔曾[12]！（下半）

<div align="right">1925年9月23日</div>

【注释】

[1] 乜你咁多情：为什么你这么多情。乜，为什么。咁，指示代词，这么，那么。

[2] 唔得切近：不能靠近。唔，不。切近，贴近，靠近。

[3] 唔好：不要，别。

[4] 点解：为什么，什么原因。

[5] 点样子：怎样，怎么样。点，怎么。

[6] 肯（才旁）：同"揞"，按，卡。

[7] 怪得人话你哙：怪不得别人说你会。哙，同"会"。

[8] 但系：但是。

[9] 埋嚟：靠前来，靠过来。嚟，来。

[10] 肉紧：心情烦躁。

[11] 睇我嬲成噉样子：看我生气成这样子。睇，看。嬲，生气，发怒。噉样子，这样。

[12] 唔曾：没有，不曾。唔，不。

85. 心有火

翟

心有火，就要饮啖[1]清茶，因为火焦喉涸，且又声沙。大抵[2]天时酷热，郁气难消化。就是望梅止渴，亦怎得透润银牙？娇呀，你时时伤心，

嬲唔嬲[3]亦罢,果欲心平气和不若看吓[4]白花,况且无明火起,度量难沟洒!唉,你想吓,免吾心挂挂,唔系[5]就一条生命,都冇乜揸拿[6]!

1925年10月12日

【注释】

[1] 唊:口。

[2] 大抵:大概。

[3] 嬲不嬲:生气不生气。嬲,生气,发怒。

[4] 不若看吓:不如看一下。不若,不如。吓,同"下"。

[5] 唔系:不是。唔,不。系,使。

[6] 冇乜揸拿:没什么。冇乜,没有什么。揸拿,把握。

86. 芒果熟

翟

芒果熟,好馨香。你睇[1]果摊陈列,颗颗皆黄。人地话[2]芒果系生成熟毒,可惜唔[3]清爽。即使吕宋[4]来源,我亦甚不主张。但系家吓[5]荔熟需时,适口亦无乜[6]别样。唉,呢[7]一账,难作投桃想。不若送君芒果,等你永久无忘。

1925年10月12日

【注释】

[1] 睇:看。

[2] 人地话:别人说。人地,别人。话,说。

[3] 唔:不。

[4] 吕宋:古国名,即今菲律宾之吕宋岛,主要指马尼拉及其附近一带。

[5] 但系家吓:但是现在。系,是。家吓,现在。

[6] 无乜:没什么。

[7] 呢:这。

87. 真抵死(附序)

少如

粤讴为岭南一种歌谣,不知始于何代?世谓始于招子庸,非也。考

《南海县志》,称孙蕡为岭表儒宗,曾同修《洪武正韵》,又尝望都门讴吟为粤声。后坐蓝党见逮,或劝其以疏自明,不答,长歌就刑,有"黄泉无客店,今夜宿谁家"之句,观此,则以始于明之孙蕡为当。缘招氏《吊吊秋喜》一阕,尚引用该二句成语,是招氏非能创新声,不过善续旧调耳!迩者,中央执行委员会,且以三民主义等,编成此种歌曲,以为宣传,取其通俗也。不文无似,于满清末叶,此间尚未有报馆时,亦尝编印亡国诸曲,遍历雪兰中各喜,以为鼓吹之助,然而此曲不弹久矣。近对时局,见可歌可泣之事正多,怅触于怀,辄难自已,爰泚笔为此,聊作大声疾呼云尔。

真抵死[1],箇的[2]东夷,向我东陲[3]日伺机,双眼眈眈如虎视[4],乘机攘夺决不延迟!此次张胡独立[5]虽多事,照理而言应要勿管是非,点解[6]一面宣言不干涉我内治,一面又动员下令密向满洲移?军阀得咁[7]专横都系的某主义所致,播弄其间有阵[8]重助佢设施。丧失利权容乜易[9],佢为渔父等你鹬蚌相持。目下三省风云色变异,民气激昂未可侮欺!况且各方情势非昔比,侥幸成功断不似旧时!兼之你国内革命时思起,做乜[10]帝梦沉迷重得咁痴?劝你且慢算人先要算吓自己,提防众叛与亲离,想你罪恶贯盈终有个末日子!试问谁因兔死效狐悲,或者只有史家载笔揶揄你,帝国纪闻你像个小泼皮。现在我国三民五宪宏新治,莫谓前涂[11]事未可知,但得努力进行不懈志,休放弃,效法孙总理,定然快到胜利嘅时期!

<div style="text-align:right">1926年2月1日</div>

【注释】

[1] 真抵死:真该死。抵死,该死,活该。

[2] 箇的:那些。箇,同"个"。

[3] 东陲:指东三省,为我国东部边界。陲,边疆,靠边界的地方。

[4] 双眼眈眈如虎视:两只眼睛像老虎一样注视着,此处用来形容日本帝国主义心怀不善,伺机攫取。

[5] 张胡独立:指1926年1月11日,张作霖宣布东三省独立。"胡子"是东北民间对土匪的称呼,因张作霖土匪出身,故称"胡"。

[6] 点解:为什么,什么原因。

[7] 咁:指示代词,这么,那么。

[8] 有阵:有时。

[9] 容乜易:很容易。

[10] 做乜:做什么,为什么。

[11] 前涂:同"前途"。

88. 叹米贵

季老师

贫妇饥，饭箩无米，乃正堪悲，老翁行乞，富翁播弃[1]，亟望官办平粜[2]，接济如斯[3]。十室九空[4]，满街满地，翁娘[5]号哭，一番听诉哀词：朝夕闻，不论无肉无鱼，竟又无味。唉，辛苦事，愿作奴婢，只因米贵，天寒含泪啼饥！

1933年2月17日

【注释】

［1］播弃：弃置，舍弃。
［2］官办平粜：指官府在荒年缺粮时，将仓库所存粮食平价出售。
［3］如斯：如此，像这或像这样。斯，代词，这。
［4］十室九空：十家就有九家空无所有，形容因灾荒或战乱等百姓大量死亡或逃亡的凄凉景象。
［5］翁娘：指父母。

89. 哀流民

季老师

民无辜，叹流离，灾水突来数丈，奔走如斯[1]。你睇[2]水高城篱顶上，祸临此地！民间屋宇颓塌[3]，令我堪悲！莞邑[4]江河淤塞，致有此事。老少流离失饥饿如斯！所望善团慈善为怀，救济无既。唉，国不利，流离满地，一班携男带女，俱是足额愁眉！

1933年2月17日

【注释】

［1］如斯：如此，像这样。斯，代词，这样。
［2］睇：看。
［3］颓塌：倒塌。
［4］莞邑：莞城旧称，指东莞。

90. 哀沈阳

季老师

义军，起入沈阳[1]，死尸遍地，斯民[2]苦楚凄凉，血肉横飞，炸弹猛攻所向。敌人握守沈地，令我痛在心肠！我驻在浑河，千金寨地方，战守一样，毙敌千数，大寒敌胆！划策岂不俱长，攻入沈阳，沈民炮竹燃烧，一新景象。唉，军械亮，此大将，齐心协力，凯旋奏绩，得胜乃在沙场。

1933年2月17日

【注释】

[1] 起入沈阳：指"九一八"后，东北抗日义勇军以沈阳为中心，抗击日本帝国主义侵略的可歌可泣历史。

[2] 斯民：老百姓。

参考文献

工具书类：

[1] 暨南大学汉语方言研究中心词典编纂组. 现代粤语词典［M］. 广州：广东人民出版社，2021.

[2] 饶秉才，欧阳觉亚，周无忌. 广州话词典［M］. 第2版. 广州：广东人民出版社，2020.

著作类：

[3] 陈寂，陈方. 粤讴［M］. 广州：中山大学出版社，2017.

[4] 邓小琴. 晚清粤港报刊粤调文献整理与研究［M］. 广州：广东高等教育出版社，2021.

[5] 李奎. 新马汉文报刊载广府说唱文学文献汇辑［M］. 北京：中国社会科学出版社，2023.

[6] 李庆年. 马来亚华人旧体诗演进史［M］. 上海：上海古籍出版社，1998.

[7] 李庆年. 马来亚粤讴大全［M］. 新加坡：今古书画店，2012.

[8] 欧阳觉亚，麦梅翘. 粤讴释读［M］. 香港：商务印书馆，2021.

[9] 钟哲平. 粤韵清音：广府说唱文学［M］. 广州：广东教育出版社，2013.

[10] 朱少璋. 粤讴采辑［M］. 广州：广东人民出版社，2016.

期刊类：

[11] 陈方. 论"新粤讴"［J］. 周口师范高等专科学校学报，2002（1）.

[12] 陈勇新. 粤语曲艺的种类、唱腔、影响和价值［J］. 佛山科学技术学院学报（社会科学版），2010（1）.

[13] 崔蕴华. 大英图书馆藏中国唱本述要［J］. 文化遗产，2015（6）.

[14] 崔蕴华. 庶民情感与娱乐空间：德国藏中国俗文学刊本研究

[J]. 暨南学报（哲学社会科学版），2017（6）.

[15] 邓海涛，纪德君. 黄伯耀、黄世仲昆仲的粤调说唱创作 [J]. 文化遗产，2019（3）.

[16] 邓晓君. 《粤讴》与广府文化 [J]. 清远职业技术学院学报，2018，11（2）.

[17] 龚伯洪. 广府文化的奇葩：粤讴 [J]. 广州大学学报（社会科学版），2000（1）.

[18] 李静. 从"杂歌谣"到"俗曲新唱"：近代中国歌词改良的启蒙意义 [J]. 中国现代文学研究丛刊，2008（3）.

[19] 李开军. 歌谣与启蒙：以晚清《新小说》杂志的"杂歌谣"专栏为中心 [J]. 民俗研究，2005（1）.

[20] 梁鉴江. 论招子庸的《粤讴》[J]. 岭南文史，1988（1）.

[21] 施议对. 不若歌谣谱出，讲过大众听闻：黄世仲、黄伯耀《中外小说林》粤讴试解 [J]. 新文学评论，2012（3）.

[22] 谭赤子. 招子庸《粤讴》的语言特色及其意义 [J]. 华南师范大学学报（社会科学版），2014（4）.

[23] 谭雅伦. 弱群心声："出洋子弟勿相配"——珠三角侨乡歌谣中的出洋传统与家庭意识 [J]. 华侨华人历史研究，2010（4）.

[24] 冼玉清. 招子庸研究 [J]. 岭南学报，1947（1）.

[25] 冼玉清. 一九〇五年反美爱国运动与"粤讴"：纪念广东人民反美拒约运动六十周年 [J]. 中山大学学报（哲学社会科学版），1965（3）.

[26] 冼玉清. 粤讴与晚清政治（上）[J]. 岭南文史，1983（1）；粤讴与晚清政治（中）[J]. 岭南文史，1983（2）；粤讴与晚清政治（下）[J]. 岭南文史，1984（1）.

[27] 徐燕琳. 粤讴考 [J]. 岭南文史，2014（4）.

[28] 杨敬宇. 三部粤讴作品中的可能式否定形式 [J]. 方言，2005（4）.

[29] 杨敬宇. 从粤讴的"千日"和"舍得"看曲艺作品用词的限制和消失 [J]. 现代语文（语言研究版），2009（11）.

[30] 杨永权. 粤讴与辛亥革命 [C]. 辛亥革命与广府文化论文集. 广州市人民政府文史研究馆，编. 广州：广州市人民政府文史研究馆，2011.

[31] 叶春生. 《粤讴》的思想艺术特色及其对后世文学的影响 [J]. 岭南文史，2016（3）.

[32] 赵战花. 社会动员视阈下的清末粤语报刊：以《唯一趣报有所

谓》为考察中心［J］.暨南学报（哲学社会科学版），2015（1）.

［33］张永芳.粤讴与诗界革命［J］.华南师范大学学报（社会科学版），1985（4）.

［34］郑莹.晚近说唱"金山歌"的文本书写与书籍环流［J］.文化遗产，2020（1）.

附录：《振南日报》粤讴原文选录

《振南日报》（1913—1919）

《今年咁耐》 1913年4月21日

今年咁耐、點解、唔見你開喙。因何你近日、學得咁深閨。莫不是你慌到我嗊叫你厭糕、防到破費。所以你賣斷西環篠路、總唔敢到妹處打吓茶圍。做成敢樣、哥呀、你亦真無爲。《去聲》你平日闊得咁淒凉、乜一陣就咁踏落雞。況且一年一躺、都已自成爲例。唔使計講到錢財兩字喇、你妹亦總總唔題。

《天欲晚》 1913年5月20日

天欲晚、你妹憂梳頭。睇見我兩鬢蓬鬆、都帶住半點羞。最易消瘦。淪落在呢處污呢、你話點得自由。怨一句天邊紅日、點解你咁唔快就。剩得一寸殘陽、爲乜事要咁將。日子無多、我等梳係唔溫得幾久。計要等候、至共你慢慢籌謀。光頭啫喇、

《归来燕》 1913年5月21日

歸來燕、故主情深。唔怕舂光洩漏、再覓舊壘簷棲。我想往日依依、情緒久愁添香揉鏡、日夕翹愁疑。細語呢喃、最記得个夜雨霖。淒楚甚、今日恨到別離、時菁茬。故巢好追禁、恍忽烏衣門巷喇、春眷舊好追尋。

《闺怨》 1913年5月26日

倫自怨、怨無家。標梅久待、悵却我哋年華。是否月老赤繩、忘記繫挂。虧我年年壓綫、空自短嘆長嗟。且得我自由戀愛、未必無人嫁。總係防閑嚴密、又恐毋氏稽查。我想托世做到女流、原實可怕。復被時常縛束、負此美貌如花。古道不得自由、寧死亦罷。心已化。浮生如夢假。容易紅綾三尺、捨却世界繁華。

粤讴（典）《莲可爱》

莲可爱。怪不得有君子芳名。不染、香远犹清。春融花国、百卉皆争。未及佢炎威肆虐、都重植立亭亭。止有隐逸菊花、犹可与亚富贵花王。实在俗却不胜。问我酒捨得同时出世。美人含笑、一味夜合多情。今日拈吟余。点样消日永。荔园竹院。日对亲调冰。睇吓花底个对鸳鸯。犹未梦醒。唉、真正定。妒杀芙蓉如许。你几个绰约娉婷静。

《莲可爱》1913年6月6日

粤讴（典）《无乜好去》

无乜好去。娇呀、共你去吓荔香园。无乜好去、止怨情长偏偏夜短。点得生为连理、逝世亦结过再生缘。○○唉、唔好怨。○○公认你做临时内助、天地都唔指少嫩。况且满手英文、年纪又咁穿。○○今日拍手食过荔枝、彼此情更眷浪自由、风气大转。近日放携手同行、唔怕乜肉酸。○○我自间张绪风流、叫做愿。○○此后怜卿怜我、人何鳯颙鸳戀。○○唉、唔好怨。想必娇情。

《无乜好去》1913年6月18日

粤讴（天痴）《鸡冠》

鸡冠花好。似朝霞。玩赏庭轩、手把你种跟查。八义。红颜。点解貌比梨华。细想你既未识春风、随杏嫁。点怪得古人、会有话自乐子无家。○点点残虹、荼满缘纱。后庭偷唱。睇惹桑麻。隔墙蛱蝶、杜佢翩翩下。空怙掛。约在茶縻架。我试细翻花谱、实惹不知春去也。○○週风起舞○真如雪花你既

《鸡冠》1913年8月2日

粤讴（晓风）《遇着你个懵仔》

遇着你个懵仔。实在省份当衰。睇你既然造反。都咁怨得准。你不知时势。系咁戆居居。你自为。何苦累大众落水。你咁样为官。实系不算臭徐。借用乎。都系全省受累。吓挠到商务咁调零。你话怨得也谁。你吓挠到商务咁调零。都莫待人心去。做乜佢总有日你要尝翻楸。就晓得衰

《遇着你个懵仔》1913年8月13日

粤讴（横）《牡丹虽好》

牡丹虽好。亦比不得黄花留芳千古咧。较胜过几日繁华。任得你当时得令。亦未必敢就可以高声价。○凭吊牡丹。又使乜到嘹哑。有乜可嘉。落地无声。究不若把惜花心事。都系供玩赏麻。○佢好楗繁华。偏过都系为甚因○。有果然后至开。低系后至开。唔弔亦罢。你睇敢至成造化。唉。花花世界咧。不过都系过眼烟霞。

《牡丹虽好》1913年9月8日

粤讴（晓风）《秋节过后》

秋节过后。未见君归。什呀你一定系把异乡花柳、日夕痴迷。故此流连咁耐。亦未图归计。累我时时盼望在空闺。抑或为故纸风鸡。尚有堪惊畏。故此迁延时日、在异地羁楼。○独惜鸿鱼咁便。点解自從分袂。把妾抛总唔题。○○唉、君你又系。点解咁音书滞。

《秋节过后》1913年9月29日

《电风嘅煽》（为乱党讴也）1913年10月20日

電風嘅煽（為亂黨謳也）（束）

電風嘅煽○○秋後變丟開○○做人最怕○○造著樣子落樣○○雖則你係運動有靈○○誰不羨愛○○獨惜你單曉得趨炎附勢、亦太唔該○○況且你心似風車、情性不改○○車出風潮、匪地亞家廉咁悲涼○○你還太悔唔係助起的肅殺慘威○○攪到胎住、世界係咁悲涼、你還太悔唔係個側怯若、都免不得性命哀哉○○你就要識吓風頭、都好咁有主宰你的鬼旋○○仄讀、邪風、我都怕你來侵害○○呢陣誰秋冬、字口旁、好似秋蚿兒葉、況且你更未必有嬋良才○○

《近日纸币》1913年12月3日

近日紙幣（典）

近日紙幣○○牽動商場、都係胡陳二逆、種落的炎殃、佢任意發行、全粵亦受影響○○整到柴米得咁艱難、就好早日改良○○往日兌換銀毫、重有八折以上○○今日低到七二成盤、應份共政府電商、設法維持、況且鹽務未肯抽收、難以納餉○○祇有賴富道佢熱腸○○你睇吓肩挑背貨、個種愁眉樣○○哎、無法可想○○雨金時代喇、怕萬國都罵我地富兼強

《郎去后》1913年12月4日

郎去後（典）

郎去後○○未貼過鴛鴦、豈無蒿沐懺學梅妝○○自古最傷心、係離別個樓○○離別若可忘憂、大抵日有肺腸不為蝴蝶、也作鴛鴦、撫限帕帕○○少小佑話女子邁人、點想天南地北、日暮添惆悵○○第一衾寒翡翠、情有別自己淒涼○○無乜好想、想話從此郎歸向○○哎、一步唎不出繡房○○

《闻得你就走》1913年12月5日

聞得你就走（典）

聞得你就走、可惜寂寞了八大胡同長亭衰柳○○怕繫不住花驄○○往日花酒議員、聲勢吽哞、點捨得風流雲散、斷梗飄蓬○○雖則話搜檢證書、難以運動○○尚有鶩人滙款、未必唔豐○○記得首雲集京都、姊妹裳你愛寵○○真正車如流水、馬又如龍、亦盡地接濟花界金融○○昨夜我地臨時提議、話要同歡送○○祖餞設在都門、裊表姊妹寸衷○○願你不醉無歸、聊且撥冗○○丟開離恨總要燒毒種、忍住醉等妹扶你上車、正好將櫸縱從容○○帶無物可奉、餞贐祇徐梅毒種、忍住臨席時期、倘在夢中○○真正係纏綿相愛、不枉真情種○○話要同歡送、就係出歧分手、總有日山水相逢○○

粤讴

听见就怕

听见就怕。话个的盗贼公然。各处都频闻搜刼、屡牍连篇。动借军队为名、搜抢殆遍。恐怕人民失所、全有财命相连。况且宪兵林立、又系咁密嘅人烟。愿佢贼案破清、唔喻再见。捉贼共做贼两停、唔系靠线。其难免。安居能实践。现一个太平景运嚹、乐利亲贤。

《听见就怕》1913年12月6日

莺燕散尽（为国会叹也）　晓风

莺燕散尽、剩下空巢。想起往日繁华、一自减消。你睇莺巢燕垒、转眼繁华了。罗裙红色、任得酒积翻污了。朝。正系几许缠头掷锦、至听佢一曲红绡。唉、空扰扰。盛衰谁逆料。抚今追昔、只觉得无聊。

《莺燕散尽》（为国会叹也）1913年12月15日

郎倖薄（三郎）

郎倖薄、薄待奴奴。奴奴想起、禁不住泪眼滔滔。滔滔江水、间断我的因缘路。路路都唔通、叫我点得此恨无。无端又想起唎。个夜把瑶琴诉。诉衷肠都唔得开眉、月渐渐高。高歌低叹、怨一句侥相好。何日报。报道薄情转惹恼唎。唉、好音嚟在眼前、我亦不怨命薄如桃。

《郎倖薄》1913年12月16日

无用暗杀（笑）

无用暗杀。我地斩亦斩得开明。妹屡次开刀、绝冇累及人家命。有阵斩到颈血淋漓、都重可以讲情。况且我如神刀法、斩到刀刀应。你地挡刀手段、唔得十分精。可见你妹光明磊落、唔系诡计为行径。你妹明刀明斩、至算磊落光明。

《无用暗杀》1913年12月17日

有边个情愿认老（曾经）

有边个情愿认老。所以你妹是必要梳辫。若果系扮靓个碌自由辫。或者垂嚟嶽得几年。你妹自系落左呢处青楼、时日亦不浅。总系冇人肯带我、我就冇法子出得生天。对镜照吓自己嘅。颜容。实在我亦唔愿见。睇见我近来容貌唎、已自系大不如前。好在我打扮趋时、衣服亦多几件。灯前火后、飒吓眼重靓过大仙。若果你妹唔梳辫、就难以变原形终嚟现。个阵伸人睇破咯、就嚟唔值得一文钱。

《有边个情愿认老》1913年12月18日

粵謳

愁到病 （首經）

愁到病○○病裏亦帶住有多少愁容○○因愁致病咧、我睇呢的病唔輕易收功○○捨得病唔使整到咁重○○至弊係愁絲纏住病體、故此至病到敢樣子迷矇○○莫不是愁緒生出有種○○吹愁不去、只愁一句東風○○到底我就心傷也、也要整到我咁東○○個心內種、莫個亂噏○○咳、想起我就心更痛、最怕個的夜鳴蟲○○係五更時候咧、醒左又係愁到病

《愁到病》1913年12月19日

打乜主意 （曉風）

打乜主意○○莫個誤我終身○○你算過自已無錢、就莫個亂講帶人○○熟客盡地推完、新客又無肯過問○○呢陣係君唔帶、並不是我唔跟○○誓山盟、唔係共你去混○○捨得君肯琵琶別抱、早已脫鳳塵○○唔駛此身淪落、打不出個迷魂陣○○唉、真可恨○○你係畏妻唔敢、定是另有情人○○

《打乜主意》1914年1月3日

扒少的 （笑）

扒少的○○便算積陰功○○呢陣地方財盡、到處皆窮○○做到係官、要扒正有用○○官不扒錢、理本不通○○地方貧瘠、擔得抽捐重○○望你客扒少的、便算係通融○○手下留情、咪扒到咁重○○抓亦冇用○○呢陣民窮財盡、奧往日唔同○○

《扒少的》1913年12月21日

寫不盡 （笑）

寫不盡○○我愁懷○○愁懷雅寫、只對住月照空階○○寒虫夜咽、已是成災○○賴風透疏櫺、只自密掩埋○○觸景生愁○○愁更惡解○○況對住模糊燈影、寂寞空齋○○蔚我頻彈詩屑、獨奈吟情不快○○唉○○無聊賴○○真正係愁纍愁、情、惡以遣排○○

《寫不盡》1914年1月5日

誰請開賭 （曉風）

誰請開賭○○是必係好商量○○廣東賭博、累到個貧窮樣○○今日復提開賭、你話怎不心傷○○大抵送佢代賭棍營謀、總有的望想○○佢顧已不顧人、都是此佢肯出場○○唉、真混賬○○就俾你捞注不義錢財、也未必係享得長○○

《誰請開賭》1914年1月6日

附录：《振南日报》粤讴原文选录

《无限恨》

无限恨。祇得问句花神。残红满地、到底为甚原因。虧我惜花无力、致使佢隋落在红尘。偷若知到佢咁飘零、就唔好咁忍。应要留心调护、至究竟时候未稳。你就手握金铃、就须咪个姿花时节。竟被风雨沉沦。唉、须着紧、免使佢落花无主咯、係叫白叹频频。

《无限恨》1914年4月27日

《开赌局》

开赌局。多得诸官。而今官话、要你收歛。君得官乘青眼、任你开赌都唔管。不用你赔饷水闲、只係白手去搬。童讚句你苦心、可知到官甚意满。君呀你有无好处、送到衙门。官真两口、意见随时换、唔在遮瞒。究竟你係唔係共官分份、真腥闹。

《开赌局》1914年7月3日

《广东禁扒龙船》

真正好咯、係呢个佳节端阳、减却龙船、就扫去粤嘅祸殃、人话广东添富个只老龙、娎气就日涨、水火灾民撩得蛇强、有的好睇吓鬪龙船、正得盗贼更强。点知到扒出千戈人命喇、个舒畅、应该咁样、今日既係取缔龙船、阵就恶以作怎样、索性将佢驱除、免使日后再把人伤、至好就把佢个的龙仔、龙孙舆及龙酱各样、尽行毁去喇你、话几咁心凉。

《广东禁扒龙船》1916年6月12日

《蛇係要斩》

蛇係要斩。免使佢恶得咁交关。逢人便嗾呀、几咁冥顽、容縱的仔蛇孙、随处作反。因为佢当蛇弟、撩得蛇哥蛇嫂。童有蛇哥蛇弟。此情地覆天翻。因为在世当蛇、故应地覆天翻。恃佢個蛇吼恶毒、遍人寰。一味死蛇烂善、作恶犯在深山涧。以致牛鬼蛇神、作恶犯好可恨個蛇蝎一窩、通邊佈散有日将佢蛇寶剷。唉、天有眼、從今日粤无蛇患、個陣蛇都死咯、我就答谢天坛。

《蛇系要斩》1916年7月13日

《唔见咁耐》

唔见咁耐、估你理应跟佬咯、撤却呢种生涯、大早就知你係多重怕你得罪。舍得早别青楼、算你至乖、况且你做過一號亞姑、唔應再擺。大柴照碗斎來、開嚟點樣去推。几次见你番嚟、亦要落二四寨。共佢和谐。大抵呢個蛇頭咁咑嘅、因係點解。点未至到你咁憎、想再去派。唉、唔審怨艾、自開還去自解、个開還誰將你僧買睇你一自自有厘些價點樣子安排。

《唔见咁耐》（为粤某使讴也）1916年7月17日

《奴定要去》

奴定要去。「好出风头来聽之」去吓遊衍、你睇天时咁好。正合暢行、好係晚饭食完。個陣鐘點去晒。吸吓的新鮮空氣、豈不為佳。大小坡行与、共花界。童有海陂一帯、極目無涯。至憎個個鐵牛、天咁膈敗、樹乳輪雖好。究竟未足為派。（平聲）君呀有心遊玩亦唔着計帶。何等爽快。摩多車叫駕、免至見笑同儕。

《奴定要去》1916年7月27日

粵謳

◉賭一個字 【醒】

▲開賭者堆金積玉　▲買賭者一頭瘦肉

賭一個字。重慘過殺人一刀。你睇多少英雄、困住此率。起首之時、不過係些小數。逢場作慶、慢慢嚟煲。有陣燒倖被佢贏得一場。佢就以爲財運到。朝朝暮暮、當作佢係良圖。咁就迷腸迷肚、不顧正務。償台樂起、日日增加。整到生借無門、賭了絕路。個陣流從盜賊、問你可憐嚟。賭必輸從古道。唉、不貪（蜜）、買頭須要及早。從此經營實業略、幾咁樂陶陶。

◉廢帝官兒 【逐】

你話個議國事、又棄却政界篇書。枉你一場心血、往日把帝制扶持。抑或北京近日、無你位置、故此縮埋香（浮）到極地。守待時機。你個太保慮街、派（不）個陣被人趕逐、你個廢帝官兒。賭（啶）到極地。點解雲時、一陣、講得咁傷悲。恐怕你賤骨難埋、香塚地。

《賭一个字》《废帝官儿》1916年8月2日

◉講心 【魯二】

國會議員、章兆鴻、王源瀚、致書總長許世英、謂政府對於議員、重在誠意相孚、不在慮文欺洽、歲費旅費外、不必再有種種暗昧津貼、以澄政本、挽人心云云。「嚟、我共你講心呀、唔講錢係都假嚟、」

心呀。你同佢講住。佢係我至愛嘅情人。想吓我點肯俾個情人、護過你瘟。因爲我近來、重講得乜野心所困。思量無計。重講得乜野時文。日後共佢擁埋、如火咁滾。獨係唔能燒斷恨、個一概埋情恨。枕邊埋恨、多少淚珠痕。唔缺恨、一概埋情恨。我亦想唔出錢佢住世間、何以得咁要緊。唉。唔好咁價、邊個有眞情份。對住青樓人女、萬不可欵半文賞。

《讲心》1916年9月9日

▲燈蛾 【魯二】

▲趨炎附勢　▲當時幾係發威

唔通係唔怕熱。問吓個隻烘火燈蛾。你鬧熱場中、到過幾多。熱到癮身、唔肯認錯。拚了個條性命、就也都奈唔何。如果死過喻番生、我就要當你問過。臨危個陣、有無怨帝當初。抑或定要捨。唉。呢盡係火、引盡你嚟害死、等我對佢念幾句彌陀。正成得住果。

《灯蛾》1917年8月22日

◉中秋月 【亞博】

中秋月。分外光明。我要向嫦娥、問佢一聲。月呀。你月月有一遍圓、似成例已定。做乜你偏在中秋、分外有情。一年十二月、月月都係同形影。偏要分外明到中秋、係各有重輕。鄧吓人間興、係最盛。故此秋來月色、分外增明。

《中秋月》1916年9月13日

附录：《振南日报》粤讴原文选录

△心都死晒　（大聲）

（史遷云。哀莫大於心死。而身死次之。今日人心陷溺。順逆不分。反賊披猖。猶稱護法。同胞迷夢。何日能醒。大聲疾呼。謳此以作當頭一棒。）

心都死晒。重有乜野能醫。點怪得近來世事。都重立亂過前時。明白個個都生。點解話佢心已死。因佢枉生人世。不過走肉行屍。試問香臭唔分。重要乜野個鼻。忤牛逆子、你話點叫得到佢兒。除係心已死至係可哀。至得有咁道理。唔係有近今時事。佢順逆都唔知。白古話心死至清。睇見人心咁樣子咯、點混沌極地。身死逆見。話唔日鎖愁眉。

《心都死晒》1918 年 7 月 1 日

△唔駛幾耐　（一笑）

唔駛幾耐。一號又係新年。轉眼韶光三百六天。世事保咁無常。人事更易敦遷。黃金難買係少壯青年。等到老大傷悲人笑淺見。勸你及時猛著祖生鞭。惰不免。大抵人生個個都求康健。情不免。良言來奉獻。君呀若要將來收善果。就要檢點一片好心田。

《唔驶几耐》1919 年 12 月 30 日

○醜字點樣寫　（自由子）

醜字點樣寫。唉。勸你咪個咁羞家。睇得太過酸麻。我係男子之家。醜見都怕。枉你人皮接鍺。保要做啞巴。認係咯。不若咿勾歛痛唔厭亦念。見你把個肚皮翻起。重要攀起個對白眼坐出腸。睇蒲賣保可怕。唔肯哋丟架。雖你歡齊廿一件略。實在影戯、我地個大中華。

《丑字点样写》1919 年 12 月 17 日